FLORENCE ET TURIN

PARIS. — IMP. SIMON RAÇON ET COMP., RUE D'ERFURTH, 1.

FLORENCE ET TURIN

ÉTUDES D'ART ET DE POLITIQUE
1857 — 1861

PAR

DANIEL STERN

> Dimmi pur, prego, se sei morta o viva.
> Viva son io...
> <div style="text-align:right">Pétrarque.</div>

PARIS

MICHEL LÉVY FRÈRES, LIBRAIRES-ÉDITEURS

RUE VIVIENNE, 2 BIS, ET BOULEVARD DES ITALIENS, 15

A LA LIBRAIRIE NOUVELLE

—

1862

Tous droits réservés

PRÉFACE

Il n'est si petit livre, aujourd'hui, qui ne doive avoir sa préface. L'éditeur le demande, l'usage le veut, je le voudrais aussi, mais j'y sens quelque embarras.

Une préface, à moins de n'avoir aucun sens, doit dire au lecteur le plan de l'ouvrage et le nœud qui rassemble ses diverses parties. Comment faire, quand on n'a devant soi que des feuillets épars, écrits à d'assez longs intervalles, et que rien ne rattache nécessairement l'un à l'autre? J'ai beau chercher, en effet, je ne vois à ce volume qu'une unité très-insuffisante, je ne lui trouve d'autre lien que dans mes souvenirs, dans l'intérêt constant et passionné de mon esprit pour les choses d'Italie.

Rappeler ces souvenirs, les retracer ici comme ils

me viennent, au courant de la plume, sans y chercher l'ordre et la méthode, sans me préoccuper de ce qu'ils ont, peut-être, de trop personnels, ce serait la préface la plus naturelle et conséquemment la meilleure à un livre dont ils ont été l'origine. Voudra-t-on s'en contenter? Ce qui ne se fait pas toujours, a-t-il chance d'être agréé quelquefois? Essayons.

La première fois que l'image de l'Italie m'apparut, réelle et poétique tout ensemble, ce fut dans l'œuvre dantesque. L'impression que me causa le *Livre italien* (c'est ainsi qu'il faudrait nommer la *Divine Comédie*) fut vive et profonde. Le moment et la circonstance me sont restés présents. J'étais seule à la campagne, par une saison très-triste. Mes longs soirs avaient épuisé la bibliothèque de famille. Tous les volumes avaient été successivement pris et remis en place, hormis quelques auteurs latins et la terrible épopée de Dante. J'en connaissais, ne sachant pas l'italien, ce que tout le monde en connaît chez nous par l'image ou par le drame : l'épisode de Francesca et celui du comte Ugolin. L'envie me prit de voir dans l'ensemble ces fragments si dissemblables, et de lire dans l'idiome où il fut écrit le livre fameux. La tâche n'était pas facile, car, dans mon isolement, je n'avais d'autre guide qu'une grammaire et un dictionnaire; mais je m'opiniâtrai au travail et, grâce

à une application dont je n'ai plus jamais retrouvé la faculté, j'en vins, au bout de six mois, à suivre sans effort la pensée du maître. Bientôt cette pensée m'absorba. Mes propres tristesses, réelles ou imaginaires, cessèrent de m'occuper. Je ne pensai plus qu'à l'affliction du grand Florentin. Il me sembla que j'étais avec lui en exil; que je montais à ses côtés *l'escalier d'autrui*. Un sentiment étrange s'empara de moi : le mal du pays, d'un pays que je n'avais jamais vu, le désir, l'amour passionné de l'Italie.

A quelque temps de là, j'étais à Venise. De nouvelles rigueurs y exaspéraient à ce moment la haine de l'étranger; on y formait des projets, des complots pour la délivrance de la patrie. J'entendis, et je m'y associai de tous mes vœux, les serments de la vengeance italienne. On sait comment la fortune les trahit et quelle fut l'issue de la lutte inégale; on sait les calamités de l'Italie. La proscription frappa ses plus nobles enfants; Manin vint à Paris. Nous nous connaissions, sans nous être vus. Il se sentit dans ma maison moins seul, moins étranger qu'ailleurs. Comme il donnait pour vivre des leçons d'italien, je le priai d'expliquer à ma fille la *Divine Comédie*. Il la commentait à sa manière, y voyant surtout la politique. Par lui, pour la première fois, je compris ce qu'il y avait de grandeur dans ce mot, dans cet

art, où je n'avais su voir, jusque-là, que la cupidité du pouvoir, l'intrigue et le mépris des hommes. Avec lui, j'en fis étude et ce fut l'Italie qui nous en offrit, dans les temps anciens ou modernes, les leçons, les exemples les plus parfaits. Mais les jours de la politique étaient loin encore. « Je perds la patience et l'espérance, écrivait Daniel Manin à Georges Pallavicino, le 14 juin 1857 ; ma pénible et inutile vie me devient intolérable et j'en désire la fin ardemment. » Trois mois après, son désir était accompli.

Dans l'automne de la même année, pour la seconde fois, je passais le Simplon et je descendais en Italie.

Les lettres à madame la comtesse de ***, qui forment la première partie de ce volume, retracent les impressions de mon séjour à Florence. La politique de Manin, qui, de son vivant, n'avait trouvé que des contradicteurs, prenait depuis sa mort, sur les esprits, une influence très-grande. On verra que je n'étais pas inattentive à ces heureux changements et que dans l'histoire et dans l'art de la vieille république florentine, aussi bien que dans les institutions nouvelles de la royauté piémontaise, je cherchais des motifs d'espérer le renouvellement de l'Italie.

Ces espérances touchèrent à leur accomplissement par les rapides succès de la guerre contre l'Autriche. Villafranca leur porta un coup mortel. L'Italie retomba

dans l'incertitude et dans une tristesse profonde. Cette tristesse me gagna. Rentrée en France, j'y fus prise d'un extrême ennui. Ma maison, où j'entendais comme un reproche la voix de Manin, me devint insupportable. J'en voulais à mon pays d'avoir abandonné la plus juste cause; une Italienne n'aurait pas senti plus douloureusement le malheur de l'Italie.

En voyant ma tristesse se prolonger, on me conseilla de me distraire et de changer de lieu. Dans le même temps, je recevais de Turin des lettres qui me pressaient d'y venir.

Un artiste de grand talent avait traduit un de mes ouvrages; Ernesto Rossi, qui dirigeait une compagnie dramatique très en renom, souhaitait de lui faire représenter ma *Jeanne d'Arc;* il demandait mon assentiment et mes conseils. Je promis d'assister aux répétitions; mais l'hiver, trop rude au pied des Alpes pour une santé ébranlée, me força de m'arrêter à Nice.

C'était au mois d'octobre de l'année 1859. A ce moment, la politique piémontaise, entre les mains de M. de Cavour, prenait de grandes allures. Je regardais de loin avec étonnement cet homme extraordinaire. Souvent avec Manin nous avions parlé de lui. Je faisais un rapprochement. Je retrouvais dans les conseils du roi Victor-Emmanuel ce mélange de prudence et d'audace, de droiture et d'habileté, que

j'admirais naguère dans le grand citoyen de la république vénitienne. J'aurais voulu comprendre la politique de M. de Cavour comme je croyais avoir compris la politique de Manin. « Vous devriez voir le comte de Santa-Rosa, me dit un jour un Italien avec qui je causais de la cession de Nice. Il est l'ami, le confident du comte de Cavour. Personne n'est plus avant dans le secret des affaires. » Ce nom de Santa-Rosa n'était pas nouveau à mon oreille. J'avais lu, dans ma jeunesse, la notice éloquente de M. Cousin sur le comte Santorre. Très-souvent, je me représentais les scènes de cette insurrection chevaleresque dont il avait été le héros, et cette tombe solitaire, ce rocher de Sphactérie, où il tomba les armes à la main en combattant pour la Grèce. Théodore de Santa-Rosa avait pour la mémoire de son père un culte ; il fut touché des sentiments qu'il trouva en moi et ne me traita point en étrangère. Il était pourtant, comme presque tous ses compatriotes, ombrageux à l'excès ; mais il avait, comme son père, « une âme grande et à la fois une âme tendre. » Il allait mourir, il le savait ; une phthisie à sa dernière période ne permettait plus d'espérer. Il regrettait la vie, y laissant des affections chères, des devoirs, des inquiétudes sacrées. Avec la claire vue des mourants, il lut dans mon cœur et n'hésita pas à m'ouvrir le sien. Presque chaque jour, en des

entretiens intimes, il me fit connaître tout ce qu'une longue expérience des hommes et des choses lui avaient appris. Par ses traditions de famille, Théodore de Santa-Rosa pénétrait au cœur de la révolution piémontaise ; ses souvenirs personnels dataient du lendemain de Novare.

Avec quelle vivacité il me peignait ces temps désastreux et cette heure, tragique entre toutes, où l'on vint l'avertir (il était alors gouverneur de Nice), d'aller à la rencontre du roi fugitif! Quel destin que celui qui remettait au fils du proscrit Santorre Santa-Rosa le soin de consoler l'affliction et de guider les premiers pas vers l'exil du proscripteur Charles-Albert de Carignan! Le 27 mars 1849, sur les hauteurs de la Turbie, à mi-chemin du sanctuaire de Laghetto, où le roi avait passé en prière la première nuit qu'il s'était arrêté après la bataille, les voitures se rencontrèrent. Du plus loin qu'il aperçut celle de Santa-Rosa, le roi se jeta hors de la sienne et vint tomber dans les bras de son fidèle serviteur. Quand ils furent ensemble et seuls dans la voiture du roi, un long silence se fit ; Charles-Albert pleurait ; il cachait son visage sur l'épaule de Santa-Rosa. — « Sire, relevez vos esprits ; votre cause est juste ; des jours meilleurs viendront. » — A ces mots, le roi tressaillit ; puis, se redressant tout d'un coup, pâle, le regard

fixe, et comme font les moribonds sur leur couche :
« Que la guerre éclate, s'écria-t-il, et j'accours ! et je vais, simple soldat, n'importe où, n'importe sous quelle bannière, combattre dans les rangs des ennemis de l'Autriche ! » Et le feu de la haine ranimait ses yeux éteints ; et la colère vibrait dans sa voix.

En d'autres moments, il avait le calme du sage, la résignation du martyr. Santa-Rosa lui ayant demandé s'il ne souhaiterait pas, avant de quitter son royaume, de revoir la reine et ses fils, il fit signe que non. « Le duc de Savoie a d'autres affaires, reprit-il avec le sourire désabusé de l'homme qui en a fini avec les choses d'ici-bas ; j'ai embrassé Ferdinand (le duc de Gênes) ; vous écrirez à la reine. Il ne faut pas s'attendrir. La vie que je vais mener, je veux que personne ne la partage. »

A mesure qu'il parlait, la grandeur, la simplicité de cette royale infortune désarmaient les ressentiments du fils de Santorre. Ce n'était plus la trahison de l'ami parjure, la déloyauté du prince justement châtié par le sort qu'il voyait dans la personne de Charles-Albert, c'était la patrie vaincue dans l'effort désespéré d'un noble soldat. Quand, à la frontière de France, Santa-Rosa prit congé du roi, quand il posa sa lèvre sur cette main, jadis implacable, qui l'avait fait orphelin, errant et pauvre, il y déposa, dans un muet et long baiser,

cet entier pardon que l'Italie et l'histoire ont ratifié à jamais.

Ce que Manin m'avait appris touchant la politique générale de l'Italie, je le retrouvais dans l'entretien du comte de Santa-Rosa, avec les particularités de la politique piémontaise. De piquantes révélations, de gaies anecdotes, me montraient la physionomie des personnages dont le public ne voit que le masque. J'entrais avec Santa-Rosa dans la familiarité de l'histoire. Mais, tout en ne ménageant rien dans sa verve ironique, ni les travers ni les ridicules de ses contemporains et de ses compatriotes, Santa-Rosa me donnait du caractère piémontais une idée très-haute. Déjà, dans les ouvrages d'Alfieri, de Balbo, de Gioberti, d'Azeglio, j'avais été frappée par quelque chose de ferme et de fier, par un esprit d'honneur et de loyauté qui semblent appartenir à d'autres temps. Combien plus, dans un vivant exemple, dans la parole, dans l'accent ému et profond de Santa-Rosa, j'admirais le génie patient du peuple piémontais et la juste providence qui remet dans ses mains le salut de l'Italie!

Soit que je fusse bien prévenue, soit la douceur d'une saison précoce, soit tout autre motif, Turin, quand je m'y rendis dans les derniers jours d'avril, me fit une impression très-agréable. Les touristes ne parlent guère ou parlent avec dédain de cette petite

a.

capitale d'un petit royaume, tristement assise au pied des neiges, sous un ciel pluvieux, et dont la symétrie froide et lourde n'a rien d'italien.

Plus de cent églises, cinq ou six palais royaux, autant de théâtres, des statues, des fontaines sur les places publiques, et pas un monument; une population taciturne et sans physionomie, à qui le chant et le rire semblent inconnus, c'en est assez pour expliquer le désappointement des voyageurs qui descendent le mont Cenis, et leur hâte à traverser Turin. Quant à moi, la grandeur de son site eût suffi à me retenir.

Cette jonction de deux fleuves qui lui a marqué sa place au sein d'une riche vallée, ces collines qui la ceignent, sans trop l'étreindre, d'une ceinture verdoyante, la majesté du mont Viso, les glaciers de la chaîne alpestre qui s'élèvent à l'horizon, impriment à son dénûment je ne sais quel air de fierté. Il me parut aussi que la perspective, ouverte sur de belles campagnes, de ses rues larges et droites qui la traversent de part en part et forment en se rencontrant des places régulières, lui donnaient comme un caractère de sincérité qui n'était pas sans charme. Rien, il est vrai, qui pique la curiosité dans cette ville sans art et presque sans histoire; rien qui séduise l'imagination, mais aussi rien qui l'inquiète ou l'attriste; point de tortuosités, point d'obliquités; point de palais somp-

tueux, mais aussi point de bouges infects; point de luxe, mais point de misère. Sous ces vastes portiques où l'on circule à l'abri des feux du jour et de l'inclémence des saisons, dans ces cafés spacieux où s'asseyent familièrement, à des tables voisines, des hommes de toutes conditions, gentilshommes et artisans, paysans, sénateurs, ministres, parfois même la majesté du roi, on respire une paisible atmosphère de liberté et d'égalité vraie qui dispose au contentement.

En ce moment aussi, il faut le dire, de grandes choses se passaient dans cette petite cité. La session du parlement venait de s'ouvrir ; Garibaldi partait pour la Sicile. Chaque jour, presque à chaque heure, la nouvelle se répandait de quelque chose d'inouï, d'incroyable. Les exploits des *Mille*, la cession de Nice et de la Savoie, exaltaient les esprits. Sur la tête de M. de Cavour, accusé de tout ce qui contrariait la passion, de tout ce qui blessait la fierté nationale, s'amassait un violent orage. Le peuple, inquiété par la politique du ministre, dont son patriotisme naïf ne pouvait comprendre les vues profondes, tournait tout son espoir vers le roi, vers le soldat de San Martino, de qui, avec Garibaldi, l'on attendait le dénoûment héroïque, la confusion des traîtres et de l'étranger.

Il serait impossible, à qui n'en a pas été témoin, de se figurer l'affection des Piémontais pour Victor-Emma-

nuel. La première fois que je vis le roi en public, cette popularité si peu cherchée qui l'entoure me frappa par son caractère sérieux et calme, très-différent de ce que j'avais vu ailleurs. On fêtait le jour anniversaire de la promulgation du Statut. De mon balcon, je plongeais sur la place où se pressait la foule pour voir la *fonction*, (c'est le nom italien des cérémonies religieuses) qui se célébrait à l'église « della gran' Madre di Dio » (*la grande mère de Dieu!* étrange appellation, quelque peu païenne, qui me rappelait involontairement la grande Diane des Éphésiens). Au pied des degrés, devant les portes ouvertes et le rideau levé du temple, la multitude qui n'avait pu entrer dans l'église entendait, de loin, la messe à laquelle assistait le roi. Le recueillement était grand, plus grand encore le désir de voir le souverain bien-aimé vers qui les yeux se portaient plus encore que vers le prêtre.

J'avais vu à Paris une cérémonie analogue. Le 4 mai 1848, sur la place de la Concorde, au pied de l'Obélisque, j'avais entendu chanter en grande pompe, par un cardinal assisté de trois évêques, le *Te Deum* en l'honneur de la Constitution. Le contraste était sensible. Autant notre solennité administrative m'avait paru hors de propos, dissonnante, n'exprimant, comme la bénédiction des peupliers par les curés de Paris, que des sentiments équivoques et de mutuelles

insincérités, autant ici la liberté et la vérité éclataient. Le caractère à la fois religieux et civique de la population piémontaise, la naïveté de son amour pour son roi et de son adoration pour « la grande mère de Dieu, » s'imposaient à notre esprit railleur. « Après tout, me disait en souriant Santa-Rosa qui avait voulu m'accompagner, la Vierge Marie, qui fuyait ici-bas la persécution d'Hérode, ne doit-elle pas, du haut du ciel, regarder d'un œil propice les constitutions, les *statuts*, qui dépouillent les Hérode modernes, à supposer qu'il y en ait, du droit d'exterminer les petits enfants ? » Et nous entrions ainsi, à notre manière, dans l'esprit légendaire de la fête politique ; et je m'édifiais du spectacle, pour moi très-nouveau, de la calme familiarité d'un peuple libre avec un roi citoyen qui, sans empressement, sans affectation, et comme d'un bien mérité, sait jouir de l'amitié de son peuple.

Quand je connus personnellement le ministre à qui Victor-Emmanuel remettait le soin des affaires, je compris mieux encore cette popularité parfaite. Par devoir, mais surtout par la vive impulsion d'un esprit hardi, M. de Cavour se faisait ouvertement, gaiement responsable de tout ce qui déplaisait. Il attirait à soi le courroux des partis et les murmures du peuple. Une heureuse impopularité qui préservait le roi n'était pour lui qu'un jeu, une force nouvelle. Il sentait qu'elle le

faisait indispensable autant que ses talents. Les sobriquets, les caricatures, les propos malins sur *Papà Camillo*, qui amusaient les oisifs et tenaient en joie le peuple, l'humeur des courtisans, les colères de la noblesse, tout cela lui semblait bon, utile, nécessaire. Ces rumeurs se taisant, quelque chose eût manqué à son oreille, comme au pilote quand s'apaise le bruit des vents qui poussent le navire au port.

Le comte de Santa-Rosa m'avait avertie de cette étrange relation du roi et du ministre avec l'opinion publique. « Quand M. de Cavour est au pouvoir, me disait-il, on le dénigre, on le calomnie, on se ligue pour le renverser. A peine a-t-il quitté les affaires, qu'on y sent un vide effrayant. On s'aperçoit que l'Europe ne s'occupe plus de nous. On court à Léri pour en ramener l'homme d'État qui revient, sans hâte, mais sans rancune, content d'avoir revu ses rizières bien drainées et ses fermiers satisfaits. »

« Je souhaite que vous causiez souvent avec lui, ajoutait Santa-Rosa ; il est de ceux qui paraissent plus grands à mesure qu'on les approche. Au premier abord, il ne répondra pas, peut-être, à votre attente. Quand pour la première fois on le vit aux Tuileries, il y parut inélégant, commun ; Rattazzi plaisait davantage. Mais en une seconde occasion, Napoléon, qui, de loin, avait observé Cavour, en jugea mieux. Il comprit qu'il avait

devant lui un homme égal aux plus hautes entreprises. A l'estime qu'il fit de sa capacité, se mesura, pour notre bonheur, l'intérêt qu'il voulut prendre à la cause italienne. »

En parlant de Victor-Emmanuel, le comte de Santa-Rosa était plus réservé. Comme son père, avec toute la noblesse libérale du Piémont, Théodore de Santa-Rosa avait en politique les idées anglaises et n'attribuait pas au souverain une grande part dans la chose publique. Je vis aussi chez lui comme un doute sur l'impression que pourrait recevoir une étrangère, une femme accoutumée aux raffinements de la société française, d'un prince savoisien, soldat et chasseur.

L'aristocratie, toute fière qu'elle est de la valeur de son roi, et touchée comme malgré elle de sa grande popularité, regrette cependant la cour de Charles-Albert, les pages, les chambellans, la messe officielle, toute l'ancienne étiquette. Elle semble craindre qu'en voyant le roi ailleurs que sur les champs de bataille on ne prenne de lui une opinion moindre. A la surprise, à la joie que je lus sur les visages, lorsque je le peignis, tel que je l'avais vu, royal dans sa cordialité, délicat dans les marques de sa bienveillance, je compris combien de tendresse se mêlait aux murmures de la noblesse piémontaise, et quelle loyauté se cachait sous son mécontentement.

Les hommes politiques que je vis à Turin, ministres, sénateurs, députés, journalistes, hommes d'opposition, hommes de pouvoir ou d'affaires, MM. Rattazzi, Mamiani, Pallavicino, Poërio, Leopardi, Visconti, Guerrieri, Sineo, Levi, Mauro Macchi, me parurent se distinguer des nôtres par une simplicité, par un air de probité manifeste et que n'altère en rien une extrême finesse. Malheureusement, les occasions de causer ne sont pas fréquentes, la vie du monde, ce qu'on appelle chez nous les *salons*, n'existant pas à Turin. On le reproche aux femmes; on l'attribue à leur ignorance, qu'elles craindraient, me dit-on, de laisser paraître. Une certaine avarice pourrait bien aussi avoir part dans une manière de vivre dont les étrangers se plaignent. Quoi qu'il en soit, les femmes ne reçoivent que dans leur loge, au théâtre, où toute conversation un peu suivie serait impossible. Les hommes se rencontrent au café. Entre les deux sexes, il n'y a guère, autant qu'il m'a été loisible d'en juger, que des relations de famille, ou bien, pendant les années très-courtes d'une jeunesse que la culture de l'esprit ne prolonge pas chez les femmes, les rapports d'une coquetterie exclusive, directe en ses intentions, et qui ne laisse aux désintéressés aucun rôle.

M. de Cavour, lui-même, si bien fait pour goûter les agréments de la conversation, n'avait au ministère que

des réceptions officielles. Comme la reine Christine de Suède, il donnait ses audiences à cinq heures du matin, afin sans doute de ne pas les voir se multiplier. Chez son frère où il demeurait, on dînait habituellement en famille, quelquefois avec des ennemis politiques du ministre (le marquis de Cavour n'était pas *cavourien*), et l'on ne prolongeait pas volontiers un entretien où personne ne se sentait à l'aise. Le président de la Chambre, à qui l'on avait alloué à l'origine 30,000 francs de représentation, se les était vu retrancher par mesure d'économie. Quelques femmes seulement, la plupart étrangères, essayaient de se former un cercle. La marquise Pallavicino, madame Peruzzi, la duchesse de Bevilacqua la Masa, une belle muse napolitaine Laura Beatrice Mancini, madame Farina, madame Franchetti-Rothschild, encourageaient chez elles les conversations sérieuses ou agréables; mais c'était au déplaisir visible des dames piémontaises.

Cette année aussi quelques femmes de l'aristocratie se réunissaient pour jouer la comédie française; mais on critiquait fort ce divertissement, on y voyait un crime de lèse-patrie. Néanmoins, on ne refusait pas une invitation. Et comment, une fois là, ne pas applaudir une aussi belle personne que la comtesse d'Aglié, une Déjazet aussi piquante que la comtesse

Mestiatis? Ma surprise ne fut pas petite, à l'une de ces soirées *philodramatiques* (c'est ainsi qu'on les nommait), en voyant le président du conseil, engagé à ce moment-là même dans une crise politique, et qui soutenait à lui seul au parlement tout l'effort d'un violent débat, assister sans en vouloir rien perdre à la représentation de l'*Amour à l'aveuglette*, puis, le rideau tombé, offrir à la comtesse Mestiatis, qui jouait le principal rôle, l'hommage énorme, éclatant, prodigieux, d'un de ces bouquets de Gênes, qu'on dirait inventés pour éprouver la main d'Hercule plutôt que pour s'effeuiller sous les doigts de Vénus. Ma voisine me fit remarquer que le comte de Cavour n'en avait point offert un semblable à la comtesse d'Aglié, qui venait de jouer avec le plus grand succès un rôle de Scribe. Elle m'en dit la raison. Étant encore fort jeune, Camille de Cavour, touché des grâces de cette aimable personne, l'avait demandée en mariage. La famille repoussa, non sans dédain, les prétentions de ce *cadet de famille*. Qu'en pensait-elle à cette heure? Le célibat de l'homme d'État, sa réserve, étaient-ils l'effet d'un souvenir trop présent? Ce souvenir était-il de ressentiment ou de regret? La tendresse italienne inclinait vers cette dernière conjecture.

En dehors de mes relations politiques, j'eus l'occa-

sion d'en former quelques autres qui achevèrent de me rendre très-agréable le séjour à Turin. Un naturaliste éminent, M. de Filippi, directeur du musée zoologique, voulut me servir de guide dans les musées et les bibliothèques. Je n'en aurais pu souhaiter un plus savant, tout ensemble, et d'une plus parfaite courtoisie. Après qu'il m'eût fait voir les objets les plus récents de ses études, les grands fossiles, entre autres, que les travaux d'excavation pour le chemin de fer ont fait découvrir dans la vallée du Pô, il me conduisit au musée égyptien où nous reçut le professeur Orcurti, jeune égyptologue, à qui l'on doit le catalogue raisonné de cette collection, la plus complète qui soit en Europe avec celles de Londres et de Berlin. Je m'étonnais qu'à de telles richesses et qui font tant d'honneur au pays, on arrivât par un escalier pauvre et nu, par un escalier de caserne. On me dit qu'un escalier monumental était projeté, mais que l'absorption de toutes les ressources du pays par l'état de guerre en ajournait indéfiniment l'exécution. Je m'inclinai devant le Jupiter Ammon et devant la grande Neith des Égyptiens, la Vierge guerrière. M. de Filippi me fit admirer ensuite les belles créations de Charles-Albert, la galerie des tableaux, la bibliothèque du roi, le musée des armures.

La galerie de Turin a été peu célébrée. Elle est mé-

connue comme tout le reste dans ce pays où le mérite a plus de réalité que d'éclat et ne sait point se vanter. Sacrifiée en ce moment à la politique, envahie par les bureaux du Sénat, la galerie du palais Madame a des œuvres de premier ordre : un *Lavement des pieds*, par Véronèse ; les *Enfants de Charles I*er, le *prince Thomas de Savoie*, par Van Dyck ; un *portrait de Louis XV*, chef-d'œuvre de Vanloo ; le fameux *Rabbin* de Rembrandt, etc. Charles-Albert semble avoir affectionné surtout les Hollandais (était-ce encore en haine de la maison d'Autriche?) Il en a rassemblé un choix exquis et qui m'a révélé plus d'un maître.

A la bibliothèque, on me montra des manuscrits très-beaux ou très-rares (entre autres les Évangiles avec des miniatures où sont figurés les supplices de l'enfer dantesque), des dessins, à la plume ou à la sanguine, de Léonard, de Raphaël, de Michel-Ange ; la *Circoncision* de Mantegna, etc.

La fatigue de ces journées de tourisme par une chaleur excessive m'ayant fort éprouvée, je voulus consulter le docteur Riberi, dont je connaissais par ouï-dire l'esprit singulier. Le docteur Riberi, médecin du roi, était le chef de cette école piémontaise devenue trop fameuse par sa méthode de la saignée à outrance appliquée à tous les cas, à tous les tempéraments, à tous les âges. En le voyant, je compris tout

de suite que l'avisé docteur se gardait bien de s'appliquer à lui-même la méthode qu'il enseignait, car, à soixante-seize ans qu'il comptait alors, il était robuste et dispos comme un homme de trente. Ses cheveux abondants grisonnaient à peine. Il avait le pied leste, les dents intactes, l'œil vif. Sa verve joviale s'exerçait sans merci aux dépens de la jeunesse qui venait, me disait-il, alourdie, hébétée par les labeurs de la digestion et par les soucis de l'oisiveté, lui demander, à lui que le travail et la sobriété tenaient en joie, le secret de vivre.

Debout dès cinq heures du matin, ne restant à table que juste le temps d'une réfection frugale, ne digérant jamais (c'est ainsi qu'il s'exprimait, et il insistait sur ce point); le docteur Riberi ne pouvait souffrir l'idée du repos. Une heure de causerie sous les portiques suffisait à sa récréation. Il me contait comment, une seule fois en trente ans, après une maladie, la fantaisie l'avait pris d'aller respirer l'air des champs à sa maison de campagne sur les bords de la Dora, et comment, ni lui ni son cocher n'en ayant su trouver le chemin, il était rentré en ville un peu confus mais fort égayé, se promettant bien de ne plus jamais renouveler une aussi malheureuse tentative. En sa qualité de Piémontais, le docteur Riberi était très-attaché aux personnes royales. Mais le peuple pen-

sait que sa façon de les aimer n'était pas la bonne et l'accusait d'avoir, par excès de zèle, hâté la fin des deux reines. De tels effets, si tristes qu'ils fussent à son cœur, n'étaient pas néanmoins pour troubler ses esprits. Il saignait vaillamment, il saignait encore, et toujours. Rien ne le divertissait davantage que d'observer, dans les tempéraments divers qu'il soumettait à cette expérience unique, les particularités de la circulation. « Les artères ont leur coquetterie, avait-il coutume de dire; très-rarement elles donnent ce qu'elles promettent. » Un matin que je le complimentais sur sa bonne mine : « Je viens de saigner une femme de cent quatre ans, me dit-il; elle arrive de Saint-Jacques de Compostelle où elle s'est traînée sur des béquilles en mendiant son pain. Ce que cette vieille avait encore de sang n'est pas croyable! » reprit-il du ton le plus comique.

On se figure que je n'étais pas sans crainte au sujet de sa sollicitude pour ce qu'il appelait ma vitalité excessive. La lenteur et la régularité de mon pouls le déconcertaient bien un peu, il en convenait; mais je lisais dans ses yeux qu'il cherchait à me ramener, par l'exception, sous sa règle infaillible. Il comptait sur le trouble qu'allait me causer la représentation de *Jeanne d'Arc*. En cela, il ne se trompait qu'à demi. Déjà les affiches énormes où je lisais en passant cette sentence irrévocable : *Lunedi 11 corr. il dramma storico in*

5 atti di madama contessa d'Agoult (Daniele Stern) *tradotto liberamente dall' artista Ernesto Rossi,* » me mettaient à une terrible épreuve. La sincérité piémontaise, qui ne comprend pas la réserve du pseudonyme et n'attend pas le succès pour nommer l'auteur de la pièce, étonnait mon audace. Sans le respect humain, j'aurais fait déchirer, disparaître ces affiches provocantes.

Cependant les répétitions marchaient bien. De tous côtés me venait l'assurance que la cour et la ville, que le populaire même, étaient favorablement disposés pour l'auteur. Je ne sais quel journal avait dit que Jeanne d'Arc était le *Garibaldi de la France*. Ce mot, qui fit fortune, prépara la fortune de la pièce. Par une bienveillante infidélité, le traducteur avait mis partout : « l'ennemi, *il nemico,* » pour l'Anglais ; « *la patria*, la patrie, » pour la France. Je crois que si je n'avais été là, il aurait mis volontiers l'Autrichien au lieu de l'ennemi, afin de faciliter l'allusion.

Il ne négligeait pas non plus les moyens plus sérieux de succès. Ernesto Rossi exerçait sur les acteurs et sur le public une influence méritée. Élève de Modena, que j'ai entendu comparer à Talma, il avait développé rapidement, sous un tel maître, des dons très-rares, et conçu de son art l'idée la plus haute. Continuer l'œuvre commencée par Modena, relever le théâtre

national et l'honneur de sa profession, c'était le but où tendaient tous ses efforts. Il osait jouer Shakspeare devant un parterre accoutumé aux vers pompeux d'Alfieri et à la *manière* académique. Il obtenait des directeurs besoigneux, entre les mains desquels le théâtre italien abandonné à l'industrie privée est tombé dans un état misérable, quelque bienséance dans la mise en scène; il persuadait les acteurs de chercher un peu de vérité dans les costumes. On célébrait sous ce rapport la compagnie Dondini. Je pus voir néanmoins que le zèle y était plus louable que le sens historique, quand, à la première répétition de *Jeanne d'Arc*, le directeur vint m'annoncer avec une sorte d'enthousiasme que nous aurions pour la cathédrale de Reims un beau temple tout neuf, avec son fronton et toutes ses colonnes.

En ce qui le concernait, Rossi apportait aux moindres détails une attention scrupuleuse. Il composait ses rôles, il graduait ses effets. Dans l'intérêt de l'ensemble, lui qui avait créé les rôles d'Hamlet, de Macbeth et du roi Lear, il ne dédaignait pas de jouer des rôles secondaires. C'est ce qu'il fit dans *Jeanne d'Arc*. Par la perfection qu'il sut donner au rôle du *Frère Élie*, il rehaussa d'autant tous les autres, forçant ainsi les comédiens et le public à une attention tout à fait inaccoutumée.

Enfin, le jour de la première représentation arriva. Mes inquiétudes s'étaient peu à peu calmées. Le moment venu, une salle comble, des acteurs remplis de confiance, les murmures d'une impatience bienveillante hâtant le lever du rideau, tout annonçait le succès. Mais un incident que je n'avais pas prévu faillit tout gâter. J'ai dit que depuis quinze jours mon nom figurait sur l'affiche du théâtre. C'est l'usage italien; il avait bien fallu s'y conformer. Un autre usage, auquel je n'avais pas songé, c'est celui de rappeler l'auteur avec les acteurs quand on est content de la pièce. A l'origine, Rossi m'en avait dit un mot; mais, voyant que je n'y voulais pas entendre et supposant que c'était par excès de modestie, il n'avait pas insisté. Qu'on se figure ma stupéfaction, quand, de la coulisse où je m'étais réfugiée comme dans le lieu le plus caché aux regards, le rideau baissé sur le premier acte, j'entends distinctement, du milieu d'un bruit confus, ces mots: *L'autore, l'autore! fuora l'autore!* Au même moment, la charmante personne qui jouait Jeanne d'Arc, madame Pedretti-Diligenti, s'avançait vers moi, et, me tendant la main, elle m'invitait de son plus doux sourire à paraître sur la scène pour y recevoir avec elle l'hommage de la satisfaction publique.

J'aurais voulu m'enfoncer sous terre. L'étonnement de Jeanne d'Arc, qui ne pouvait pas comprendre mon

hésitation, l'insistance du public, me causaient une véritable angoisse. Rossi vint m'en tirer en entraînant sur la scène madame Pedretti et en détournant de moi, par des saluts multipliés, l'attention du parterre.

Mais lorsqu'ils revinrent tous deux, je m'aperçus que je les avais offensés et qu'ils imputaient à l'orgueil aristocratique le refus que je venais de faire de mettre ma main dans la main d'une comédienne. Au second acte, mon supplice recommença. Les cris de *fuora l'autore* devinrent plus impérieux, et cette fois Rossi me déclara avec un mécontentement visible qu'en m'obstinant ainsi j'exaspérais le parterre, que je mettais les acteurs et la pièce dans le plus grand péril. « Où fuir ? où me cacher ? » Par bonheur, un de mes amis accourait à mon secours. Devinant le conflit, il venait proposer un accommodement. Il offrait de me conduire à sa loge; je ferais, en y entrant, une inclination au parterre, de la sorte tout s'arrangerait. En ma qualité d'étrangère, on ne m'en demanderait pas davantage. Ce qui fut dit, fut fait; l'orage s'apaisa; la représentation reprit son cours et ne fut plus troublée. A quelques jours de là, je quittais Turin, emportant d'un si bienveillant accueil un reconnaissant souvenir.

L'année suivante, j'y revins encore, après avoir passé le plus fort de l'hiver à Nice et à Pegli.

A Nice, devenue française, tout me parut changé. Je n'y retrouvai plus le comte de Santa-Rosa; il avait succombé à son mal. Lassé comme Manin de souffrir et d'attendre, dévoré par la lenteur, par l'incertitude des choses, il était mort en se demandant, lui aussi, si ses enfants un jour auraient une patrie...

A Turin, malgré l'aspect joyeux des fêtes pour l'ouverture du grand parlement italien, malgré l'enthousiasme populaire qu'excitaient les nouveaux triomphes de Garibaldi, je ne pus me défendre d'un pressentiment triste. Je ne saurais trop dire pourquoi, mais celui qui gouvernait l'État me parut, dans toute la plénitude de son génie, comme atteint à son tour. Il parlait de repos. Il se montrait plus sensible à l'injustice des hommes. Une fois, je le vis, comme il se rasseyait sur son banc après une vive réplique à des contradicteurs opiniâtres, porter la main à son front, en essuyer la sueur; la pensée me traversa l'esprit que, pour lui aussi, la tâche était rude... Quand je lui dis adieu, ma main ne pouvait se détacher de la sienne. A peine arrivée à Paris, j'apprenais sa maladie et sa fin.

De tous ces grands Italiens qui m'avaient fait vivre de leurs espérances passionnées, il ne me restait plus que le souvenir. Quelques lettres de Manin, quelques lignes de Santa-Rosa et de Cavour, c'était là tout ce que je gardais d'un passé si proche et si riche. A cette

heure, l'Italie m'apparaissait en larmes, sous un long voile de deuil. Elle devenait trop véritablement pour moi « la terre des morts. »

Un jour que j'étais retombée dans les plus sombres pensées, mes yeux se portèrent par hasard sur un rayon de livres oubliés. J'y vis, à la place même où je l'avais prise, il y avait de cela quinze années, la *Divine Comédie*. Il me sembla qu'une voix en sortait, sévère et douce à la fois. « Je regardai en haut, *Guardai in alto*. » Mon espoir se ralluma ; et, comme aux jours de ma jeunesse, à travers la forêt obscure, je suivis mon guide et mon maître.

Paris, 1ᵉʳ juin 1862.

FLORENCE ET TURIN

LETTRES A MADAME LA COMTESSE DE ***

I

Des bords du lac Léman, 18 août 1857.

« Chillon, thy prison is a holy place. » ... J'y vais, après tant d'autres, porter aussi mon hommage à la captivité de Bonnivard. On nous fait voir le pilier et l'anneau auxquels il fut enchaîné; la pierre creusée par le constant retour, dans un étroit espace, de son pied appesanti par l'âge et par la tristesse. Étrange rapprochement ! c'est un soldat vaincu de la liberté, c'est un proscrit qui me conduit en pèlerinage vers ces lieux consacrés par le long martyre du défenseur malheureux de la liberté et de la patrie. L'histoire se répète; l'humanité est monotone. Elle le sait mieux que d'autres, cette rive hospitalière du lac Léman

que je contemple, à cette heure, à travers les barreaux de Chillon. Elle en porte le témoignage, cette noble terre helvétique qui, depuis trois siècles, ne s'est pas plus lassée d'accueillir les victimes de l'intolérance religieuse et politique, que ailleurs on ne se lassait de les poursuivre, et qui montre à l'étranger, avec une fierté presque égale, le rocher de Guillaume Tell et la tombe de Ludlow.

A voir l'affluence toujours croissante des hôtes de toutes les nations qui se pressent ici, l'on serait porté à croire que la peur de la liberté, loin de diminuer dans le monde, ne fait que s'y répandre davantage. De nos jours, l'exil et le bannissement sont devenus comme la loi générale et l'état permanent de l'Europe. Ce n'est plus, à cette heure, tel ou tel gouvernement qui proscrit un certain nombre de sujets rebelles, c'est tout une moitié de la société qui proscrit l'autre moitié; aussi, la peine de l'exil, en se généralisant, a-t-elle changé de caractère, et je doute qu'elle serve, comme dans les temps passés, les intérêts de ceux qui l'appliquent.

L'exil restera toujours, pour les âmes délicates, une souffrance cruelle; mais il a cessé d'être, pour les idées, un principe d'isolement, bien au contraire. Le nombre presque illimité des hommes que le vent des révolutions arrache à leur patrie et rassemble dans le cercle de plus en plus restreint des États libres qui ne redoutent pas leur présence, cette multitude de citoyens de tous les pays, Français, Italiens, Espagnols, Allemands, Polonais, Hongrois, qui tous expient dans le même moment, de la même manière, le dévouement à une même cause, institue en se mêlant une sorte de communauté, d'Église laïque, qui se

fortifie, comme toutes les Églises, par la persécution. Elle s'honore dans le travail et la pauvreté, se redresse sous l'outrage, invoque, elle aussi, ses martyrs. Elle prépare d'une autre manière, sans en avoir une conscience plus nette que cette grande mêlée de barbares d'où jaillit l'étincelle de la foi chrétienne, l'une des plus profondes transformations qu'aura peut-être jamais vues le monde. Ce que les esprits les plus hardis de ce siècle ont conçu à peine, ce qu'ont rêvé les solitaires les plus chimériques : l'établissement d'une vaste confédération républicaine de toutes les nations occidentales, s'élabore, s'accomplit presque sous nos yeux, par cette communication vive de la pensée et du sentiment qu'enflamment le souffle de la persécution et les colères de l'exil. Au sein de cette société en détresse, toute distinction de rang s'efface; toute antipathie de race s'évanouit. La politique devient religion; le courage devient sainteté. Un trésor commun d'espérances et de souvenirs, un idiome commun — et cet idiome est la langue française, — un besoin commun, toujours renaissant, de consolations mutuelles et de mutuels secours, entretiennent, entre ces hommes d'adversité, un ordre moral supérieur à la loi politique qui les frappe. L'exil ne disperse plus; il associe. Et si l'expérience a déjà montré surabondamment que l'on ne tue pas les idées, l'heure n'est pas éloignée où l'on sera contraint de reconnaître aussi que les proscrire c'est leur imprimer le mouvement; c'est leur donner l'électricité, la fécondité, la vie.

II

21 août.

Nous montons le Simplon. Depuis quarante-huit heures nous avions causé abondamment, familièrement et gaiement de toutes choses; aujourd'hui, à mesure que nous avançons, nous devenons plus sérieux; bientôt, descendus de voiture, afin de ne rien perdre des aspects grandioses de la chaîne alpestre, nous marchons en silence; involontairement, nous nous isolons l'un de l'autre. La nature s'impose à nous. Malgré la main puissante qui l'a domptée, en forçant ces passages qu'elle semblait avoir interdits à la curiosité humaine, l'on sent ici, tout autour de soi, je ne sais quoi d'inconnu et d'inaccessible qui consterne. Aux clartés resplendissantes de ce froid soleil qui se reflète à la surface des glaciers, on respire mal. Quelque chose pèse sur l'âme dans ces mornes régions; l'on a hâte de les traverser; il n'est pas de rapports entre elles et nous, et ce n'est pas, apparemment, à la même loi qu'obéissent notre esprit mobile et leur indifférence éternelle.

Vers la fin du jour, nous arrivons au sommet et nous passons la nuit dans l'auberge du Simplon. Le lendemain, de très-bonne heure, je me mets à la fenêtre. Quel aspect désolé s'offre à moi! Figurez-vous, sur un étroit espace, dans un pli de la montagne, une cinquantaine de maisons délabrées, sans air, sans lumière; la plupart entourées du fumier infect au moyen duquel les habitants de ces tristes

réduits arrachent à la terre quelques maigres herbages où se nourrit, à grand'peine, un bétail chétif. C'est l'heure où ces pauvres gens vont à l'ouvrage. Les voici qui sortent. Leur démarche est lente; leur regard est lent; leur parole, que je surprends au passage, est plus lente encore. Pourquoi se presseraient-ils, en effet? Pourquoi regarderaient-ils autour d'eux? Pourquoi se parleraient-ils? Qu'ont-ils à faire, à voir, à dire? Sous ma fenêtre, passe un vieillard courbé vers le sol, qui s'en va, poussant devant lui sa vache. Il la conduit au champ; quel champ! Il la ramènera ce soir, en rapportant sur son dos un fagot de broussailles. Qu'a-t-il pensé pendant une existence écoulée de la sorte, sur ce plateau neigeux, dont il n'a jamais songé à quitter l'ombre glacée? Quelle différence existe-t-il entre son esprit obtus et l'instinct du bétail auquel il donne ses soins? A-t-il eu, dans sa longue carrière, de son berceau à la tombe où il touche, une seule curiosité, une seule joie désintéressée? A-t-il connu un sentiment supérieur aux sensations affectives de la vie animale? Est-il certain, est-il croyable qu'il ait une âme libre?... La cloche de la paroisse retentit dans l'air froid et sonore; l'église est ouverte; j'y entre; la messe commence. Aux clartés incertaines de l'aube, à la lueur des cierges, j'entrevois les vases dorés de l'autel, le vêtement sacerdotal du prêtre, la robe couleur de pourpre de l'enfant de chœur; je respire l'odeur de l'encens et j'entends le murmure solennel des formules latines. Quelques hommes et quelques femmes sont agenouillés sur le carreau; je m'agenouille auprès d'eux, cherchant, en toute simplicité de cœur, à m'unir d'intention au sentiment qui les amène là. Bientôt, à l'émotion qui me gagne, je sens ce que je ne com-

prenais pas tout à l'heure en les voyant en proie à leurs occupations machinales ; je reconnais qu'il existe entre eux et moi un lien, une affinité véritable ; qu'eux aussi, par la prière et l'adoration, ils peuvent s'élever à la vie immortelle, et que, s'ils sont restés dans une condition qui me semble, hélas ! pire que celle des brutes, ils n'en sont pas moins mes semblables, mes frères, selon la nature, selon Dieu.

La grande et compatissante figure du Christ m'apparaît. O maître, ici, qui voudrait le nier, vous méritez d'être adoré, car vous êtes bien certainement le créateur de ce pauvre peuple. En l'associant, comme vous l'avez fait à Jérusalem, comme vous le faites encore, après dix-huit siècles, dans tout l'univers, par votre tout-puissant amour, aux douleurs, aux attendrissements, aux espérances, aux consolations divines de votre vie et de votre mort ; en lui révélant par des récits familiers, sous des images rustiques, un Dieu pauvre, méprisé, accessible à tous ; en rassemblant autour de vous, enfin, à certaines heures solennelles, ces êtres frappés de misère, dans la maison du Seigneur, dont les humbles magnificences sont, à leurs yeux, comme une représentation de la cité céleste, vous les tirez de leur néant ; vous les rendez capables d'amour ; vous faites tressaillir, dans ces couches infimes du limon humain, le germe enveloppé du progrès ; vous y suscitez le principe, inerte jusque-là, de la vie immortelle.

En descendant le versant méridional du Simplon, je prends le bras d'Émile et suivant avec lui le cours des réflexions commencées pendant cette messe de village : « Non, lui dis-je, ce n'est pas assez de la science et de la

philosophie pour renouveler, jusque dans ses profondeurs, une société où *tout est en proie*, et qui, après avoir osé rêver l'égalité, la justice, le bonheur, semble retombée plus bas qu'auparavant dans des maux plus insupportables. Pouvez-vous imaginer un moment, dans les siècles futurs, où la parole de Descartes, de Spinoza, de Hegel, apportée sur ces cimes neigeuses, y tiendrait lieu d'un récit de l'Évangile, ou même de l'humble *Ave Maria*? Le sacerdoce catholique manque, aujourd'hui, à ses devoirs, dites-vous; sa prédication n'est plus qu'une habitude et n'a plus d'action sur les âmes, j'en tombe d'accord; mais il n'a pas été en son pouvoir, jusqu'ici, de tarir ou de corrompre entièrement la source pure de poésie et d'amour que le sang du Christ a fait jaillir du Calvaire; et quiconque se sent l'âme assez forte, assez généreuse pour rappeler aux hommes l'idéal d'une démocratie libre, ou pour tenter de les en rapprocher, celui-là, eût-il en partage la science de Machiavel et la puissance d'Auguste, il devrait encore demander à Jésus le don d'aimer comme ce divin Sauveur aima les siens, *jusqu'à la fin*. Il devrait s'efforcer de vivre comme vécut le fils du charpentier, dans la simplicité, dans la charité, sans lesquelles on pourra bien encore subjuguer les hommes, en les trompant, mais non les élever à cette moralité plus haute à laquelle la société aspire sans en avoir conscience, et qui, seule, la rendra capable de vouloir, de conquérir et de conserver une institution politique plus parfaite. Il faut que la démocratie ait ses saints, comme les a eus l'Église chrétienne, quand elle a tenté de se substituer au polythéisme de Rome; et quel plus touchant modèle de sainteté ici-bas, que la vie de Jésus-Christ, telle que nous

l'a transmise la tradition reconnaissante des humbles et des pauvres?... » Une exclamation m'interrompt. Au détour du chemin, le regard de Blandine a plongé sur la vallée. Elle a vu la première, elle a salué d'un jeune cri de joie la terre d'Italie!

III

22 août

In gremio Matris
Sedet sapientia Patris.

Voilà ce que nous lisons en entrant à Domo-d'Ossola, sous l'image d'une madone peinte à fresque sur le mur d'un petit oratoire qui forme l'angle d'un jardin. Que dites-vous de cette pensée et de son expression? Nos modernes réformateurs ont-ils dit beaucoup plus ou beaucoup mieux, quand ils ont, au grand scandale des dévots, prêché l'égalité de la femme et revendiqué ses droits?

L'Italie appartient à la Madone. C'est par cette attrayante personnification de la beauté féminine que l'austère christianisme a pu perpétuer son règne dans ce pays des voluptés païennes, chez ce peuple idolâtre de la beauté grecque. C'est par elle, par sa douce présence, qu'il a pu faire accepter à ces organisations délicates la révoltante image des tortures d'un Dieu crucifié, et que, sous le nom charmant de *Pietà*, il a consacré, il a fait chérir la représentation d'un corps inanimé, d'un cadavre livide et tout meurtri de blessures sanglantes. C'est par elle, enfin, c'est, pour ainsi dire, sous son invocation, que s'accomplit ici cette alliance

intime du christianisme et du paganisme qu'a repoussée le Nord, et qui fait du catholicisme italien, la plus belle, la plus séduisante, à coup sûr, de toutes les religions du monde. On a pu mettre en doute la beauté de Jésus; jamais celle de Marie n'aurait pu être contestée. Jamais on n'aurait pu dire d'une femme qu'elle devait être laide : *Sine decore et specie*. Les vierges noires, elles-mêmes, ne sont, vous le savez, qu'une interprétation du *Cantique des Cantiques* : *Nigra sum sed formosa*. Malgré ce qu'il y a, en quelque sorte, d'antihumain dans le dogme de la Vierge mère, malgré les sévérités d'une théologie qui condamne, comme issus du péché, les instincts naturels de l'homme, le culte de Marie, dans ces contrées heureuses, c'est le culte de la maternité, de l'amour; c'est l'adoration, sous les traits d'une femme, de la nature toujours belle, toujours jeune, éternellement féconde :

Längst zwar trieb der Apostel den heiligen Dienst der Natur aus;
Doch es verehrt sie das Volk glaübig als Mutter des Gott's.
Depuis longtemps l'Apôtre a détruit le culte de la Nature;
Mais le peuple croyant l'adore sous les traits de la Mère du Dieu,

dit le comte de Platen, dont la muse hellénique comprit et aima l'Italie mieux que ne la savent comprendre beaucoup de ses propres enfants.

A Baveno, nous prenons une barque qui nous descend à l'*Isola Madre*, la plus petite, mais la plus riante des îles Borromées. Son atmosphère embaumée, ses massifs de lauriers-roses, de myrtes, ses buissons d'azalées, de rhododendrons, ses touffes de verveines et d'héliotropes que relie une ceinture de rochers d'où s'élancent, droites et fières, les hampes de l'aloès et d'où retombent, en longs

rubans, les tiges flexibles du câprier, la font semblable à une corbeille de fleurs que l'Italie hospitalière présente, en souriant, à l'étranger pour fêter sa venue. On n'entend, dans ces délicieux bosquets, que des roucoulements de colombes. En voici deux qui viennent se poser ensemble sur la cime d'un cyprès-pleureur, et qui dessinent sur la voûte azurée les gracieux contours de leurs petites ailes blanches : motif heureux que la poésie grecque eût chanté. Quelqu'un pourtant se trouve à plaindre dans ces jardins d'Armide. Le croirez-vous, c'est le jardinier qui nous en ouvre l'accès. Comme nous le félicitons d'habiter un séjour digne des dieux, il croit que nous voulons rire à ses dépens. Il s'ennuie ici ; il y est triste, il y est seul ; il fait un rêve dont il craint de ne pas voir l'accomplissement. Cet homme a un oncle établi à Manchester ; il voudrait le rejoindre et se fixer près de lui. Sous le ciel pur du lac Majeur, dans les bosquets enchantés des îles Borromées, il se propose, comme but, comme récompense de son travail, d'aller respirer un jour les vapeurs d'une fabrique de coton et les brouillards de l'Angleterre.

IV

24 août.

Côme et l'hôtel *del Angelo*; une soirée étoilée sur son lac, un peu trop fréquenté des danseuses et des chanteuses en retraite ; Milan, où nous passons de longues heures devant la *Cène* de Léonard ; Gênes, où nous saluons, au pas-

sage, un fils du Nord, Van Dyck, dont le fier génie est partout, comme ses nobles modèles, grand entre les grands, maître entre les maîtres ; voilà les étapes de cette semaine. Ce n'est pas sans émotion que nous avons quitté la Lombardie pour entrer en Piémont. Je ne sais quelle impression de bien-être moral nous y faisait respirer plus à l'aise. Je ne sais quel heureux souffle de liberté s'y fait partout sentir. On dirait que sur chaque visage se reflète quelque chose de la satisfaction publique...

V

Florence, 29 août.

La machine qui nous entraîne vers Florence, en poussant son souffle enfumé dans l'atmosphère inaltérable qui le transforme aussitôt en lumière, porte le nom de l'Orgagna. A l'hôtel où nous descendons, *lungo l'Arno*, le premier objet qui frappe nos yeux, ce sont les bustes de Dante, de Pétrarque, du Tasse, de l'Arioste, placés de distance en distance, entre des caisses de myrtes, de lauriers, de cyprès, sur les degrés de l'escalier monumental qui conduit à nos appartements. Je salue, d'un cœur joyeux, cette popularité du génie, cette familière catholicité de l'art qui semble, comme l'autre, devoir s'unir à tout en ce pays privilégié et tout ennoblir, jusqu'aux plus prosaïques applications du commerce et de l'industrie.

VI

3 septembre.

Mon premier soin, en arrivant dans une ville dont je désire imprimer à ma mémoire l'image exacte et vive, c'est de gravir quelque sommet, de monter sur le faîte de quelque édifice d'où j'embrasse à la fois, avec la contrée où elle est assise, l'enceinte de la cité, son caractère général, et l'effet par masses de ses constructions anciennes et nouvelles. J'ai passé, durant ces premières journées, à différents moments du matin ou du soir, de longues heures sur les terrasses des jardins de *Boboli*, sur les hauteurs de *San Miniato* ou de *Fiesole*. Je ne pouvais m'arracher à des contemplations qui donnaient tout à la fois à ma pensée une excitation forte et à mon regard une satisfaction complète. En ce moment même, je vous écris du balcon d'une maison de Belrisguardo, où je suis venue passer la journée. Quel tableau se déroule à mes pieds et quelle histoire il rappelle! J'ai sous les yeux la terre des Étrusques, cette terre généreuse qui, par un don bien rare, vit s'épanouir deux fois la sève du génie humain. Je foule le sol mystérieux qui porta longtemps la trace et qui récèle encore, dans ses profondeurs, les vestiges d'une des plus vieilles et des plus nobles civilisations du monde. Les champs qui s'étendent là-bas, entre le fleuve et le mont Apennin, ils ont vu naître le dieu toscan qui, sorti du sillon, enseignait au laboureur la science des choses futures. Le beau *val d'Arno* est là, devant moi, arrosé, planté, fertilisé, protégé contre la violence

des vents et des eaux, tel que l'a fait la main industrieuse de la renaissante Florence. L'olivier au tronc noir et noueux, au feuillage pâle, donne à ces paysages illustres un caractère tout à la fois grave et doux. Apporté de la Grèce et de la Palestine, il a changé l'aspect de ces contrées, jadis incultes. L'arbre de la sagesse antique et de la sagesse moderne, l'arbre cher à Minerve et à Jésus, jette aujourd'hui, aux flancs nus des collines toscanes, ses ombres mobiles, semblables aux plis flottants de la souple draperie dont le ciseau de Phidias voile le sein des vierges hellènes. Une multitude de routes sinueuses, bordées de cyprès et de chênes verts, relient l'un à l'autre des villages, des vergers, des métairies, des maisons éparses, à demi cachées sous les festons de la vigne, et qu'un instinct merveilleux a groupées, selon des règles libres que rien n'enseigne, mais dont la rectitude administrative de nos cordeaux et de nos jalons ne reproduira jamais ni la perspective animée, ni la grâce naturelle. Vers le soir, au coucher du soleil, *alle venti quatro*, comme ils disent ici, quand l'atmosphère s'ébranle au tintement de l'*Ave Maria* et scintille sous le battement d'aile inégal et pressé de la luciole, on voit, au seuil de ces maisons, de jeunes contadines occupées à compter les fines pailles de froment que leurs mains agiles ont tressées pendant la journée et dont le produit formera leur dot. Elles saluent du sourire et du geste le fringant *baroccio*, qui passe à grand bruit sur le chemin caillouteux, et le frère quêteur qui, dans sa longue robe brune, l'épaule chargée du lourd bissac, remonte lentement vers le cloître où l'inutile ennui des enfants de saint François plane sur la contrée et s'impose au regard, plusieurs siècles après que le génie du

grand stigmatisé a cessé d'attirer et de captiver les âmes. Florence repose sur les deux rives du fleuve que rattachent l'une à l'autre quatre ponts construits à des époques différentes : le *ponte Vecchio*, d'origine romaine, où le parjure Buondelmonte tomba percé de coups au pied de la statue de Mars; le *ponte alle Grazie* qui doit son nom charmant à la Madone dont l'oratoire, élevé sur l'une de ses piles, le décore et le sanctifie; le *ponte alla Carraja* et le *ponte alla Trinità*, chef-d'œuvre du seizième siècle, de la main d'Ammanati. Des coupoles, des tours crénelées, des campaniles, des *loges* aux vastes arcades — vous savez que les Italiens appellent *loggia*, une espèce de portique, attenant aux demeures seigneuriales, où les nobles traitaient entre eux des affaires publiques et privées, se donnaient des banquets, des jeux, etc., — des cloîtres incrustés de marbre, de rustiques palais, des jardins, dont la persistante et solide verdure semble une architecture végétale, se pressent, mais sans confusion, dans une enceinte de peu d'étendue. Tout se détache, tout se découpe en lignes précises à l'horizon, sur le ciel bleu et les vertes collines; tout se *compose*, dirait un peintre. Dans cette variété heureuse de monuments de tous les âges et de tous les styles, tout est ramené à l'unité, condition suprême de l'art, par le dôme imposant de Brunelleschi, qui règne, comme Saint-Pierre de Rome, sur la ville et sur la contrée. Ce qui charme ici, tout d'abord, ce qui captive l'esprit, en lui donnant un sentiment de bien-être intellectuel inconnu ailleurs, c'est la justesse parfaite des proportions; c'est la relation bien exprimée de la vie privée avec la vie publique, au sein de la cité libre et protectrice; c'est enfin, cette

harmonie exquise en toute chose dont Athènes posséda le secret, à laquelle Paris, le Paris des Valois et des Bourbons, fut tout près d'atteindre, mais dont on ne retrouvera plus, hélas! même un lointain souvenir dans la monstrueuse uniformité de nos villes modernes. Autant l'action individuelle de la volonté disparaît aujourd'hui dans les vastes agglomérations d'hommes qui forment la population changeante de nos capitales, autant, dans cette petite patrie de tant de grands hommes, nos admirations et nos respects retrouvent aisément, pour les suivre pas à pas, les traces bienfaisantes du génie. Sa personnalité nous apparaît ici sous son plus lumineux rayon. Dante, Galilée, Buonarotti, Orgagna, Cimabuë, Masaccio, Ghiberti, Donatello, *d'ogni alta cosa insegnatori altrui,* quels noms et quelles œuvres rassemblés dans un tout petit espace!... Et qui sait si ces ombres illustres, vivantes dans l'imagination populaire, n'influent pas encore aujourd'hui sur les destinées de la patrie, en la relevant à ses propres yeux, aux yeux même de l'étranger qui l'opprime; en lui causant des frémissements de honte et de fierté; en la préservant enfin du dernier des avilissements : de l'avilissement qui s'ignore?...

VII

5 septembre.

Toute l'histoire de Florence est concentrée sur deux points principaux où le génie de la république s'est exprimé dans les monuments avec une force, une vérité, une perfec-

tion incomparables. La place du Dôme et la place du Grand-Duc, dans leur originalité saisissante, nous font comprendre, d'un coup d'œil, le double caractère civil et religieux de cette histoire, la plus intéressante, la plus animée, la plus curieuse qui nous ait été transmise depuis l'histoire du peuple d'Athènes, à laquelle elle est si semblable.

L'origine de la place du Grand-Duc ou de la Seigneurie, remonte aux temps les plus reculés de ces luttes civiles qui naquirent à Florence de l'affront fait à une femme et du sang de ce beau cavalier Buondelmonte dont le meurtre perpétua, en l'illustrant, le fameux dicton populaire : « *Cosa fatta capo ha.* » Le plan tronqué du palais atteste l'antiquité de cette haine obstinée du peuple de Florence contre les seigneurs gibelins, écrite à toutes les pages de ses annales : Arnolfo di Lapo, qui fut, en 1298, le premier architecte de ce palais destiné à la magistrature suprême, n'ayant jamais pu obtenir, pour la régularité de son édifice, l'autorisation d'en asseoir les fondements sur les terrains qu'occupaient auparavant les nobles maisons des Uberti, renversées par la fureur populaire. On ne pourrait se figurer, avant de l'avoir vu, une absence aussi complète de toute symétrie, produisant un effet aussi harmonieux que l'ensemble de la place du Grand-Duc. Constructions et décorations, palais, portique, fontaine, statues, bas-reliefs, marbre et bronze, tout semble réuni là comme au hasard et par le jet spontané d'un caprice grandiose, mais dont le désordre apparent se rattache, sans aucun doute, puisqu'il nous satisfait, à un ordre supérieur. La masse impénétrable de ce palais crénelé, surmonté de sa tour carrée qui a résisté tant de fois aux flammes et aux flots débordés des passions populaires,

forme un contraste surprenant avec l'ouverture cintrée de la *loggia dei Lanzi*, où la douce lumière du ciel toscan caresse les formes sveltes et dessine les ombres transparentes du *Persée* de Benvenuto, des *Sabines* de Jean Bologne, de la *Judith* de Donatello. On sait que ce charmant abri fut élevé contre les clémentes intempéries d'un climat sans rigueur, par l'art d'un Orcagna, à la seigneurie de Florence, pour les jours d'allégresse publique où elle venait, en présence du peuple rassemblé, promulguer les décrets, distribuer les drapeaux, présider aux fêtes nationales; mais, hélas! il a vu sous sa noble arcature sanctionner plus d'un forfait, consommer plus d'un acte d'odieuse injustice : c'est de là que partit le signal, impatiemment attendu d'une multitude ingrate, qui mit le feu au bûcher du prophète Savonarole. La perspective étroite et prolongée du palais des *Uffizi*, avec sa rangée de colonnes et de statues, le *David* de Michel-Ange, l'*Hercule* de Bandinelli, dont les colosses de marbre blanc se détachent avec vigueur sur la pierre noircie du *palazzo Vecchio*, achèvent de donner à ce côté de la place un caractère et une vie extraordinaires. La fontaine de *Neptune*, qui jette l'eau par soixante et dix bouches de tritons, de satyres et de chevaux marins, la statue équestre du duc *Cosimo I*, exécutée en bronze, par Jean Bologne, la gracieuse façade du petit palais *Uguccioni*, dessinée par Raphaël, décorent l'autre partie. Le tout, dans sa grâce virile, nous représente la vie animée et nous donne l'accent de la fière démocratie florentine. A la place du Dôme, nous allons la trouver dans l'expression de sa foi religieuse. *Santa Maria del fiore*, le *Campanile*, le Baptistère, construit sur l'emplacement d'un temple de Mars, forment un groupe

caractéristique de monuments élevés par l'État pour la sanctification de tous les actes de la vie catholique. Il est facile de voir que rien n'a été épargné, ni temps, ni soin, ni dépense, ni talent, pour donner à ces édifices une grande splendeur. Une succession d'artistes de premier ordre a concouru à les orner d'inappréciables richesses. D'Arnolfo di Lapo qui, sans avoir connu l'antique, rejette cependant, de son impulsion propre, les extravagances du style gothique, jusqu'à Brunelleschi qui couronne l'église d'une vaste coupole déclarée par Michel-Ange *insurpassable*, l'on travaille, près de deux siècles — de 1294 à 1466 — à l'édification de Notre-Dame de la Fleur.

A ses côtés, le *Campanile*, commencé par Giotto, avec l'ordre *de surpasser tout ce que les Grecs et les Romains avaient fait de plus beau en ce genre, aux temps de leur plus grande puissance*, continué par Taddeo Gaddi, Andrea Pisano, Lucca della Robbia, Donatello, Nicolas Aretino, etc., semble un garde d'honneur à cette belle souveraine; le Baptistère, revêtu de mosaïques par les artistes grecs, avec ses portes de bronze, « dignes de donner entrée au Paradis, » complète l'accord harmonieux. Tout ici est noble et beau, magnifique et simple à la fois. Pourtant, la vue de ces monuments ne produit pas sur nous l'impression de mystère religieux qui saisit l'âme dans nos cathédrales du Nord. Ce gothique, tempéré par la pureté innée du goût toscan, adouci par un souffle avant-coureur de la Renaissance, ces marbres de couleur alternée, sur lesquels se joue la riante lumière du ciel italien et qu'échauffe un soleil splendide, le choix de ces ornements sobres et exquis, tout captive l'imagination, mais, en la retenant dans un ordre

de satisfaction purement humain. Si je ne me trompe, l'esprit qui a présidé à l'érection de ces temples est un esprit d'honneur national plutôt encore qu'un esprit de foi catholique. On les élève pour rendre témoignage de la grandeur de la république et de la magnificence des citoyens, tout autant que pour satisfaire le besoin d'adoration des fidèles. On les veut *de la plus grande et de la plus somptueuse magnificence*, « parce que, dit le décret de la Seigneurie qui commande à Arnolfo di Lapo le plan de *Santa Maria del Fiore*, l'on ne doit entreprendre les choses de la commune — *le cose del comune* — qu'avec l'intention de les faire conformes à la majesté d'un peuple d'illustre origine et à la grandeur du sentiment public. — *Corrispondenti ad un cuore che vien fatto grandissimo perche composto dell' anime di più cittadini uniti insieme in un sol volere.* »

« Je ne me serais pas cru en pays catholique, » disait tout récemment le pape, en racontant sa visite à Florence et comment ce peuple curieux, mais indévot, qui se pressait sur son passage, lorsqu'il donnait la bénédiction pontificale, au lieu de se jeter à genoux, applaudissait, comme il eût pu faire le *primo uomo* au théâtre de la Pergola ; « j'ai trouvé chez ce peuple beaucoup d'amabilité, mais peu de religion. » L'observation est juste et s'applique au passé non moins qu'au présent. A en juger par les traditions historiques et par les œuvres de l'art, l'influence de la foi chrétienne a toujours été singulièrement mitigée à Florence. Elle n'a jamais possédé entièrement les cœurs. Comme je crois vous l'avoir écrit à propos de la Madone, nulle part l'idée catholique ne s'est mieux combinée avec l'idée païenne; en aucun pays elle ne s'est développée avec une aisance plus

complète, entraînée qu'elle était dans ce mouvement prodigieux de la pensée, des institutions et des mœurs qui fait de l'histoire du peuple florentin l'histoire même de la liberté. Par son alliance avec des éléments en apparence incompatibles, elle a participé à des bonheurs d'expression vraiment admirables ; mais ç'a été à la condition de perdre de plus en plus son caractère exclusif ; et l'on comprend, dans les temples qu'elle a consacrés ici, la prière païenne de Philippe Strozzi, implorant du *Dieu libérateur*, pour son vertueux suicide, le pardon ou la récompense de Caton d'Utique : *Deo liberatori, Philippus Strozza, jamjam moriturus...*

VIII

6 septembre.

Ce grand nom de Strozzi, qui honore par un acte magnanime les derniers jours de la république, se rattache également à ce qu'il y a de plus essentiellement florentin dans l'art de Florence : l'architecture appelée *rustique*.

Même après le palais Pitti, devenu la résidence du souverain, et le palais construit par les magnifiques Médicis, l'on reste encore en admiration devant les proportions parfaites et le style grandiose de l'œuvre du Cronaca. Ce Cronaca, l'ami de Savonarole et qui construisit, à son instigation, pour le conseil de la république, après que le grand dominicain l'eut réformée, une salle que l'on disait de la main des anges, revenait de Rome lorsqu'il entreprit de bâtir le palais Strozzi. Il rapportait de son voyage de si amusantes

anecdotes, il les contait avec tant de verve, que le sobriquet de *chroniqueur* lui fut donné par ses camarades, sobriquet qu'il porta toujours depuis, selon l'usage florentin, au lieu de son nom véritable, Simone, et qui mériterait d'avoir retenti davantage dans la postérité, mais qui souffre de cette inégalité de la gloire, prodigue envers les peintres et les statuaires, avare envers les architectes dont l'œuvre ne va pas au dehors chercher l'applaudissement, et reste souvent innommée. Si l'on pense, avec Gœthe, que l'idée de permanence, de solidité, est l'idée architecturale par excellence et que « l'architecture ne peut, sans sortir jusqu'à un certain point de sa nature sérieuse, condescendre à l'agrément, à l'élégance, » on s'explique pourquoi le style des palais florentins donne l'impression d'une convenance si haute et si parfaite. Il semble, à regarder ces constructions si bien assises, que le temps sera sur elles sans puissance. Leur beauté, qui réside tout entière dans la sévérité des profils, dans la proportion et la rusticité graduée des étages, dans le rapport des ouvertures, dans la rencontre et l'agencement de la ligne droite et de la ligne cintrée, dans le dessin et l'ordonnance, au-devant de la façade, de ces anneaux, de ces lanternes, de ces mains en fer qui, à certains jours de fête, portaient des torches et des feux honorifiques; cette beauté imposante et sincère n'offre aucune prise à l'outrage des ans; et lorsqu'on est capable de sentir ce genre de beauté, il devient bientôt impossible de ne le pas préférer à tout autre. Je ne relis pas non plus sans admiration, dans les *Ricordi* de Philippe le Vieux, les paroles solennelles par lesquelles il consigne le jour où fut posée la première pierre de ce palais qu'il avait tant désiré, dit-il, d'élever pour lais-

ser à sa patrie, à ses concitoyens et, entre ceux-ci, à ses propres enfants, quelque mémoire de lui. *A di 16 d'agosto 1483, appunto su l'uscire del sole da' monti, in nome di Dio, e di buon principio, per me et miei discendenti, cominciai fondare la mia casa, e gettai la prima pietra dei fondamenti.* — Le 16 du mois d'août 1483, à l'heure où le soleil se lève sur les monts, au nom de Dieu, pour moi et mes descendants, j'ai commencé de bâtir ma maison, et j'ai posé la première pierre des fondations. — Que dites-vous de ce palais bâti, *au nom de Dieu*, pour l'honneur de la patrie? Cette conception patricienne et républicaine de la *Maison*, ne vous semble-t-elle pas bien supérieure à nos idées bourgeoises et égoïstes de la famille et de la propriété? Ne trouvez-vous pas, comme moi, que le sentiment du vieux Strozzi méritait d'être exaucé et d'avoir pour interprète le génie de Simone, *il Cronaca?*

IX

16 septembre.

Le mouvement de la population, qui circule dans cette ville charmante, sur un pavé de larges dalles, taillées irrégulièrement à la façon des murs pélasgiques, n'a rien non plus que d'agréable et de tempéré. Il est animé sans bruit. Je n'ai point encore vu de foule proprement dite; je n'ai entendu nulle part, sur la place publique, ni propos d'hommes avinés, ni cris, ni querelles, ni clameurs. Ce n'est plus ici *l'irrequieta e romorosa Firenza*, l'inquiète

et bruyante Florence, la Florence des Noirs et des Blancs, des Guelfes et des Gibelins, des Pazzi et des Médicis; la Florence des discordes civiles et des inimitiés intérieures, *delle civile discordie e delle intrinseche inimicizie* qui, à tout propos, changeait ses lois, son gouvernement, sa monnaie, ses coutumes et *défaisait en novembre ce qu'elle avait fait en octobre.*

> Quante volte del tempo che remembra
> Legge, moneta, ufficio e costume
> Ha' tu mutato e rinnovato membre?
> Che a mezzo novembre,
> Non giunge quel cue tu·d'ottobre fili.

On ne sent plus nulle part dans Florence ni l'impulsion d'un gouvernement fort, ni les passions d'un peuple mobile. A voir ces rares et discrètes boutiques, on comprend que l'industrie n'a pris ici qu'un faible développement; en entrant dans les églises, bien qu'on les trouve remplies, en visitant les ateliers, bien qu'on y rencontre des artistes habiles, on est contraint de reconnaître que la flamme est à peu près éteinte dans ces deux grands foyers de l'imagination populaire : la religion et l'art. Cependant, par cette vertu native des nobles races qui survit à leur grandeur sociale, le peuple florentin, dans l'inertie et l'isolement où on le retient depuis tant d'années, montre encore par son attitude et sa physionomie, une vivacité, une intelligence sympathique qui surprennent. Il semble qu'il n'y aurait qu'un mot à lui dire pour le tirer de son engourdissement, et je me prends parfois à répéter, en la lui adressant mentalement, cette apostrophe de Laurent le Magnifique à son propre esprit :

> Destati, pigro ingegno,
> Svegliati o mai!...

Moins soudain, moins hardi que le peuple de Paris, le Florentin a plus d'urbanité, plus de grâce naturelle. Son instruction, il va, comme le Parisien, la chercher au théâtre, qu'il aime excessivement; il la demande aux journaux, qu'un prix modique et la tolérance du gouvernement mettent à sa portée.

Les Florentines sont encore aujourd'hui telles que nous les représentent les fresques de l'*Annunziata*, de *Santa Maria novella* ou de la chapelle *del Carmine*; telles que les Ghirlandajo, les Lippi, les Masaccio, les Andrea del Sarto nous ont peint la belle *Simoneta*, la *Fiametta*, *Lucrezia del Fede*: d'une taille généralement au-dessous de la moyenne, la tête petite, le front bas, le nez fin; plus agréables que belles, mais d'un agrément infini, par leur air de tête, par leur démarche à la fois décente et coquette, par leur sourire — *il brio del sorriso* — par leur geste intelligent et précis; par ce je ne sais quoi, enfin, qui n'est ni le grand style des Romaines, ni la fierté souple des Espagnoles, ni l'agaçante mutinerie des Parisiennes, mais qui tient un peu de tout cela, et que le mot excellemment florentin de *gentilezza* exprime avec une rare justesse.

L'idiome merveilleux que parle ce peuple si bien doué — *bellissimo favellatore* — avec des inflexions très-variées et une aspiration gutturale que plusieurs font remonter aux Étrusques, prend un charme singulier dans la bouche des femmes, auxquelles l'amant de Béatrix rapporte, comme vous savez, l'origine de la poésie italienne. «Le premier

qui commença de rimer en langue vulgaire était mû par le désir de se faire comprendre d'une dame à laquelle il était malaisé d'entendre des vers latins; et ceci, ajoute naïvement Dante, est contraire à ceux qui riment sur d'autres matières que des matières amoureuses — *sopra altra materia che amorosa*, — attendu qu'un tel mode de s'exprimer fut à l'origine adopté pour parler d'amour — *conciossia cosa che un tal modo di parlare fosse da principio per dire d'amore.* »

Plus d'une fois il m'est arrivé d'arrêter dans la rue quelque jeune fille du peuple et de lui demander mon chemin, pour le seul plaisir de la voir me sourire et d'entendre sortir de son souple gosier ces sons faits pour ravir l'oreille la moins musicale; pour jouir à mon aise de ce que Tommaseo appelle si bien « les délices continues de cette langue divine — *la delizia continua di quella lingua divina.* »

Par malheur, autant la physionomie et le langage du peuple florentin rappellent les traditions du génie national, autant on a lieu de les regretter dans son costume. A part le chapeau de paille et quelques bijoux d'un goût assez pur, les femmes du peuple et de la bourgeoisie s'éloignent à l'envi, comme les grandes dames, par leur empressement à se conformer aux modes françaises, de cet art exquis de l'ajustement dont les galeries des Uffizi et des Pitti leur offrent de si charmants exemples. C'est, du reste, la seule dissonance qui me frappe dans cette harmonieuse Florence, où tout ce que l'on voit, entend, respire, est pénétré d'une douceur incomparable.

X

19 septembre.

Puisque je vous ai parlé de ce bel idiome, resté si pur sur les lèvres du peuple de Florence, plus pur encore dans les campagnes de la Toscane — *maestre sono del favellare elegante le campagne toscane,* — je vous dirai un mot des chants populaires qui s'y sont conservés et qui, avec les proverbes créés ou adoptés de temps immémorial par le peuple, composent une littérature véritablement nationale. Plusieurs de ces chants avaient été déjà publiés par les soins de MM. Basetti, Thouard, Silvio Giannini, etc., lorsque M. Tommaseo eut l'heureuse pensée de parcourir les collines de Pistoïa, afin de recueillir de la bouche même des paysans, malgré les scrupules et les répugnances que ceux-ci opposent généralement aux instances des *étrangers,* c'est-à-dire des habitants des villes, un choix plus complet, qu'il fit paraître, en 1848, à Venise, alors qu'il était ministre du gouvernement provisoire.

Il en est de ces chants populaires de la Toscane comme de tous ceux qui ont été recueillis chez d'autres nations : on ne saurait leur assigner une date précise, moins encore pourrait-on nommer leurs auteurs. Un certain nombre même font allusion à des personnes ou à des événements dont on a perdu la trace. Le sujet des *canzone* est à peu près toujours le même, modifié à peine selon les temps et les lieux, à la manière que les anciens peintres appelaient *una replica.* C'est l'amour plus ou moins joyeux ou mélan-

colique, avec son brillant cortège de métaphores, empruntées à la terre, à la mer, au firmament; c'est l'amour dans la présence ou l'absence de l'objet aimé, désirant ou possédant, inquiété par un rival ou menacé par le sort : amour tendre plutôt que passionné, ignorant également les jalousies farouches que le sang maure éveille au cœur de l'Espagnol, et le sourire moqueur de l'infidélité française ; mais tout rempli de douceurs, tout pénétré de cette langueur ineffable dont les peuples du Nord n'ont pas connu l'accent, et qui semble arrivé jusqu'ici avec les soupirs des palmiers et les échos mourants des îles Ioniennes.

Depuis les plus anciennes de ces *canzone*, dont Dante s'est visiblement inspiré, jusqu'à celles moins naïves et plus modernes où l'on rencontre des réminiscences du Tasse et de l'Arioste, la forme en a très-peu changé. On les distingue encore aujourd'hui, selon leur rhythme, en trois espèces : les *romanzetti* ou *stornelli* — d'où vient le verbe *stornellare*, — qui se composent de trois vers seulement :

> E io degli stornelli ne so mille
> Veniteli a comprar, ragazze belle;
> Ne do cinque al quattrino, come le spille.

Les *rispetti* et les *maggi* qui sont généralement des octaves avec répétition ou refrain :

> Jeunes gens, chantez, maintenant que vous êtes,
> Maintenant que vous êtes jeunes et beaux.
> Quand vous serez vieux, vous ne pourrez;
> Vous serez dépréciés, ô pauvrets!
> Vous serez dépréciés plus que les fleurs;
> Quand elles sont fanées, personne qui les respire.
> Vous serez dépréciés comme les lis;

Quand ils sont fanés, personne qui les veuille.

Giovanetti, cantate ora che sete,
Ora che sete giovanetti e belli,
Quando sarete vecchi, non poterete;
Sarete disprezzati, o poverelli !
Sarete disprezzati più de' fiori;
Quando son secchi, non c'è chi li odori.
Sarete disprezzati come i gigli;
Quando son secchi, non c'è chi li pigli.

Un très-petit nombre de ces *canzone* ont trait à l'histoire nationale. Aucune ne parle ni de guerre, ni de défi, ni de vengeance. Tout y est doux, jusqu'aux reproches de l'amour trompé. Une amante trahie appelle son amant *traditorello*, gentil petit traître. Les plaintes de l'absence n'ont rien d'amer :

O mes soupirs, faites bien du chemin;
Passez la mer, *aujourd'hui qu'il fait beau.*

Sospiri miei, camminate forte;
Passate il mar', *oggi ch'è bel tempo.*

Avec les sujets amoureux, le motif qui revient le plus fréquemment c'est la descente aux enfers.

Je suis allé à l'enfer et j'en suis revenu :
Miséricorde ! que de gens il y a par là !
Il y avait une salle tout illuminée,
Et dans cette salle était ma douce amie.
Quand elle me vit, elle me fit grande fête;
Puis elle me dit : « O ma chère âme,
Ne te souviens-tu pas du temps passé,
Quand tu me disais : ô ma chère âme?
A présent, mon cher amour, embrasse-moi,
Embrasse-moi tant que je sois contente.

Ta bouche est si parfumée!
De grâce, parfume aussi la mienne.
A présent, mon cher amour, que tu m'as embrassée,
N'espère plus jamais t'en aller d'ici. »

Son' andato all' inferno, e son' tornato.
Misericordia, la gente che c'era!
V'era una stanza tutta illuminata
E dentro era la speranza mia,
Quando mi vedde, gran festa mi fece,
Et poi mi disse : « Dolce anima mia,
Non ti arricordi del tempo passato,
Quando tu mi dicevi : anima mia?
Ora, mio caro ben, bacciami in bocca,
Bacciami tanto ch'io contenta sia.
E tanto saporita la tua bocca!
Deh! saporisti anco la mia.
Ora, mio caro ben, che m'hai bacciata,
Da qui non isperar d'andarne via. »

Ce qui achève d'imprimer à cette poésie populaire de la Toscane un caractère particulier, c'est le rapprochement, le mélange qui s'y fait perpétuellement, et qui semble si naturel à ce peuple aimable, d'images et même de sentiments empruntés au paganisme et au christianisme. Les divinités mythologiques et les saints du paradis s'y rencontrent comme dans le poëme de Dante et sous le pinceau de Michel-Ange. Vénus et la Madeleine y sont prises indifféremment comme type de la beauté parfaite; la Madone et Cupidon ne paraissent point surpris de se trouver ensemble; les anges donnent la main aux Sirènes; le Parnasse et le mont des Oliviers se touchent :

Lorsque tu naquis, naquit la beauté.
.
La neige te donna sa blancheur immaculée;

La rose te donna ses belles couleurs ;
La Madeleine te donna ses blondes tresses ;
Cupidon t'enseigna à prendre les cœurs.
. .
Un navire est allé en mer,
Et mon amour est parti sur ce navire.
Sainte Vierge Marie, prêtez-lui assistance.
Afin que le navire arrive à bon port.

Et toi, Cupidon, viens-lui en aide ;
Souffle-lui un bon vent avec tes soupirs.

Quando nasceste voi, nacque bellezza ;
.
La neve vi donò la sua bianchezza ;
La rosa vi donò 'l suo bel colore ;
La Maddalena le sue bionde treccie.
Cupidò v' insignò tirare i cori.
.
Si è partita una nave dallo porto,
Ed è partito lo mio struggimento.
Madre Maria, dategli conforto
Acciò vada la nave a salvamento.

E tu, Cupidò, che lo puo aiutare ;
Cogli sospiri tuoi mandagli il vento.

XI

21 septembre.

Je viens de passer une heure à l'église de Saint-Laurent dans la chapelle ou sacristie — *nuova sagrestia* — qui renferme les tombeaux de Julien et de Laurent de Médicis. C'est une rencontre fâcheuse qui donne, pour sujet et pour modèle au ciseau grandiose de Michel-Ange, deux princes chétifs,

dont l'un a vécu trop peu et trop inutile pour laisser un nom dans l'histoire, et dont l'autre n'y a mérité qu'une rapide et dédaigneuse flétrissure.

Ne pouvant s'imaginer une telle méprise de la fortune, la plupart des personnes qui visitent à la hâte les monuments de Florence attribuent à la mémoire de Laurent le Magnifique et de son frère Julien, tombé sous le fer des Pazzi, l'honneur de ces deux mausolées; il n'en est rien. La statue qui surmonte l'un des sarcophages, représente Julien, fils de Laurent, frère de Léon X, créé duc de Nemours par le roi François I*er*, qui mourut à trente-sept ans, sans laisser de lui d'autres traces qu'un fils bâtard, le cardinal Hippolyte, et dont le panégyriste de la maison de Médicis ne trouve autre chose à dire, à l'occasion de son mausolée, si ce n'est que sa statue, assise en habit romain militaire, semble plutôt destinée à caractériser la dignité de général de l'Église que ses exploits; et que ce beau monument peut être considéré *comme un dédommagement de la gloire qu'une vie plus longue lui aurait permis d'acquérir.* L'autre statue, connue sous le nom de *il Pensiero* ou *Pensieroso*, représente Laurent, père de Catherine de Médicis, qui usurpa sur les *della Rovere* le duché d'Urbin, gouverna Florence avec plus de dureté que d'énergie, eut d'une esclave africaine un bâtard du nom d'Alexandre, héritier de ses instincts tyranniques, et mourut de ses débauches, méprisé des grands et haï du peuple.

Voilà sur quelles données le ciseau de Michel-Ange a fait sortir du bloc les six figures monumentales que l'on admire, depuis trois siècles, à la chapelle de Saint-Laurent. Elles sont malheureusement trop connues pour que j'essaye de

de vous en faire ici la description. Je dis malheureusement, car la figure du *Pensiero* doit à son nom, à son attitude romantique, le triste privilége d'un siége d'honneur sur les pendules de nos bourgeois artistes ; et les statues allégoriques auxquelles on donne le nom du *Jour*, de la *Nuit*, de l'*Aurore*, du *Crépuscule*, que l'on voit généralement, chez nous, décorer les garde-feux des personnes riches, ont fourni le texte de si nombreux, de si fastidieux commentaires, que les *honnêtes gens* n'en sauraient plus ouvrir la bouche. Je m'aperçois, d'ailleurs, à chaque fois qu'il m'arrive de parler de l'une ou de l'autre des œuvres de Michel-Ange, qu'elles s'appellent et s'enchaînent dans ma mémoire à peu près de la même manière qu'un chant ou un tercet de la *Divine Comédie*, et qu'il me devient difficile, presque impossible, de les considérer isolément. Cette impression d'unité et d'ensemble que me donne chacune des œuvres de Michel-Ange, prise séparément, paraît d'abord d'autant plus extraordinaire que la plupart, je parle ici des œuvres sculpturales, n'ont jamais été terminées. — Les principales compositions de Michel-Ange : le *Moïse*, les *Captifs* du Louvre, la *Madone* et le *Jour* de la sacristie de Saint-Laurent, la *Pietà* du Dôme, le *Saint Matthieu* dans la cour cloîtrée de l'Académie des beaux-arts, la *Victoire* du *palazzo Vecchio*, la *Vierge* avec l'*Enfant Jésus* de la galerie des *Uffizi*, le buste de *Brutus* sont restés à l'état d'ébauches ou de fragments.—Mais on se l'explique bientôt par cette puissance inouïe de personnalité qui éclate dans le plus vague coup de ciseau, dans le moindre jet de ce génie spontané, toujours semblable à lui-même, tout en proie à la *furia* divine qui le possède et qui semble l'avoir

ravi dans un monde supérieur où il vit en familiarité avec des êtres de même nature, mais plus grandioses que l'homme.

On ne saurait comparer Michel-Ange à personne qu'à lui-même. Il n'a pas de contemporains; et, s'il a des ancêtres, il les faut chercher loin, dans la Grèce éginétique ou dans l'antique Étrurie. On peut dire qu'il n'a pas de semblables, ou, du moins, s'il en a, c'est dans un autre art que le sien : ils se nomment Eschyle, Shakspeare, Dante et Beethoven. Dussiez-vous me taxer d'une exagération insupportable, je vous dirai que le christianisme ne paraît pas avoir exercé d'influence sur son génie; dans aucune des compositions de Michel-Ange, je ne reconnais la moindre trace de l'inspiration évangélique. La tragique histoire de la Passion devait tenter sa main puissante; on a de lui plusieurs figures du Christ, plusieurs dépositions de croix d'un style sublime; mais l'espérance, mais la foi, mais la douceur ineffable qui pénètrent et illuminent, pour ainsi dire, le drame chrétien d'un rayon céleste, il ne les a pas exprimées. Dans ces têtes altières, dans ces physionomies indignées, dans les membres musculeux et *ressentis* de ces figures athlétiques, j'ai peine à reconnaître les types consacrés du *spasimo*, de la *pietà* : on dirait quelque rédemption des Titans, les fatigues d'Hercule, les souffrances de Philoctète ou de Prométhée, bien plutôt que le dernier soupir exhalé par le doux Jésus sur le sein de la vierge Marie.

Les vertus excellemment évangéliques, la résignation, l'humilité, la pudeur même, comme l'a comprise le christianisme, sont étrangères au génie de Michel-Ange. Son ciseau est chaste, mais hardi, fier et tout frémissant de ré-

volte. Les créations qu'il tire du marbre par la force évocatrice de sa pensée ne relèvent que de lui. Si elles ne sont pas animées du souffle que l'on respire sur le Golgotha, elles ne participent pas davantage de la sérénité olympienne. L'œuvre de Michel-Ange n'appartient ni à l'art antique, ni à l'art moderne, tels qu'on a coutume de les définir ; son génie échappe à toutes les classifications. De même qu'il n'a pas de modèle, il ne paraît pas qu'il doive avoir d'imitateurs ; la critique n'atteint pas plus ses œuvres, malgré les défauts qu'il est aisé d'y signaler aux deux points de vue opposés de l'art que nous avons nommé classique ou de celui qui retient le nom de romantique, qu'elle ne s'applique aux œuvres de la nature.

XII

22 septembre.

Je vous parlais hier de la critique, le hasard fait aujourd'hui tomber sous ma main un volume très-vanté d'un critique en renom, et j'y lis de curieuses choses, entre autres, à propos de Michel-Ange. M. Beyle — *Rome, Naples et Florence* — admire passionnément, dit-il, Michel-Ange et Canova, avec une préférence assez marquée pour ce dernier, parce que *ce grand homme voyait partout la douce volupté, et, sur cent statues, a fait trente chefs-d'œuvre*, tandis que Michel-Ange, qui *voyait toujours l'enfer*, n'a fait qu'*une statue égale à son génie : le Moïse.*

N'est-ce pas là un jugement bien équilibré, d'un goût bien

sûr et bien digne du critique original à qui le *Sposalizio fait la sensation* — ce sont ses expressions favorites — du *Tancrède* de Rossini; qui préfère le dôme de Milan à tout ce qu'il a vu en architecture; qui affirme que *le degré de ravissement où notre âme est portée est l'unique thermomètre de la beauté en musique;* qui ne goûtait pas Talma; et à qui *la plus belle tragédie de Shakspeare ne produisait pas l'effet d'un ballet de Vigano!* Michel-Ange et Canova! Voilà qui passe un peu les bornes de l'impertinence française. Je trouve moins offensant à la mémoire du grand artiste la critique naïve de Pierre l'Arétin qui, choqué des nudités que Michel-Ange avait peintes dans son Jugement dernier, affirmait qu'il méritait d'être rangé *parmi les luthériens, per il poco rispetto delle naturale vergogne;* ou le zèle dévot de ce secrétaire d'État qui fit brûler le tableau de Léda, la plus belle, la plus chaste, la plus fière image de la volupté qui ait jamais été conçue par un poëte ou par un artiste.

A ce propos, ou hors de propos — n'attendez de moi ni ordre, ni méthode, les impressions se pressent ici, —

> Es drängt das Kunst-Element von allen Seiten zu,

vous saurez que toute la ville de Sienne est en rumeur, parce que, à son dernier passage, Sa Sainteté le pape Pie IX a fait enlever de la sacristie de Sainte-Catherine un groupe antique des trois Grâces qui faisait, depuis le temps de la Renaissance, l'admiration des fidèles et des infidèles. Je ne sais si l'Église italienne va entrer, elle aussi, dans cette voie de scrupules dont son beau sentiment de l'art l'avait si longtemps préservée. Il se peut que le manque absolu de

culture esthétique qui se fait sentir en Italie comme ailleurs, et l'habitude, qui en est la conséquence, de transporter dans le domaine de l'art les bienséances de la vie domestique, favorise cette réaction d'une moralité prétendue.

Malheur à la beauté, si nous voyons triompher cette moralité vulgaire qui réprouve d'un même scrupule la représentation libre de la forme et la servile imitation de la chair; qui confond la chaste nudité de la Vénus de Milo avec les indécences de nos moulages sur nature; qui brûlerait sur le même bûcher la *Baigneuse* de M. Courbet et la *Source* de M. Ingres!

XIII

24 septembre.

Pour connaître le Pérugin, sa force et sa grandeur, il faut l'avoir vu à Pérouse, à Assise, à Florence. Je ne sais trop pourquoi on le considère chez nous comme le représentant de l'art chrétien à son enfance, de l'art inexpérimenté, naïf, balbutiant, mais pénétré de la grâce surnaturelle. On dit de lui des choses qui s'appliqueraient tout aussi bien, beaucoup mieux, au bienheureux Angelico da Fiesole. Et pourtant quelle distance entre ces deux artistes! quel contraste entre leur génie et leur œuvre!

Vous vous rappelez le portrait de Pérugin par lui-même[1].

[1] Ce beau portrait, longtemps attribué à Francia, a été restitué au Pérugin, après la découverte que fit, en 1837, le chevalier Romirez de Montalto, alors directeur du Musée, de ces trois mots, tracés sur le

Vous avez vu, à la galerie des *Uffizi*, cette figure architecturale, cette tête carrée, assise sur ce cou rond et droit, comme le chapiteau sur la colonne dorique; vous n'avez pas oublié, j'en suis sûre, les lignes précises de cette bouche si ferme, ce regard assuré, et cet ajustement d'un goût viril qui relève encore la tranquille hardiesse du visage. Ce portrait nous fait comprendre le caractère de l'homme; et, ce caractère compris, nous serons mieux en mesure d'apprécier l'œuvre. Rien de plus éloigné, à mon sens, du monde surnaturel dont le moine bienheureux de Saint-Marc nous peint les délices angéliques, qui lui apparaissent dans les larmes, dans les extases du jeûne et de l'oraison. Le Pérugin n'a jamais jeûné, ou du moins, s'il l'a fait, çà été malgré lui, contraint par la dure loi de pauvreté, contre laquelle il proteste avec énergie, et nullement pour se rendre agréable à un Dieu dont il se met peu en peine, car on n'était jamais parvenu, dit le biographe, à faire entrer dans sa cervelle de porphyre la croyance à l'immortalité de l'âme.

Tout au contraire de fra Beato « qui pouvait être riche et n'en prit nul souci » — *Potette esser ricco e non se ne curò*, — Pérugin met tout son espoir dans les biens de la fortune. S'il saisit le pinceau d'une main vigoureuse, s'il travaille nuit et jour, sans égard à la faim, au sommeil, ce n'est pas comme fra Beato, par une vocation sainte et pour gagner le ciel; c'est afin d'arriver plus vite à vivre dans l'aisance et dans le doux loisir; c'est par terreur de cette pauvreté qu'il a trop connue. S'il reproduit si constamment dans ses com-

bois avec une pointe d'acier : « *Pietro Perugino pinse......* » Ce portrait est gravé à la table VI de l'ouvrage intitulé : *La galleria di Firenze incisa, illustrata e publicata per cura di una società*.

positions les mêmes types, ce n'est pas comme l'humble dominicain par respect pour la volonté de Dieu, c'est par pure avarice de son temps et de sa peine; s'il peint des madones, des saintes, des bienheureuses devant lesquelles on ploie le genou, ce n'est pas qu'elles lui soient apparues en songe comme au chaste religieux de Saint-Marc, c'est que entre les biens qu'il a convoités se trouve une femme d'une beauté exquise dont il fait ses délices et dont il prend plaisir à orner de ses propres mains, par des ajustements d'une élégance et d'un art consommés, les grâces naturelles.
— *Tosse per moglie una bellissima giovane e n' ebbi figliuoli; e si dilettò tanto che ella portasse leggiadre acconciature e fuori e di casa, che si dice cha spesse volte l' acconciò di sua mano.*

On le voit, l'inspiration des artistes est entièrement opposée; leur œuvre ne l'est pas moins que leur inspiration. Avec fra Beato, je vous le disais tout à l'heure, nous entrons dans un monde surnaturel. Au son des harpes et des trompettes célestes qui vibrent dans une atmosphère où ne peuvent se mouvoir et se dilater que des ailes et des cœurs d'anges, nous voyons les vagues habitants de la Jérusalem céleste s'incliner, se fondre en extase devant un symbole. La grâce, on ne saurait le nier, une grâce naïve, règne dans ces inventions de la peinture extatique; les lignes en sont pures, les tons harmonieux; mais la beauté véritable ne s'y trouve pas, parce que l'humanité est absente. Un art très-agréable a groupé ces figures dans une symétrie charmante; mais c'est un art qui lasse vite, parce qu'on sent qu'il n'est pas libre et qu'il n'est susceptible d'aucun développement. Enfermé dans un cercle sacré, il faut qu'il y demeure sous

peine de s'évanouir. Dans notre admiration pour fra Beato, nous sentons, comme l'a dit un critique catholique, « la glorieuse impuissance d'une imagination nourrie d'extase. » Il n'en va pas ainsi du Pérugin. Avec lui, bien que dans la donnée chrétienne par le choix des sujets, par le nombre restreint et peu varié des personnages, nous restons cependant dans la vie réelle, nous respirons une atmosphère sereine, mais terrestre; nous sommes entrés dans le domaine libre de la nature et de l'art. Joseph, Marie, Jésus, c'est bien peu, mais c'est tout, quand c'est l'homme, la femme, l'enfant. Ce petit sentier, là-bas, par lequel vont rentrer chez eux les jeunes gens et les jeunes filles conviés au *Spozalio*, il vous semble étroit, il l'est sans doute; mais approchez, regardez : n'est-ce pas le chemin qui conduit au *Parnasse* et à l'*École d'Athènes?*...

XIV

28 septembre.

Un artiste dont on ne se fait pas non plus, chez nous, une idée tout à fait juste, c'est Titien. Pour celui-là, il ne suffit pas même de l'avoir vu chez lui, à Venise, dans toute la splendeur d'une souveraineté nationale et incontestée, il faut l'avoir cherché au milieu de ses pairs, dans le voisinage redoutable des Léonard, des Raphaël, des Rubens, des Van Dyck, des Rembrandt, dans les musées de Dresde, de Madrid, de Rome; à Florence surtout, au sein de cette grande

école toscane où le génie grec a refleuri dans sa grâce sévère et son idéale beauté.

Je l'avoue, je n'étais pas sans crainte en me rappelant mon admiration d'autrefois : enthousiasme de jeune fille, pensai-je, prédilection d'enfant pour l'opulence et l'éclat de la couleur; séduction des sens, qui va se dissiper au contrôle d'un esprit mûri par l'étude; et déjà je pleurais mes illusions perdues; et déjà je prenais le deuil, pensant ne plus retrouver le beau Titien, chéri de ma jeunesse. Je l'ai retrouvé, Marcelle, je l'ai retrouvé grandi par la comparaison; supérieur à presque tous; calme dans la conscience de sa force; sans crainte d'aucun jugement, comme en ce jour de verve orgueilleuse où, renvoyant à des nonnes impertinentes un tableau qu'elles n'estimaient pas assez bon, il répétait, sans autre argumentation, le mot *fecit* à la suite de sa signature : *Tiziano Vecellio fecit fecit.*

Des portraits, rien que des portraits, cela suffit pour marquer à Titien, dans les galeries de Florence, un rang parmi les premiers peintres du monde. Entre les portraitistes proprement dits, entre les *imagiers* de la noble créature faite à l'image de Dieu, il occupe, sans contredit, la première place. Personne ne l'égale dans le sentiment de la vie, dans l'expression de cette diversité presque infinie de caractère, de mouvement, d'attitude qu'imprime à l'argile humain le souffle de Dieu. Ne parlons ici que des plus illustres en ce genre. Van Dyck a peint le patriciat moderne, la personnalité calme, un peu triste et surtout fière du grand seigneur, de la grande dame, de l'enfant aristocratique ou *de bonne maison*, qu'il a représentés magnifiquement vêtus; qu'il nous montre dans la maison, à cheval—la mai-

son, le cheval, images et priviléges de la vie noble. — Il obtient, par des moyens particuliers, des effets grandioses. Rubens, Rembrandt, Velasquez, Véronèse, en jouant avec la lumière, trouvent sous leur pinceau d'autres effets non moins admirables; Léonard surprend les mystères les plus intimes de l'organisation humaine; on dirait qu'il a pénétré la secrète union de l'esprit avec la matière. Raphaël, dans le portrait de Léon X, atteint une perfection au delà de laquelle on n'imagine rien; mais dans chacun de ces maîtres, quelque chose du travail de l'esprit, un certain parti pris de la volonté se fait sentir encore; tandis que les figures de Titien, par un don merveilleux, vous communiquent aussitôt l'entière liberté de la pensée qui les a créées et qui semble, comme la nature elle-même, produire la vie, la multiplier, la varier, sans effort et sans lassitude.

L'art, on l'a dit avec justesse, c'est le choix. La délicatesse, la sûreté, mais aussi la promptitude de ce choix font le maître; et cette promptitude, cette prodigieuse spontanéité, où la trouverons-nous plus manifeste que dans l'innombrable série de portraits que le pinceau de Titien a fait surgir de la toile? Nul souci de la décoration, de cette *mise en scène*, comme on dirait aujourd'hui, dont Van Dyck eut le génie, et qui fait la préoccupation ridicule de nos portraitistes modernes. Titien prend les gens comme ils sont, au moment où il les voit. La plus entière simplicité, comme la plus extrême opulence, l'action ou le repos, la lumière ou l'ombre, tout lui est bon, tout lui plaît, tout se compose de soi-même à sa vue; l'harmonie naît de son regard; et cette harmonie nous enchante toujours, soit qu'elle se révèle à nous sur le beau sein nu de *Flora*, soit qu'elle ré-

sonne sur la poitrine cuirassée du fier *Giovanni delle bande nere*.

C'est pour moi un prodige toujours nouveau que l'exécution de Titien : cette exécution si large, si magistrale, qu'elle s'impose de très-loin, commande l'attention, vous contraint d'approcher, et, à mesure que vous êtes plus proche, vous étonne par une finesse, par une perfection qui défie l'examen, autant que la plus exquise miniature. Voyez cette belle *Flora*, placée si heureusement aux *Uffizi*, dans la seconde salle vénitienne et que vous apercevez dès l'entrée de la première salle; comme elle fascine votre œil et votre pensée! pourtant quoi de plus simple, de plus tranquille et qui cherche moins l'effet! Cette tête en pleine lumière, ce cou, cette épaule sur laquelle tombe en désordre une mèche de cheveux couleur de blé mur; ce buste admirablement modelé, terminé d'une manière si hardie, par les plis souples d'un blanc vêtement de nuit qui voile, sans les dissimuler, les formes puissantes et suaves d'un torse juvénile; cette main pleine de fleurs qui semblent échapper à sa molle étreinte; cette autre main qui retient sous le sein gauche une draperie négligée, d'un ton éteint; cet œil bien ouvert mais sans aucune autre expression que l'expression de la vie dans la plénitude de la jeunesse; la chasteté parfaite de cette femme qui sort à peine et demi-nue de sa couche; tout, dans ce portrait merveilleux, ravit et subjugue par un ensemble de qualités qu'il est aussi impossible de définir que de méconnaître. Et quel intéressant sujet d'étude que de comparer, comme je viens de le faire, cette belle *Flora* avec le portrait inscrit au catalogue du salon de *Vénus* sous ce titre : *la bella di Tiziano!* Quelle

ressemblance dans le *faire* et quelle différence dans la conception, quel contraste et quelle analogie! Cette *bella*, très-évidemment la maîtresse de Titien — la figure de femme connue sous ce nom au musée de Paris, ressemble beaucoup à la *Flora* qui passe pour la fille du grand artiste, — tout au contraire de la *Flora*, se montre à nous couverte des plus riches vêtements et parée de joyaux magnifiques. Sa jupe et son corsage bleus, chargés de broderies, ses manches d'un brun rouge ornées de crevés en soie blanche; le diadème qui pèse à son front; son collier, ses pendants d'oreilles; la lourde chaîne d'or qu'elle tient à la main, mais surtout son air satisfait et stupide, tout nous dit que nous sommes en présence d'une de ces créatures dont la beauté inerte — on pourrait presque dire *impersonnelle*, tant on y sent peu la vie de l'esprit ou du cœur, — n'a d'autre valeur que celle d'un objet assez rare que l'on possède sans l'aimer, auquel on prend plaisir et dont on tire vanité sans le tenir en nulle estime. Comme je vous le disais, peu importe à Titien quelle figure se rencontre sous son pinceau — voyez, pour cette diversité des types, le portrait en costume hongrois du cardinal Hippolyte de Médicis, le portrait de l'Arétin, celui de Vésale, celui de Catherine Cornaro, celui d'un jeune homme inscrit au catalogue du salon de Mars, sous la simple dénomination de *Ritratto virile*, etc.; — c'est la vie, c'est la nature humaine qu'il aime avec passion, qu'il reproduit telle qu'il la voit, dans son art fier et libre. Si je ne craignais de blesser votre oreille par un terme tant soit peu germanique, je vous dirais que l'art de Titien est un art *objectif*, en cela très-semblable à l'art grec, où la personnalité de l'ar-

tiste, si grand qu'il soit, s'efface et disparaît dans son œuvre. En contemplant un portrait de Titien, on ne cherche pas, comme devant une composition de Léonard ou de Michel-Ange, à interpréter *l'intention* du maître; on ne se demande pas quelle pensée personnelle il a voulu exprimer par le choix de telle ou telle attitude; quel sens caché s'attache à tel regard ou à tel sourire, à tel mouvement, à tel ou tel accessoire; on ne s'inquiète pas de savoir si Titien fut un savant, un métaphysicien, un poëte, un citoyen. Titien, pour nous, est un peintre, ou plutôt c'est le peintre par excellence; c'est le cerveau, le regard, la main prédestinés avec amour par la nature pour reproduire son image et sa création la plus parfaite : la forme humaine.

XV

26 septembre.

Je ne vous ai parlé hier de Titien que comme peintre portraitiste. Aucune de ses grandes toiles ne sont à Florence; ce n'était pas le lieu de vous rappeler la *Présentation*, l'*Assomption de la Vierge*, le *Saint Pierre martyr*, l'*Apothéose de Charles-Quint*, etc., toutes ces compositions admirables où, pour l'originalité, la noblesse, l'action dramatique, la grande ordonnance, l'art de grouper les personnages, Titien ne le cède à aucun maître. Mais une observation que je ne dois pas omettre, dans l'hommage que je lui rends ici en le comparant aux dessinateurs les plus purs des écoles toscane et ombrienne, c'est que pas un d'entre

eux n'a su exprimer la divine humanité du Messie comme l'a fait ce Vénitien auquel on est convenu d'accorder un coloris splendide, il est vrai, mais en le déclarant dessinateur médiocre, incapable surtout de créer un type idéal.

Je ne saurais nombrer les fresques et les tableaux dans lesquels je viens de voir le Christ représenté à tous les moments, dans tous les actes de sa vie évangélique, par les talents les plus divers de l'époque la plus brillante de l'art. Eh bien, à l'exception de Masaccio qui, dans sa belle fresque de l'institution de saint Pierre, a su, sans s'éloigner du type traditionnel de bénignité placide, exprimer l'autorité du Verbe créateur, aucun artiste, et je n'excepte ici ni Léonard, ni Raphaël, n'a *inventé* une tête de Christ comparable au *Christ à la Monnaie* de la galerie de Dresde.

La personnification du Christ a été, vous le savez, la grande difficulté de la Renaissance italienne. La plupart des peintres ne l'ont pas même abordée, tant elle leur a paru invincible. Dans leurs compositions la figure du Sauveur des hommes reste très-inférieure à celle des apôtres. Il n'en pouvait être autrement. Imaginer un Dieu souffrant et mourant; un homme tout-puissant et impeccable; la nature humaine et la nature divine unies, non plus symboliquement, mais historiquement, sous une forme sensible, tout à la fois soumise aux exigences d'un dogme rigoureux et conforme aux lois de la physiologie; offrir enfin à l'adoration de l'univers un type dont toutes les perfections terrestres rassemblées ne suffiraient point à rendre l'essence divine, quel problème pour un art aussi rationaliste que l'art florentin, pour des hommes de science, dans une époque de foi: pour des Léonard, pour des Michel-

Ange! Partie d'un doute sur la beauté même du type qu'elle devait consacrer; hésitant avec les Pères et les Docteurs; subissant longtemps, avec l'inhabileté des peintres, la laideur sacrée du *Santo volto* et de ces images que l'on a nommées achéiropoïètes, la liberté des artistes de la Renaissance était retenue dans une donnée peu favorable à la franchise du pinceau. Ce que la mémoire légendaire du peuple avait le mieux retenu de la grande apparition du Christ, sa douceur, sa patience, fut aussi ce que l'art italien exprima le mieux. Dans les compositions à fresque, sur bois, sur toile, dont les récits évangéliques fournissent le sujet et que l'inépuisable fécondité de l'art florentin a prodiguées ici pendant deux siècles, la figure de Jésus-Christ, toujours à peu près la même, reste seule à part, dans une certaine convention, et, pour ainsi dire, en dehors du progrès, quant à l'expression du moins. Le Christ des deux *Cenacoli* fameux que je viens de voir à *San Onofrio* et à *San Salvi*, celui de Léonard même, dans la fresque de Milan, qu'il laissa, dit-on, volontairement inachevée en reconnaissant son impuissance, ne s'éloignent guère, par la timidité de la conception, des Christ de Giotto ou de Taddeo Gaddi. Quand Michel-Ange veut faire le Christ terrible, il ne réussit qu'à le faire brutal. Seul, à mon sens, seul, depuis Masaccio dont la hardiesse n'a pas été assez remarquée, le fier Titien a fait un Christ acceptable pour la tradition sans doute, mais nouveau, mais véritablement *inventé*. Il a fait le *Juste*, sa beauté virile et douce, toute pénétrée de cette sérénité d'âme que lui donne la conscience d'une grande mission accomplie; toute rayonnante de cette vertu intérieure, qui attire à elle le respect et l'amour, la raison et la foi, mais

qui repousse, il faut le dire, ces petits apitoiements, ces dévotes *compatissances* dont les images vulgaires de Jésus sont l'objet dans les pratiques et les tendresses mesquines d'un culte subalterne.

XVI

27 septembre

Pourquoi ne vous ai-je pas encore nommé Raphaël? Par un motif bien simple. Toutes les fois que je prends la plume dans l'intention de vous parler de lui, j'aperçois, à mon hésitation, combien peu je suis d'accord avec moi-même en ce qui le touche. Le plus souvent, en songeant à l'adoration universelle dont il est l'objet, je sens venir à moi je ne sais quelle tentation de protester contre ce qui me paraît une idolâtrie — vous savez combien je hais toutes les idolâtries. — Je m'apprête à vous écrire que, après tout, Raphaël n'est qu'un imitateur inimitable; que la sève de son génie s'est nourrie de sèves étrangères et s'est approprié, avec une heureuse indifférence, la substance d'autrui. Je me propose de vous faire passer en revue, depuis Masaccio jusqu'à Léonard, depuis le Pérugin jusqu'à Michel-Ange, sans oublier Giorgione et Fra Bartolomeo, toutes les œuvres, inventées par d'autres, où Raphaël a pris successivement les beautés diverses qui font, dans ses propres ouvrages, le sujet de notre admiration. J'entreprends de signaler à votre attention, depuis le *Sposalizio* du musée de Caen, reproduit presque *tale quale* par le *Sposalizio* du

musée Bréra, jusqu'au *Sacrifice antique* de Piero di Cosimo — galerie des *Uffizi*, — où vous retrouverez le beau geste du Platon de l'*École d'Athènes*, tous les emprunts faits par Raphaël à ses devanciers, à ses contemporains, à ses maîtres, à ses rivaux et même à ses disciples. Je me fais fort de vous amener à mon opinion : que la *Fornarina* de la Tribune — qui lui est aujourd'hui définitivement attribuée — semble quelque peu lourde et vulgaire auprès de la *Joconde* ou de la *Flora*; que le *Saint-Jean*, si vanté comme type idéal, n'est pas le jet d'une inspiration libre, mais la reproduction, essayée à diverses reprises d'après un modèle, d'une figure placée déjà dans la composition de la *Madona dell' Impannata*, et qui n'atteint point du tout au sublime; que la *vision d'Ézéchiel*, sous le crayon de Michel-Ange, eût pris un caractère bien autrement terrible et grandiose; que la *Madona dell' Impannata*, la *Madona della Seggiola*, la *Madona del Balduchino* donnent beaucoup de prise à la critique et sont inférieures, sous plusieurs rapports essentiels, à plus d'une madone d'Andrea del Sarto, etc. Puis, quand vient l'heure de sceller et de jeter à la poste, pour vous les envoyer, toutes ces réflexions judicieuses, je me trouve, je ne sais par quel enchantement ironique, transportée à la Tribune ou dans le Salon de Mars, en admiration, en *idolâtrie*, moi-même, devant cette idole contre laquelle je viens de me révolter; et je fais amende honorable devant l'image de cette beauté charmante, tout à l'heure méconnue, telle que sa propre main l'a voulu léguer à la postérité.

Vous rappelez-vous bien cette tête mélancolique, cet œil humide et fixe, ce teint transparent, ces veines pâles,

cette lèvre émue, entr'ouverte, inassouvie, et le voile étendu sur ce jeune visage où règne la tristesse des grandes voluptés? Ah! sans doute, le fils de Marie, l'ami de Madeleine, n'aura pas exclu de son paradis l'*imagier* divin dont l'âme, selon toute apparence, c'est le biographe qui le dit, après avoir embelli le monde de ses œuvres, orne aujourd'hui le ciel de sa présence — *l'anima del quale è da credere che, come di sua virtù ha abellito il mondo, cosi abbia di se medesimo adorno il cielo.* — Mais, aux beaux temps de la Grèce antique, Vénus l'eût ressuscité; la mère de l'Amour et des Grâces, en le pleurant, l'eût fait renaître sous une forme nouvelle, dans l'harmonie des mondes; quelque fleur au jardin d'Aspasie, quelque étoile au ciel de Platon eût porté le nom athénien de ce beau et jeune génie, trop tôt ravi par un destin cruel à l'admiration des hommes.

XVII

28 septembre.

« Il y a à Florence un petit homme qui, s'il était employé comme toi en de grandes affaires, te ferait venir la sueur au front — *Egli ha in Firenze un omacetto, il quale, se in grandi affari, come in te avvienne, fusse adoperato, ti farebbe sudar la fronte.* » — disait à Raphaël Michel-Ange, un jour qu'il s'entretenait avec lui à Rome des choses de l'art.

Cet *omacetto*, ce petit homme, était Andrea del Sarto. Et Michel-Ange disait bien; car jamais on ne vit, même

sous le ciel de Florence, un artiste mieux né, mieux doué d'un plus grand nombre de ces qualités rares qui, développées par des circonstances propices et poussées à un degré supérieur par une insatiable ambition de gloire, ont fait de Raphaël le premier peintre du monde. La pureté du dessin, la douceur et la vivacité du coloris, l'ampleur, le goût, la simplicité, la grâce, une exécution prompte, tous ces dons précieux avec le sentiment qui les féconde, la nature les avait prodigués à l'aimable Andrea. Mais s'il ne les porta pas, comme le peintre de l'*École d'Athènes*, jusqu'au point de les rendre parfaits et véritablement divins, — *veramente divini*, c'est l'expression qui revient à tout moment sous la plume de Vasari, en parlant des peintures de Raphaël — ce n'est pas pour avoir manqué d'être employé, comme l'avait souhaité Michel-Ange, dans de *grandes affaires* — les Servi di Maria, à l'Annunziata, les moines de la Vallombrosa, à San-Salvi, le roi François Ier, à Fontainebleau, et le magnifique Octavien de Médicis, dans son palais de Poggio à Cajano, lui donnèrent l'occasion d'exécuter de grandes compositions à fresque, dont plusieurs sont encore aujourd'hui conservées avec soin et visitées avec ferveur par de nombreux fidèles; — c'est parce que une certaine timidité d'âme, *una sua certa natura dismessa e semplice*, le soumit constamment à ces influences inférieures que la vie multiplie autour des hommes de talent, qu'une volonté forte repousse ou domine, mais qui pèsent cruellement sur les caractères faibles. L'amour qui le posséda, qui l'abreuva d'amertume et qui fit de lui jusqu'à son dernier jour, en l'isolant de toute amitié sérieuse, l'esclave, le jouet d'une femme sans honneur, retint son esprit

dans un état perpétuel d'incertitude et dans une sorte d'abaissement. Des préoccupations indignes, des soucis ridicules troublèrent son imagination ; l'essor de son génie fut entravé ; ce qu'il y avait en lui de divin languit. Tel qu'il est cependant, admirons-le, aimons-le et regrettons sa fin prématurée, car son talent déjà si accompli était encore en croissance. La mort d'Andrea fut une perte sensible pour sa patrie et pour l'art, parce que, jusqu'à l'âge de quarante-deux ans où il cessa de vivre, il alla de progrès en progrès ; si bien que plus il eût vécu et plus il eût apporté de perfection à la peinture. *Fù la morte d'Andrea di grandissimo danno alla sua città e all' arte, perche infino all' età di quaranta-due anni che visse, ando sempre di cosa in cosa migliorando, di sorte, che quando più fosse vissuto, sempre avrebbe accresciuto miglioramente all' arte.*

Les fresques du cloître de l'Annunziata, où se voit la célèbre *Madona del Sacco*, le *Cenacolo* du couvent de San-Salvi, que sa beauté sauva des fureurs de la soldatesque étrangère qui assaillait Florence et n'avait rien respecté des trésors de la Vallombrosa, sont les deux compositions principales d'Andrea del Sarto. Il faut regarder, dans les galeries publiques, entre les grands tableaux de chevalet, la *Madona dell' Arpie*, — à la Tribune — la *Dispute sur le mystère de la Trinité*, — à la galerie des Pitti — la fameuse copie du portrait de Léon X, imitation prodigieuse du *faire* de Raphaël, qui trompa Jules Romain, qui y avait travaillé, à ce point de croire y reconnaître ses propres coups de pinceau, et qui a donné lieu à une si vive polémique entre les Toscans et les Napolitains. Il faut étudier longtemps, enfin,

ce portrait charmant, à la galerie des *Uffizi*, dans lequel Andrea del Sarto a exprimé avec simplicité, mieux que n'eût pu le faire la plus fine analyse psychologique, cette distinction timide ce je ne sais quoi d'incertain et de mélancolique qui donne peut-être à ses œuvres un charme particulier, mais qui fit assurément le malheur de son existence.

La *Madona del Sacco* fut peinte à fresque par Andrea del Sarto dans une lunette cintrée, au-dessus de l'une des portes du cloître de l'Annunziata, pour l'accomplissement du vœu d'une dame florentine. Voici quel est le sujet de la composition : Pendant une halte de la fuite en Égypte, saint Joseph lit à haute voix le livre des prophètes. Arrivé à un passage qui annonce la Passion du Christ, il voit tout à coup l'enfant divin se tourner vers lui, comme s'il se reconnaissait dans la prophétie ; la Vierge s'absorbe dans une grave méditation. L'ordonnance des figures est très-simple. Assise, vue presque de face, la madone tient l'enfant Jésus qui, passant une jambe par-dessus le genou de sa mère, fait un mouvement de ses deux bras vers saint Joseph. L'époux de Marie, que l'on voit de profil, est également assis ; il a le bras droit appuyé sur un sac de grains et tient de l'autre le livre ouvert dans lequel il vient de lire. Les trois attitudes sont doucement et habilement constrastées. L'air de tête de la madone, le corps presque entièrement nu de l'enfant, les draperies sont d'une beauté parfaite. Ce qui manque peut-être de majesté au type choisi par Andrea pour exprimer la maternité divine de Marie — la *Madona del Sacco*, comme le plus grand nombre des madones d'Andrea, est l'image de cette indigne Lucrezia pour l'amour de laquelle il perdit l'estime de ses

contemporains, l'amitié de ses proches, la paix de sa conscience et peut-être la meilleure part de sa gloire dans la postérité, — on le regrette à peine, tant on est charmé, en la contemplant, par la grâce qui respire dans toute sa personne.

La promptitude, la sûreté de main d'Andrea, qui lui permettaient d'achever sa peinture à *buon fresco*, sans être obligé de revenir sur la préparation murale à demi séchée, donnent à ses compositions de l'Annunziata une harmonie, une suavité de tons qui est l'un des principaux mérites de la peinture à fresque. Quant au *Cenacolo* de San Salvi, dire qu'on le peut admirer après celui de Raphaël et celui de Léonard, c'est lui assigner une place si haute, qu'il devient superflu de le louer davantage.

Moins pure de dessin que la composition du premier, qui reste naïvement dans la donnée traditionnelle et la convention symétrique, moins dramatique, moins savante, d'une beauté moins élevée que la composition de Léonard, la *Cène* d'Andrea del Sarto sert en quelque sorte de chaînon entre l'une et l'autre. Elle nous donne ainsi le plus intéressant sujet d'étude que présente l'histoire de l'art : celui de l'interprétation progressive et de l'appropriation individuelle d'un même motif par trois artistes de premier ordre. Au lieu de poétiser ce qu'il y a toujours de matériel dans un repas, en nous laissant voir, comme Raphaël, à travers une décoration architecturale, le paysage où l'ange descend du ciel pour consoler Jésus qui prie, Andrea insiste sur le côté réel de la cène, en la faisant regarder du dehors, presque à la manière hollandaise, par un serviteur et une servante. Au lieu du trouble pathétique qui éclate

sur les physionomies, dans les gestes éloquents des personnages de Léonard, Andrea exprime, par l'attitude et le mouvement des siens, l'étonnement, la discussion tempérée..., mais je m'arrête. Pour traiter à fond cette matière, il faudrait plus de temps que vous ne voudriez m'en accorder, plus d'autorité surtout que je n'ai su en acquérir: passons donc à autre chose.

Léonard! je n'ai fait que le nommer jusqu'ici, dites-vous, n'en parlerons-nous pas davantage? Je le voudrais, mais que dire, après tant d'autres, devant les ruines imposantes de ce *Cenacolo*, en butte à tous les outrages du temps, des moines et de la soldatesque? Que dire devant ces tableaux lavés, restaurés : supplice inventé par les dieux jaloux, pour punir un mortel devenu trop semblable à eux!

> Nennt den Urbiner den ersten der Mahler; allein Leonardo
> Ist zu vollendet um blos irgend ein zweiter zu seyn.

« Appelez l'*Urbinien*... » mais non; je ne vous traduirai pas l'épigramme de Platen. Vous ne lisez pas l'allemand; c'est votre seul défaut; c'en est un grand, quand on aime, comme vous l'aimez, l'art italien. Ne prenez pas ceci pour un paradoxe. Peu de Français, moins encore d'Italiens, ont compris l'Italie à l'égal des esthéticiens, passez-moi le mot un peu germanique, de l'Allemagne. Je ne veux pas parler seulement de Winkelmann, de Lessing, de Schlegel, de Gœthe; mais Platen, mais Rumohr, Passavant, Reumont, Waagen, etc., ont écrit, avec un grand sens critique, les ouvrages les plus instructifs sur l'art antique et moderne de l'Italie. Sur ce point, comme sur tant d'autres, c'est toujours aux Allemands qu'il est bon de recourir

lorsqu'on veut pénétrer un peu avant dans la connaissance des choses dont on parle. Il est vrai que c'est là le moindre souci de la critique française; mais vous n'êtes pas Française sur ce point, je vous en félicite ; et c'est pourquoi je vous dis, apprenez l'allemand, et traduisez-nous au plus vite les épigrammes du comte de Platen.

XVIII

29 septembre.

L'un des sujets qui ont été le plus souvent et le plus agréablement traités par l'art toscan, c'est la naissance de Jésus, la naissance de la Vierge ou celle de saint Jean-Baptiste. La maternité, disons le mot, l'enfantement ne paraissait pas aux grands siècles de l'art italien un sujet inconvenant; il n'offensait ni le goût, ni la pudeur. Une belle jeune femme, l'accouchée, *la donna di Parto*, visitée et félicitée par d'autres jeunes femmes, un enfant reçu par des matrones qui lui sourient et s'empressent de lui faire doux accueil dans ce monde nouveau dont il touche le seuil à peine, tout cela ne semblait ni vulgaire, ni malséant à des esprits moins éloignés que nous ne le sommes du sentiment religieux et poétique de la famille humaine. Le sacerdoce catholique n'exigeait point de l'art qu'il prît au sens mystique ces réalités de l'histoire évangélique. Dans les bas-reliefs dont Andrea Pisano a décoré la chaire du baptistère de Pise, la vierge, toute romaine encore par a fierté du type,— ce type m'a rappelé certaines sculptures

des Aliscamps — se soulève sur sa couche et regarde autour d'elle, avec une placidité admirable, les femmes qui lavent le nouveau-né. Un groupe charmant de brebis et de chèvres entoure son lit et semble en soutenir l'extrémité. Je n'ai jamais vu la sculpture rendre avec un sentiment aussi exquis la familiarité en même temps que la solennité primitive d'un tel sujet. Ghiberti l'a repris et l'a fait entrer, avec un rare bonheur, dans la composition générale des portes du baptistère de Florence. Ghirlandaio, dans ses fresques de Santa Maria novella, Taddeo Gaddi, à Santa Croce, Baldovinetti et Andrea del Sarto, à l'Annunziata, tant d'autres encore, — quelque effort de mémoire que l'on puisse faire, on ne parvient pas à retenir tout ce que l'on a vu dans les églises, les cloîtres, les galeries de Florence — en variant librement ce motif, en le traitant avec noblesse et simplicité, ont à l'avance démontré la sottise des disputes de nos réalistes et de nos idéalistes modernes, qui, à force de disserter, de distinguer, de classer, ont fini par persuader au public que la nature était d'un côté, la poésie de l'autre; qu'il fallait de toute nécessité opter dans l'art entre l'esprit et la matière, entre la vérité et l'invention, entre la réalité et l'idéal. Et ceci me rappelle qu'un philosophe illustre, reprochant un jour à un écrivain que vous aimez d'avoir, dans un livre de morale philosophique, parlé de la naissance de l'homme et des circonstances qui l'accompagnent en termes trop précis, lui disait qu'on tenterait vainement de poétiser une opération de la nature physique qui ne se pouvait rappeler sans blesser les imaginations délicates, et que y faire la plus lointaine allusion serait toujours tenu pour malséant. A coup sûr l'auteur de l'*Esquisse d'une*

philosophie, en exprimant de telles répugnances, établissait, lui aussi, dans son esprit, ces oppositions peu philosophiques entre la nature et la poésie. Il se souvenait trop qu'il avait été prêtre, et trop peu qu'il était *né de la femme*; il n'avait pas vu, ou du moins il avait oublié quelques-unes des œuvres les plus belles et les plus touchantes de la Renaissance italienne.

XIX

30 septembre

Aujourd'hui, si vous le voulez bien, je signalerai à votre attention, sans ordre, selon qu'elles me viendront en mémoire, diverses œuvres de peinture ou de sculpture, qui, par un motif ou par un autre, m'ont inspiré un attrait particulier. Je craindrais que plusieurs vinssent à vous échapper quand vous reverrez les galeries de Florence, et je veux essayer de vous faire partager toutes mes impressions, même celles que je ne saurais peut-être pas motiver d'une façon tout à fait satisfaisante. Souvent il s'établit entre la pensée d'un artiste et notre sentiment intime une relation dont le secret nous échappe à nous-même. La loi de l'attraction spirituelle n'est pas connue. Tous, nous la subissons, en attendant qu'un homme, je dirais volontiers en attendant qu'une femme de génie la devine et nous la révèle.

Je goûte peu, j'en conviens à ma honte, les sculptures de Donatello, de Benvenuto, de Jean Bologne; je reconnais

cependant leurs mérites divers et rares ; mais ce que je ne me lasse pas d'admirer, ce sont les ouvrages de Luca della Robbia. Ce grand artiste représente, à mon sens, dans l'école toscane, ce qu'elle a de plus excellemment toscan : je veux dire la force unie à la grâce, le naturel uni à la noblesse. Personne, à l'égal de Luca della Robbia, n'a possédé le marbre, si l'on peut parler ainsi ; personne ne l'a mieux fait obéir à la pensée. Ses figures — remarquez entre autres les bas-reliefs exécutés pour l'orgue de *Santa Maria del Fiore,* que l'on voit à la galerie des *Uffizi* — respirent, se meuvent ; elles se groupent avec une aisance parfaite ; leurs attitudes se combinent de la manière la plus agréable, au moyen de cet art de l'ajustement qui donne aux maîtres de la Renaissance une variété et une liberté pittoresques supérieures, peut-être, à la statuaire antique.

Ne passez pas non plus sans vous y arrêter devant ces bas-reliefs mutilés qui soutiennent sans déshonneur le voisinage de Luca della Robbia. Ils sont de la main de Benedetto da Ravizzano et représentent les miracles de la vie et de la mort de saint Jean Gualbert. Destinés à décorer la sépulture de ce saint, ennemi des simoniaques, à la chapelle de Vallombrosa, ils n'étaient point achevés, lorsque la soldatesque du pape Clément VII qui assiégeait Florence — la même qui respecta le *Cenacolo* de San Salvi — les mit en pièces.

Non loin de là, dans le même cabinet — galerie des *Uffizi,* — est un très-beau et très-singulier bas-relief de Verrochio, le maître du Pérugin et de Léonard. Il représente la femme de Francesco Tornabuoni mourant en couches, au moment où elle vient de mettre au monde un fils. Cette jeune mère

expirante qui cherche d'un regard plein de tendresse l'enfant qui la tue ; cet enfant présenté à l'époux par les matrones qui lui cachent à demi le lit de douleur ; cette scène simultanée de deuil et de joie, cette double apparition de la mort et de la vie, dans un même moment et, pour ainsi dire, dans un même être, tout cela est traité, malgré quelque sécheresse dans l'exécution, avec un sentiment vrai, dans un très-beau style. Vous verrez dans cette composition une preuve nouvelle de la liberté parfaite avec laquelle les artistes de la Renaissance abordaient tous les sujets, sachant mettre partout d'accord, sans contention d'esprit, l'invention et l'imitation de la nature.

Ne sortez pas de ce cabinet, sans avoir regardé un buste en marbre que l'on dit être le portrait de Machiavel. Il m'a frappé par son incroyable ressemblance avec l'un des plus illustres représentants de la science et des lettres françaises : M. Littré. Bien que d'une main inconnue, il mérite d'être rangé parmi les bons ouvrages de la Renaissance florentine.

Je ne vous ai pas parlé, en tout premier lieu, comme je l'aurais dû, de la salle des Niobides, parce que le sentiment de respect dont m'ont pénétré les admirables statues qu'elle renferme a été constamment mêlé à l'irritation de les voir si mal placées. Non-seulement on n'a pas tenu compte de l'opinion si bien établie qui les fait appartenir à un même fronton, l'on n'a pas restitué les groupes, on a isolé des figures dont les attitudes et les gestes appartiennent de toute évidence à une même action, en y associant, je ne sais dans quel dessein, deux statues étrangères à la composition ; mais encore, on n'a pas songé à les placer dans

un jour favorable et sur un fond tranquille qui permit à l'œil de suivre la ligne pure ou de s'arrêter sans trouble sur la forme parfaite de ces chefs-d'œuvre du ciseau grec. Hélas! vous ne l'imagineriez jamais, ces beaux marbres, éclairés comme au hasard par un jour qui s'éparpille, se détachent, ou plutôt ils oscillent sur une paroi de mur en stuc blanc et or que recouvrent deux des toiles les plus mouvementées de Rubens, une chasse au sanglier de Sneiders, et des portraits en foule, de toutes gens et de toutes mains! Je me sens encore gagnée par la colère en vous contant ces impiétés et j'ai hâte de vous parler d'autre chose.

XX

1^{er} octobre.

Vous ne sauriez croire avec quel plaisir j'ai retrouvé, dans la galerie de Florence, les maîtres flamands et hollandais. Je ne sais pourquoi l'image de la plantureuse Hollande me revient très-souvent à l'esprit dans les campagnes toscanes. En gravissant ces collines pierreuses, par des chemins poudreux que bordent, des deux côtés, les murs des villas florentines où se réverbère une lumière écrasante, il m'arrive de songer aux horizons ouverts, aux prairies, aux frais jardins bordés de canaux, entre lesquels glissait, sous de beaux ombrages, notre barque silencieuse. Les moulins de Ruysdael, les troupeaux de Berghem et de Paul Potter, les voiles, les mâts mêlés à la

cime des arbres et aux clochers des églises dans les paysages des Breughel, des Poelembourg, des Cuyp, passent devant mes yeux. Je sens que rien ne se repousse, que rien ne s'exclut, pas plus dans les œuvres de la nature que dans les œuvres de l'art véritable; que la souple organisation de l'homme est faite pour tout comprendre, mais aussi pour ne se laisser posséder par rien ici-bas.

Pour en revenir aux maîtres flamands, vous saurez qu'il y a dans la galerie des *Uffizi*, avec les beaux portraits, faits par eux-mêmes, de Rembrandt, de Rubens, de Quentin Metsis, etc., deux têtes de Hemmeling — peut-être, dites-vous Memmeling; en Italie l'on écrit Hemmelinck : — un portrait d'homme, les mains jointes devant un livre ouvert, et un saint Benoît qui sont entre les plus belles œuvres de ce grand artiste; que Rubens a dans la galerie des Pitti — salon de Vénus — deux vastes toiles désignées dans le guide de Fantozzi sous ce titre : *Paese singolare*, paysage singulier, dont l'invention m'a paru très-remarquable. Ces deux paysages, exécutés avec beaucoup de largeur, appartiennent par le style à un genre qu'il serait difficile de classer, car il tient le milieu entre le paysage historique proprement dit, qui peut paraître quelquefois trop composé, et le paysage appelé naturaliste qui bien souvent ne l'est pas du tout. Dans celui qui représente la rencontre d'Ulysse et de Nausicaa, la princesse, debout, vêtue d'une robe couleur de pourpre, ramène son voile sur son visage, d'une façon quelque peu théâtrale; de charmants groupes de nymphes fuyant ou se cachant à la vue d'Ulysse, les coursiers dételés qui paissent tranquillement auprès du char, les lointains immenses donnent à cette composition

quelque chose de grand, de libre et d'aimable à la fois qui déclare le maître. Ce qui le montre dans tout l'éclat de son génie, c'est le tableau — salle de Mars — où il s'est représenté lui-même, avec son jeune frère, dans l'illustre compagnie de Grotius et de Juste Lipse. Les deux savants personnages sont assis à une table couverte d'un riche tapis, sur laquelle on voit de gros livres ouverts — le *Mare liberum*, le *De admirandis* peut-être, — des plumes, une écritoire, tout l'appareil de l'érudition; tandis que dans le fond de la pièce, un buste de Sénèque en marbre blanc, un petit vase en cristal où baignent les tiges de belles tulipes fraîchement cueillies, et, par une échappée que donne une épaisse tapisserie relevée de côté, le paysage entrevu, répandent sur la scène un peu grave, tout l'agrément souhaitable pour l'œil et pour la pensée. Nous sommes transportés là en pleine Hollande : dans cette Hollande municipale, oligarchique, opulente et libre, avide de richesses intellectuelles autant que de richesses commerciales, telle que la république des Guillaume et des Barneveldt l'avait faite. Nous respirons l'atmosphère bienfaisante de cette glorieuse université de Leyde qui fut le prix de l'héroïsme civique et qui fit mûrir le fruit de la science à l'arbre de la liberté.

Quand vous aurez salué Rubens à la galerie des Pitti, vous irez de grand cœur porter votre hommage à sa mère, à cette sage et forte Marie Peepeling, que Van Dyck nous représente — salle des Niobides — déjà avancée en âge, mais robuste encore; la tête droite dans sa vaste fraise hollandaise, le front tout chargé d'expérience; sans amertume pourtant, bonne, telle qu'elle le fut toujours humiliant sous son pardon généreux l'altière Anne de Saxe; arrachant

à un châtiment rigoureux son ingrat époux, le ramenant, lui pardonnant : heureux pardon auquel la patrie et l'art doivent cet enfant de génie qui se nommera un jour Pierre-Paul Rubens!

Ne manquez pas d'aller à la galerie des Pitti, les jours où les petites salles sont ouvertes, pour y voir un portrait de Cromwell, par Peter Lely, le plus authentique et le plus vrai, selon toute apparence, que l'on possède de ce grand homme.

Regardez — *Stanza dei Putti* — la *Forêt des philosophes* par Salvator Rosa; et surtout — *Stanza dell' educazione di Giove* — un charmant tableau de Pâris Bordone qui représente *la Sibylle annonçant à Auguste le mystère de l'incarnation*. Les deux têtes principales de cette composition sont d'une beauté très-fine, et je ne connais rien de plus gracieux que le mouvement qui les met en relation l'une avec l'autre. N'oubliez pas — *Stanza di Prometeo* — le portrait, par Botticelli, de *la bella Simoneta*, l'*innamorata* de Julien de Médicis, que chanta Politien, et dont Laurent le Magnifique raconte en ces termes la mort et les funérailles : « Une jeune dame, douée de grandes qualités personnelles et d'une extrême beauté, mourut à Florence; comme elle avait été l'objet de l'amour et de l'admiration générale elle fut universellement regrettée; et cela n'était pas étonnant, puisque, indépendamment de sa beauté, ses manières étaient si engageantes, que chacun de ceux qui avaient eu occasion de la connaître, se flattait d'avoir la première place dans son affection. Sa mort causa la plus vive douleur à ses adorateurs; et comme on la portait au tombeau, le visage découvert, ceux qui l'avaient connue pendant sa vie s'empressaient

d'attacher leurs derniers regards sur l'objet de leur adoration, et accompagnaient ses funérailles de leurs larmes. »

Vous aurez plaisir aussi à voir, dans une composition attribuée à Andrea del Sarto et qui doit être d'un de ses élèves, le beau visage de *Lucrezia del fede*. Pendant que son timide époux, une main posée sur son épaule et tenant de l'autre une lettre ouverte, semble lui représenter, avec un tendre accent de reproche, le devoir auquel il a manqué pour elle, l'honneur qui le rappelle en France, la colère du roi, etc., elle n'exprime d'autre sentiment que celui d'un insurmontable ennui et d'une impatience qui se contient avec peine. Ces deux figures, rendues avec une délicatesse de pinceau et une finesse rares, sont la révélation de toute une vie de troubles et de tristesse.

Afin de rétablir un peu dans votre esprit la bonne opinion qu'il convient d'avoir des personnes de notre sexe, allez à la recherche des portraits de femme qui figurent avec honneur parmi les maitres de la galerie des *Uffizi*. Vous y verrez cette charmante madame Vigée-Lebrun, qui s'est peinte elle-même et qui a si bien exprimé, de sa touche fine et vive, ces grâces un peu apprises, cette sensibilité frivole ou plutôt cette frivolité sensible qui la fit si semblable et si chère à son pays et à son siècle. Non loin d'elle, plus grave et aussi belle, Lavinia Fontana; puis la Rosalba: Marietta Robusti ou la Tintorella, Lucrezia Piccolomini, Sofonisba Angussola; l'amie de Gœthe : Angelica Kaufmann ; et vous direz avec Vasari, parlant de *Madona Properzia de' Rossi scultrice bolognese* : « *E vera cosa che in tutte quelle virtù ed in tutti quelli esercizi, ne' quali, in qualunque tempo, hanno voluto le donne intramettersi con*

qualche studio, elle siano sempre riuscite eccelletissime et più che famose. C'est chose véritable que dans tous les temps, en toutes les choses dont les femmes ont voulu s'occuper avec quelque application, elles ont toujours atteint un haut degré d'excellence et de gloire. »

Puisque nous en sommes venus à parler du génie féminin dans les arts, il faut que je vous confesse, avant de quitter la galerie des *Uffizi*, mon goût très-vif pour un tableau qui se rapporte à ce sujet délicat. Il est peu célèbre, et de la main d'un de ces artistes presque innombrables de la Renaissance florentine qui, ailleurs, eussent été honorés du nom de *maîtres*, mais qui, sur cette terre féconde de la Toscane où se pressent les hommes illustres, restent confondus dans la foule : je veux parler d'une Madone de Botticelli, écrivant le *Magnificat*.

Vêtue avec une somptuosité inaccoutumée, enveloppée d'un vaste manteau chargé de broderies, la tête ceinte d'une écharpe qui vient s'enrouler autour du cou avec beaucoup de grâce, Marie, assise et vue de trois quarts, tient la plume avec laquelle elle écrit le divin cantique. Deux anges supportent au-dessus de sa tête une couronne d'or. A droite, est un groupe de jeunes anges dont l'un lui présente l'encrier et soutient le livre où elle écrit. L'enfant Jésus est assis sur les genoux de sa mère et la regarde. L'un de ses bras s'appuie sur le bras droit de la Vierge dont il gêne le mouvement, indifférent qu'il est, comme tous les enfants, au travail de l'esprit, irrespectueux envers le chef-d'œuvre du génie maternel. L'autre main de Jésus repose sur une grenade ouverte que tient la Vierge de la main gauche. Toute cette scène, à laquelle préside le Saint-

Esprit, qui, sous la forme de colombe rayonnante, illumine et inspire le front de la *Servante du Seigneur*, est d'une originalité charmante. Rien de plus gracieux que l'agencement de ces trois mains délicates — la main de la Vierge tenant la plume, la main de l'ange qui supporte l'encrier, la main de l'enfant posée sur le bras de sa mère — qui se rencontrent dans des mouvements différents. Les quatre figures d'anges aux belles chevelures d'or qui forment le groupe de droite ont entre elles un air de famille, avec une individualité propre, qui me les fait considérer comme des portraits. Ce qui distingue principalement d'ailleurs cette composition heureuse, c'est l'union, difficile dans un tel sujet, de la réalité et de l'idéal. Ce tableau mériterait d'être plus connu; il devrait être plus en honneur, surtout parmi les femmes. L'auteur du *Magnificat*, la *Madona della Penna*, comme on la pourrait nommer, cette grande affligée que « toutes les générations proclament bienheureuse, » n'est-elle pas la patronne des femmes poëtes? Son image ne devrait-elle pas orner la demeure de toutes celles qui, dans la peine ou dans la joie, dans l'exaltation ou la détresse du cœur, ont écrit, ont chanté, ont aimé ou cultivé les lettres?

XXI

2 octobre.

Ce matin, je suis allée voir le portrait de Savonarole par fra Bartolomeo. M. Ermolao Rubieri, qui possède ce por-

trait, en fait les honneurs aux étrangers avec courtoisie, et m'a donné d'intéressantes explications au sujet de cette œuvre renommée. Longtemps à Ferrare, dans la famille de Savonarole, à qui l'on présume que fra Bartolomeo en fit présent ; retourné à Florence entre les mains de Filippo d'Averardo, l'un des plus fervents disciples du grand réformateur et l'ami de sainte Catherine dei Ricci, à laquelle il donna l'image vénérée pour en orner son oratoire ; disparu après la sécularisation des couvents, en 1810, sans qu'on ait pu suivre sa trace, ce portrait parut un jour à la foire de Prato, dans une boutique d'ustensiles de ménage, et fut emporté, en quelque sorte par-dessus le marché, avec une certaine quantité de ces ustensiles, par un brave curé du val de Besenzio. Ne croyant pas plus de valeur à cette vieille peinture que le marchand n'y avait mis de prix, il la laissa dans un coin, où elle demeura plusieurs années, ensevelie sous la poussière, jusqu'à ce que un heureux hasard la fit apercevoir par un habitant de Prato, qui en reconnut le mérite, l'acheta et le transmit par héritage à son fils, le possesseur actuel. Ce portrait, peint sur bois, est dans un état de conservation parfaite ; il n'a eu à subir aucune restauration. Il porte une inscription qui, longtemps cachée sous une couche de peinture — probablement dans le temps que le clergé romain poursuivait de toutes ses fureurs la mémoire de celui qu'il avait fait martyr — fut remise en lumière par le procédé du professeur Marini, auquel on doit, comme vous savez, la découverte des fresques de Giotto dans la chapelle du Podestà et dans celle des Peruzzi à Florence. On y lit en caractères romains : *Hieronymi ferrariensis à Deo missi prophetæ effigia*; ce qui

confirme l'opinion de Vasari que ce portrait a été peint d'après nature, peu de temps après la célèbre *fonction de l'anathème*, avant la captivité du frère; tandis que la cornaline du cabinet des *Uffizi*, qui porte pour inscription: *Hieronymus, ferrariensis, ordine predicatorum, propheta et virgo martyr*, n'a été gravée par Giovanni delle Corniole qu'après le supplice.

La tête du prophète se détache vigoureusement, en relief, non sans quelque dureté, sur un fond uni, d'un brun noir, dans lequel disparaissent presque entièrement l'habit et le capuchon de saint Dominique. La ressemblance avec l'original, rendue non douteuse aux yeux de quiconque est capable d'apprécier une œuvre de ce genre, par l'étude approfondie du modelé, par la simplicité savante de la ligne et de la couleur, est confirmée encore par les ouvrages contemporains qui parlent de la physionomie et des traits du prédicateur de San Marco. Ces yeux ardents, ce nez fortement aquilin, cette lèvre épaisse, éloquente, ce front fuyant, ces joues creuses, ces tempes, ce menton, ces mâchoires sèches et saillantes, tout cet ensemble d'une laideur rendue puissante et sympathique par la passion et par la bonté; ce visage où la vulgarité se mêle à la grandeur, l'inintelligence au génie, nous révèle le sectaire, le tribun qui remua l'État et l'Église, dompta les grands, exalta le peuple, réforma la république au gré de sa parole inspirée et calculée tout ensemble et selon l'idéal borné d'une politique de moine. On s'est longtemps disputé, on se dispute encore Savonarole dans les camps les plus opposés. Les catholiques s'en font honneur; on l'a rangé parmi les précurseurs du protestantisme; la démocratie le réclame. A-t-il

été, comme le disent les uns, un ennemi des arts et de la libre pensée? un démagogue, un hérétique, un iconoclaste, un barbare? pis que cela, un imposteur possédé du démon d'orgueil? ou bien devons-nous honorer en lui un apôtre, un martyr de la liberté, un saint de la démocratie?

Le doute, qui longtemps a plané sur la mémoire d'un homme aussi illustre, tient précisément à cette complexité de nature que je signalais tout à l'heure dans ses traits, et dont je trouve la preuve manifeste dans trois ouvrages d'une excellente érudition : l'*Histoire de Savonarole*, par M. Perrens ; la *Storia politica dei municipi italiani*, par M. Giudici, et le livre du *Padre Marchese* : *Memorie dei più insigni pittori, scultori, e architetti dominicani*. En étudiant de près les documents contemporains sur lesquels s'appuient ces trois ouvrages, on le voit à n'en pas douter, Savonarole fut un croyant sincère, un catholique orthodoxe, un religieux rigide, un chrétien, et c'est là sa plus pure gloire, tout pénétré d'amour pour l'humanité souffrante, un citoyen dévoué au salut de la patrie. Il voulut réformer à la fois la société, l'État, l'Église. Dans l'accomplissement d'un si vaste dessein, auquel il consacra toutes les forces de son corps et de son esprit et finit par immoler sa vie, s'il manqua trop souvent de simplicité, s'il entra dans le rôle de prophète plus avant que ne l'y autorisait sa conscience intime, s'il poursuivit trop l'*effet*, s'il l'obtint par des artifices condamnables, il faut s'en prendre à sa naturelle inclination sans doute, mais aussi à l'action qu'exerça sur lui un auditoire crédule, un peuple enthousiaste qu'il exalta d'abord, mais par lequel il fut entraîné à son tour hors des voies de la raison, dans le monde des

visions et des prophéties. La grande erreur politique de Savonarole fut de vouloir donner pour base au gouvernement l'austérité, je dirais presque l'ascétisme de la vie chrétienne. Il croyait, bien avant Montesquieu, que la vertu est le principe des républiques. Il ne savait pas que c'est présomption et folie d'aspirer à fonder l'institution politique sur la vertu, effort sublime qui ne saurait être l'état permanent et général des âmes. Il n'aurait pas voulu croire qu'un législateur ne doit faire appel qu'à la raison publique, sur laquelle seule, encore est-ce beaucoup prétendre, il peut compter d'une manière un peu durable. Savonarole ne visait pas, comme on l'a dit, à fonder dans Florence un gouvernement populaire; il n'aimait pas l'égalité, qui lui paraissait la *confusion*, et vantait, comme un modèle, le gouvernement vénitien. *Era il mio animo di stabilirlo (il governo) al modo veniziano*, dit-il dans ses lettres. Inspiré par la Bible, il tenta d'instituer une démocratie de droit divin, une république du *peuple de Dieu*, ayant un roi dans le ciel, des prophètes et des juges sur la terre. L'entreprise était hardie, au milieu d'un peuple aussi mobile, aussi rationaliste que le peuple florentin, en présence d'une famille aussi puissante que les Médicis. Ce qui en fait, à mon sens, la grandeur principale, c'est qu'elle reposait sur l'idée morale, tout à fait nouvelle en ce temps — elle n'a pas beaucoup mûri depuis, bien qu'elle ait été reprise et développée par les publicistes de la Révolution française — que gouverner un peuple c'est l'*élever*.

Par certains côtés, cette tentative rappelait, il est vrai, le soulèvement des *Ciompi* qui, eux aussi, s'étaient intitulés : *Il popolo d'Iddio*, le peuple de Dieu; mais il ne faut

pas s'y tromper, le peuple qui aurait triomphé avec Savonarole, ce n'était pas la plèbe, c'était l'oligarchie bourgeoise des artisans de la laine, de la soie, de l'orfèvrerie, de la boucherie, *i popolani grandi*, qui n'auraient pas plus souffert l'immixtion impertinente du petit peuple, *popolo minuto* dans les affaires politiques, qu'ils n'y avaient voulu souffrir jadis l'insolence de la noblesse féodale.

Savonarole ne mérite pas davantage, quoiqu'il y ait donné plus de prise, le reproche qu'on lui adresse d'avoir haï les arts et les lettres. Il connaissait trop bien la puissance de l'imagination chez le peuple florentin pour exclure les arts de sa république. La réforme qu'il apporta dans l'art oratoire montre qu'il avait le goût, sinon très-pur, du moins beaucoup meilleur que ses devanciers dans la chaire. La fondation, au couvent de San Marco, d'une école pour les langues orientales où il voulut admettre tous les citoyens; la culture des arts du dessin qu'il recommanda dans les monastères de femmes de son ordre; la grande amitié que lui portèrent des érudits tels que Pic de la Mirandole et Politien, des artistes tels que fra Bartolomeo, le Cronaca, Boticelli, les frères della Robbia, Giovanni delle Corniole, Lorenzo di Credi, Baccio di Montelupo, etc., et des femmes d'un esprit cultivé, telles que Camilla Ruccellai, Bartolomea Gianfigliazzi, etc., le défendent contre cette injustice de l'opinion.

Savonarole comprenait et aimait les arts; seulement, avec la primitive Église, il les voulait exclusivement, directement consacrés à la gloire de Dieu et à l'édification des âmes, telle qu'on la pouvait entendre au cloître. Il considérait comme contraire à cette édification les œuvres de l'anti-

quité payenne et tout ce qui dans les ouvrages des temps modernes ne relevait que de la raison ou de la beauté naturelle; il voulait l'art chrétien, monacal; il l'aurait voulu *piagnone* et n'y tolérait pas plus de liberté qu'il n'entendait en admettre dans l'État, quand il faisait élire pour Roi de sa république, le fils de Dieu, Jésus-Christ, souverain et juge ici-bas des actes, des pensées et des sentiments de tous ses sujets. La foi chrétienne réglant la politique, les lettres et les arts, tel était l'idéal de Savonarole. Et c'est en l'honneur de cet idéal que, après avoir fait impitoyablement consumer à diverses reprises, au son des cloches et des trompettes, par les flammes de l'*Anathème*, les manuscrits de Pétrarque, de Boccace et du divin Platon, avec les plus précieux ouvrages de l'art antique et les portraits des plus belles femmes de son temps, il monta lui-même sur le bûcher, et rendit manifeste, par le calme de sa fin tragique, la sincérité primitive de son esprit qu'avaient passagèrement altérée, dans ses fortunes diverses, les agitations de la lutte et les enivrements du triomphe.

XXII

5 octobre.

Il faut que je vous conte aujourd'hui notre excursion au mont Senario. C'était le 20 septembre, le jour où l'on célèbre au couvent des *Servi di Maria*, la fête de la Madone *dei dolori*, tenue en très-grande, mais en très-allègre véné-

ration, malgré son attribut, par les habitants des campagnes voisines.

Nous franchissons rapidement, bien que par une route toujours ascendante, la distance qui sépare la ville profane de cette sainte retraite consacrée à la vie contemplative. Le mont Senario n'est pas à plus de sept milles de Florence. Les Florentins ne fuyaient jamais bien loin les dangers et les délices de leur ville natale; il suffit à Boccace de quatre milles pour se croire à l'abri de la *mortifera pestilenza*; les sept *Bienheureux de Florence*, c'est le nom que l'on donne aux fondateurs de l'ordre des *Servi di Maria*, n'en mettent pas plus de neuf entre eux et la contagion du siècle. Il était difficile, disons-le à leur honneur, d'apporter dans le choix d'un site un plus heureux discernement de la beauté pittoresque avec un instinct plus profond de ces harmonies de la nature qui exercent sur l'âme de l'homme, et comme à son insu, une influence si pénétrante. Le mont Senario domine tout ce premier versant de l'Apennin qui ceint le val d'Arno. De l'étroit plateau sur lequel est bâti le monastère, l'œil embrasse une vaste étendue de collines dont les formes ondulées s'élèvent, s'abaissent, se déroulent, se replient, s'éloignent, reviennent, fuient de nouveau, se perdent enfin et semblent s'évanouir comme les flots de la mer au sein d'une immensité sans limites. L'herbe courte et glauque qui recouvre ces cimes apennines, les ombres larges et transparentes que projettent leurs flancs arrondis ajoutent encore à l'effet singulier qu'elles produisent. Vers le soir, quand la lumière commence à descendre indécise et qu'un voile de brumes crépusculaires flotte sur la campagne, l'illusion devient complète; on croi-

rait voir les vagues de la Méditerranée suspendues tout à coup dans leur cours par quelque enchantement. L'œil épie, il attend en quelque sorte l'instant où, déliées de la formule magique, elles vont reprendre leur mouvement éternel.

Laissant notre voiture à l'entrée d'un massif de verdure qui cache le couvent, nous gravissons à pied le versant abrupte, entre les pins sylvestres dont les troncs vieux ou jeunes, robustes ou frêles, mais tous hauts, droits, élancés, plantés symétriquement rappellent les colonnes et les colonnettes de nos nefs gothiques. La couche épaisse d'aiguilles desséchées sur laquelle nous marchons éteint le bruit de nos pas. Pas un souffle, pas un bruit ne pénètre sous cet imposant ombrage au-dessus duquel, dans la fraîcheur et le silence qui nous enveloppent, nous sentons des clartés ardentes. Bientôt la zone des pins est traversée, le son des cloches retentit. Des rochers épars, des tapis de mousse semés de cyclamens, des buissons de groseillers, de framboisiers, les stations d'une *via crucis* nous annoncent l'approche du couvent. Un escalier taillé dans le roc nous conduit à une pelouse sur laquelle, autour des statues de saint Philippe et du Bienheureux Buonfiglio qui semblent prendre part à la fête, entre des haies parfumées de myrtes et de lauriers, des groupes de jeunes contadines, le chapeau flottant sur la tête, l'éventail à la main, circulent gaiement, achetant à de petits étalages recouverts d'une toile blanche qui reluit au soleil des fruits savoureux, des gâteaux, des dragées, et riant aux doux propos des galants contadini, pendant que les vieux et les vieilles vont prier les reliques et jeter d'une main tremblante leurs quattrini de cuivre

dans la sébile d'argent des *Servi di Maria*. J'entre à la chapelle; elle est décorée *richement*, à peu près à la façon dont nos tapissiers de province entendraient la décoration d'une salle de concert public. Des lustres en verres, des draperies en cotonnade rouge et jaune, des bouquets de fleurs en papier dans des vases en porcelaine, rangés autour d'une figure en plâtre peint de la *Madona dei dolori*, voilà la principale ornementation de ce temple de Marie. J'ai vu des choses aussi laides, sans doute, jamais aucune qui m'ait choqué davantage. Tout en moi s'est révolté à l'aspect de ce prétendu sanctuaire; un sentiment tout opposé à l'émotion que j'avais éprouvée dans l'église du Simplon m'en a fait sortir au plus vite. Autant j'avais béni, dans les neiges alpestres, la religion qui venait apporter l'espoir d'une vie meilleure à des hommes courbés vers une terre aride, esclaves d'une nature sans amour; autant, au sein de ces belles campagnes apennines, j'ai peu compris l'ascendant des moines attardés sur une population délicate et sensible. Au Simplon, il était manifeste que l'idéal offert par le sacerdoce à de pauvres créatures privées de toutes joies était véritablement supérieur à leur condition mentale; au mont Senario, au contraire, je voyais les pratiques vulgaires d'un culte idolâtrique imposées à la noble imagination de ce peuple toscan qui connaît et qui sait honorer des noms tels que ceux de Dante, de Galilée, de Michel-Ange. Je m'indignais, comme d'un crime de lèse-humanité, de cette méconnaissance de la loi du progrès qui retenait dans l'*abêtissement* d'une dévotion grossière le génie de l'un des premiers peuples du monde. Comment, me disais-je, au lieu des reliques douteuses, des

miracles apocryphes et ridicules de quelques saints problématiques, ne donne-t-on pas à ces esprits simples et droits la connaissance des beautés naturelles qui révèlent la vérité divine? Pourquoi ne pas leur enseigner les lois permanentes qui président aux phénomènes variables de la vie, si belle, si aimable dans ces contrées? Que ne leur apprend-on à chercher Dieu dans le firmament, à nommer les végétaux et les animaux; à connaître les formations du sol, sa nature et les propriétés des plantes qu'ils cultivent? Pourquoi les laisse-t-on ignorer leur propre histoire? Qu'a-t-il donc fait, ce peuple charmant, pour qu'on endorme ainsi sa raison, pour qu'on s'applique à tarir dans son âme les sources vives de l'enthousiasme, du patriotisme, de la religion véritable? Hélas! « *Was hat man dir du armes Kind gethan?...* »

XXIII

4 octobre.

Je ne parviens pas à délivrer mon esprit des réflexions mélancoliques que j'ai rapportées du mont Senario. Cette interrogation me poursuit : Comment l'histoire de la république florentine a-t-elle eu la fin que nous voyons? Comment cette forte race toscane, sans aucune cause violente de perturbation, sans aucun changement appréciable dans les influences de sol et de climat, sous l'empire de la même religion, dans l'enceinte des mêmes limites, avec un idiome resté pur et des œuvres d'art restées debout pour maintenir

son droit à la grandeur et à la beauté, est-elle tombée en dégénérescence, est-elle arrivée à cet état de faiblesse et d'inertie qu'elle déplore elle-même en de si touchants accents? Par quelle triste métamorphose le peuple florentin, ces fiers artisans, ces tumultueux *Ciompi*, ce *popolo grosso e minuto,* à qui Savonarole rendait ce témoignage : qu'il était « plein de sagacité, de courage et d'audace, énergique et terrible dans les guerres civiles ou extérieures, ne cédant jamais dans ses luttes contre les tyrans, » n'a-t-il plus aujourd'hui ni poésie, ni art, ni gouvernement national? Comment, en gardant son intelligence, a-t-il perdu son caractère ou du moins n'en a-t-il retenu que la grâce, en en quittant la vertu?

Il faut remonter haut pour découvrir la cause cachée du mal. C'est aux jours les plus brillants, peut-être, de l'histoire de Florence, qu'on en peut signaler les premiers symptômes, quand le génie du *Père de la patrie* sut rendre aimable et fit paraître bienfaisant l'ascendant exclusif des nobles marchands de la maison de Médicis. A cette époque, la liberté, respectée encore en apparence, reçut une première atteinte et l'on vit commencer le travail de décomposition qui mina insensiblement la constitution de l'État. Habile, prudent, éclairé, le despotisme des Médicis, ce despotisme bourgeois qui donne « le pain à la plèbe et le licou à la noblesse » — *pane alla plebe, capestro ai nobili,* — s'insinua dans les mœurs avant de paraître dans les lois. Trompant la conscience en séduisant l'imagination populaire, il substitua peu à peu à la pratique virile de la vie politique, à laquelle l'institution républicaine avait formé la nation, le goût des représentations vaines, du cérémonial

fastueux et des pompes d'une cour. Le clergé papiste qui avait repoussé l'inspiration de Savonarole seconda ce mouvement. La noble émulation de talent et d'héroïsme qu'éveillait l'opinion publique parmi les citoyens fit place à cette jalousie stérile et basse des courtisans qui partout se disputent la faveur des princes. Quand arriva la maison de Lorraine, le travail était si bien accompli qu'il lui restait peu de choses à détruire. La fierté nationale était presque effacée. Désormais, ni les efforts d'un prince philosophe, ni la fièvre des révolutions, ne parviennent à réveiller, pour plus de quelques heures, dans l'âme populaire, l'antique instinct des libertés toscanes.

Le grand malheur de ce peuple charmant c'est qu'il a trop d'esprit. Il se distrait, il trompe son ennui, il s'amuse et il s'abuse lui-même par un don prodigieux de persiflage qu'il exerce incessamment aux dépens de tout ce qui vient heurter son sens délicat, ou lui rappeler un peu trop brusquement la domination étrangère. Il improvise des épigrammes, tantôt contre le pape, les prêtres, les moines et les *colli torti*; tantôt contre le grand-duc, ses ministres, et les *codini*; tantôt contre l'uniforme tyrolien des soldats; tantôt contre la *prima donna* ou la bouquetière suspectes d'austriachisme. Le gouvernement s'en inquiète peu; le clergé n'en prend nul souci. L'impôt se paye; les reliques sont baisées; les églises sont aussi pleines que les théâtres; la *gentilezza* règle tous les rapports. Police, tribunaux, confessional, soldats, juges et geôliers, épaulettes et baïonnettes, tout n'est que *gentilezza*.

XXIV

5 octobre.

On vous a parlé du mouvement protestant qui, en ces dernières années, a paru préoccuper le gouvernement de la Toscane et lui inspirer des rigueurs qui ne sont point dans ses habitudes. Le mouvement existe en effet, mais il est difficile d'apprécier avec exactitude son étendue. Surveillé de très-près, il se dérobe à la curiosité; l'importance qu'on lui attribue varie selon l'espérance, la crainte ou l'indifférence de celui que l'on interroge. J'ai entendu évaluer à vingt mille — dont douze mille, disait-on, dans la seule ville de Florence — le nombre des catholiques récemment convertis au protestantisme dans les États du grand-duc; mais je n'ai aucun moyen de vérifier ce chiffre qui me paraît très-exagéré.

Spontanément entreprise, vers l'année 1845, par des croyants et surtout par des croyantes de la Grande-Bretagne, au seul point de vue du salut des âmes, la propagande protestante a rencontré une disposition favorable dans le vif et subit désabusement des espérances nationales, fondées sur les paroles et l'attitude de *Pio nono*, en 1849. Vous savez combien peu de gens sont capables de séparer l'idée qu'ils croient avoir des personnes qui, à leurs yeux, représentent cette idée. La conduite du souverain pontife, ce que les Italiens appellent avec naïveté sa *trahison*, jeta dans les esprits un grand trouble. Le patriotisme, beaucoup

plus vivace en Italie que la foi, se révolta. Plusieurs, dans leur irritation, confondant le dogme avec le sacerdoce, le guelfisme avec le catholicisme, passèrent au protestantisme par représailles et comme ils auraient passé dans un parlement de la droite à la gauche, du banc des conservateurs au banc des radicaux. A cette heure, on peut être à peu près certain en Italie que tout protestant nouvellement converti est un radical. J'ai connu des hommes du meilleur esprit qui, tout en restant personnellement en dehors de ces questions d'Églises, souhaitaient, dans l'intérêt moral et politique de la nation, qu'elle pût se retremper dans une réformation religieuse que l'on voit partout favorable à l'indépendance des caractères, à la personnalité de la conscience, si l'on peut s'exprimer ainsi, et qui donne par là aux institutions politiques la plus solide assise. Ils le souhaitaient, sans beaucoup l'espérer. Pour ma part, s'il m'était permis d'émettre une opinion d'après ce que j'ai cru entrevoir, je dirais que l'esprit florentin n'a jamais été, qu'il est aujourd'hui moins que jamais de la trempe qui fait les nations protestantes. Sensualiste avec délicatesse, d'un exquis bon sens, d'un jugement très-fin, d'une verve doucement ironique, d'un naturel tempéré en toutes choses, le Florentin est catholique plutôt que chrétien, frondeur plutôt que réformateur; il n'aime pas ce qui le gêne, mais il redoute encore plus ce qui le fatigue. Examiner un dogme est le plus grand travail de l'esprit humain; le Florentin n'a garde de s'imposer un travail volontaire. Il vous dira bien, à l'occasion, que dix-sept mille prêtres, religieux ou religieuses, dans ce petit État de Toscane, c'est beaucoup pour ne pas instruire le peuple, pour

ne pas soulager la misère et pour n'édifier personne. Il vous contera des anecdotes un peu bien gaies sur tel *frate* ou tel *abbate*. Il ira jusqu'à plaisanter de tel ou tel miracle d'un goût douteux ; il verrait avec plaisir, étant bienveillant, se marier les jeunes ecclésiastiques. Mais de là à étudier la Bible et la doctrine des Pères, de là à confesser un nouveau dogme et à pratiquer un nouveau culte, il y a bien loin, convenez-en ; et je ne vois pas dans la nation cette ardeur de spiritualisme, cette vigueur de conscience qui, aux temps de Luther et de Calvin, ont arraché à l'Église latine toute une moitié de la république chrétienne.

XXV

6 octobre.

Je me serais mal fait comprendre, Marcelle, si vous aviez pu induire de ce que je vous écrivais hier que toute activité, toute vie me paraissent irrévocablement éteinte dans cette belle Toscane et que, à la voir dans l'état où elle est tombée, ce serait folie d'espérer qu'elle puisse se relever jamais. Je ne crois pas me tromper, au contraire, en vous disant que ce peuple n'a rien, ou du moins presque rien perdu de son intelligence. Il n'a pas oublié son histoire ; il a gardé son idiome, son bon sens et jusqu'à sa physionomie. Que lui faudrait-il donc pour retremper son caractère ? Il lui faudrait ce qu'il envie au Piémont, ce qu'il obtiendra un jour ou l'autre, parce qu'il y est mieux préparé par ses traditions et par sa culture qu'aucun autre

peuple : un gouvernement national et libre. Il n'est pas vraisemblable qu'il le conquière par un effort soudain, par une initiative révolutionnaire; mais l'intérêt très-vif que j'ai rencontré partout en Toscane pour la politique piémontaise, intérêt qui triomphe des anciennes jalousies, est un indice assuré de la disposition générale du pays à profiter désormais de toutes les combinaisons que l'établissement du gouvernement parlementaire ne peut manquer d'amener, avec le temps, dans les relations mutuelles, dans la situation intérieure et extérieure des États italiens.

La politique du roi Emmanuel sera-t-elle, dans l'avenir, une politique piémontaise ou italienne? N'a-t-elle d'autre vue que l'agrandissement de la maison de Savoie, ou se propose-t-elle un but plus élevé? Restera-t-elle exclusivement dynastique ou, si les circonstances venaient à le permettre, saurait-elle être nationale? Telles sont les questions que j'ai entendu soulever par les esprits les plus défiants. Mais aucun, sans en excepter les sérieux partisans de la forme républicaine, ne met en doute la loyauté parfaite avec laquelle les institutions représentatives ont été établies dans le royaume de Sardaigne; personne ne voit sans reconnaissance l'hospitalité généreuse accordée dans les États piémontais aux victimes des révolutions; l'éducation laïque du peuple, protégée contre les prétentions cléricales. Personne ne demeure indifférent à l'honneur du nom italien si bien maintenu dans les conseils et dans les armées de l'Europe. Pas un mazzinien de bonne foi qui, en constatant la facilité merveilleuse avec laquelle, sous l'influence des institutions parlementaires, un État languissant est revenu à la vie, ne fasse cette réflexion : que s'il

faut renoncer à l'établissement d'une république fédérative, et si le principe monarchique est destiné à gouverner encore longtemps l'Italie, elle devra se rattacher de toutes ses forces à une dynastie nationale, plutôt que de se laisser imposer, par des influences extérieures, de nouvelles combinaisons étrangères.

Je n'ai entendu, à cet égard, qu'une voix, et je crois que c'est sur ce point seulement que l'on peut constater une véritable opinion publique italienne.

LETTRES A MONSIEUR ***

I

Nice, 22 novembre 1859.

Vous vous fâchez le plus obligeamment du monde de ne point voir arriver mes *Lettres d'Italie*. Mais d'abord et sans autre excuse — car après les reproches quoi de plus inutile que les excuses? — suis-je bien véritablement en Italie? La question est épineuse, les avis sont partagés. Galien dit oui, Hippocrate dit non; et moi..... les circonstances m'invitent à ne dire ici ni oui, ni non.

Si nous en croyons les antiquaires, on lisait autrefois à la face orientale d'un monument élevé à l'empereur Auguste sur les hauteurs de la Turbie — à deux heures environ de Nice, sur la route de Gênes, — cette inscription: *Huc usque Italia*, et sur la face opposée: *Dehinc Gallia*.

Les partisans des limites naturelles font observer aussi

que les eaux torrentueuses du Var ne méritent guère le nom de fleuve et marquent mal, de leur cours incertain, les confins de deux grands territoires; tandis que la chaîne des Alpes, qui sépare du Piémont le comté de Nice et la Savoie, présente une masse imposante, des passages difficiles, à travers des crêtes sourcilleuses dont la ligne fière et hardie trace avec évidence le plan providentiel. D'autres encore, les amateurs d'origines philologiques, soutiennent que Nice est fille de Marseille, [qu'elle n'a jamais cessé de parler l'idiome maternel et que, sous l'accent italien, il n'est pas malaisé, même à cette heure, de reconnaître le langage primitif des colonies phocéennes de la Provence. J'ajoute que les économistes et cette partie de la population qui considère en premier lieu, dans le mouvement des choses humaines, ce qui se rapporte à la formule : « *production et consommation,* » expliquent, par des raisons fort plausibles, pourquoi la ville de Nice ne devrait point être italienne.

L'opinion contraire, celle qui veut que Nice appartienne naturellement, historiquement, en droit comme en fait à l'Italie, est défendue par les esprits libéraux, plus sensibles aux avantages du gouvernement constitutionnel qu'aux intérêts d'un autre ordre et qui nourrissent une confiance entière dans l'avenir que préparent à ce noble pays un homme d'État, un roi citoyen, un esprit public ardent et sage... Mais en voici déjà trop sur ce sujet délicat. La *question de Nice,* comme on dit dans le journalisme, serait malséante sous ma plume. Je ne vois, je ne veux voir dans cette douce contrée, dans ces vallons aux ombres légères, d'où jamais n'approcha *le cruel, le méchant plein de neiges*

et de mauvaises pensées, l'hiver, fils d'Ariman[1], qu'un paradis terrestre : paradis qui sommeille encore avec Adam; paradis avant la curiosité et qui, s'y trouvât-il un fruit défendu, ne verrait assurément personne qui le cueille.

Mais voici, au moment même où j'écris ces lignes et comme pour me donner un démenti, que Nice s'éveille et s'émeut... Qu'y a-t-il d'inusité ? quel mobile presse et agite cette foule ? où va-t-on ? qui veut-on voir ? quel nom, courant de bouche en bouche, forme ce bruissement sympathique ? C'est le héros légendaire de l'indépendance italienne, le condottiere de la liberté, c'est la peur du soldat sans peur de l'Autriche, c'est l'espoir, c'est l'amitié du peuple : c'est Garibaldi ! Que signifie sa présence inattendue, que signifie son brusque départ ? Que dit-il ? il dépose sa glorieuse épée ? il retourne aux travaux rustiques ? il quitte même la terre piémontaise ? Lion dédaigneux, il abandonne aux *renards* le salut de la patrie !...

Tous s'en affligent; quelques-uns même le blâment. Il se décourage, dit-on; il donne un exemple funeste; il manque à la vertu de patience, plus nécessaire encore, hélas ! que le courage à la pauvre Italie.

Je ne sais ce que vous allez penser de ces reproches et comment, à Paris, on interprétera la retraite de Garibaldi. Quant à moi, malgré les apparences, j'avoue que je l'estime politique; si même elle n'était, comme le veulent plusieurs, qu'un acte soudain, irréfléchi du patriote indigné, je tiens que la réflexion la plus mûre ne l'aurait pu conseiller mieux, dans l'intérêt de son pays et dans l'intérêt de sa gloire qui est le bien du peuple.

[1] Poésies iraniennes.

Quand s'ouvrent les congrès, quand les cucriers s'emplissent, quand les plus fins renards de la diplomatie s'assemblent autour d'un tapis vert pour écrire, d'une plume d'aigle, d'oie, de vautour ou de corbeau, les sentences qui décident du sort des nations, faudra-t-il que l'homme de guerre et d'épée, l'aventurier héroïque reste immobile et muet, l'arme au bras, comme en faction à la porte des conseils? Faudra-t-il, lui qui ne sait rien des cours, qu'il étudie le langage diplomatique, et qu'il transmette à ses volontaires les considérants des protocoles? En vérité, ce n'est pas là son affaire; c'est à une autre besogne qu'il a été convié. On lui a dit : Viens nous aider à déchirer des traités injustes; on ne lui a pas dit : Viens apprendre comment on fait des traités impossibles.

Impossibles, c'est la persuasion de Garibaldi et de tous ceux qui connaissent, comme il le fait, la prodigieuse unanimité de l'opinion publique en ce pays. Par malheur, c'est cette unanimité même, parce qu'elle paraît, parce qu'elle est, en effet, constitutionnelle, monarchique, désireuse de l'ordre et de la stabilité, qui trompe aujourd'hui la politique conservatrice. Plus aveugle dans ses retours de sécurité qu'elle ne l'est dans ses accès de frayeur, elle s'imagine, voyant les hommes qui dirigent le mouvement, que la révolution est domptée, qu'elle est morte en Italie. C'est une erreur profonde.

A la voix de Manin et par sa bouche, *le parti républicain, si amèrement calomnié a fait acte d'abnégation* [1]; il a aimé

[1] Expressions de Manin dans un article publié par le *Times* et par le *Siècle*. 15 septembre 1855.

l'Italie plus que la république[1]; il a renoncé à ses sympathies particulières pour servir la grande cause nationale; *il a fait un sacrifice, il n'a pas renié un principe*, il s'est effacé, il n'a pas déserté; il a plié son drapeau, il ne l'a pas déchiré. *Il a dit enfin à la maison de Savoie: Faites l'Italie et je suis avec vous;* SINON NON [1].

Et si les vœux légitimes du parti constitutionnel venaient à être trompés, si le roi Victor-Emmanuel se voyait réduit à l'impuissance, malgré son grand cœur, malgré les promesses et l'appui de Napoléon III, un cri de désespoir retentirait dans les profondeurs du pays et la révolution en sortirait tout armée. Or, la révolution en Italie c'est la révolution en Europe; qui ne le sait?

Pas plus qu'à Mazzini, sur la jeunesse italienne, ni l'exil ni des fautes nombreuses n'ont fait perdre à Kossuth son prestige sur les peuples de la Hongrie.

La Pologne s'agite sourdement; les nations de l'Orient frémissent. Bien peu conservateur de ses intérêts véritables serait l'État ou le prince qui négligerait dans ses calculs et ses plans les éventualités révolutionnaires. Dans la grande lutte qui semble se préparer de toutes parts, dans les conflits qui surgissent, comme à l'envi, sur tous les points du globe, on peut prédire à coup sûr que, entre deux puissances diversement mais également redoutables par les forces organisées dont elles disposent, celle des deux qui devra l'emporter à la fin et restera prépondérante dans le gouver-

[1] Voir la brochure *Manin et l'Italie*, par Ch. L. Chassin et la *Gazette officielle de Venise*, 6 juillet 1848, citée dans la même brochure.

nement des affaires européennes sera celle qui, à temps pour les diriger et les contenir, aura su faire pencher de son côté les forces inorganisées de la démocratie, les tumultueuses aspirations des peuples vers la liberté et leur droit méconnu et leur nationalité opprimée.

Ce rôle semble être tracé à la France par sa récente histoire et par son génie qui se retourne contre elle-même et la jette en angoisses dès qu'il est entravé dans son expansion au dehors. Tout porte à croire qu'elle ne méconnaîtra plus désormais, comme elle l'a fait trop souvent, cette grande loi de son développement.

Tout permet de l'espérer. Les sacrifices pénibles que le chef de l'État s'est imposés à Villafranca trouveront dans les prochains résultats du congrès de Paris leur juste récompense par l'accroissement légitime de l'influence française en Italie au sein de l'ordre nouveau, au sein d'une paix durable, établis sur les ruines du despotisme étranger et scellés du meilleur sang de la France.

On annonce comme très-prochaine l'arrivée à Nice de plusieurs personnes illustres ou considérables dans la politique. Ce sera comme un petit congrès qui me donnera sans doute occasion de vous entretenir plus au long des espérances italiennes.

II

Nice, 8 décembre 1859.

Qu'allez-vous dire, monsieur, ou du moins qu'allez-vous penser, vous qui tout récemment, ici même, en donnant à l'auteur des *Esquisses morales* les louanges les plus sympathiques, lui reprochiez, — que les dieux de la Walhalla et le divin Gœthe vous pardonnent! — *l'emportement hautain d'un germanisme exalté?* Quelles réflexions mélancoliques ne ferez-vous pas au sujet de son endurcissement, en recevant sous ce pli, à propos ou sous prétexte de la peinture italienne et du mouvement des arts à Nice, la reproduction d'une œuvre doublement germanique par son inspiration et par son exécution, l'image d'un peintre allemand par un peintre allemand : le portrait de Frédéric Overbeck par Gaspard Hauser.

Cela paraît bizarre, en effet, cela demande explication. L'explication sera courte, étant simple. Si, contre votre attente et malgré mon désir de vous être agréable, je ne trouve rien à vous écrire touchant l'école italienne et les arts du dessin à Nice, vous allez comprendre, vous avez déjà deviné pourquoi : c'est qu'il n'y a point à Nice d'école italienne; c'est que, malgré la présence de plusieurs artistes remarquables, les arts dans ce pays n'ont cependant ni mouvement, ni vie qui leur soit propre.

Mieux que personne, monsieur, vous le savez, l'art, cette fleur délicate du génie des peuples, ne saurait s'épanouir quand l'atmosphère intellectuelle, quand le milieu social contrarie son éclosion.

Eh bien! soit par des causes essentielles qu'il serait trop long de rechercher, soit par la persistance de circonstances fâcheuses, jamais peut-être l'on ne vit un ensemble de conditions aussi défavorables que celles qui s'opposent ici à la production d'un art spontané.

Dans un continuel mélange avec l'étranger qui remonte aux temps les plus anciens de son histoire, le peuple de Nice a perdu toute vigueur de tempérament et toute pureté de race. Depuis longtemps, il n'a plus ni beauté de type, ni physionomie, ni caractère; rien dont l'art puisse s'inspirer ou qu'il soit tenté de reproduire; aucun monument, aucune tradition; — deux tableaux très-restaurés du peintre Brea, né à Nice au seizième siècle, dans l'église qui s'élève à Cimiez sur les ruines d'un temple de Diane; des fresques de Jean Carlone, au vieux palais Lascaris; dans le *Guide des étrangers*, le nom de Vanloo, né à Nice en 1705, composent, si je ne fais erreur, toute la richesse artistique du comté de Nice — conséquemment nul enseignement, nulle école. D'encouragement, aucun; d'émulation, moins encore. Pas même un point fixe de réunion pour les artistes, au sein de la société cosmopolite, toujours changeante, qui, chaque hiver, attirée par le renom d'un climat délicieux, réputé salubre, apporte avec elle le spectacle d'un luxe sans grandeur, les caprices banals, les ennuis, les langueurs, les infirmités, le souffle morbide des aristocraties en décadence. Un tel spectacle, un tel contact n'éveillent d'autres

sentiments que l'indifférence ou l'hypocrisie des rapports, d'autre passion que le désir du gain. Ils ne suscitent d'autres arts que le trafic, l'usure ou la mendicité. Assurément le premier instinct du génie, en supposant qu'il vînt à naître dans un si triste milieu, serait de le fuir.

Mais autant les conditions sociales dans ces belles contrées sont peu propices au développement d'un art spontané, autant la nature puissante et douce y exerce de charmes sur les organisations d'artistes développées ailleurs et qui, lassées parfois avant l'âge, soit par la lutte, soit par la production généreuse, retrouvent dans ces suaves campagnes la joie des yeux, le repos, le réveil, le rajeunissement de l'âme. Quiconque a vu d'un œil d'artiste les horizons de Nice en a senti profondément l'influence heureuse. On dirait que la nature, en y rassemblant avec prédilection les beautés des régions les plus éloignées, s'est inspirée, pour en composer un parfait ensemble, du génie de tous les arts. La solidité architectonique des plans, la précision des lignes, la forme, l'attitude, l'immobilité sculpturale de certains végétaux, les harmonies successives et en quelque sorte musicales que produisent, sous le dôme profond d'un ciel d'azur, les jeux de la lumière et de l'ombre : les clartés du matin sur la neige rosée des monts alpestres ; les rayons du midi sur la terrasse embrasée qui porte le palmier solitaire, sur le lit desséché du torrent où le figuier penche ses rameaux, sur le rocher d'où jaillit l'aloès, sur les fruits d'or du verger rustique ; aux approches du soir, les frissons de la brise sur les pâles collines voilées d'oliviers et la lune qui monte avec lenteur en se mirant à la surface argentée des flots liguriens ; tous ces aspects va-

riés, tous ces effets de couleur et de mouvement, ces expressions, ces accents du septentrion et du sud, ces images, ces splendeurs de l'Orient ravissent également et par des beautés propres à l'art qu'il chérit, l'architecte, le sculpteur, le peintre, le musicien. J'en connais qui, ne songeant à passer ici que peu de jours, s'y sont arrêtés de longues années. Paul Delaroche a étudié sur les neiges du col de Tende son passage du Saint-Bernard; Decamps a trouvé, m'assure-t-on, dans la baie de Villefranche, plusieurs de ses effets de nature orientale; Paul Huet, Eugène Lamy, Garnerai, etc., sont venus, à diverses reprises, recomposer les accords de leur palette dans la merveilleuse harmonie du ciel de Nice. J'en connais d'autres que tout rappelle ailleurs : le travail, la gloire, l'amour, et qui toujours reviennent. J'aurai à vous parler de plusieurs que le hasard, à défaut d'un autre moyen de relation, m'a fait connaître dans cette ville peu sociable; et, pour suivre l'ordre de mes souvenirs, sans songer, quoi que vous en puissiez croire, à l'ordre de mes prédilections dans ce domaine de l'art cosmopolite, je vous dirai aujourd'hui comment et à quelle occasion j'ai visité l'atelier de Gaspard Hauser.

C'était vers le milieu de novembre, peu de jours après mon arrivée. J'étais allé m'asseoir dans le jardin Visconti sous les grands daturas en fleurs et je lisais, s'il m'en souvient bien, un article d'une revue anglaise sur les marbres d'Halicarnasse, quand l'hôte courtois de ces lieux agréables m'invite à voir l'exposition d'objets d'art qu'il a jointe récemment à ses salons de lecture. Il y avait là des choses charmantes : des vues de la Bordighera, de Monaco,

de Menton, par Guiaud; des paysages de Mazure; des fleurs de la campagne de Nice par Rassat, le meilleur élève de Redouté; des toiles de Lejeune, l'ami et l'émule de Paul Delaroche. Tout à côté, l'on voyait des caricatures de mœurs niçoises par Comba, des scènes héroïques et familières de la campagne franco-piémontaise, des campements de zouaves et de bersagliers, où le jeune et brillant artiste s'est inspiré du génie et parfois a rencontré sous son crayon heureux, l'émotion de notre grand Charlet. Plus loin, s'ouvrait une galerie complète des gloires vivantes de l'Italie : les portraits de Cavour, de Garibaldi, d'Azeglio, etc., par l'excellent photographe Crette. Puis enfin, isolé sur un chevalet, un cadre de petite dimension, un tableau, ou plutôt l'ébauche hardie d'un tableau à l'huile m'attire par son aspect fantastique et captive mon attention. Dans une ombre crépusculaire, aux dernières lueurs du soleil qui disparaît au loin derrière les montagnes, passe rapide et comme en proie au vertige, emporté vers les récifs que bat la vague écumante, une double apparition, un couple étrange, éperdu, qu'attire l'abîme. Sur le fond sombre et nu du rocher, se détache un monstre charmant, une création idéale de l'art antique; une centauresse, une cavale au torse de femme enlève sur son dos souple et nerveux un bel adolescent, un génie à la blonde chevelure qui, dans un long baiser, enivré, défaillant, s'est laissé ravir, hélas! le divin flambeau...

« C'est l'*Amour emporté par la Passion*, me dit L., qui devinait l'interrogation de mon silence; je vois que ce tableau vous plaît; voulez-vous en voir d'autres du même pinceau? » — « Assurément, repris-je en regardant toujours,

le peintre qui a conçu, qui a su rendre avec autant de simplicité et d'énergie un symbolisme aussi profond est un véritable artiste. Emprunter à l'art antique une image expressive pour en revêtir une idée moderne ; faire passer sans effort de la sphère idéale dans le domaine de la plastique un motif qui intéresse à la fois le regard, le sentiment, la pensée, ce n'est pas l'œuvre d'un esprit médiocre. Et voyez, continuai-je, comme tout concourt à l'expression : quel entraînement dans la ligne prolongée que forment les jambes du cheval lancé à fond de train, le bras droit de l'adolescent qui s'abandonne, la flèche que va laisser tomber sa molle étreinte, le bras victorieux qui a saisi, qui élève en l'air le flambeau ; et la draperie de pourpre et la chevelure flottante ! Quelles harmonies passionnées dans ces reflets de la torche que le vent tourmente, sur le front pâle de la Centauresse, sur le visage ému de l'Amour où l'ivresse du cœur a monté !... » — « Gaspard Hauser n'est point en effet un artiste banal. » — « Gaspard Hauser, m'écriai-je, en me tournant vers L., de l'air le plus surpris ; mais, voyant qu'il ne riait pas : j'ignorais, continuai-je, pour entrer dans sa plaisanterie dont je ne comprenais pas le sel, que l'on eût fait donner à Gaspard Hauser d'aussi bonnes leçons de peinture et que dans un souterrain l'on devînt coloriste... » — « Vous n'étiez pas à Paris en 1837, reprit L., sans quoi vous sauriez que je ne plaisante pas ; vous n'auriez oublié ni le nom, ni le talent, ni le succès de Gaspard Hauser, ni la singulière mésaventure qui le rendit victime de ce succès, et qui l'obligea à faire constater par les tribunaux son identité artistique. Mais, tenez, allons le voir ; c'est l'heure où son atelier s'ouvre aux étrangers

comme aux amis; vous vous convaincrez par vous-même de la réalité de son existence et, chemin faisant, je vous conterai son histoire... »

Or donc vous saurez que Gaspard Hauser, né à Bâle en 1809, disciple de Cornélius à Munich, associé plus tard aux idées mystiques et aux travaux du célèbre groupe des *Nazaréens* à Rome, lié d'une étroite amitié avec Frédéric Overbeck, vint à Paris en 1837, où l'accueillirent avec une particulière bienveillance quelques-uns des plus célèbres critiques de cette époque : MM. Vitet, F. Delessert, et surtout les propagateurs de l'art catholique, MM. de Montalembert, Rio, etc. Le jury d'admission, très-rigoureux cette année-là, ayant refusé son tableau du *Christ à la vigne*, Hauser, avec l'autorisation du curé de Saint-Roch, l'exposa dans la chapelle du baptême. Le public répondit à l'appel du peintre et le succès fut si grand, que le *Journal des Débats*, dans un bel accès de zèle, imagina d'en faire hommage à la princesse Marie d'Orléans, en supposant que le pseudonyme de Hauser protégeait la modestie de la fille des rois. Le *Musée des familles* renchérit sur les *Débats*. Il donna la gravure du tableau et l'accompagna d'un article où l'on lisait : « Il est encore un artiste dont on admire une œuvre pleine de poésie et de grâce; mais celui-là est une femme qui se cache et s'environne de mystère. Malgré la signature de Hauser que porte un tableau récemment exposé dans l'église de Saint-Roch, chacun a deviné dans cette toile le talent pur et correct d'une élève de Scheffer, de S. A. R. la princesse Marie. N'est-ce point une chose heureuse et tout à fait étonnante que cette jeune fille, élevée au pied du trône, et qui produit une statue et un tableau dont le mérite

suffirait seul pour valoir une réputation éclatante à la plus obscure artiste, qui façonne l'argile ou qui touche le pinceau ! »

Une fille de roi artiste, c'était alors le thème favori des flatteries de la presse. On ne les épargna pas à la charmante jeune femme, qui, en s'amusant, peut-être, d'une méprise qu'elle pouvait croire involontaire, ignora vraisemblablement toujours ses conséquences fâcheuses pour le peintre qu'on dépouillait ainsi du fruit de son travail. Qui aurait songé à contester la version d'un journal dont les principaux rédacteurs étaient admis dans la familiarité des princes? D'ailleurs, un mélodrame sur le véritable Gaspard Hauser, qui se jouait alors au théâtre de la Porte-Saint-Martin, achevait d'accréditer la fable inventée par le journalisme; le pseudonyme royal ne faisait plus doute pour personne. Ceci se passait en l'absence de l'artiste qui avait été rejoindre sa famille en Allemagne. A son retour, il réclama, mais vainement, une rectification dans le *Musée des familles*; plus vainement encore il espéra, il attendit des Tuileries une parole, une marque d'intérêt qui le dédommageât d'une erreur si préjudiciable. Je ne sais quelle disgrâce occulte semblait planer sur lui. C'est alors qu'il résolut d'intenter à M. Berthoud, le directeur du *Musée des familles*, un procès et que un jugement du tribunal de la Seine lui rendit à la fois son nom et la légitime propriété de son œuvre.

Depuis cet incident invraisemblable, le nom invraisemblable de Gaspard Hauser a multiplié dans la vie de l'artiste les malentendus, les désagréments de toutes sortes qui n'ont pas peu contribué à lui faire prendre en gré la soli-

tude et le silence où il se renferme depuis environ huit années qu'il habite Nice. »

Nous étions arrivés à l'atelier. Le coup de sonnette de L. surprit le peintre à son travail; lui-même vint nous ouvrir. Pendant que, de la meilleure grâce du monde, il disposait sur des chevalets ses tableaux, j'eus le loisir d'admirer sa belle tête léonine ou *Léonardine* - - j'avais été frappé tout d'abord par sa ressemblance avec le portrait de Vinci, devant lequel nous nous rencontrions, vous et moi, il y a deux ans, à la galerie du *palazzo Vecchio*, — ce visage noble et fier où la douleur et le découragement ont marqué leur empreinte prématurée; puis je regardai, en écoutant ses explications brèves et simples, un petit nombre de toiles pour la plupart inachevées mais dont le travail, souvent interrompu, est toujours consciencieux et fait avec amour : un portrait de Garibaldi peint à Rome; une scène, pendant le siége, de *garibaldiens* sur la place Saint-Pierre, au moment d'une de ces brillantes sorties qui faisaient l'admiration de nos soldats; l'esquisse d'un tableau peint en grisaille du *Massacre des innocents*, qui eut l'honneur et le malheur de frapper; par des beautés toutes nouvelles, l'imagination d'Overbeck à ce point qu'il les reproduisit en traitant le même sujet; puis enfin le portrait d'Overbeck, peint à Rome en 1846, que je joins ici. Une partie notable des mérites de l'original vous échappera dans la *traduction*; mais vous y apprécierez, j'en suis sûr, le mérite suprême de la composition que plusieurs ne savent pas voir dans le portrait où pourtant, mieux peut-être qu'en aucune œuvre d'art, les maîtres ont su se faire connaître.

Voyez dans la simplicité de l'attitude, dans l'absence des

accessoires, dans la discrétion des attributs — le crayon et le livre entr'ouvert, — dans l'harmonie générale, harmonie douce et triste, j'allais dire résignée, tant elle exprime le caractère moral; voyez dans ce style contenu, dans cette touche sincère, quelle compréhension, quelle pénétration de la noble personnalité que le peintre a pris à tâche de nous faire respecter comme il la respecte lui-même! et la concentration de la lumière sur ce grand front mélancolique, comme elle nous fait sentir, comme elle nous révèle le génie soumis du chrétien! Les plans osseux, les chairs ascétiques de ce visage, cet œil voilé, cette lèvre émue, comme ils nous disent la lutte des passions domptées et transformées par la grâce!

Qu'un tel portrait, si simplement exécuté, composé, je le répète, avec un si grand goût, serait digne de transmettre à la postérité les deux noms qu'il associe! Ce portrait jusqu'ici est le seul qui nous rende, dans la double vérité de la nature et de l'idéal, les traits du peintre évangélique. Lui-même, en retraçant son image pour la galerie de Florence, n'a été, et cela se comprend, ni aussi bien inspiré, ni aussi pieusement fidèle. Un autre portrait gravé qui est dans le commerce ne donne que le profil et semble avoir été fait à la hâte. Ne serait-il pas souhaitable, pour l'honneur de l'art et pour le culte de l'amitié, que le portrait d'Overbeck par Gaspard Hauser fût popularisé, assuré contre les chances de destruction qui menacent sans cesse une œuvre unique, par une intelligente gravure? Que j'aimerais à voir un tel travail confié à la maestria de Calamatta, au burin ferme et délicat de Flameng! C'est à vous, monsieur, qu'il appartiendrait de prendre cette heureuse

initiative, et ainsi, par la plus flatteuse en même temps que la plus durable des réparations, de mettre un terme à cette longue et bizarre injustice du sort qui a pesé jusqu'ici sur l'œuvre et sur le nom de Gaspard Hauser.

Je vous quitte en formant ce vœu; ce ne sera pas toutefois sans vous exprimer la gratitude de l'auteur des *Esquisses* et l'espérance qu'il nourrit de convertir aisément à l'admiration du *Faust* de Gœthe, cette *Divine comédie* du dix-neuvième siècle, un esprit aussi vivement touché que le vôtre des beautés de la *Divine comédie* de Dante.

III

Nice, 9 janvier 1860.

Sur le fond noir de quelques-uns des beaux vases de la galerie de palazzo Vecchio, se détache une figure de femme au regard ouvert, au front haut. Elle s'avance en relevant d'une main sa tunique, comme pour rendre plus sensible la vivacité de son allure, la grâce noble et libre de son mouvement. C'est la représentation d'une divinité que les anciens peuples de l'Étrurie honoraient sous le nom d'Espérance Auguste : SPES AUGUSTA.

Il me semble la voir aujourd'hui cette femme toujours jeune et fière, quittant l'enceinte du palais, franchissant les murs de la cité, les confins du territoire, les chaînes apennines et les chaînes alpestres et paraissant soudain dans l'assemblée des rois pour y porter la parole de tout un peuple : pour demander, au nom de ce grand peuple opprimé,

au nom de son génie, au nom de sa gloire, au nom de son « frémissant esclavage, » la justice, la liberté, la vie : SPES AUGUSTA.

Ah! certes, elle est auguste l'espérance de l'Italie et l'Europe l'accueillera; car, si elle demande beaucoup, elle promet plus encore. Elle promet et menace. Écartée ou repoussée, elle amène à sa suite des biens ou des maux sans nombre. Semblable à cet envoyé du peuple-roi dont parle l'histoire, elle porte dans les plis de sa robe la paix ou la guerre.

Et c'est la paix que veut l'Europe, c'est la paix que demandent tous les peuples civilisés. La société a soif de paix; le monde est las de haïr et de souffrir. Sous le triple rayon de la science, de la philosophie, de la foi, l'Europe se considère de plus en plus comme une vaste famille et tend, par des institutions communes dont la convocation du congrès de Paris paraissait un présage et un essai, à former ce qu'un écrivain célèbre a si justement nommé les États-Unis de la république européenne. Mais pour que ces États unis puissent se confédérer sous une loi générale, il importe que chacun d'eux soit constitué selon sa loi propre. Avant d'appartenir à un grand tout, il faut que chaque nation s'appartienne à elle-même. L'Italie ne s'appartient pas; elle se cherche, elle s'agite. Et c'est pourquoi, n'ayant chez elle ni l'ordre ni la paix, elle trouble incessamment l'ordre et la paix du monde.

Rendre l'Italie à elle-même, lui rendre les conditions d'une paix durable, c'est aujourd'hui le plus pressant devoir en même temps que le plus sérieux intérêt de l'Europe. Personne ne le conteste. La question qui se pose au

6.

conseil des rois n'est plus question de principe mais question de méthode. On ne discute plus qu'en apparence les droits qui soulèveraient de nouveaux conflits armés; on examine le *fait accompli*, on l'interroge pour savoir s'il est de nature à procurer ou à retarder cette paix européenne que l'on voudrait générale et définitive. On lui demande s'il est l'ordre ou s'il est l'anarchie, s'il est la révolution ou s'il est l'organisation italienne.

Essayons de nous en rendre compte. Cela ne sera pas difficile. Depuis la campagne franco-piémontaise et surtout depuis le traité énigmatique de Villafranca, le mouvement qui s'est produit en Italie est si simple, si prononcé, si uniforme que nous en saisissons du premier coup d'œil le sens et le caractère.

Commençons par les Romagnes, par ces provinces calomniées que les actes publics ou diplomatiques de la cour de Rome nous montrent en proie aux « complots honteux, aux abominables entreprises, aux lamentables attentats d'hommes impies, foulant aux pieds toutes les lois divines et humaines [1]. » Qu'y trouvons-nous? A partir du 12 juin, jour où les Autrichiens quittent Bologne, un gouvernement national est constitué d'urgence entre les mains des hommes les plus considérables par la naissance et la fortune, en même temps que les mieux connus par la modération de leurs opinions. Aussitôt ce gouvernement s'applique, selon

[1] Expressions de l'encyclique du saint-père en date du 18 juin; de son allocution du 20 juin; de la note du cardinal Antonelli, 15 juin, et de l'allocution du 26 septembre 1859. (Voir les pièces justificatives n°s 4, 5, 6, 7 de la note circulaire adressée par le gouvernement des Romagnes à ses agents à l'étranger. Bologne, 1859.)

le programme tracé dans la proclamation de Napoléon III [1], « à s'unir pour l'affranchissement du pays et à s'organiser militairement, sous les drapeaux du roi Victor-Emmanuel. » En lutte à des difficultés sans nombre, amoncelées par quarante-cinq années d'un régime impopulaire, dans les incertitudes chaque jour croissantes d'une situation mal définie, il parvient, sans user d'aucun moyen révolutionnaire, à remettre l'ordre dans les finances, l'intégrité dans l'administration; il diminue l'impôt, sécularise l'instruction publique, rétablit la procédure ordinaire, met sur pied une force armée de quarante mille hommes. Nouveauté merveilleuse ! au bout de trois mois d'exercice, il rend un compte public du budget[2]; il opère enfin une transformation politique complète au sein de l'ordre social le plus absolu, sans qu'aucun crime politique, même isolé, soit venu jeter une ombre sur cette entreprise hardie [3].

Qu'est-il besoin, auprès d'un tel spectacle donné par les populations les plus violentes, dans l'Etat le plus profondément troublé de toute l'Italie, de rappeler ce qu'a fait la douce nation toscane, sous la direction d'une élite d'hommes politiques tels que les Ricasoli, les Ridolfi, les Matteucci, etc., d'accord avec les Farini, les Pepoli, les Albiccini, les Cipriani, les Fanti, etc., pour demander, pour proclamer la patrie commune et la monarchie constitutionnelle? A qui

[1] Proclamation de Milan, 8 juin 1859.

[2] Voir le remarquable rapport du ministre des finances présenté le 14 novembre 1859 à S. E. le gouverneur général des Romagnes. *Conto amministrativo dei proventi e delle spese referibili al quadrimestre di giugno luglio, agosto e settembre* 1859.

[3] Voir le Mémoire adressé par le gouvernement des Romagnes aux puissances et aux gouvernements de l'Europe. Bologne, 1859.

fera-t-on croire que le mouvement conduit par les esprits les plus sages d'une génération nouvelle, étrangère par son âge et par ses doctrines à l'ancienne agitation du carbonarisme et des sociétés secrètes, et que l'on n'a même pas vue figurer dans les gouvernements issus de la révolution de 1848, à qui persuadera-t-on qu'un tel mouvement, qui se fait au cri de : « Vive le roi ! » et qui se discipline de lui-même à ce point de n'avoir pas un acte à regretter ou à désavouer après six mois de l'existence la plus tourmentée, soit, en effet, comme on le veut à Vienne et à Rome, un mouvement anarchique, antisocial ? que les réformes qu'il appelle ou qu'il accomplit ne soient *ni justes, ni nécessaires, ni possibles* et que la voix puissante et calme de la nationalité italienne ne soit que le cri perturbateur d'une *indépendance satanique*[1] ?

Ah ! si nous avions le courage d'examiner ce qui, dans le même temps, s'est produit sous les gouvernements restés ou rentrés dans l'obéissance ; si nous osions mettre en regard de la Toscane et des provinces de l'Émilie ce que l'on voit à Venise, à Pérouse, à Ancône, partout enfin où se sont maintenus ou rétablis des gouvernements contraires au vœu des peuples, on comprendrait bien vite, par le rapprochement et le contraste, de quel côté sont le désordre, l'arbitraire, l'injustice, la révolutionnaire et satanique destruction de toute prospérité, de toute civilisation, de toute paix ! Mais comment retracer le deuil de la désolée Venise ? comment nombrer les suicides, les aliénations mentales, les

[1] *Il grido della satanica independenza.* (Voir la lettre pastorale du cardinal Sisto, Riario Sforza, 30 novembre 1859.)

émigrations dans les campagnes et les cités? Qui voudrait raconter les confiscations, les perquisitions nocturnes, les condamnations à mort ou aux galères [1]? Que dire des universités fermées, des cours suspendus? Comment peindre les prisons pleines, les caisses de l'État vides? Quelle triste éloquence dans de tels faits! Et quels commentaires n'en diminueraient l'impression!

Non, l'Europe ne saurait s'y méprendre; c'est un profond instinct d'ordre et de paix qui pousse l'Italie à rejeter les partis extrêmes, révolutions ou restaurations, entraînements républicains ou réactions absolutistes, pour se confier à la sagesse des hommes modérés et leur demander, soumise et résolue, la constitution du règne italien.

La Toscane, si fière de son passé, mais qui se sent affaiblie, déshabituée des mœurs républicaines par le long et doux despotisme des Médicis et des princes lorrains; les Romagnes, dont l'énergie et l'instinct militaire ont été comprimés par un gouvernement clérical; Venise ressuscitée à la voix de Manin, au retentissement de Magenta et de Solferino, puis retombée sous son pesant linceul : l'Italie tout entière demande qu'on en finisse avec les atermoiements, avec les hésitations qui l'épuisent et l'exaspèrent.

[1] Voir, entre autres, la sentence prononcée par les tribunaux pontificaux sur les chefs du mouvement de Pérouse. Condamnés à mort exemplaire : Guardabassi, homme de soixante-cinq ans, l'un des propriétaires les plus considérables du pays; Baldini, chef de la première maison de banque à Pérouse, et de plusieurs entreprises industrielles importantes; l'avocat Berardi; Carlo Bruschi, fils unique du savant professeur Domenico Bruschi. — Condamnés aux galères : le baron Nicola Danzetta, l'un des hommes les plus riches et les plus influents de la noblesse de Pérouse; le comte Antonio Cesarei, etc.

L'expérience en est faite. Les petits royaumes, les petits duchés, les petits parlements, les petits municipes, les cardinaux légats, les feldzeugmeister, les Croates et les moines sont impuissants aussi bien à étouffer qu'à satisfaire le vœu de la nation italienne. Les combinaisons compliquées que l'on semble vouloir chercher encore, en présence de la situation la plus simple et la plus claire, l'Italie les écarte avec un suprême bon sens.

La création d'un nouveau royaume de l'Étrurie en faveur d'un prince plus ou moins étranger, serait une œuvre infiniment plus difficultueuse, moins prudente et moins solide que la simple confirmation du *fait accompli*, c'est-à-dire la sanction de ce grand vote de l'annexion sorti des urnes parlementaires et municipales, acclamé par les troupes et par les masses populaires [1].

Il faut bien qu'on le sache, toute la force de l'idée italienne, ce qui la rend tout ensemble populaire et politique, c'est sa personnification dans un homme en qui l'esprit ancien et l'esprit nouveau ont fait alliance; c'est qu'on la voit paraître avec éclat dans un roi citoyen, qui règne au nom du double droit de l'hérédité dynastique et de la volonté nationale, qui réconcilie dans un principe supérieur la révolution et la tradition, la liberté et l'autorité et qui apporte

[1] Voir, entre autres, dans la multiplicité des actes et des écrits qui constatent ce vœu de l'annexion au Piémont, la proclamation du gouvernement toscan, 16 décembre; l'adresse de la municipalité de Pise au roi Victor-Emmanuel, 25 novembre; les circulaires du baron Ricasoli, 18 et 28 décembre; les articles remarquables du *Moniteur toscan*, le *Mémoire* et la *Note circulaire* du gouvernement des Romagnes, les proclamations du général Fanti; la lettre du gouverneur Farini, Modène, 31 décembre, etc.

enfin à l'idée monarchique une vigueur nouvelle, en l'associant dans l'imagination des peuples à l'idée de nationalité : donnant ainsi aux royautés modernes, ébranlées par le grand flot de 89, un appui moral qui équivaut et au delà à l'assistance armée ou diplomatique qu'il a reçue.

Que les princes et les hommes d'État appelés à décider de cette grande question italienne y songent bien : il y a là un autre intérêt à sauvegarder qu'un intérêt territorial ou diplomatique. Il s'agit, pour tous les gouvernements européens, de donner au principe monarchique en Italie une force respectable ; de ne pas le compromettre en formant, au sein d'un peuple agité de mille passions contraires, une multiplicité de petites souverainetés, impuissantes à se maintenir contre les révolutions et contre les réactions. Il s'agit de ne pas donner une fois encore l'exemple fâcheux de ces défiances, de ces jalousies mesquines, de ces précautions illusoires, de ces compromis dont jamais n'est sorti un État viable.

Que les puissances plus particulièrement intéressées dans ce débat se hâtent d'y mettre un terme en sacrifiant l'intérêt inférieur et apparent à l'intérêt supérieur du principe qu'elles représentent.

Que l'Autriche, en la crise où elle est engagée, se laisse racheter une province ruinée, stérilisée dans ses mains par une indomptable antipathie de race ; qu'elle accepte des compensations vers ces régions orientales qui peuvent devenir pour elle le champ fructueux d'une activité civilisatrice. Que le saint-siége, écartant des conseils tout à la fois téméraires et timides, sacrifie hardiment, pour assurer et accroître son empire sur les esprits, une portion de ses

biens temporels, impossibles d'ailleurs à retenir autrement que par des moyens contraires à la mission du pasteur évangélique; qu'il n'expose pas l'Église chrétienne à une persécution sans grandeur, à un martyre sans sainteté; qu'il ne livre pas le sacerdoce en proie à des haines, à des fureurs qui ne s'attaqueraient point à son caractère sacré, mais à sa situation équivoque; qu'il épargne à la catholicité le spectacle du sang versé pour la défense de ce royaume que Jésus-Christ déclarait n'être pas le sien; que, plus grand, plus vraiment sage que ce roi politique dont l'histoire a vanté l'humaine prudence, le saint pontife répète, en le tournant au sens de la prudence divine, le mot du Béarnais, d'où naquirent la puissance de la maison de Bourbon et l'éclat de la royauté française. Si Paris, pour Henri IV, valait bien une messe, la messe, pour Sa Sainteté Pie IX, ne vaudrait-elle pas les Romagnes?

« Il est des moments heureux dans l'histoire où il est donné aux souverains et aux hommes d'État de redresser les torts faits aux peuples, et de produire des bienfaits immortels sans faire couler une larme ni une goutte de sang; ces moments sont rares, mais l'actuel en est un. Que l'Europe sanctionne les vœux de l'Italie, et elle aura accompli une grande œuvre de justice et de paix [1]. »

Ainsi parle l'Italie par la bouche de ses hommes d'État. Puisse-t-elle être entendue pendant qu'il en est temps encore! *Spes augusta.*

[1] Mémoire adressé par le gouvernement des Romagnes aux puissances et aux gouvernements de l'Europe.

IV

Nice, 17 janvier 1860.

Je ne sais si l'on se fait en France une idée exacte des alternatives cruelles par lesquelles en ces derniers temps a passé la pauvre Italie, incessamment jetée, par les hésitations et les revirements de la politique européenne, de la confiance au doute, de l'enthousiasme à l'angoisse, d'une espérance exaltée au plus amer désabusement.

Se rend-on bien compte, à cette heure, du sens véritable de ces émotions soudaines suivies d'un calme soudain qui pourraient faire croire tantôt que la révolution fermente, menace, éclate, tantôt qu'elle est à tout jamais conjurée?

Apprécie-t-on chez nous d'un jugement bien net ces symptômes, divers en apparence seulement, d'une opinion à tout coup surexcitée par des faits, par des écrits, par des rumeurs contradictoires, par Solferino et par Villafranca, par la convocation du congrès et par son ajournement, par la démission de Garibaldi et par la retraite du comte Walewski, par la brochure anonyme enfin, et par la lettre de Napoléon III au souverain pontife?

Quant à moi, plus je considère de près ces oscillations de l'esprit public et plus j'y reconnais, contrariée ou favorisée, l'énergique expression du vœu national. Je ne voudrais pas faire abus du mot Providence, qui, sous la plume de

certaines gens, à force d'expliquer tout, ne rend raison de rien; toutefois, si l'on refuse d'admettre une loi supérieure, comment concevoir ce qui se passe en Italie depuis près d'un demi-siècle? Comment expliquer cet accroissement continuel du Piémont, entravé, suspendu quelquefois par de brusques accidents, mais toujours repris et de plus en plus identifié avec les destinées de l'Italie? Comment surtout expliquer l'attraction qui fait graviter à cette heure les plus nobles États, les plus antiques cités de la république italienne autour de ce récent royaume, dont les étroites et rudes vallées renfermaient naguère un peuple obscur, presque inconnu, dans l'ombre de ses montagnes, à l'hellénique civilisation de Florence, à la byzantine Venise, aux grandeurs tribunitiennes et sacerdotales de la ville éternelle?

Toute comparaison est boiteuse, toute analogie paraît incomplète; néanmoins, dans l'état présent des provinces italiennes, quelque chose me frappe de très-semblable à ce qui se produisit au seizième siècle dans les Pays-Bas, quand le peuple hollandais s'affranchit du joug espagnol et parvint, après de longs efforts, à constituer son indépendance. De même que, alors, les provinces bataves demandèrent à la vertu du principe républicain et au stathoudérat populaire des princes de la maison de Nassau la constitution d'un État national; ainsi, de nos jours, les provinces italiennes demandent à la vertu du principe monarchique et à la dynastie populaire de la maison de Savoie la constitution du royaume italien. Peu secondée au début par la diplomatie européenne qui railla longtemps aussi l'effort des Provinces-Unies, les appelant *Provinces-Désunies*, l'Italie n'en a

pas moins persévéré, comme celles-ci, « dans l'espérance contre toute espérance, » *in spem contra spem*.

L'infortuné Charles-Albert, dans sa mystérieuse destinée, nous apparaît comme un autre Taciturne trompé par le sort, trahi par sa propre faiblesse; tandis que les brillants faits d'armes de Victor-Emmanuel rappellent l'heureux stathouder Frédéric-Henri de Nassau dont le grand cœur confondait dans un même amour son père et sa patrie, et dont le cri généreux : *Patriæque, patrique!* conduisit tant de fois son peuple à la victoire.

Comme au temps d'Henri IV et d'Élisabeth le stathoudérat des princes de la maison de Nassau, de nos jours le protectorat royal de la maison de Savoie a pour alliés et pour défenseurs naturels, contre les ambitions de la maison d'Autriche, la France et l'Angleterre. Il a sa raison d'être dans ce qui fait en apparence son infériorité, dans une sorte de nécessité politique qui parle peu à l'imagination, moins encore aux passions des masses, mais qui veut que le travail d'unification d'un peuple dans notre vieille Europe se fasse plus aisément par l'action centralisatrice du principe monarchique que par l'esprit des municipalités, ou même par le principe dictatorial, toujours fort contesté et toujours éphémère, au sein de la république.

« Machiavel voulait sauver l'Italie par ses vices; Savonarole la voulait sauver par ses vertus, » me disait un jour, à Genève, un jeune philosophe. Je reprends à mon tour et je dis : En conseillant l'acceptation de la royauté piémontaise à l'Italie, Manin, ce loyal Machiavel d'un *Prince* honnête homme, la voulait sauver par sa raison. La raison, il ne faut pas se le dissimuler, c'est le caractère dominant

de la civilisation moderne. Les temps épiques sont évanouis. Ni les dieux, ni les héros, ni même le génie, ne semblent, hélas! avoir une grande part dans la conduite des sociétés contemporaines. Tout en obéissant à un instinct secret, les peuples voudraient connaître, ils s'efforcent à comprendre la raison des choses. Sachons-le bien, l'Italie fait acte de raison en s'appuyant sur la maison de Savoie et sur l'institution monarchique. La politique européenne ne ferait point acte de sagesse si elle méconnaissait cette vérité et si, rejetant les États italiens dans la division d'où ils veulent sortir, elle les livrait ainsi, plus faibles et plus exaspérés tout ensemble, aux passions perturbatrices.

Ce que la raison commanderait aux deux puissances qui paraissent le plus directement menacées par la transformation de l'Italie n'est guère plus difficile à comprendre. Le Saint-Siége, bien conseillé, ne s'effrayerait en aucune façon de la prépondérance politique acquise à la nation la plus croyante, la plus sincèrement catholique de toute l'Italie. Il devrait le savoir, malgré d'occasionnels malentendus, le respect pour l'Église de Rome est mieux assuré en Piémont qu'en aucun autre État de la Péninsule; le règne de Marie immaculée n'est guère moins populaire en ce pays fidèle que le règne de la maison de Savoie; la simplicité des âmes accueille sans résistance les interventions surnaturelles. Je vois dans l'une des plus vieilles rues de Nice une longue suite d'étalages d'orfèvres où se vendent, d'un bout de l'année à l'autre, des *ex-voto* de toutes sortes : cœurs, jambes ou bras en vermeil ou en argent, attestant, avec la perpétuité du miracle, la vivacité, la naïveté persistante de

la foi populaire en ces contrées. La nature même y semble catholique ; le romarin légendaire ne manque jamais de fleurir pour les fêtes de la Madone. J'en conclus que, par tradition, par nécessité, l'influence piémontaise en Italie sera une influence catholique dont Rome n'a rien à craindre ; tandis que les autres provinces, si elles se retrouvaient, malgré le droit proclamé des nationalités, par une confédération à peine modifiée, sous la domination qu'elles ont voulu rejeter, défendraient peut-être faiblement leurs croyances peu exaltées contre les suggestions de la colère et contre l'active propagande d'une religion qui se présenterait comme libératrice.

L'esprit de vengeance est aveugle. On a vu dans l'histoire des peuples des *variations* moins expliquées que ne le serait dans les États pontificaux celle que j'indique ici. Et certes, la cour de Rome ne saurait trop faire pour épargner à la catholicité ce spectacle affligeant d'un pouvoir temporel maintenu au préjudice de l'autorité spirituelle, et d'un pasteur mal inspiré qui, pour mieux garder la prairie, livrerait au loup ravisseur le troupeau dispersé.

Quant au gouvernement autrichien, il n'a pas moins que le Saint-Siége de grands sujets de soucis dont il devrait souhaiter de se délivrer au plus vite. L'état des finances, l'agitation légale de la Hongrie, reprise avec une force nouvelle que lui donnent sa persévérance et l'assentiment presque unanime des conservateurs, la contagion des idées italiennes dans le Tyrol, le mouvement protestant et son opposition énergique au concordat, tout conseillerait à l'Autriche de hâter la réunion du congrès qui faciliterait sans doute les transactions, plus souhaitables encore pour les

droits anciens des puissances que pour le droit nouveau des peuples.

Quoi qu'il en soit, avec ou sans congrès, et suivant la façon dont on l'envisage, par la vertu d'un grand principe ou par l'effet d'un événement heureux, la cause de l'Italie est aujourd'hui gagnée. L'entente de l'Angleterre et de la France y suffira. En dépit de ce que pourraient dire désormais de leurs droits méconnus et des traités violés les gouvernements qui voient de mauvais œil cette noble alliance, elle poursuit son but. Et bientôt chacun le connaîtra : « La justice entre les souverains a d'autres limites qu'entre les particuliers, et il semble qu'en ces rencontres Dieu donne le droit à ceux auxquels il donne la force [1]. »

V

Nice, 6 février 1860.

Lorsque, vers la fin de l'année 1850, le comte de Cavour entrait dans le cabinet présidé par M. d'Azeglio, et recevait des mains du roi Victor-Emmanuel le portefeuille du comte Pietro di Santa Rosa, c'était là un fait parlementaire favorablement accueilli sans doute, mais qui retentissait peu au dehors et qui ne paraissait pas devoir modifier sensiblement la politique d'expectative du ministère piémontais. Deux ans plus tard, en 1852, quand M. de Cavour, président du conseil, prenait la direction des affaires

[1] Descartes.

de son pays, c'était déjà un événement auquel applaudissait l'Italie tout entière.

Aujourd'hui que le flot toujours grossissant de l'opinion publique l'enlève à sa retraite de Léri et le ramène au pouvoir, l'événement est en quelque sorte européen et dans son effet immédiat et dans ses conséquences probables. En moins de dix années, l'histoire, *cette grande improvisatrice* [1], a si bien fait, elle a si rapidement élargi le cercle où retentit le nom de Cavour, elle en a si bien précisé, déterminé le sens et la valeur, qu'il n'est peut-être pas, à cette heure, un gouvernement, pas un peuple, qui ne se sente intéressé d'une manière quelconque à son triomphe ou à sa confusion. D'où vient cela? L'explication de cette prompte fortune la cherche qui voudra dans les circonstances. Pour moi, je la trouve en deux mots ; deux mots très-simples, très-courts, mais d'un sens très-profond et d'une application très-rare : M. de Cavour est un homme d'État, un homme d'État véritable. Il en a le tempérament, le caractère, la science, le génie. Il en a les ambitions hautes. Il est hardi, intrépide à former les grands desseins, calculateur exact de ses forces, prompt à l'occasion, prêt au hasard. Novateur ou conservateur, selon le temps, il sait prévoir, il sait prétendre, mais aussi il sait attendre. Il possède enfin, par-dessus tous les autres, le don de tourner à ses fins les choses et les esprits : il a, pour emprunter à de Maistre sa piquante et fine expression, *l'art de se combiner avec la fortune*.

[1] Expressions de M. de Cavour dans un discours prononcé à la tribune.

Comme à la plupart des hommes éminents de ce siècle, qui ont eu à dégager leur personnalité des influences d'un milieu contraire, les uns des préjugés de l'ancienne noblesse, les autres des mille entraves d'une pauvreté obscure, il a fallu à M. de Cavour l'impulsion d'une nature énergique pour s'arracher aux liens respectés de la tradition en même temps qu'à la séduction des honneurs faciles.

Né en 1810, à Turin, de la vieille race des Benso, second fils du marquis de Cavour dont les opinions prononcées se rattachaient au parti absolutiste, Camille de Cavour n'eut qu'assez tard l'occasion de faire connaître ses convictions propres. Longtemps encore, après ses remarquables débuts dans la publicité, les libéraux l'accueillaient avec réserve; la démocratie l'attaquait; une bruyante impopularité repoussait dans l'isolement celui qui devait un jour gouverner l'opinion, et posséder la confiance de tout un peuple. Mais les hautes ambitions voient loin et par-dessus l'obstacle. D'ailleurs, si le jeune Camille avait du sang italien la vivacité, l'ardeur, la finesse, par sa mère il tenait du patriciat helvétique cette confiance tranquille, cette imperturbable assurance qui jamais ne se déconcerte. La trempe vigoureuse de son esprit, exercé de bonne heure aux disciplines mathématiques et aux sévérités des écoles militaires — à dix-huit ans Camille de Cavour sortait de l'École militaire avec le grade de lieutenant du génie, — l'examen, la sérieuse étude des institutions et de ce que nous appellerions aujourd'hui les questions sociales, la fréquentation attentive des hommes et des partis politiques en France et en Angleterre; plus que tout cela, l'intelli-

gence de son temps et l'amour de son pays lui avaient fait embrasser tout un ensemble d'idées fortement liées, que ni les passions ni les événements contraires ne parvinrent à ébranler un instant, et qu'on l'a vu successivement, publiciste, orateur, diplomate ou ministre, exposer, soutenir, propager dans la presse, à la tribune, dans les conseils, puis enfin réaliser glorieusement quand l'autorité de son nom est devenue égale à son génie.

Peu de gens avaient deviné M. de Cavour; peu de gens le comprennent encore à cette heure. Je l'entends comparer, et naguère on aurait cru lui faire trop d'honneur, à nos célébrités politiques de l'école libérale. Les délicats se plaignent qu'il est bourgeois, singulièrement bourgeois en son air, en sa tenue, en ses façons, que sais-je? en son habit, en son chapeau, et jusqu'en sa chaîne de montre. Cela serait singulier, en effet, si cela était exact. Mais rarement la nature commet de ces méprises, et tant pis pour les délicats si les délicats s'y trompent. Pour qui sait voir, pour qui sait observer, la personne de M. de Cavour est semblable à sa politique. Ni dans l'une, ni dans l'autre, rien de bourgeois, en tant du moins que bourgeois signifierait médiocre ou banal.

A ce front large et haut, les grandes pensées; à cette lèvre ironique, le dédain du vulgaire; en ces yeux vifs, perçants sous leurs épais sourcils, quelque chose de la subtilité vulpine; dans toute la stature, la force léonine que souhaitait Machiavel en ses hommes d'État. Rien qui se hausse, s'agite, se gourme ou craigne de se commettre; un geste affable, une parole attrayante, une physionomie qui ne garde l'empreinte d'aucun souci. Du temps pour tout, du temps

7.

à perdre; le sommeil court et comme à volonté, au théâtre, au concert, quatre heures au plus, pour reposer d'une activité prodigieuse cette puissante pensée qui porte avec elle le sort d'une nation.

Dans les chambres, à la tribune, la négligence apparente des Anglais avec un à-propos soudain, une manière à soi de dire et de ne pas dire; la prestesse à parer les coups, à rompre la manœuvre de l'ennemi; le sarcasme qui met de son côté les rieurs; une implacable mémoire; mais au fond de tout cela le respect des opinions, les égards pour le talent, la délicatesse de l'homme d'épée envers l'adversaire vaincu, et, jusque dans l'emportement d'un sang généreux, la loyauté, la justice, l'honneur de la parole et de la pensée.

Ce qui caractérise la politique de M. de Cavour, ce qui la différencie principalement de l'école de 1830, c'est la hardiesse. Pas plus que les hommes d'État de l'Angleterre, qu'il semble s'être proposés pour modèles, le ministre de Victor-Emmanuel ne s'effarouche des excès de la liberté; il les sait nécessaires; il pense, avec les anciens théologiens, qu'il faut des hérésies, aussi bien dans l'État que dans l'Église. Son esprit ne se fait peur d'aucune idée; il regarde en face toutes choses : la fatalité pour la nier, la misère et la détresse pour les conjurer, les hasards de la guerre pour leur arracher le droit. Il ose enfin, lui l'économiste, le financier, le grand propriétaire, le conservateur d'une monarchie, examiner de sang-froid *la collision terrible du droit de propriété et du droit au travail* [1]; il confesse hautement des principes réputés chez nous subversifs, flétris sous le

[1] Voir les articles de M. de Cavour dans la *Revue nouvelle*, dans la *Bibliothèque universelle*, le *Risorgimento*, etc., 1845, 1846, 1848.

nom de socialisme; il proclame en plein sénat la nécessité d'une *amélioration profonde dans le sort des masses*, et *comme condition absolue* de cette amélioration, *le travail plus productif* et *l'instruction plus générale* [1].

A cette hardiesse qui le fait si dissemblable de l'école *indécise, timide* et *neutre* [2] du libéralisme français, et qui lui a conquis les sympathies populaires dont le défaut a si tristement fait échouer, en 1848, la politique des ministres de Louis-Philippe, M. de Cavour allie une mesure, une conscience du possible qui ne le distinguent pas moins des écoles révolutionnaires. S'il ne recule devant aucun fantôme, il ne s'égare à poursuivre aucune chimère. La netteté avec laquelle il sépare dans ses jugements le réalisable du chimérique lui fait prévoir l'événement avec une surprenante justesse.

Au moment des plus grands triomphes d'O'Connell, quand l'Europe en est éblouie, il en prédit l'issue définitive, il n'hésite pas à affirmer que le *rappel n'aura pas lieu*; il démontre que l'insurrection irlandaise n'aurait qu'une chance de succès : une guerre étrangère qui épuiserait les forces de l'Angleterre; il ajoute que, obtenu à ce prix, *le rappel coûterait trop cher à l'humanité*. En 1845, pendant la grande lutte engagée sur la loi des céréales, il ne met pas en doute *la victoire prochaine du principe économique sur l'opposition formidable de la puissante aristocratie territoriale des landlords* [3]. En 1847, sous le ministère Guizot, il

[1] Discours prononcé au sénat, le 5 avril 1855.
[2] *Il Risorgimento*, 4 janvier 1848.
[3] *Bibliothèque universelle*, janvier et février 1845.

annonce le jour où l'opinion publique abandonnera *les trafiquants de majorités parlementaires*. En 1848, il prophétise enfin, comme conséquence dernière des journées de Juin, l'avénement au trône impérial de Louis-Napoléon Bonaparte[1].

Si de la politique critique du publiciste et de l'orateur nous passons à la politique active du ministre, nous y trouvons même sagacité, même hardiesse. Au lendemain du 2 décembre, M. de Cavour, partisan déclaré de la légalité rigoureuse, à qui sa partialité pour les institutions de l'Angleterre a valu le sobriquet expressif de *milord Risorgimento*, devine toute la portée du coup d'État. Il comprend que 1830 et 1815 sont frappés d'un même coup; que l'Europe va entrer en mouvement; il prévoit les guerres d'indépendance; il appréhende le danger que vont courir les libertés européennes. C'est pourquoi, saisissant, faisant naître l'occasion de concilier à l'Italie les sympathies napoléoniennes, il convie dans le même temps l'opposition libérale à soutenir avec lui *le statut*, et conclut avec les hommes du centre gauche cette étroite alliance qui a retenu le nom de *connubio* (4 février 1852).

La loi sur les offenses de la presse envers les souverains étrangers (février 1852), le traité de commerce avec la France (avril 1852), qui nouent un premier lien entre le gouvernement de Victor-Emmanuel et Napoléon III, mais dont M. de Cavour ne pouvait pas donner aux chambres l'explication entière; son alliance avec la gauche et ses tendances entrevues vers une politique belliqueuse, l'obligent

Il Risorgimento, 16 novembre 1848.

à quitter le pouvoir (14 mai 1852). Un voyage qu'il fait en France et en Angleterre l'affermit dans ses vues. Rentré aux affaires après des vicissitudes qui n'ont point été connues du public, il signe, le 10 décembre 1854, cette ligue offensive avec la France et l'Angleterre dont un diplomate autrichien appréciait toute l'audace en l'appelant « *un coup de pistolet tiré à bout portant aux oreilles de l'Autriche.* »

La sensation produite dans les chambres piémontaises par l'annonce de cette ligue ne saurait se décrire. La discussion que M. de Cavour eut à soutenir appartient aux plus belles, aux plus pathétiques assurément qui doivent rester dans les fastes parlementaires. L'opinion émue s'alarme en voyant que le ministre de la guerre donne sa démission plutôt que de signer le traité. Les plus éloquents, les plus aimés orateurs de la droite et de la gauche, s'exaltant comme à l'envi, prononcent l'anathème sur M. de Cavour. Ils le chargent d'une responsabilité terrible. Un tel traité, *inopportun, impolitique, imprévoyant, insensé, offense le principe de la nationalité italienne; il rend l'Italie complice de l'oppression des peuples; il amène infailliblement la ruine de l'État.* Une telle guerre épuisera les forces du pays et le livrera sans défense à l'Autriche. *Nous épargnons le sang anglais au moyen du nôtre,* s'écrie-t-on; puis, rappelant les anciens sarcasmes, on prédit au ministre italien une merveilleuse popularité... en Angleterre [1].

Une année à peine écoulée apportait à ces prophéties lugubres ou ironiques le plus éclatant démenti. Le Piémont,

[1] Voir les débats à la Chambre des députés et au Sénat en février et en mars 1855.

l'Italie, dans la personne de M. de Cavour, prenait au congrès de Paris un rang et une importance extraordinaires.

L'attitude et le rôle du comte de Cavour au congrès, les événements qui suivirent, sont connus. L'entrevue de Plombières n'appartient point encore à la publicité. Toutefois l'on comprend déjà, l'on peut dire, que cette mémorable entrevue marque la date d'une phase nouvelle dans l'histoire et d'une évolution dans le droit des peuples.

Assez d'autres ont fait, feront encore la critique d'une politique où l'ardeur du patriotisme ne s'est pas toujours contenue; où le moyen, en certaines rencontres, a pu être considéré moins que le but. Peu de temps, peu d'espace ne me permettent ici qu'une esquisse incomplète. J'ai tâché, ne pouvant tout rendre, de reproduire les plus nobles traits, ce que les peintres appellent la ligne généreuse. J'ai cherché dans un grand esprit la raison d'une grande destinée.

Aujourd'hui, triomphant de difficultés formidables, M. de Cavour en reprenant le pouvoir y paraît armé d'une puissance presque irrésistible. Soutenu par une popularité d'autant plus solide et plus efficace qu'il ne la doit à aucune hypocrisie; en présence d'adversaires persuadés, presque réconciliés; jouissant de l'inébranlable confiance d'un prince qui sait, avec tous les grands rois, distinguer ses inclinations personnelles de son estime royale; honoré ou redouté des gouvernements étrangers; ni étonné, ni enivré du succès, ni lassé du combat, ni aigri des longues injustices, M. de Cavour semble se posséder lui-même comme il possède les faveurs de la fortune. La force se montre en lui plus imposante à mesure qu'il dépouille la subtilité; le lion

paraît sous le renard. Heureux ou malheureux, désormais, quoi qu'il arrive, on sent que ni sa conscience ni sa gloire n'en seront altérées. Il est entré dans l'illustre compagnie des grands hommes d'État. Sa destinée ne peut plus être séparée de celle de son pays. Son nom ne saurait être effacé de la mémoire des peuples.

VI

Turin, 22 mai 1860.

La situation du Piémont se dessine chaque jour avec plus de vigueur, et la politique du ministère Cavour en paraît de plus en plus l'expression vraie. L'opinion publique ne s'y trompe pas, et, malgré des difficultés sans cesse renaissantes, on voit le bon accord entre le pouvoir et la nation se resserrer à chaque événement qui menaçait de le rompre

On comprend peu chez nous cet accord, par une raison bien simple : c'est qu'il n'a existé réellement dans aucune des phases diverses de notre histoire parlementaire. Nos majorités *satisfaites* se formaient d'intérêts individuels; nos popularités éphémères, où les excitations du journalisme avaient plus de part que la spontanéité de l'enthousiasme, ne représentaient le plus souvent que des passions aveugles. Ici, tout au contraire, c'est sur le patriotisme clairvoyant, sur l'instinct juste des populations, c'est sur le discernement des partis que reposent la force et la stabilité du pouvoir.

Et ce n'est pas, à mes yeux, l'intérêt moindre du mou-

vement italien que cette formation rapide d'une saine et vive opinion publique, sous l'influence de ces mêmes institutions représentatives qui, chez nous, toujours suspectes à la masse de la nation, se sont rapidement discréditées entre les mains de quelques hommes, dont les vues étroites et les ambitions égoïstes ne se trahissent que trop à cette heure et justifient les défiances populaires par les plus incroyables, par les plus ridicules apostasies. Plus je le considère de près, plus je l'admire, cet ascendant d'un gouvernement libre, au sein d'une crise périlleuse, dans un État né d'hier, perpétuellement remis en question, soit par la fortune changeante des armes, soit par les combinaisons variables de la diplomatie; plus aussi je regrette que nous négligions, pour les épisodes brillants du drame italien, l'observation et l'étude de ce qui en fait, selon moi, la trame solide.

Cette merveilleuse entente du pouvoir et de la nation que je me prends à envier, en faisant sur notre propre histoire un retour pénible, on ne l'a pas vue encore se relâcher un seul jour depuis qu'un roi citoyen et un homme d'État sincèrement, hardiment parlementaire ont fait à l'opinion un confiant appel. Et non-seulement l'esprit public a paru constant et dévoué, mais il a montré une sagacité surprenante, une promptitude à comprendre qui ne se devaient guère attendre d'un peuple si peu homogène encore, retenu si longtemps dans l'ignorance de ses propres affaires par l'absolutisme étranger.

Depuis la paix de Villafranca jusqu'à l'expédition en Sicile, l'opinion nationale, sous l'heureuse influence de l'éducation constitutionnelle donnée à l'Italie par le Piémont, a

toujours instantanément deviné les nécessités de l'heure présente. Bien que troublée, inquiétée en mainte occasion, blessée au vif par des déceptions cruelles, elle est aussitôt rentrée en équilibre, et l'initiative royale a reçu d'elle en toute circonstance la force dont il était besoin pour parer aux plus prochains périls.

Et quels périls! A Villafranca, l'abandon apparent d'un tout-puissant allié sans lequel le salut de l'Italie ne semblait plus qu'un rêve; à peu de temps de là, les foudres du Vatican lancées contre une maison royale profondément catholique et gouvernant un peuple le plus religieux peut-être qui soit au monde; puis, tout d'un coup, le sentiment patriotique heurté en son essor par une cession de territoire qui n'avait pu être ni prévue ni préparée. Enfin, par suite de cette cession, une brusque rupture entre l'homme d'État qui tient le gouvernail et le chef héroïque qui, dans l'imagination populaire, apparaît comme la personnification même de l'honneur italien. Que d'épreuves en un si court espace, et comment n'aurait-on pas une confiance entière dans les destinées à venir d'une nation qui les a si noblement, si sagement traversées!

Ce qu'il importe de signaler comme une marque sensible du profond instinct qui guide ce pays, où la science de la politique a eu dans tous les temps ses plus grands maîtres, c'est, au plus fort des émotions populaires, la personne du roi toujours hors d'atteinte, la responsabilité ministérielle hautement revendiquée, acceptée, seule en cause, et peu à peu le calme rétabli sans nul recours à des moyens étrangers au jeu libre et régulier des formes parlementaires.

La discussion sur le traité de cession de Nice et de la

Savoie vous fera prochainement assister à ce curieux spectacle d'une opinion intelligente, qui se rectifie d'elle-même sous l'action des événements, et d'un pouvoir qui puise une force nouvelle dans l'opposition qui lui est faite. Assurément le débat sera vif. Les reproches ne seront pas épargnés au ministre sur le traité en lui-même et aussi sur la manière inusitée dont il a reçu son exécution. Une presse véhémente, irritant par le soupçon une blessure très-vive, n'a pas craint de prononcer de ces mots qui, dans les temps de fermentation populaire, reçoivent trop aisément une interprétation funeste. On a parlé de complaisance envers l'étranger, de mollesse à soutenir l'honneur national, du trop facile abandon d'un sol que protégeaient les souvenirs dynastiques de la maison de Savoie et le berceau de Garibaldi : graves accusations quand l'ennemi est aux portes, quand le sang des soldats morts pour la patrie fume encore! Accusations redoutables, surtout par la difficulté, par le danger des explications, qui, en certaines occurrences, ne se peuvent donner entièrement sans compromettre les intérêts supérieurs, le secret et jusqu'au salut de l'État!

Eh bien, ou je m'abuse singulièrement, ou les débats de la Chambre, tout orageux qu'on les suppose, loin d'ébranler le ministère Cavour, auront pour résultat de l'affermir. L'irritation des passions nationales se donnera un libre cours à la tribune, mais l'urne parlementaire ne recevra que des votes réfléchis.

Dans l'hypothèse la plus contraire au pouvoir, le vote définitif aura plutôt le sens d'une sauvegarde, d'une protestation anticipée contre des éventualités futures que le

caractère d'un blâme pour le fait accompli. La Chambre n'oubliera pas que ce fait, depuis que le traité a été porté à sa connaissance, a reçu la sanction du suffrage universel. L'opinion publique est trop sage pour vouloir que ses représentants portent la plus légère atteinte à ce fondement nouveau du droit italien, sur lequel se construit et s'élève de jour en jour l'édifice encore incomplet de l'unité nationale.

Quelques paroles pleines d'émotion et de dignité, prononcées dans l'origine des interpellations par M. de Cavour, ont semé dans l'esprit de ses adversaires le germe de réflexions utiles. Les événements aussi ont marché, et, dans ces derniers jours, ils ont éclairé d'une lumière propice la crise ministérielle, en faisant apparaître le traité du 24 mars dans sa relation avec l'ensemble d'une politique entièrement conforme au vœu du pays. Passionnée pour l'expédition en Sicile, l'opinion publique sait beaucoup de gré au gouvernement de la mesure parfaite qu'il a su garder entre les exigences de la diplomatie et les entraînements populaires. Une équitable appréciation des situations se fait. On approuve le ministre du roi de rester fidèle à son rôle, comme on approuve le soldat du peuple de rester fidèle à sa destinée. La fermeté du président du conseil à réprimer les résistances illégales d'un épiscopat factieux lui ramène à l'envi les esprits les plus défiants. Les provocations de Rome achèvent de tout éclaircir. Chacun sent dans l'air embrasé que le grand combat se prépare ; chacun se dit que le péril est proche et que ce n'est point le temps des engagements de partis. Les malentendus se dissipent à cette pensée, les obscurités s'évanouissent

comme d'elles-mêmes. Ce qui ne se dit pas se devine; on se comprend avant de s'être entendu. Pour tout esprit sensé, pour tout œil ouvert à l'évidence, d'un bout à l'autre de la Péninsule, j'allais dire d'un bout à l'autre du monde, il n'est plus à cette heure que deux camps, deux bannières. D'un côté, la Rome autrichienne, de l'autre, le Piémont italien : Antonelli ou Cavour, Lamoricière ou Garibaldi, le parlement ou l'inquisition, le roi ou la ligue.

VII

Turin, 5 juin 1860.

La physionomie de la Chambre des députés pendant les débats sur le traité du 24 mars était singulièrement animée.

La question qui se discutait touchait à l'honneur national ; le parlement qui la devait trancher est la première assemblée nationale de l'Italie : puissant attrait pour la passion publique dans un pays qui ne veut plus avoir d'autre intérêt, d'autre sentiment, d'autre pensée que la patrie !

Aussi, durant cinq longues journées, l'empressement ne s'est-il pas ralenti. Malgré une chaleur suffocante, malgré des désagréments de plus d'une sorte, une foule beaucoup trop nombreuse pour un espace beaucoup trop exigu s'est disputé avec opiniâtreté le privilège d'occuper, debout ou mal assise, une place problématique d'où la plupart du temps on ne pouvait rien voir ni rien entendre.

Je remarque à la louange des femmes qu'elles ne paraissaient pas les moins intrépides à soutenir le combat et à supporter la fatigue de ces journées parlementaires. J'ai vu, chose plus méritoire, de très-belles dames se plier à la mauvaise grâce d'un règlement qui, dans certaines tribunes, relègue au second rang, derrière les personnages officiels, le sexe faible et beau auquel la courtoisie virile cède en tout lieu la préséance [1].

La salle des délibérations est élégante, bien éclairée, bien décorée, mais dans un goût qui rappelle un peu trop sa destination première. C'était une salle de bal du palais Carignan. Adaptée tant bien que mal, lors de la promulgation du statut, aux usages parlementaires, elle est devenue, aujourd'hui que la représentation nationale est doublée, tout à fait insuffisante. La forme en est elliptique. Sur les parois en stuc d'un vert très-pâle se détachent des pilastres à cannelures et des rinceaux dorés. Les sièges sont en velours cramoisi. Un bas-relief représentant le serment à la constitution, le portrait en pied du roi Victor-Emmanuel, donnent seuls un caractère politique à cette riante enceinte. Le public est admis dans une galerie circulaire, à la hauteur de ce que l'on nomme dans les salles de théâtre le paradis. Un petit nombre de tribunes en saillies sont réservées pour le corps diplomatique, le Sénat, le Conseil d'État, les journalistes et les dames. Le banc des ministres

[1] « *On nous force d'être impolis,* » disait un jeune secrétaire de légation que l'huissier de la tribune diplomatique forçait, bon gré mal gré, de passer devant deux des plus grandes dames de l'aristocratie italienne. Un autre ne s'excusait même pas et prenait bruyamment sa place officielle.

est au-dessous du fauteuil du président. Les orateurs parlent de leur siége.

Bien que, par une indication topographique et selon la place qu'ils occupent, les députés fassent partie de la droite, du centre ou de la gauche, il m'a paru que la délimitation des partis n'était point encore nettement tracée dans le parlement italien. Les votes par assis et levés présentent une grande confusion; les débats ont montré peu de concert, peu de discipline dans les rangs. Le groupement par province ou bien la ligne de démarcation entre les partisans de l'idée centralisatrice et les partisans de l'idée municipale, ne se sont pas faits davantage. Tout reste encore indéterminé. Si je devais à cette heure caractériser la Chambre, je dirais qu'elle est tout entière animée d'un sentiment de patriotisme, de loyauté, de modération, de désintéressement dont on peut attendre, avec le temps, les meilleurs effets. Mais sa complète inexpérience trompe encore son bon vouloir; ses allures modestes et pacifiques semblent moins d'une assemblée que d'une académie. Elle est patiente, trop patiente aux longs discours, aux interminables lectures. Elle ne se permet ni le bruit des couteaux, ni aucun de ces signes irrévérencieux de lassitude qui, chez nous, avertissaient l'orateur qu'il eût à *passer au déluge.* Elle s'amuse aux bagatelles, aux *frizzi* de l'opposition, aux saillies d'un habile homme d'État qui se plaît à tenir en joie ses amis et ses adversaires. Elle se laisse trop aisément aller à la persuasion des arguments ministériels. Elle est naïve, en un mot, et vient de le montrer dans le très-long et, selon moi, très-inutile débat sur la cession de Nice et de la Savoie.

La situation faite à la Chambre par le ministère et par le peuple était difficile à accepter, mais impossible à changer. La discussion ne pouvait être que oiseuse ou tragique. Tragique si, par un vote négatif, le parlement rejetait le traité, accusait de haute trahison ceux qui l'avaient fait, et, rompant l'alliance française, abandonnait l'Italie aux hasards de la révolution. Oiseuse, si, comme on l'a vu, tout le monde était d'accord pour maintenir le traité et ne point engager de conflits entre le droit parlementaire et le droit populaire. D'explications sérieuses, il n'en pouvait pas être donné; de protestations efficaces, il n'en pouvait pas être fait; aussi, malgré l'éloquence de plusieurs, malgré la grande question de droit qui reposait au fond de ce débat et se cachait, pour ainsi dire, sous les replis de la parole oratoire, la discussion a-t-elle paru à tous les esprits politiques languissante, stérile, peu propre à rehausser l'importance du parlement. Une manifestation silencieuse de désapprobation, une majorité de nécessité donnée au ministre, un vote de deuil en quelque sorte, aurait exprimé le sentiment public.

Au lieu de cela, les députés nouveaux, naïvement empressés de jouir de leurs prérogatives nouvelles, se sont laissés aller pendant cinq journées à des considérations rétrospectives dont le moindre défaut était d'appartenir déjà à l'histoire et de n'avoir plus trait à la politique.

On s'est demandé si et pourquoi les provinces cédées étaient ou voulaient être italiennes ou françaises; on a tracé au nom de la nature ou de la stratégie des limites dont il ne devait être tenu aucun compte. Des hommes d'un rare talent, tels que MM. Guerrazzi, Ferrari, ont captivé l'audi-

toire par l'exposition très-littéraire de leurs opinions individuelles. Mais une émotion véritable n'a jamais passionné la lutte parce que nul doute n'était possible sur son issue.

Au moment même où la discussion s'est concentrée et a pris, entre les deux personnes *représentatives* du pouvoir et de l'opposition, un caractère tout à la fois très-général et très-personnel; quand M. Rattazzi et M. de Cavour en sont venus à un engagement direct, on a senti, à je ne sais quel vague dans l'attaque et dans la défense, à certaines circonspections, à certains embarras mal déguisés chez l'un et l'autre orateur, que ce n'était point là un de ces duels politiques où toute atteinte est dangereuse et toute blessure mortelle.

Une attention profonde, un silence respectueux et qui rendait hommage à d'éminents mérites ont accueilli et suivi dans tous ses développements la parole logique et réfléchie de M. Rattazzi. La justesse, l'enchaînement de ses déductions, la clarté de son discours où se reconnaissait la simplicité supérieure de l'homme accoutumé à manier les grandes affaires, intéressaient au plus haut degré l'assemblée. Mais, lorsqu'on a vu M. Rattazzi, à peine le combat engagé, abandonner l'offensive, et, se repliant en arrière, s'attarder dans une longue apologie du cabinet qui portait son nom, l'intérêt s'est aussitôt refroidi; la plus lointaine appréhension d'un danger pour le ministère s'est dissipée. Quand M. de Cavour a pris la parole, il n'avait en quelque sorte plus rien à faire; il voyait s'épanouir sur tous les visages la persuasion de son triomphe; il n'avait pas achevé la première période de son discours, que des applaudisse-

ments partis de tous les points lui annonçaient une trop facile victoire.

La question que je me suis posée après avoir entendu ces deux hommes que l'opinion publique oppose l'un à l'autre, l'interrogatoire que je me suis fait à moi-même après une étude attentive de la politique suivie par chacun d'eux, n'a pas laissé de m'embarrasser. En quoi M. de Cavour diffère-t-il de M. Rattazzi? d'où vient qu'en Italie et à l'étranger ces deux noms servent à désigner une politique contraire? A entendre certains Italiens, il semblerait que l'un de ces noms représente le radicalisme démocratique, tandis que l'autre n'éveille dans les esprits que l'idée d'un libéralisme bourgeois.

Il n'y a pas très-longtemps — aujourd'hui l'on paraît à cet égard désabusé — que l'on allait chez nous plus loin encore dans la distinction, en faisant de M. de Cavour un tory, de M. Rattazzi un démagogue. Une telle appréciation ne repose sur rien de sérieux, et je demeure, quant à moi, persuadée que, si elle leur était connue, elle ferait sourire les deux personnes illustres qui en sont l'objet.

Les différences que l'on signale et qui trompent le vulgaire ne sont point, à mes yeux, différences d'opinions ou de principes, mais différences de situations et de caractères. Les idées ne sont pas dissemblables, mais seulement, si l'on peut ainsi parler, la physionomie de ces idées. Et ceci nous ramène à la considération toute moderne de l'influence des milieux.

Dans ce milieu étendu et varié que l'on appelle en tous pays le *grand monde*, homme d'ancienne race et de sang généreux, M. de Cavour a contracté de bonne heure

8

une façon de voir et d'agir entièrement libre, quelque chose de fier et de familier dans ses rapports avec l'opinion, qui se pourrait nommer la liberté de conscience politique. Il a vu les hommes et les choses sous un angle très-ouvert. Nulle timidité, nulle obscurité, nulle mélancolie dans sa pensée. Il possède cette joie intérieure de l'esprit à laquelle Descartes attribuait « *une secrète force pour se rendre la fortune plus favorable.* » Enfin, si l'on me permettait d'emprunter à un autre ordre d'idées une expression vulgaire, je dirais que M. de Cavour *a la politique gaie.*

Il n'en va pas ainsi de M. Rattazzi. Un milieu plus circonscrit, des horizons moins ouverts, des traditions moins hautes, un nom à se faire, une indépendance à conquérir, un équilibre moins bien établi entre l'énergie de la volonté et la délicatesse de l'organisation, l'ont mis dès sa jeunesse aux prises avec l'obstacle. Il a senti la contradiction avant de voir l'harmonie des choses. De là des habitudes d'esprit plus conformes aux instincts de la démocratie, mais de là aussi, je le crois du moins, avec une connaissance plus pratique des difficultés de la vie, moins d'audace à les braver et peut-être, à l'occasion, plus de scrupules, plus d'égard pour des volontés ou pour des influences étrangères à son inspiration propre.

Mais pourtant, quoi qu'il en soit de ces différences d'esprit et de caractère, il n'en est pas moins évident que M. de Cavour et M. Rattazzi n'ont qu'un même but et qu'ils ne sauraient avoir qu'une même politique. Une même pensée les possède, et c'est tout au plus s'ils pourraient donner, à l'occasion, une allure, une expression, un accent quelque peu divers à cette pensée. Le ministère Cavour renversé par

le vote du parlement sur la cession de Nice et de la Savoie, on eût vu le cabinet Rattazzi forcé de confesser qu'il n'avait pas conçu un autre plan, et qu'il n'avait pour réaliser ses idées d'autres moyens que ceux-là même qu'il imputait à crime à son rival.

La puissance des événements, la puissance de l'opinion, n'admettent plus d'ailleurs ces nuances de partis; elles mettent à néant les divergences individuelles qui occupent les loisirs des gouvernements bien assis. Le sol tremble, il est miné sous les pas des hommes de cœur à qui le peuple italien a confié ses destinées. Silence aux luttes parlementaires! Trêve aux rivalités de portefeuilles! L'ennemi est aux portes. La patrie est en danger. Le moment est passé des petits ressentiments. Voici l'heure des grandes haines.

> L'han giurato........
> O libera tutta,
> O sià serva tra l'Alpe ed il mare!
> Una d'arme, di lingua, d'altare,
> Di memorie, di sangue, di cor [1].

VIII

Turin, 25 juin 1860.

Depuis un certain temps, l'*Armonia*, qui représente, comme vous savez, en Piémont, l'opinion cléricale, date chaque matin ses colonnes du vingt-septième, du vingt-hui-

[1] Manzoni.

tième, du vingt-neuvième jour de la prison du cardinal archevêque de Pise; du huitième, du neuvième, du dixième jour de la prison de l'évêque de Plaisance, etc., etc.

« Corre il trentesimo giorno della prigionia del cardinale arcivescovo di Pisa non condannato, nè processato; l'ottavo della prigionia del vescovo di Piacenza non processato, nè condannato, e il ventesimoquinto giorno che quattro padri Gesuiti sono alle segrete, rei soltanto d'essere Gesuiti. »

Ces dates néfastes, avec le cortége de faits controuvés, avec le chœur de lamentations et d'exécrations bibliques qui les accompagnent, tendent à créer dans les annales de l'Église une ère nouvelle : l'ère de la persécution religieuse en Italie, sous le règne despotique de ce tyran sacrilége que l'on nomme Victor-Emmanuel, sous le gouvernement de ce ministre impie et scélérat, en horreur à la chrétienté, qui signe Benso de Cavour.

J'ai pensé qu'il ne serait pas sans intérêt de connaître les *tourments épouvantables* infligés aux premiers martyrs de cette persécution qui conspire, selon l'*Armonia*, l'anéantissement de l'Église de Dieu [1], et je vous en adresse le récit, simple et bref, mais dont je puis garantir l'exactitude.

Lorsque l'assemblée nationale réunie à Florence eut prononcé la déchéance des princes de la maison de Lorraine et l'annexion de la Toscane aux États sardes, une partie du haut clergé, sentant ses priviléges compromis par les principes et la publicité du gouvernement parlementaire, entra en lutte avec les autorités civiles. La cour de Rome, qui

[1] Voir, entre autres, l'*Armonia* des 17, 20, 21 et 24 juin.

faisait cause commune avec l'Autriche et qui se flattait de ressaisir les Romagnes en suscitant des embarras au Piémont, encourageait ces tendances factieuses. Entre les prélats qui se montrèrent le plus empressés à contrecarrer en toute circonstance l'administration se signala tout d'abord le cardinal Corsi, archevêque de Pise. L'énumération serait longue des actes par lesquels il manifesta son mauvais vouloir. Deux ou trois faits suffiront.

Sans tenir aucun compte du vote de l'assemblée, Son Éminence, au renouvellement de l'année, fit insérer au rituel de son diocèse la prière pour le grand-duc: *Pro magno duce nostro;* et ce ne fut qu'après des observations réitérées de la part du gouverneur Ricasoli qu'il se résigna à faire coller une bande de papier sur la prière pour le prince lorrain, sans y substituer la prière pour le roi. Cependant l'on fermait les yeux, espérant que la réflexion amènerait le prélat à des dispositions meilleures. Cette longanimité l'abusa. Il se crut en puissance de tout braver. Sommé à différentes reprises d'exécuter la loi relative aux bénéfices vacants, il s'y refusa d'un ton de plus en plus hautain, et finit par menacer d'excommunication le préfet de Pise. Mais ce n'était là encore que le prélude des hostilités. Victor-Emmanuel vint à Pise ; le cardinal s'enferma dans son palais; il défendit sous les peines les plus sévères au clergé de son diocèse d'aller rendre au roi ses devoirs, et, comme il apprit que Sa Majesté se proposait de visiter la cathédrale, il commanda aux chanoines, aux curés et même aux simples desservants de s'abstenir de paraître.

Au grand scandale de la foule qui se pressait sur les pas du roi, le portail de l'église ne s'ouvrit pas devant lui.

8.

Le peuple s'irrita; les murmures devenaient menaçants quand Victor-Emmanuel, avec un heureux à-propos, entrant gaiement par une porte latérale, détourna par un mot et par un sourire l'orage populaire [1]. Dans le même temps, sur son ordre exprès, des mesures étaient prises, non pour châtier un clergé insolent, mais pour le protéger et le soustraire à l'indignation du peuple.

Cette leçon si douce d'un roi si puissant aurait ramené à l'obéissance tout autre que le cardinal Corsi. Mais la pourpre romaine aveugle. A la plus prochaine occasion, Son Éminence, enhardie par l'impunité, fit connaître qu'elle ne céderait ni aux lois ni à la raison. Elle interdit, sous peine des censures ecclésiastiques, à tous les curés du diocèse de concourir à la célébration des fêtes anniversaires de la proclamation du Statut. La situation devenait intolérable; il n'était plus possible au gouvernement de rester passif entre la désobéissance obstinée du clergé et la colère croissante du peuple. Toutefois, avant d'en venir aux rigueurs, le ministère, voulant tenter un dernier moyen de conciliation, invita le cardinal à se rendre à Turin pour entendre une communication du garde des sceaux. Cette invitation, qui comptait des précédents nombreux et n'avait jamais rencontré la moindre résistance de la part des dignitaires de l'Église, fut repoussée cette fois par un refus formel.

[1] « C'est par la porte étroite qu'on entre au ciel, » dit le roi en s'avançant vers le chœur, entièrement vide, où il fit sa prière royale pour le salut de son peuple.

Un peu plus tard, à Bologne, répondant à l'évêque, qui s'excusait de ne l'avoir point reçu à l'église : « Vous avez bien fait de ne vous pas déranger, dit le roi; ce n'est pas pour faire visite au prêtre que je suis allé à l'église, c'est pour faire visite à Dieu. »

Plus moyen de se faire illusion: le cardinal Corsi entrait en rébellion ouverte. C'est alors que le gouverneur Ricasoli désigna le chevalier Ceva di Nucetto, capitaine des carabiniers royaux, pour signifier à Son Éminence l'ordre qui l'appelait à Turin et pour l'accompagner pendant le trajet.

Le 21 mai, l'archevêque de Pise était reçu à la gare de Turin avec tous les honneurs dus à son rang par Mgr Vachette, chanoine de la cathédrale, et conduit au logement qui lui avait été préparé au couvent des missionnaires. C'est à dater de cette heure que s'ouvre pour l'*Armonia* l'ère de la persécution religieuse.

Après que l'archevêque se fut reposé tout un jour des fatigues du voyage, le garde des sceaux crut pouvoir en toute bienséance lui envoyer le chevalier Bullio, chef de division au ministère de grâce et de justice, pour lui demander de vouloir bien se rendre auprès du ministre qui souhaitait de l'entretenir. Monseigneur déclara qu'il n'acceptait point l'invitation, mais qu'il obéirait à un ordre. Il fallut le contenter: l'ordre vint. Le prélat obéit, après avoir toutefois exigé que cet incident fût consigné dans un procès-verbal signé de deux témoins; faute de quoi la persécution aurait manqué d'authenticité et le martyre eût péché par la base.

Le colloque entre le ministre du roi et le prince de l'Église ne dura pas moins d'une heure et demie. Ce ne fut point la faute de l'Éminence s'il ne se soutint pas toujours dans le ton héroïque. Aux questions que lui adressait le garde des sceaux touchant sa désobéissance passée et ses intentions futures: « N'attendez de moi nul éclaircissement, » répondait invariablement le prélat: « je suis en captivité; vous ne voyez ici que mon corps; mon esprit est libre et

ailleurs. Je ne dois ni ne veux me défendre. Que Dieu me juge! » Cependant le ministre ne se rebutait pas. Il rappelait à l'archevêque récalcitrant la distinction nécessaire, les limites tracées par la sagesse des législateurs entre le pouvoir civil et le pouvoir ecclésiastique; il lui représentait avec convenance mais avec fermeté que par sa conduite il avait enfreint les lois, et que, en s'oubliant jusqu'à manquer de respect à la majesté royale, il s'était rendu doublement coupable et comme dignitaire de l'Église et surtout comme gentilhomme. Mais enfin, voyant ses arguments sans effet sur l'esprit de son auditeur, il se résuma en lui demandant s'il se reconnaissait sujet du roi. A cette dernière et pressante interrogation, le cardinal, croyant suivre sans doute l'exemple du Fils de Dieu, resté muet devant l'iniquité de ses juges, se renferma dans le plus obstiné silence.

Ici, la persécution fit un pas de plus; elle entra dans une phase nouvelle. Le ministre avertit le prélat que, en la disposition hostile où il paraissait vouloir demeurer, le gouvernement du roi ne croyait pas pouvoir, sans provoquer des désordres populaires, le laisser rentrer dans son diocèse. Il ajouta que Son Éminence était entièrement libre de quitter la capitale et de se rendre dans n'importe quelle partie du royaume il lui plairait choisir, mettant d'ailleurs à sa disposition, pour tout le temps qu'il voudrait encore séjourner à Turin, les voitures de la cour et les maisons de plaisance dépendantes de l'archevêché.

A ces offres courtoises, le cardinal déclara qu'il se trouvait bien au couvent des missionnaires et qu'il n'avait qu'à se louer des égards dont il était l'objet de la part du ministre et du gouvernement, mais qu'il persistait à se consi-

dérer comme captif, et qu'il ne ferait rien, ni un voyage, ni même une simple promenade qui se pourrait interpréter comme un acte de liberté.

Cependant, à quelques jours de là, un député piémontais, appartenant à la plus haute aristocratie et bien connu pour ses opinions orthodoxes, insinuait au garde des sceaux que le cardinal Corsi se rendrait volontiers auprès de sa sœur dans la rivière de Gênes. Le ministre y consentit, en renouvelant l'assurance que le cardinal pouvait aller où bon lui semblerait, à cette seule condition de revenir à Turin lorsqu'il y serait invité, sans contraindre le gouvernement à lui envoyer des ordres formels.

Mais cette démarche, soit qu'elle ait été faite à l'insu du prélat, soit plutôt, comme on le croit, qu'elle ait déplu aux meneurs du parti clérical qui craindraient de voir tomber ainsi la fiction de la captivité, n'a eu jusqu'à présent aucun résultat. Depuis huit jours, l'archevêque de Pise partage les honneurs de la persécution avec l'évêque de Plaisance, appelé, comme lui, à Turin, par suite des troubles qu'il a occasionnés ou suscités dans son diocèse. Mais Mgr Ranza ne se montre pas aussi résolu au martyre que Mgr Corsi. Il ne se refuse point aux explications. Dans les entretiens qu'il a eus déjà, à plusieurs reprises, avec le garde des sceaux, il s'est efforcé de justifier sa conduite. A la vérité, le silence lui eût été difficile en présence de l'instruction judiciaire qui se poursuit et des papiers importants saisis à Plaisance.

Le gouvernement se propose de livrer à la publicité ces papiers avec beaucoup d'autres documents qui feront connaître les menées et les complots contre l'État dont une partie du clergé s'est rendue coupable. Cette publication,

impatiemment attendue, achèvera d'éclairer l'opinion sur l'urgente nécessité des mesures de sûreté publique que l'*Armonia* qualifie de persécution religieuse. L'approbation du parlement et de la presse a d'ailleurs devancé ces explications.

Le bon sens populaire ne s'est pas trompé. C'est chose digne de remarque que le peuple piémontais, si sincèrement catholique, soit demeuré aussi indifférent à cette persécution prétendue. On n'a pas réussi à lui persuader que la religion était en péril parce que la domination de Rome était menacée. Il ne s'est laissé inquiéter ni dans sa foi ni dans sa loyauté. Il a prié pour son roi, malgré le pape; il a prié pour sa patrie, malgré les évêques. Avec une puissance d'abstraction à faire envie au réformateur le plus métaphysicien, il continue d'entendre la messe sans se préoccuper du prêtre qui la dit.

En dépit de l'ignorance systématique où l'astuce cléricale l'a retenu, le peuple piémontais possède une sagacité naturelle qui va droit à la vérité, quelles que soient les obscurités dont on l'enveloppe. Il comprend, sans qu'il soit besoin de le lui apprendre, qu'il ne doit plus porter le joug d'un sacerdoce qui pactise avec l'étranger. Il sent instinctivement qu'il n'a rien à espérer d'une Église ennemie des lumières, où l'on enseignait hier encore que : *Plus on s'avance dans la loi du progrès, plus on s'éloigne de la loi du salut*[1]. Dans ce défi téméraire jeté à la monarchie par la papauté, il ne s'alarme ni ne se trou-

[1] Lettre pastorale du cardinal Sisto Riario Sforza. (*Opinione*, 9 décembre 1859.

ble. Patient mais clairvoyant, sa résolution est prise. On dirait qu'il voit confusément que du fond de cette grande lutte, désormais inévitable, entre les arrogances cléricales et le droit des nations, sortiront la justice et la liberté. Fidèle à Dieu, confiant, quoi qu'il arrive, dans le cœur et dans l'épée de son roi, il semble dire, lui aussi, avec ce magnanime monarque poussé à bout par les haines d'une ligue acharnée : Qu'il en soit ce qu'ils ont voulu. *Viva Dio! andremo al fondo*[1].

IX

Turin, 27 juin.

Parler des femmes et des rois, c'est chose délicate. Les plus fins y sont lourds; les sincères, malséants; les bien-disants, flatteurs; tous se donnent du fat à se vouloir targuer de les connaître.

Ayant fait sur autrui ces observations, je devrais ne m'exposer point à pareilles disgrâces et ne pas risquer ma plume à tracer ici le grand nom de Victor-Emmanuel. Mais comment, je vous prie, parler de l'Italie, comment parler surtout de ce loyal peuple piémontais, sans parler de celui dans lequel il a mis tout son amour? Quels scrupules prévaudraient contre la vivacité du sentiment, quelle réserve ne serait pas entraînée par la passion populaire,

[1] « Vive Dieu! nous irons au fond des choses. » Dernières paroles d'un discours adressé aux maires de la Toscane par Victor-Emmanuel, en mettant la main sur la garde de son épée.

qui veut le nom de ce bon roi honoré, loué, célébré partout où s'élève une voix sympathique à l'espérance italienne !

Et tout d'abord je l'appelle ce *bon* roi, parce que c'est la bonté qui tout d'abord paraît, qui éclate pour ainsi dire sur son visage, qui anime sa physionomie, son geste, son accent, qui respire dans tout son accueil : une bonté simple et vraie, qui semble couler avec son sang dans ses veines, une bonté puissante pourtant, une bonté souveraine qui attire les plus rebelles esprits, subjugue les plus fiers, et que l'histoire, un jour, ne dédaignera pas de compter entre les grandeurs de son règne.

Les traits abondent, dans cette vie généreuse, de pardons imprudents, d'oublis faciles, de bienfaits empressés prévenant des repentirs douteux. Il faut taire ces grâces cachées que le hasard seul révèle ; il les faut honorer en silence par respect pour la main qui les répand et ne veut pas s'en souvenir.

Donner et pardonner, c'est la pente naturelle de cette âme ouverte et juvénile que les soucis du trône n'ont point offusquée. Mais l'erreur serait grande d'attribuer à l'absence de discernement ou à des entraînements aveugles cette prodigue expansion d'une organisation très-forte et d'une sensibilité très-vive. La prédominance des qualités du cœur, ce rayonnement, cet éclat de la bonté dont j'ai voulu parler en premier lieu, s'ils rejettent un peu dans l'ombre les qualités de l'esprit, ne leur ôtent rien néanmoins de leur activité.

Victor-Emmanuel est doué d'un sens prompt et droit, il possède une justesse de perception qui n'ont point été

encore assez remarqués, mais qui se feront connaître aussitôt que l'attention sera moins exclusivement fixée sur les côtés héroïques de son caractère, quand la probité du galant homme aura cessé d'exciter l'étonnement (étonnement peu flatteur pour les dynasties royales), quand la valeur brillante du soldat n'absorbera plus aussi entièrement l'admiration publique.

Le fils de Charles-Albert a profité peu, dit-on, de l'enseignement qui se puise dans les bibliothèques; il a peu consulté les manuscrits; il paraît même connaître imparfaitement les œuvres d'art rassemblées avec tant de soin par le goût noble et délicat de son père. Mais, s'il ne s'entend pas aux curiosités des érudits, s'il a trop négligé les vieux auteurs, il sait, sans qu'on le lui ait appris, lire en ce beau livre vivant: le cœur du peuple. S'il ignore la sagesse d'Égypte, la muse d'Athènes et le génie de Rome, s'il n'a point acquis à grand'peine la science des philosophes ou des législateurs, il a apporté en naissant l'instinct qui fait les rois. Il devine l'esprit du temps, il mesure la valeur des hommes, il se connaît lui-même, et, selon l'occasion, il obéit ou commande à la fortune.

Le vulgaire, qui se défend d'admirer comme d'un tort à sa médiocrité propre, prend à tâche d'expliquer par le hasard ou par le mérite d'autrui les prospérités de ce prince. Mais quiconque a vu l'Italie ne saurait un seul instant mettre en doute l'ascendant qu'exerce le roi et son action personnelle sur la conduite des événements.

Il suffirait aussi de considérer les obstacles que rencontrent ailleurs, dans le caractère même des souverains, l'établissement des gouvernements libres, pour rendre

hommage à cette habile sagesse qui toujours, en donnant le pouvoir au ministre le plus capable, a retenu sans effort l'autorité, et qui, sans quitter les habitudes familières d'une vie exempte de faste, a préservé de la plus lointaine atteinte, dans le cœur de ses sujets, le respect de la majesté royale.

Bien que l'inclination de Victor-Emmanuel ne le porte point aux affaires d'État, il les comprend, il sait s'y appliquer au besoin. Jamais, dans les conseils, on ne l'a vu ni distrait de la délibération, ni tardif à prendre le meilleur parti, ni troublé dans le choix des moyens, ni surtout hésitant entre les intérêts particuliers de sa maison et la grande espérance du bien public, à laquelle il a voué son règne et sa vie.

Et c'est aussi par justesse d'intelligence que, en dépit de ses traditions dynastiques et de ses penchants guerriers, il a voulu se soustraire à toutes les influences de cour, de naissance ou d'épée. Entre l'abandon cordial du prince ami des plaisirs et la circonspection du souverain chargé du sort d'un peuple, il a tracé une limite invisible, mais infranchissable.

Que la fortune se montre libérale envers le roi Victor-Emmanuel, je ne le nierai pas; que sa bonté, sa bravoure, que certaines qualités, que certaines faiblesses même de son cœur aient peut-être la meilleure part dans la popularité presque incroyable de ce « roi vaillant, » j'en tomberai d'accord; mais, il ne faudrait pas s'y tromper, ce Béarnais italien n'agit pas plus que l'autre sans finesse.

S'il conquiert, avec son *triple talent*, à la fois cœurs et provinces; s'il enchaîne à sa fortune huguenots et ligueurs;

si la noblesse le suit sur les champs de bataille aux cris de *Vive la liberté!* et si sur son passage la république se prend à crier *Vive le roi!* ce n'est pas, croyez-le bien, sans qu'il sache du tout comment, ou par le simple effet d'un hasard propice.

Sous des dehors sans apprêts et dans le tour heurté d'une parole allègre qui semble précéder la réflexion, il est aisé à quiconque, admis en sa présence, a mérité de lui quelque peu d'attention, de reconnaître un tact supérieur avec le sentiment exquis des rapports qu'il lui convient d'établir. De son audience, d'où l'étiquette est bannie, nul ne sort sans l'avoir senti vraiment roi ; et quand naguère, dans une effusion de belle humeur, empruntant au dialecte de son peuple une expression piquante, il disait à Garibaldi : « Je suis plus républicain que vous : *Mi son pi repübblican che chiel*, » il n'était pas sans s'apercevoir, le gai Béarnais, qu'une conversion venait de s'accomplir et que le roi républicain mettait sa main dans la main du républicain royaliste.

Cependant, ni cette gaieté naturelle d'un esprit qui traverse les tribulations du même pas vif et sûr dont il court à la gloire, ni la fougue d'un tempérament qui ne se plaît qu'aux excitations de la chasse et de la guerre, ni même cette modeste opinion de soi qui eût permis à Victor-Emmanuel le bonheur dans l'obscurité, n'ont détourné son esprit d'une ambition haute.

Cette ambition, filiale et patriotique tout ensemble, lui apparut un jour comme un devoir, et dès lors il en a poursuivi le double but avec une intrépidité, une constance, avec une simplicité d'âme dont l'histoire des plus grands hommes n'offre que peu d'exemples.

Une personne à laquelle il parlait un jour de sa grande amitié pour la noble nation dont le sang a coulé dans les combats de l'indépendance italienne essayait à son tour de lui exprimer l'admiration qu'il inspire au peuple de France: « Je ne fais que mon devoir, interrompit le roi ; je tâche de finir ce qu'a commencé mon père. »

Qu'ajouterai-je ici? Ces mots graves et touchants, le regard plein de feu, l'accent ému, la tranquille assurance de celui qui les prononçait se refusent aux commentaires. Qui les a recueillis ne saurait les oublier. L'histoire déjà les connaît ; le temps et le pays qui les verront s'accomplir le diront à la postérité : qu'il me soit pardonné de n'avoir pas su attendre.

LETTRES A MONSIEUR L. S...

I

Gênes, 25 janvier 1861.

De Nice à Gênes, le trajet est rapide mais le contraste est grand. A Nice, je laisse la phthisie, le rhumatisme, la névralgie cosmopolites, traînant et baillant leurs pâles ennuis sur une plage sans mouvement, dans les rues monotones d'une ville sans art et sans histoire, au milieu d'une population de mendiants et d'aubergistes. En débarquant à Gênes, l'animation, la physionomie, l'accent, la vie d'une cité forte et libre s'emparent, pour ainsi parler, de mes yeux et de mon esprit. Dans le port, mille bateaux se croisent; les frégates guerrières emplissent leurs vastes flancs de boulets, de bombes, de munitions; les navires au long cours déversent dans les magasins immenses leurs ballots tout gonflés de riches denrées. Dans les rues escarpées, étroites et profondes où, sans offenser la douce Madone qui sourit à l'angle des palais, le carnaval déploie à cette heure les couleurs provocantes de ses travestissements, suspendus au-dessus de nos têtes comme un dais

bariolé, déchiqueté, bizarre, une multitude affairée va et vient, circule et bourdonne.

Aux sons lointains du tambour qui marque le pas du soldat, au tintement des clochettes que de longues files de mulets font résonner en gravissant, chargés de lourds fardeaux, les ruelles abruptes, aux cris enroués des vendeurs de gazettes, gens de bourse et gens de négoce, gens de robe et gens d'église, moines et portefaix, garibaldiens, bersaglieri, matelots, se pressent et se coudoient : électeurs et éligibles surtout, car nous voici au temps des grandes élections, et tous les intérêts particuliers, toutes les distinctions de rang et de classe s'effacent devant l'intérêt supérieur de la fonction politique. On s'accoste, on se groupe, on échange des nouvelles. Je surprends au passage ces mots : Gaëte, Cavour, Garibaldi. Les gestes significatifs, les voix contractées du dialecte populaire trahissent les habitudes viriles d'une race active qui connaît le prix du temps. On respire ici le souffle d'une nation ; le dirai-je ? on se sent en pleine république.

II

Turin, 1ᵉʳ février 1861.

Une chose me frappe à chaque fois que, venant de France, je me trouve sur le sol italien ; une impression toujours la même, mais de plus en plus vive, me réjouit et me peine tout ensemble. Dès les premiers pas, je saisis, je constate avec bonheur les progrès incessants de l'opi-

nion, la convergence manifeste des instincts et des volontés vers le but suprême de l'unité italienne; puis, en faisant un retour sur de récents entretiens, je m'étonne qu'il se rencontre encore chez nous des esprits si prévenus contre le plus grand mouvement historique de ce siècle; obstinés à ramener sous l'angle étroit de leurs visées personnelles le prodigieux essor de toute une nation; infatués à ce point de la vouloir conseiller, réprimander du haut d'une infaillibilité politique dont il n'y aurait qu'à sourire, si de telles faiblesses chez nos prétendus hommes d'État n'avaient pour effet de discréditer les principes et les doctrines qui les ont faits illustres. A entendre certaines personnes, en petit nombre, il est vrai, mais trop éminentes, pour qu'il ne soit tenu aucun compte de leurs erreurs, l'Italie par ses traditions, sa constitution, par son génie même, est à tout jamais condamnée à servir sous des princes étrangers, ou pour le moins à voir ses populations s'entre-déchirer sans fin ni trêve dans des luttes provinciales et municipales. L'Italie est incapable d'unité ; elle n'en veut pas ; elle n'en saurait vouloir; la géographie, la philosophie, la diplomatie, la papauté surtout le lui défendent; « l'esprit d'usurpation et de conquête » d'une dynastie belliqueuse, « les passions tyranniques et subalternes » d'une démagogie sans frein se disputent les destinées mobiles d'un peuple fantasque; il n'y a là rien qui mérite l'intérêt des honnêtes gens ; le droit est à Gaëte, la vérité est à Rome; tout le reste est hasard, entraînement d'un jour, illusion qui s'évanouira comme la fumée.

C'est ainsi que l'on parle dans nos salons réputés libéraux. C'est par un langage analogue que l'on provoquait

naguère de bruyants applaudissements dans une enceinte retentissante, à la veille de ce vote si véritablement national qui couronne avec tant d'éclat les efforts persévérants du patriotisme le plus pur et les combinaisons d'une savante politique. Que vont-ils dire nos doctrinaires, nos libéraux prétendus, eux qui tiennent à honneur de représenter par excellence le système parlementaire? Leur siéra-t-il d'affecter le dédain pour le vœu légalement exprimé d'une assemblée légalement élue? Que pensent-ils, à cette heure, de l'autonomie toscane, de l'antipathie inconciliable des Napolitains et des Piémontais, de ce municipalisme jaloux qui sanctionnent comme à l'envi *l'esprit d'usurpation* de la maison de Savoie? N'auront-ils point quelque embarras à s'expliquer l'expression constitutionnelle et monarchique des *passions tyranniques de la démagogie*? Ne se résigneront-ils point à suspendre, pour un temps du moins, le véto qu'ils se sont un peu trop hâtés de prononcer contre l'unité italienne?

Tout le monde connaît maintenant le résultat des élections. Tout le monde y applaudit, car les petits sophismes de nos grands esprits ne trompent qu'eux-mêmes, et la France, inspirée par ses sympathies naturelles, éclairée par une presse généreuse et clairvoyante, n'a pas cessé de s'intéresser à la renaissance italienne où l'honneur du nom français est engagé, où revivent le souffle et la flamme, étouffées ailleurs, de la Révolution française. Mais ce que l'on ne considère pas assez, peut-être, ce sont les circonstances dans lesquelles ces élections se sont accomplies et qui leur donnent, avec une importance tout à fait extraordinaire, un caractère décisif.

Ces circonstances étaient les plus fâcheuses qui se puissent imaginer. L'annexion des provinces centrales était tout à la fois trop ancienne et trop récente. Trop ancienne pour que l'enthousiasme de la première heure ne fût pas refroidi; trop récente pour que les avantages du régime nouveau eussent pu se faire sentir d'une manière efficace. L'autonomie toscane, maintenue par une pression diplomatique qui paraissait l'indice d'une arrière-pensée souveraine, entretenait les espérances et favorisait les menées des partis vaincus. Dans le royaume de Naples, c'était bien pis encore. Commandées par des chefs militaires qui tenaient leur autorité du roi François II, des bandes armées parcouraient les Calabres et les Abruzzes, et, poursuivies par les troupes piémontaises, elles répandaient partout la consternation.

A cette guerre de partisans dans la montagne, venait s'ajouter le conflit de deux gouvernements dans les villes où les habitudes dictatoriales des ministres de Garibaldi ne s'effaçaient qu'avec lenteur et non sans accusations réciproques, devant les pouvoirs réguliers des ministres de Victor-Emmanuel.

Puis, sur un troisième plan, à l'abri de la popularité du loyal héros de Varèse et de Calatafimi, un parti moins sincère, animé par des espérances et des souvenirs d'un autre temps, soufflait le feu des passions, dans l'espoir d'allumer aux foyers brûlants de Naples et de Palerme, la flamme des révolutions européennes.

La prise de Gaëte, qui eût mis un terme à la guerre civile, indéfiniment retardée par la présence énigmatique de notre flotte, les conspirations de la coalition absolutiste tramées au Vatican derrière un rempart de baïonnettes fran-

çaises, que d'éléments perturbateurs de la paix et de la conscience publique! Que ne devait-on pas appréhender d'un scrutin qui s'ouvrait dans des conditions aussi défavorables!

Je ne veux pas omettre le danger principal qui menaçait à ce moment l'unité de l'Italie. Ce danger, très-exagéré par l'esprit de parti mais que l'on ne saurait nier, c'était une rupture imminente entre M. de Cavour et Garibaldi, entre l'homme d'État expérimenté qui calcule dans le silence du cabinet les chances terribles d'un jeu inégal, et l'audacieux soldat de la fortune italienne qui ne prend conseil que de son épée et voit la trahison partout où n'éclate pas l'héroïsme.

De toutes parts, vous le voyez, mille motifs, mille occasions, mille prétextes de divisions, suscités et exploités par les passions contraires; toutes les raisons possibles de doute et de défaillance. Le clergé, disait-on, si influent encore dans les campagnes où il a dispensé seul jusqu'ici quelques faibles lueurs d'une instruction pire que l'ignorance, les moines et les prêtres, les hommes de mendicité et les hommes de miracles, si puissants en tous pays sur la détresse et la crédulité populaires, vont faire alliance avec les mazziniens exaltés; et s'ils ne parviennent pas à emporter la majorité, ils obtiendront du moins une minorité telle que le ministère ébranlé n'en pourra soutenir l'attaque. D'un autre côté, les comités garibaldiens, en inscrivant sur leur programme la guerre à tout prix et l'exclusion des 229 [1], vont

[1] On désigne ainsi les députés qui votèrent l'an passé la cession de Nice, qualifiée par les journaux de l'opposition de *démembrement de l'Italie*.

au-devant d'un échec qui ne saurait manquer de retomber sur leur chef. De la sorte, on verrait simultanément amoindrir les deux hommes illustres en qui se personnifie aux yeux des multitudes et dans la pensée des classes supérieures l'unité monarchique, ce qui revient à dire, dans l'état présent des choses, le salut de l'Italie. L'Assemblée, déconcertée par l'esprit de faction, se troublera. En sentant s'affaiblir la double impulsion à laquelle on a obéi jusqu'ici avec une confiance sans bornes, le pays tout entier rentrera en doute. L'Italie deviendra la proie des discordes. Elle se consumera, elle s'épuisera dans des agitations stériles, et bientôt découragée, épuisée, elle demandera le repos, quel qu'il soit, fût-ce même à l'abri d'un protectorat étranger et dans la triste impuissance d'une fédération en tutelle.

Telles étaient les prophéties, faut-il dire les espérances de plusieurs qui se donnent chez nous pour maîtres dans l'art de la politique, et s'offrent à l'enseigner aux enfants de Machiavel.

Au lieu de cela qu'arrive-t-il? Le simple bon sens du peuple italien, cette clarté, cet esprit de méthode qui distingue si profondément la révolution italienne de toutes les autres, avertit au moment solennel les hommes et les partis. Le clergé se retire d'une lutte où il compromettrait, sans profit direct pour l'Église, une influence qu'il peut encore conserver longtemps, à la condition de ne s'en point servir contre la patrie. Les mazziniens s'aperçoivent que leur action, en apparence ranimée, ne s'exerce que par une sorte de subterfuge. Ils se dérobent, ils se confondent dans les rangs pressés des partisans de Garibaldi. Lui-même, le solitaire de Caprera, s'arrachant aux sollicita-

tions de ses amis les plus chers, refuse de sanctionner le programme d'exclusion. Sur le sujet irritant de la guerre prochaine, il se renferme dans un silence que chacun interprète au sens de la prudence et d'une réconciliation souhaitée de tous. Dans le même temps, le ministre, par ses préparatifs, par son langage, donne au pays l'assurance que la paix ne sera point achetée au prix de l'honneur. D'un bout à l'autre de l'Italie, on se recueille. L'ordre et la liberté s'établissent de concert. Les urnes s'ouvrent. Les préférences particulières se taisent. L'intérêt général est seul consulté. Par une inspiration que j'appellerais providentielle si l'abus que font de ce mot les adversaires du progrès ne m'en interdisait l'usage, le pays se prononce avec une merveilleuse unanimité. Il déclare qu'il a confiance dans le gouvernement du roi et qu'il veut avec lui un seul Etat, un seul peuple. On comprend, sans qu'il soit besoin d'y insister, quelle solidité, quelle force apporte au ministère un assentiment pareil. Et cette force ne se manifestera pas seulement dans la conduite des affaires à l'intérieur, elle s'exercera aussi, et peut-être d'une manière plus sensible encore, dans les relations de l'Italie avec l'étranger. Il paraîtrait difficile, sans doute, aux gouvernements fondés sur le suffrage universel et qui reconnaissent le principe des nationalités, il semblerait impossible aux pouvoirs qui s'appuient sur les majorités parlementaires de ne pas tenir grand compte d'une volonté nationale qui va parler par la voix d'un gouvernement et d'une assemblée étroitement unis, entourés de la popularité la plus incontestable. Ajoutons que l'organisation de l'armée qui se poursuit sans relâche, et

qui pourra un jour mettre 500,000 hommes au service de ses alliances et des intérêts européens, ne devra pas être d'une mince considération dans les résolutions des princes et des congrès.

Par sa sagesse et sa persévérance, par cette science de la politique qui semble comme innée chez le peuple italien, il a mis de son côté le temps. Le temps est désormais le plus puissant auxiliaire de cette révolution, la moins révolutionnaire qui fût jamais. Il est trop tard pour la faire reculer. Accomplie en conformité avec toutes les lois que reconnaît l'esprit moderne, elle lui apparaît comme son œuvre, comme son triomphe définitif sur les superstitions et les préjugés politiques et religieux d'un autre âge. Au dix-neuvième siècle hésitant, déjà lassé, la renaissance italienne rappelle avec énergie les principes essentiels du droit. Elle rend à son déclin comme une jeunesse nouvelle pleine de confiance et d'ardeur. Elle promet à la génération qui nous suit une histoire agrandie avec des horizons plus vastes et un champ plus ouvert aux conquêtes pacifiques de la raison et du génie humain.

Un autre jour, je vous entretiendrai de la formation des partis au sein du parlement qui va s'ouvrir.

III

Turin, 21 février 1861.

La journée du 18 février a commencé avec un tranquille éclat l'histoire parlementaire du royaume d'Italie. Les cir-

constances, grandes et petites, disposaient les esprits à la sérénité. Gaëte avait capitulé. Le ciel s'était fait clément; les Alpes retenaient leur rude haleine. Des voix lointaines et sympathiques éveillaient les échos du palais Carignan. Le printemps et la paix s'annonçaient ensemble.

Rien non plus d'inachevé dans les préparatifs, rien de négligé dans les dispositions de la fête. A l'heure annoncée, une enceinte vaste et solide, bien qu'élevée rapidement, s'ouvrait à un public nombreux qui occupait, à l'aise, des places si bien ménagées que de partout l'on pouvait tout voir et tout entendre.

Plus de satisfaction que d'étonnement, plus de joie réfléchie que de curiosité se lisaient sur les visages. Le spectacle était nouveau, sans doute, il était extraordinaire; mais aux yeux de ce peuple sensé, qui prend depuis quelques années une part active aux événements de sa propre histoire, il n'avait pas l'attrait théâtral que ces sortes de cérémonies exercent sur l'imagination des peuples moins sérieux qui s'amusent à la représentation, plutôt qu'ils ne s'intéressent à la réalité des choses.

Dans l'accueil même fait au roi, à ce roi passionnément aimé, vous n'eussiez trouvé rien de cette excitation fébrile que produit ailleurs sur les foules la vue des personnes dynastiques. Dans les salves prolongées d'applaudissements qui acclamaient Victor-Emmanuel, roi d'Italie, dans l'attitude du prince en recevant un tel vœu, tout semblait simple et comme familier. Point d'apprêt, rien de joué; en quelque sorte rien de solennel. Mais la vérité, la grandeur des sentiments étaient là, on le sentait, et la solennité, absente pour le regard, pénétrait à leur insu tous les cœurs d'une

religieuse émotion. Le discours du trône a satisfait l'attente générale. Disant tout ce qu'il devait dire, indiquant seulement ce qu'il convenait d'indiquer, et jusque dans les choses omises répondant à la pensée de tous, ce discours a été compris, interprété sur l'heure; il a été applaudi avec un tact et un discernement dont je demeure encore émerveillée. La courtoisie du paragraphe qui s'adressait au roi Guillaume Ier et au peuple allemand, courtoisie à laquelle la présence de l'envoyé extraordinaire de Prusse donnait le sens le plus favorable, a trouvé dans l'assemblée et dans le public un assentiment chaleureux. Il en a été ainsi des deux passages qui, se complétant l'un l'autre, déclaraient les résolutions pacifiques du gouvernement et rendaient hommage au capitaine valeureux qui personnifie à cette heure l'esprit guerrier de la jeunesse italienne. C'était plaisir de voir avec quelle vivacité d'instinct le public saisissait les moindres nuances qui, dans les paroles royales, conciliaient avec un art profond des aspirations et des intérêts, sinon contraires, du moins très-distincts. Par l'à-propos, par la mesure exquise de ses approbations, l'auditoire donnait l'accent vrai aux expressions du discours qui tantôt correspondaient au désir de la paix et de l'unité, tantôt au sentiment de l'honneur militaire et aux fiertés traditionnelles des vieilles républiques.

Il était impossible d'ouvrir sous de plus calmes auspices, dans un meilleur accord du pays et du souverain, cette première session de la première assemblée italienne.

Il n'en faudrait pas conclure qu'elle ne se verra pas, dans le cours de ses travaux, aux prises avec des difficultés graves. Mais l'esprit de prudence et d'union qui a présidé

aux élections et qui a inspiré le discours du trône en promet, dès aujourd'hui, la solution heureuse.

Je vous parlais dans ma dernière lettre de la formation des partis au sein de la Chambre. A ce moment encore, bien que la majorité fut acquise au président du conseil, une opposition systématique, une opposition *à outrance* semblait se préparer. Un tiers-parti (ce que nous appellerions un centre gauche) s'organisait, indépendant et libéral, riche en talents oratoires, s'honorant de noms connus dans les luttes de la presse et du parlement (tels que les de Pretis, les Pepoli, les Capriolo, les Berti-Pichat, les Coppino, etc.). Ce parti paraissait d'autant plus à craindre pour le ministère que, ne différant pas de lui quant aux vues générales de la politique, il pouvait en l'attaquant avec succès sur une question particulière d'administration ou de finance, par exemple, aspirer à le remplacer. Le tiers-parti venait de fonder un journal, la *Monarchia Nazionale*, qui comptait de nombreux lecteurs. Il se groupait, il se disciplinait sous la haute direction d'un homme d'État. Par la modération de son langage, par l'habileté de sa tactique et l'importance européenne de son chef, il attirait à lui de sérieuses adhésions. Avec des alliances fortuites, avec des coalitions d'une journée dans l'enceinte parlementaire, augmenté de ces recrues individuelles que les partis bien constitués ne manquent jamais de faire dans la masse flottante des incertains et des désappointés, en saisissant l'occasion, le tiers-parti avait chance de déplacer la majorité et de s'imposer au pouvoir.

Ce n'était certes pas là une menace pour la monarchie constitutionnelle dont le tiers-parti inscrivait loyalement le

nom sur son drapeau, et qui, aux jours difficiles, avait trouvé dans M. Rattazzi son plus intrépide défenseur ; ce n'était pas davantage un péril pour l'unité italienne à laquelle l'illustre orateur avait donné tant de gages ; ce n'était que l'éventualité d'une crise ministérielle. Cependant une crise si légère qu'elle dut paraître, la moindre oscillation dans le mouvement, la plus petite altération dans le ton ou dans le mode politique pouvait jeter le trouble dans l'opinion, inquiéter le sentiment populaire. Elle pouvait embarrasser, ne fût-ce que pour peu d'heures, les rapports du gouvernement avec l'étranger. Une telle considération, qui en d'autres temps et dans d'autres pays n'eût pas suffi à faire taire les rivalités de portefeuilles, devait être ici toute puissante. Au moment d'ouvrir les hostilités, les deux hommes d'État qui déjà se mesuraient ont fait un retour sérieux sur eux-mêmes. Différemment mais également dévoués à la chose publique, l'un a provoqué l'autre et saisi l'occasion de négocier la paix, ou tout au moins la trêve parlementaire.

Au lendemain de son triomphe électoral, le chef du cabinet, auquel on reprochait naguères quelque hauteur de paroles et quelque négligence à chercher le vrai mérite, a compris qu'il lui appartenait de faire les premières démarches. A la tête d'un parti considérable, le chef de l'opposition a compris qu'il pouvait et devait accueillir des ouvertures pacifiques. La présidence de la Chambre offerte et acceptée, assurée, me dit-on, par un suffrage unanime, a scellé ce quasi-*connubio*, qui peut-être en présage un plus parfait.

Désormais il n'y a plus à la Chambre d'opposition constituée, capable de renverser et de former un cabinet. Les

ministres et les députés, sans avoir à se préoccuper de questions personnelles et de rivalités de portefeuilles, vont se consacrer avec calme à la législation et aux affaires du pays. Véritablement représentative de toutes les grandeurs, de toutes les forces du passé et du présent[1], l'assemblée nationale va fonder dans les lois le royaume italien. Elle va préparer avec sagesse, à une nation libre, de nobles destinées. Avant qu'un long temps s'écoule, l'œuvre qu'elle commence au palais Carignan s'achèvera au Capitole. L'instinct du peuple et la politique, la fierté nationale et la raison d'État l'exigent également. La Rome nouvelle, a dit Gioberti, doit prendre une part active à la renaissance italienne; car l'esprit se refuse à concevoir une Italie régénérée sans le génie et le grand nom de Rome.

Latiale caput cunctis pie est Italis diligendum, tanquam commune suæ civilitatis principium[2].

[1] Un journal a pris plaisir à faire remarquer que la Chambre des députés compte dans ses rangs quatre-vingt-cinq barons, comtes ou marquis; quatre-vingt-treize chevaliers, commandeurs, grand' croix des ordres civils et militaires; vingt-cinq officiers de l'armée. Ce qui fait assez voir que la démocratie italienne est exempte de tout esprit d'ombrage ou d'exclusion.

[2] Dante.

DE LA ROME NOUVELLE

SELON VINCENT GIOBERTI

Le roi François II tenait encore dans Gaëte que déjà tous les yeux se tournaient vers Rome. Avec cette promptitude, avec cette justesse de discernement qui fait de l'opinion publique en Italie un guide et un appui si sûrs pour le pouvoir, chacun avait compris que le rappel de la flotte française, c'était la reddition de la place, et que, Gaëte rendue, le nœud des complications italiennes se délierait ou se trancherait au Vatican.

A l'heure où j'écris, il n'est pas un Italien qui mette en doute la prochaine solution de ce que l'on nomme chez nous la *question romaine;* question obscure encore à l'étranger pour la diplomatie, pour l'opinion catholique prévenue ou mal informée, mais élucidée depuis plusieurs siècles par l'histoire et par le bon sens italiens; reprise, approfondie de génération en génération par une suite ininterrompue de grands esprits, de Dante à Machiavel, de Sarpi à Léopardi, jugée en dernier ressort par le pape Pie IX lui-même, le jour où, sacrifiant à la conscience timorée du pontife les no-

bles ambitions du prince, il a repoussé l'amour, ce n'est pas assez dire, l'idolâtrie de tout un peuple et séparé sa cause de la cause nationale.

En ce jour, funeste au sacerdoce, le voile des illusions dernières est tombé. Le divorce s'est accompli sans retour entre l'idée spirituelle et l'idée temporelle, trop longtemps confondues au sein de la souveraineté pontificale. Sans cesser d'honorer le vicaire de Jésus-Christ, sans se jeter, comme on l'eût peut-être fait en d'autres temps et comme ils en étaient sollicités, dans les représailles violentes du schisme ou de l'hérésie, les Italiens ont retiré leur obéissance à tous les actes du pouvoir ecclésiastique qui se rapportaient à une fin politique. Par égard pour la personne, pour les vertus privées du saint-père, ils ont reçu en silence, mais debout, sans courber le front, les excommunications et les anathèmes du sacré collège.

Cependant, il faut bien le dire, si les esprits, dès longtemps préparés par les leçons de l'histoire, se montrent d'accord pour considérer la séparation des pouvoirs comme une nécessité que personne ne conteste plus, ils diffèrent quant à la manière dont cette séparation devra s'opérer. Deux opinions principales se prononcent à cet égard :

« Que le saint-père, disent les uns, abandonne à ses destinées nouvelles la capitale du royaume d'Italie, le retentissement des luttes politiques, les échos réveillés du Forum troubleraient le mystère de l'oracle divin. Irrévocablement partagé désormais entre le schisme, l'hérésie et l'indifférence, l'Occident, vieilli et comme accoutumé à l'erreur, n'offre plus aux vertus apostoliques ni conquêtes à tenter ni martyre à subir pour la gloire du ciel. L'Orient et ses

régions inconnues s'ouvrent au zèle évangélique. Le règne de Mahomet, le règne de Bouddha s'y perpétuent : opprobre de l'Église, humiliation de la croix. Que l'apostolat chrétien retourne vers ses origines ; qu'il établisse à Jérusalem le centre rayonnant de la foi catholique, il retrouvera dans la cité sainte qui vit mourir Jésus le don de persuasion, l'irrésistible attrait qui ravit les âmes ; et de là, il se répandra, comme un torrent de lumière, sur les vastes ténèbres qui enveloppent encore, après dix-huit siècles, le berceau de l'humanité. »

Ainsi parlent plusieurs que la gloire de l'Église touche plus vivement que les grandeurs de la patrie.

« Changer de lieu n'est pas changer de nature, disent les autres. Rome a vu s'éloigner plus d'un pape ; elle en a vu aussi plus d'un revenir. Que Pie IX reste au Vatican ; il appartient au saint apôtre qui bénit le premier essor de l'indépendance italienne d'en bénir aussi l'accomplissement. La présence volontaire du pontife, bien mieux que l'absence forcée du prince, consacrera la plus grande conquête de la raison moderne. En traçant lui-même les limites qui doivent perpétuellement séparer l'Église de l'État, en posant de sa main la borne infranchissable qui marque les confins du royaume de Jésus et du royaume de César, le saint-père les réconciliera dans le respect des peuples. Il les associera plus intimement qu'on ne le vit jamais dans l'œuvre commune d'une civilisation plus haute et plus parfaite. »

Entre ces deux opinions, la première, celle qui croit terminer tout litige par l'éloignement du pape, étant la plus simple, séduit naturellement le plus grand nombre. La seconde, dont les éléments d'appréciation sont plus com-

plexes, a pour elle des autorités considérables. Le fameux programme du *Rinnovamento* y ralliait, il y a de cela plus de dix années, les meilleurs esprits [1]. Ce programme que proposait, au lendemain de cruelles déceptions, un homme d'Église et d'État, repoussé, calomnié de son vivant, mais dont les prévisions se réalisent à ce point qu'il semble, en ce moment, du fond de la tombe, inspirer et guider jusqu'à ses adversaires, est développé dans le chapitre le plus éloquent du beau livre de Gioberti.

Si je m'adressais au public italien, il me suffirait d'y faire allusion, car il n'est personne en Italie qui n'ait lu, relu, qui ne connaisse, du moins en substance, l'idée de la Rome nouvelle [2]; mais il m'est permis de supposer qu'un ouvrage, publié il y a dix ans en langue étrangère, et qui ne forme pas moins de deux volumes in-8° d'environ 900 pages chacun, n'est pas présent chez nous à toutes les mémoires. Et comme les idées de Gioberti, indépendamment de leur valeur intrinsèque, empruntent aux événements une valeur d'à-propos et fourniraient la matière d'une *brochure* de circonstance, il ne me semble pas inopportun de les rappeler ici avec quelque étendue.

On sait qui fut l'abbé Gioberti. Catholique orthodoxe, mais citoyen indépendant, éclairé par l'expérience et par la pratique des affaires, passionné pour le bien public, mais enclin à le chercher dans les voies moyennes, le ministre de Charles-Albert se définissait lui-même excellemment lorsqu'il disait : « Ceux qui ignorent les lois immuables par

[1] *Del Rinnovamento civile d'Italia,* du Renouvellement civil de l'Italie, par Vincent Gioberti.
[2] *Della nuova Roma,* t. II, cap. III.

lesquelles sont gouvernées les destinées des peuples et ne savent point reconnaître dans les faits présents le germe des faits à venir, m'appelleront novateur, tandis que je suis tout simplement « expositeur » (*espositore*). Bien loin de vouloir faire l'office de révolutionnaire, je m'étudie, selon la mesure de mes forces, à prévenir les révolutions, en indiquant le cours naturel et inévitable des choses, en y préparant les esprits, afin que, l'heure venue, on évite tout conflit inutile, et que les changements nécessaires s'opèrent avec plus de douceur. »

Gioberti souhaitait ardemment, il crut longtemps facile la conciliation des intérêts de la cour de Rome avec les aspirations et les besoins nouveaux des peuples. Il proposa les conditions d'un pacte entre la papauté et ce qu'il appelait alors l'*hégémonie piémontaise*, à laquelle, par des raisons que le temps a mis en pleine lumière, il attribuait le droit, la puissance et l'honneur de rendre à l'Italie son indépendance nationale. C'était là, à ses yeux, le but suprême. Il y tendait de toutes les forces de son esprit. Il ne doutait pas qu'on ne dût l'atteindre avant peu d'années. « Cette indépendance se fera, écrit-il en 1848, avec le pape, sans le pape, ou malgré le pape [1]. » Le premier de ces moyens lui paraît le plus désirable. Un moment, avec toute l'Italie, il en espère le prompt succès. Les qualités personnelles de Pie IX, qu'il aime et qu'il vénère, lui inspirent confiance, non toutefois jusqu'à l'illusion.

« Vous faites bien d'espérer, mon bon Montanelli [2], écrit-

[1] *Del Rinnov.*, t. II, cap. III.
[2] M. Montanelli conserve l'autographe de cette lettre, à la date de 1848.

il encore ; mais dût notre espérance être déçue, il nous en faudrait consoler, car la renaissance italienne se fera, même en dehors du pape, et elle restera catholique. Dès le temps de Grégoire XVI, dans cette nuit profonde où personne ne pouvait pressentir l'aurore du règne de Pie IX, j'esquissais le plan d'un ouvrage où je montrais que la hiérarchie catholique, dans son admirable disposition, contient un principe de salut pour l'Italie, même sans le concours du souverain pontife, en dépit même de sa volonté contraire. Si les choses empirent à ce point de nous ôter tout espoir dans le pape régnant, je terminerai et je publierai cet ouvrage. Si je ne m'abuse, il suffira pour conserver à notre restauration son caractère religieux et pour tranquilliser les consciences dans le cas où nous serions forcés de faire au gouvernement romain une opposition civile et politique. Mais avant de recourir à ce parti extrême, il faut laisser à Rome *spatium resipiscendi*... »

Et plus loin, il s'explique : « Le dilemme est celui-ci, dit-il : Le gouvernement temporel du pape est-il destiné à transformer et à diriger les destinées communes de l'Italie, ou bien doit-il prendre fin comme n'étant plus nécessaire à l'indépendance de la religion, par suite des changements survenus dans les conditions et dans la culture des peuples ? Vous voyez qu'il appartient à Dieu seul de résoudre ces doutes. Nous devons attendre et nous gouverner selon les évènements, qui sont *la révélation continue de la Providence.* »

Il n'était pas possible, on le voit, d'apporter plus d'équité, plus de sagesse, un esprit tout ensemble plus religieux et plus politique à l'examen des rapports de l'Italie avec le

saint-siège. Les événements que voulait attendre Gioberti tranchèrent le dilemme dans le sens qu'il n'eût pas choisi, mais sans le rendre injuste envers celui dont le triste changement venait mettre à néant ses plus chères espérances. Au plus fort de l'indignation publique, dans l'explosion des colères du peuple trompé, au risque de froisser tous ses amis et de s'aliéner l'opinion, Gioberti continue de rendre hommage aux vertus de Pie IX. Il célèbre le bien qu'il a fait. « C'est à Pie IX, s'écrie-t-il, que nous serons redevables, si quelque jour se réalise le rêve de Dante et de Machiavel. C'est par lui qu'est devenu nécessaire ce qui était inespéré, inévitable, ce qui paraissait impossible [1]. » Mais en même temps que son génie lui fait découvrir au sein du chaos les éléments de la liberté prochaine, il reconnaît que tout espoir dans l'alliance du pontificat constitutionnel avec la royauté constitutionnelle est désormais chimérique. « La réforme libérale du gouvernement civil des papes est une de ces entreprises extraordinaires qui, une fois tentée et manquée, ne se recommencent pas. — L'idée de ma Rome (*l'idea della mia Roma*), écrit-il avec un courage de sincérité bien rare, est à tout jamais discréditée (*screditatissima*), rangée parmi les rêves et les utopies [2]. »

Plus il rend justice à la personne de Pie IX, mieux il comprend l'incompatibilité de l'institution romaine avec la liberté. « Ce qu'une âme si pure et si bénigne n'a pu faire, qui le fera? Comment un pontife moins saint, moins généreux, voudrait-il même essayer ce que celui-ci n'a pas osé

[1] *Del Rinnov.*, t. II, cap. III.
[2] *Ibid.*

poursuivre? » Gioberti démontre d'ailleurs avec une implacable logique que les cardinaux, avertis par l'expérience, ne commettront plus la faute de se donner un souverain capable d'échapper à leur tyrannie; et cette tyrannie du sacré collége, il la fait voir, dans son ignorance croissante, de plus en plus insupportable à la société laïque qui, de plus en plus, s'élève dans la connaissance de son propre bien et des lois naturelles de son développement. Le tableau que trace Gioberti de l'état présent de l'Église romaine nous y montre le mal tout à fait incurable. « L'Église romaine, écrit-il, qui jadis eut la fleur du monde chrétien, n'en a plus aujourd'hui que la lie. Les dignités ecclésiastiques ne tentent plus les grandes intelligences ni les âmes fortes. Qui se sent des ambitions hautes ne se tourne plus vers la cour de Rome, ne recherche plus la pourpre. Le gouvernement romain est une oligarchie de prêtres incapables ou corrompus, un despotisme à plusieurs têtes, une anarchie permanente, le pire de tous les régimes. Sous des noms et des titres pompeux se cachent une langueur sénile, une stagnation, une léthargie telles que pour rencontrer un état semblable il faudrait remonter au plus bas temps de Bysance [1]. »

Qu'un tel régime ne possède aucune autorité morale, ce n'est pas là une vérité qui demande sa démonstration. Gioberti n'a guère plus de peine à faire comprendre l'incapacité de ce régime à se maintenir par la force des armes; d'où il appert que le gouvernement ecclésiastique est complétement en dehors des conditions nécessaires à la durée des États et à l'indépendance des souverains.

[1] *Del Rinnov.*, t. II, cap. III.

Le passage prophétique dans lequel l'auteur du *Rinnovamento* essaye de se rendre compte de ce qui adviendrait si le saint père, pour imposer au peuple un gouvernement méprisé, faisait appel à des forces auxiliaires, vient de recevoir des événements une vérification si éclatante, chacune des expressions de l'illustre écrivain s'applique à ce que nous venons de voir avec une si énergique justesse que je craindrais d'en atténuer l'effet en ne citant pas mot à mot : « On sera contraint, dit Gioberti, de recourir à des troupes étrangères ; mais les finances pontificales sont épuisées. Il faudra donc accepter des soldats, en pur don, de la courtoisie des princes voisins. Combien cela peut-il durer ? Un État tel que la France consentira-t-il indéfiniment à prodiguer le sang de ses guerriers et l'or de ses citoyens ? Dans quel but ? Pour se déshonorer soi-même, pour perpétuer à son propre détriment un fantôme de gouvernement inepte et honteux ! Et la France manquant, à qui s'adresser ? A l'Autriche peut-être, à cette ennemie éternelle du nom italien ? A la Russie hérétique et schismatique ? O infamie sans égale ! Mais voici que l'on imagine des enrôlements volontaires, des croisés, des templiers, de nouveaux chevaliers du moyen âge, des strélitz catholiques, des prétoriens, des mameluks, des janissaires baptisés... Ces projets et d'autres analogues s'en iront au vent [1] ! »

Ne semble-t-il pas que de telles pages aient été écrites à la veille de la déroute de Castelfidardo ?

Lorsque la politique, en ces prévisions, revêt un caractère de précision aussi rigoureux, n'est-on pas en droit de la considérer comme une science positive, à laquelle on ne

[1] *Del Rinnov.*, t. II, cap. III.

saurait plus, sans puérilité, opposer des raisons de sentiment ou les préventions d'une longue habitude?

Un pouvoir qui n'a su garder sur ses sujets aucune autorité morale, un gouvernement inhabile à se soutenir par ses forces propres, un État incapable de donner au peuple l'instruction et la prospérité, hostile par sa nature aux progrès de la science et de l'industrie, apporterait-il à l'organisation d'une confédération naissante un principe d'activité? Ne serait-il pas, au contraire, pour la renaissance italienne, un embarras, une entrave? N'empêcherait-il pas, par le seul fait de son existence, le développement naturel du nouvel organisme social, ne le retiendrait-il pas dans des conditions inférieures à l'état général de la civilisation européenne?

La confédération italienne [1] enfin doit-elle placer à sa tête un gouvernement vieilli dans la routine, habitué à végéter plutôt qu'à vivre? Doit-elle prendre pour guides et pour modèles des souverains qui, pour parler avec Machiavel, ont des États et ne les défendent pas, des sujets et ne les gouvernent pas?

Si une pareille erreur était jamais commise, on ne tarderait pas à l'expier chèrement. Déçus dans leur espoir, brusquement arrêtés dans leur invincible élan vers un idéal politique que ni la papauté dans tout son éclat, ni l'empire

[1] Gioberti ne parle pas du royaume d'Italie; l'idée de l'unification italienne par la monarchie constitutionnelle n'était pas née alors. Les Italiens, que de longues traditions rendaient plus familiers avec l'idée municipale et fédérative, séduits par l'antique prestige de Rome, ne se sont convertis à l'idée monarchique unitaire qu'après avoir éprouvé et reconnu l'impuissance actuelle de la république et de la papauté à constituer sur des bases solides l'indépendance nationale.

dans toute sa force n'ont jamais effacé des imaginations, les peuples italiens, à peine associés, rompraient ces liens nouveaux. A un ordre apparent, éphémère, succéderait un désordre passionné. Aussi abhorrée en Italie que la domination étrangère, la domination cléricale ne pourrait soutenir l'effort du patriotisme révolutionnaire ; et l'Europe qui aspire à la paix, pour ne l'avoir pas su fonder en Italie sur ses bases naturelles, retomberait en perplexités, en inextricables ennuis.

Après avoir longuement et de la façon la plus convaincante exposé l'incompatibilité du pouvoir temporel des papes avec les tendances et les besoins légitimes de la société ; après avoir montré les voies dangereuses où s'engageraient les puissances européennes en se faisant protectrices et solidaires, en quelque sorte, d'un gouvernement condamné par l'opinion, l'auteur du *Rinnovamento* aborde l'argument le plus fort et le plus spécieux tout ensemble que l'on fasse valoir en faveur de la cour de Rome : la nécessité de la souveraineté pour garantir l'autonomie ecclésiastique. Bien que Gioberti, avec la plupart des philosophes et des historiens, considère les siècles antérieurs à la donation de Pépin et de Charlemagne, comme les plus glorieux de l'Église, plus libre alors, plus puissante sur les âmes par la sainteté, par l'apostolat, par le martyre, plus splendide en sa vertueuse pauvreté qu'elle ne le fut à l'apogée de ses ambitions mondaines, il accorde, néanmoins, qu'à une époque de civilisation confuse, quasi barbare, dans le conflit armé des usurpations laïques, il a pu être utile que les pontifes fussent souverains.

Le sceptre en d'autres temps a parfois, il en convient,

protégé la tiare. Mais de ce que la souveraineté temporelle a été une institution conforme au génie des sociétés gouvernées au nom d'un droit divin, par des princes absolus, il ne s'ensuit aucunement, bien au contraire, qu'elle soit en harmonie avec l'esprit des temps modernes. Dans nos sociétés monarchiques ou républicaines, les institutions démocratiques prévalent de plus en plus; et avec ces institutions, la séparation de l'Église et de l'État, la liberté de conscience, la puissance de l'opinion publique.

Au dix-neuvième siècle, aucune usurpation de l'État sur l'Église n'est plus à redouter. L'opinion européenne est déjà sur ce point tellement unanime que toute supposition contraire serait chimérique. Et c'est là qu'est la force véritable sur laquelle repose désormais l'indépendance du saint-siége; c'est sur cette puissance de l'opinion qu'il peut compter avec certitude, et non pas sur la souveraineté dérisoire d'un État microscopique, sans soldats et sans revenus. La réponse de saint Thomas au pape Innocent aurait dû rester toujours gravée dans la mémoire des pontifes romains : « Tu le vois, disait le vicaire de Jésus-Christ, en montrant avec complaisance au grand docteur de la sagesse divine un monceau d'or, l'Église ne pourrait plus dire maintenant ce qu'elle disait jadis : *Argentum et aurum non est mihi.* » — « Ni non plus : *Surge et ambula,* » reprit le saint.

La domination temporelle, au lieu de protéger la liberté ecclésiastique, de nos jours la met en péril. En effet, cette domination, ne se soutenant plus par ses forces propres, le pape ne pouvant plus même résider en son palais sans en faire garder les approches par une garnison étrangère, il

devient étranger lui-même parmi les siens et, pour paraître maître au dehors, il lui faut en réalité se faire esclave. Une si humiliante nécessité n'est subie par l'orgueil pontifical qu'avec une répugnance extrême ; mais comment s'y soustraire? Vassal à contre-cœur de la France, dont l'esprit incrédule et frondeur poursuit de ses railleries ce vain appareil de majesté qu'elle est censée défendre, le pape, supposé qu'il lui fût loisible de choisir un protectorat moins antipathique au tempérament de l'Église romaine et de substituer à l'occupation française l'occupation autrichienne, en sentirait bientôt le joug plus pesant.

Les défenseurs du pouvoir temporel, ajoute Gioberti, discourent d'ailleurs des destinées de l'Église à la façon des rationalistes, et d'une manière toute profane. La Providence qui n'abandonne jamais ceux qui se fient à elle retire son appui à qui, hors de propos, abuse des moyens humains. Entre ces moyens, il n'en est pas de moins efficace à procurer l'indépendance du sacerdoce qu'un pouvoir séculier contraire à sa nature primitive, et plus contraire encore au génie de la civilisation moderne. On ne saurait trop le répéter, le vrai péril pour l'Église, ce n'est plus qu'elle subisse le joug de quelque envahisseur, profanateur impie des choses sacrées, ce serait qu'elle se rendît hostile, ne fût-ce qu'en apparence, à la liberté des peuples; car si un conflit semblable venait à s'engager, on peut tenir pour certain qu'il tournerait à la confusion, non des peuples, mais de l'Église.

C'est ce conflit que l'auteur catholique du *Rinnovamento* appréhendait, et qu'il prend à tâche de prévenir par des avertissements prophétiques. La partie la plus intéressante

de son livre (le plus beau livre de politique qui ait été écrit, peut-être, depuis Machiavel), est celle où il examine les moyens de concilier la renaissance italienne avec la restauration d'une papauté indépendante et respectée. Tout d'abord il rejette les deux hypothèses qui, de son temps, prévalaient. Restreindre à la seule ville de Rome la souveraineté temporelle en la laissant absolue, ce serait condamner la première ville du monde à ce qu'il appelle *un servage privilégié*. Tempérer cette souveraineté en faisant de la commune romaine une sorte de république présidée par le pontife, ce serait retourner au moyen âge, retomber dans les inconvénients déjà expérimentés d'une constitution imposée à des prêtres qui n'y veulent rien comprendre. Dans les deux cas, l'homogénéité, l'harmonie de la société italienne serait rompue ; on lui enlèverait sa force « en lui mettant au cœur une autre république de Saint-Marin. *Accampandole in cuore un' altra republica di San-Marino*[1]. »

Selon les convictions profondes de Gioberti, le remède unique, mais aussi le remède certain aux maux passés et présents, ce serait que la papauté renonçât à toute suzeraineté politique ou territoriale.

L'indépendance, la sécurité, la majesté du pape, de sa cour, de son autorité sacerdotale, seraient inviolablement garanties par un commun accord de toutes les puissances européennes. A l'entretien de ses palais, de ses résidences, aux frais de son gouvernement ecclésiastique, une dotation fournie par l'Italie, ou mieux encore par la catholicité tout entière, subviendrait avec largesse. Ainsi protégé par la

[1] *Del Rinnov.*, t. II, cap. III.

nation italienne, recevant de l'Europe catholique un respectueux tribut, exempt de devoirs et de soucis mondains, purifié des vices que le maniement des affaires profanes amène avec lui, le saint-siége ne serait plus sujet aux vicissitudes des dominations terrestres. La tiare reprendrait aux yeux de tous un lustre, un éclat de sainteté que nous avons peine à nous figurer, tant ils semblent irréparablement effacés, ou du moins pâlis. L'Église, en dépouillant les lambeaux d'une souveraineté usée, apparaîtrait, comme son divin Maître, transfigurée, radieuse, dans les régions de l'éternelle paix.

Tels étaient les vœux et l'espoir de l'abbé Vincent Gioberti. Cependant, malgré la profondeur de ses convictions, il ne fermait pas les yeux aux difficultés pratiques qu'une si essentielle modification de la papauté ne pouvait manquer de soulever. Il ne se dissimule pas qu'un changement si grand présuppose l'assiette définitive de l'État, et que rien ne pourra s'établir avec solidité aussi longtemps que dureront les conditions précaires de la renaissance italienne. Aussi voudrait-il, pendant la période plus ou moins longue qu'il considère comme indispensable au règlement politique des affaires d'Italie, l'éloignement volontaire du souverain pontife. Cette absence lui paraît utile, bienséante, souhaitable pour la dignité du saint père : « Comme il devra passer d'un empire profane à une existence tout évangélique, le saint Père aura besoin, dit Gioberti, d'un certain espace de temps pour s'accoutumer à cette idée. Et cela lui deviendra moins pénible s'il s'éloigne de Rome que s'il demeure au milieu des souvenirs tentateurs d'un pouvoir à peine déposé. Après qu'une absence momentanée

lui aura facilité l'oubli des habitudes anciennes, devenu en quelque sorte un homme nouveau, il pourra sans danger réoccuper sa résidence naturelle. La première cité et la première église du monde ont besoin l'une de l'autre; il manquerait à toutes deux quelque chose si elles étaient séparées, et si le siége du culte universel se transférait ailleurs. »

Ainsi parlait, il y a de cela deux lustres, l'un des plus nobles esprits qui aient jamais honoré l'État et l'Église. Tel est le plan qu'avait conçu le ministre éminent dont les faiblesses politiques du roi Charles-Albert, les ombrages des partis extrêmes, mais par-dessus tout les fluctuations d'une opinion publique encore incertaine, paralysèrent le génie. Malgré la rapidité prodigieuse et tout à fait inattendue de ce *cours naturel des choses*, qu'il signalait à son point de départ et dont il conseillait de suivre, en le réglant, la pente irrésistible, le dilemme posé par Gioberti est resté exactement ce qu'il était au moment où il en définissait les termes. Pour la monarchie unitaire comme pour la confédération italienne, pour la royauté comme pour l'hégémonie piémontaise, il s'agit encore, à cette heure, de déterminer les bases d'un accord avec le souverain pontife, qui sauvegarde l'indépendance de la nation et l'indépendance de l'Église. Rome et Venise sont encore debout, il est vrai, mais la domination autrichienne et la domination pontificale sont détruites dans l'esprit du peuple italien.

La première, à l'abri des remparts de Mantoue, maîtresse d'une des plus belles armées du monde, peut encore se soustraire quelque temps aux conséquences finales de la sentence que l'Europe prononçait contre elle, il y a déjà

deux siècles, lorsqu'elle sanctionnait à Munster la révolte des Pays-Bas ; mais qu'attendre, pour le triomphe du sacré collège, de ces *janissaires baptisés,* de ces zouaves pontificaux que leur nom seul voue au ridicule? Quel autre Pimodan, quel autre Lamoricière, plus intrépide ou plus aveugle, se lèverait désormais à l'appel des Mérode et des Antonelli pour aller, dans les champs d'un nouveau Castelfidardo, chercher la mort ou l'éclipse d'un nom glorieux !

C'est en vain que l'on voudrait contester l'évidence, l'institution de la souveraineté temporelle appartient à ces vestiges d'un autre âge que le souffle de la révolution française fait écrouler partout, dès qu'il les touche. Il n'est plus un seul gouvernement en Europe qui puisse ou qui veuille maintenir par la force des armes une institution aussi complètement ruinée dans les esprits. Plus vainement encore se flatterait-on de la faire accepter par la raison moderne.

La société porte ailleurs ses passions, ses intérêts, ses espérances. Trop longtemps jouets ou victimes des calamiteuses querelles des Henri ou des Grégoire, Guelfes et Gibelins sont aujourd'hui d'accord à ne vouloir subir la domination ni du pontificat ni de l'empire. La royauté constitutionnelle au Capitole, c'est l'idée supérieure, complexe et conciliatrice qui embrasse et absorbe les contrastes du passé. Que le palais du Vatican soit occupé, ou bien qu'il reste vide ; que la majesté du pontificat y réside ou s'en éloigne, il appartient encore à la sagesse du pape de résoudre la question de la manière qu'il croira la plus conforme à la dignité du sacerdoce. Gioberti espérait de Pie IX un acte tempéré de prudence et de vigueur qui, en abandonnant ce qui ne pouvait plus être retenu, sauverait tout ce

qu'il importe de sauver : l'ascendant moral de l'Église latine et la perpétuité des traditions apostoliques. Mais une conscience inquiète et timorée, l'habitude d'une longue possession disposent mal aux initiatives généreuses. Les qualités non moins que les défauts de Pie IX le rendent inégal à la situation qui lui est faite : trop haut pour la subir, trop bas pour la dominer.

Il est contraire aussi à la loi de l'histoire qu'un même homme soit avec succès *représentatif* de deux idées opposées. A une institution rajeunie, il faut un homme nouveau ; à une papauté dégagée de tout élément profane, il faut un pape qui ne se soit jamais vu compromis dans les profanes habiletés de la politique. Il ne sied entièrement au respect que Pie IX se doit à lui-même, à son libéralisme passé, au rôle qu'il a consenti à jouer depuis plusieurs années, ni de prolonger dans Rome une résistance inutile, ni de porter ailleurs ses pas hésitants.

Cette longue suite d'événements que l'auteur du *Rinnovamento* appelle « la révélation continue de la Providence, » ne lui commandent pas une humiliation, un martyre qui serait sans grandeur et sans sainteté, étant souffert pour la défense d'un royaume que Jésus-Christ déclarait n'être pas le sien. Il ne conviendrait à Pie IX ni de s'en laisser dépouiller ni d'en arracher quelques lambeaux à la pitié dédaigneuse des princes de la terre. Transférer en Orient le saint-siège serait une entreprise au-dessus de ses forces ; Jérusalem accueillerait sans enthousiasme un pape sans prestige. Une bannière en deuil ne conduit point aux conquêtes de la foi ; et d'un cœur attristé ne jaillit point la flamme évangélique.

Un renoncement complet et sincère, une abdication libre et sans retour, voilà ce que conseillent au pape Pie IX les intérêts de sa gloire et de sa conscience. On a vu des pontifes déposer la tiare pour faire cesser un schisme qui désolait l'Église. Ce n'est pas le schisme aujourd'hui qui la menace, c'est un danger plus grand. L'esprit de la société laïque entre en contradiction avec l'esprit de Rome. Une réaction se prépare, dont les suites seraient incalculables si un pontife nouveau, libre de tous engagements, ne venait sceller d'une main prompte et ferme un pacte qui relie les destinées de l'Église latine avec les destinées des peuples italiens, si la *Rome nouvelle* ne s'élevait au plus vite sur les débris de la vieille Rome. Les plus tristes présages se verraient avant peu réalisés : « En moins d'un siècle, le catholicisme serait exilé des terres italiennes, et les monuments romains qui le consacrent sembleraient des antiquités intéressantes pour les érudits, comme le Colisée et les Thermes. *Si smorbi adunque il pontificato del vermo che lo rode, altrimenti, in meno di un secolo, il cattolicismo esulerà dalle terre italiche, e i monumenti romani che lo consacrano, saranno un' anticaglia erudita, come il Colosseo e le Terme* [1]. »

[1] *Del Rinnovamento*, t. II, cap. III.

LA LIBRE PENSÉE EN ITALIE

AUSONIO FRANCHI

Parmi les noms nouveaux qu'a fait surgir en ces dernières années l'essor de l'indépendance italienne, il en est un qui avait, entre tous, droit à notre attention et à nos sympathies et qui pourtant nous est resté presque inconnu : c'est le nom d'Ausonio Franchi.

Ce nom est un pseudonyme. Un historien à qui rien n'échappe de ce qui honore son temps et l'humanité le signalait en 1855[1]. On le lit sur la couverture d'un volume traduit et publié l'an passé à Bruxelles[2]. La *Revue philosophique et religieuse* qui le comptait parmi ses collaborateurs, une chronique de la *Revue des Deux-Mondes* qui rendait compte de l'édition française du *Rationalisme* l'avaient fait connaître de quelques lecteurs attentifs. Enfin très-récemment, dans quelques lignes consacrées à la bibliographie contemporaine, une Revue accréditée appelait Au-

[1] Michelet. *Histoire de France*, t. VII.
[2] Ausonio Franchi. *Le Rationalisme*, avec une introduction pa[r] D. Bancel. Bruxelles, Auguste Schnée.

sonio Franchi un Lamennais italien[1]. Voilà, si je ne me trompe, tout l'accueil que la presse française a daigné faire jusqu'ici à l'écrivain éminent dont la philosophie et la politique se rattachent par tous les points, et il s'en fait gloire, au mouvement intellectuel de la France, et qui n'a pas cessé, pendant plus de dix années, de propager dans son pays les ouvrages et les idées de nos libres penseurs. Le moment est venu peut-être de réparer un oubli qui touche à l'ingratitude. J'y voudrais contribuer quelque peu en disant ce qui m'est connu de ce noble caractère, de cet esprit droit et libre qui a créé et qui fera vivre dans l'histoire de la seconde renaissance italienne le nom d'Ausonio Franchi.

Je viens de dire qu'on l'a nommé un Lamennais italien. Le rapprochement est juste en ce sens que l'abbé Bonavino, — c'est le nom qui s'est effacé sous la popularité rapide du pseudonyme, — comme l'abbé de Lamennais, a quitté l'Église romaine dont il était l'honneur pour entrer dans les voies du libre examen et que, par un privilége bien rare, en rompant ses vœux, en dépouillant l'habit ecclésiastique, il a gardé le renom d'un homme de bien avec l'autorité d'une vie sans faiblesses. Mais des différences nombreuses s'accuseraient si l'on essayait de serrer de trop près la comparaison : différences de doctrines que je n'aborderai point ici ; différences dans les circonstances et dans les caractères qui nous rendront sensible la merveilleuse diversité d'aspect que des métamorphoses de même nature peuvent prendre selon la trempe particulière, selon

[1] *Revue germanique*, 15 février 1861.

les dispositions et les disciplines de l'esprit au sein duquel on les voit s'accomplir.

L'intérêt qui s'attache à ce genre d'observations suppléera, je l'espère du moins, à ce qu'elles présentent d'insuffisant au point de vue de la critique littéraire et philosophique. Je me suis attachée à l'étude d'une personnalité plutôt qu'à l'étude d'une œuvre. J'ose croire qu'on ne m'en saura pas mauvais gré et que l'on accueillera avec sympathie l'esquisse, même incomplète, d'une aussi noble figure.

I

Assis au pied de l'Apennin, sur une plage charmante, sous un ciel d'une incomparable bénignité, le village de Pegli[1], à mi-chemin entre Gênes et Voltri, est un des plus riants de la *Riviera di Ponente*. Une population d'environ quatre mille âmes, de mœurs douces et polies, économe et tranquillement laborieuse, y vit, exempte de misère, des produits de la pêche, du jardinage et de plusieurs fabriques de drap et de papier qu'alimentent de rapides cours d'eau descendus des hauts sommets par les vallées de la Varena et de Cantalupo. Dans quelques familles de ma-

[1] Il ne faudrait pas entendre ce mot village au sens qu'il a chez nous. En France, le village est généralement un amas confus de maisons mal bâties, quelquefois misérables. En Italie, c'est plutôt une très-petite ville ouverte de toutes parts sur la campagne, et dont les constructions solides, alors même qu'elles n'ont pas, comme il arrive souvent, un intérêt historique ou bien un intérêt d'art, présentent presque toujours un certain aspect décoratif.

rins, le voyage au long cours transmet de père en fils la tradition des expéditions aventureuses. Les femmes de Pegli ont le renom d'une extraordinaire fécondité [1].

C'est là, dans une famille de marins, que naissait, le 27 février 1821, Cristoforo Bonavino. Sa mère, de quinze enfants qu'elle avait mis au monde, en élevait neuf encore. Son père, trop peu robuste pour les entreprises maritimes, s'était fait tisserand. Il destinait ses fils, le petit Cristoforo comme les autres, à lui venir en aide dans son modeste négoce. Pour ce dessein, il n'était pas besoin de vastes connaissances, lire, écrire et compter y suffiraient. C'est dans une école de Pegli que Cristoforo reçut ces premières notions. Mais son père, trouvant qu'il perdait son temps chez un maître dont l'enseignement était tout machinal, l'en fit sortir à douze ans pour l'employer dans sa maison. Pendant deux longues années, le jeune Bonavino ne fit plus que fabriquer du drap. Au commencement de 1836, sur les instances d'un voisin, son père consentit à l'envoyer à Sestri dans une école que dirigeait un abbé français, à peine versé lui-même dans les éléments de la grammaire et de la littérature. Ce terme rigoureusement fixé, cette année unique consacrée à un chétif enseignement et qui, dans une vie commune, n'eut guère laissé de traces, devait donner l'essor à une belle intelligence, fît un nom : tant il est vrai que si les circonstances préparent les hommes, les hommes bien plus visiblement encore, en saisissant ou en laissant échapper, en négligeant ou en tour-

[1] Les femmes de Pegli, dit le proverbe génois, accouchent deux fois l'an. *E figge de Pegli fan due votte all' anno.*

nant à leurs fins les circonstances, s'achèvent en quelque sorte eux-mêmes, et prennent possession de leur génie.

Les progrès du jeune Bonavino étonnèrent son maître à ce point qu'il le citait partout en exemple. On y rendit le père attentif. « N'avait-il pas, lui dit-on, plusieurs fils, tous capables de le soulager dans le soin des affaires? Puisque celui-ci montrait tant de bonne volonté, que ne le mettait-il à même d'achever ses études et de s'ouvrir l'accès des professions libérales? Un grand honneur en reviendrait plus tard à la famille. » Le tisserand Bonavino était un villageois sans lettres, mais homme de sens. Né en 1789, il avait respiré l'air des révolutions. Quelques auteurs aussi de notre dix-huitième siècle lui étaient, par fortune, tombés sous la main. Il réfléchit, et la veille du jour fixé pour retirer Cristoforo de l'école, l'étant allé trouver : « Voudrais-tu pas, lui dit-il, entrer au séminaire? — Au séminaire ou ailleurs, reprit l'enfant, pourvu que j'apprenne quelque chose. »

Peu de jours après, il était à Gênes, dans une pension, où il revêtait l'habit ecclésiastique, porté déjà par plusieurs de ses condisciples. En neuf mois, Cristoforo parcourait toutes les classes de la pension : au mois d'août 1837, il passait son examen de rhétorique, au mois de novembre il était en philosophie au séminaire. Là, tout excita ses curiosités intellectuelles. En dépit de l'infériorité que lui donnait au début le retard de ses études élémentaires, son application extrême et la promptitude de sa conception lui firent bientôt dépasser tous ses condisciples. Sa piété égalait son intelligence; toutes ses pensées et tous ses sentiments allaient vers Dieu et s'absorbaient en Dieu. A dix-sept

ans, il prenait à part lui la résolution de consacrer les forces de sa jeunesse à la prédication de la foi chez les nations infidèles. Dans ce dessein, il entra secrètement en rapport avec les missionnaires de la Compagnie de Jésus. Pour préparer sa famille à la séparation qu'il méditait d'accomplir, il prétexta le soin de sa santé, très-altérée déjà par le jeûne, quitta le séminaire de Gênes pour celui de Bobbio, au cœur de l'Apennin, où résidait l'évêque Gianelli, zélé propagateur des missions évangéliques. Au mois de décembre 1843, sous les auspices de cet excellent prélat qui lui portait une affection paternelle, au moyen d'une dispense d'âge aisément accordée à des mérites peu communs, il prononçait, à vingt-trois ans, les vœux sacrés.

L'enseignement de la théologie et la direction des consciences lui furent bientôt confiés par l'évêque, qui faisait de lui l'estime la plus haute. En effet, l'abbé Bonavino, à une rigidité de mœurs exemplaire, joignait une irréprochable orthodoxie. Saint Thomas et saint Liguori étaient ses maîtres. Dans l'un, il puisait la doctrine, dans l'autre, les inspirations de l'amour divin. Il enseignait avec éloquence ce qu'il croyait avec passion.

Comment l'Église romaine ne sait-elle pas garder de tels hommes? Comment des âmes profondément chrétiennes par le désintéressement des choses d'ici-bas, par le dévouement à la vérité, par le don de sacrifice et par la pureté d'intention, inaccessibles aux séductions de la chair et aux suggestions des vanités mondaines, pourquoi les Bonavino, les Lamennais, d'autres encore, trop nombreux et trop dignes de respect pour qu'on puisse considérer leur apostasie comme un accident sans importance, se détachent-

ils avec douleur, mais avec une persistance de volonté inébranlable, des traditions, des liens sacrés de la grande famille catholique? Un prochain avenir tient en réserve la réponse à cette interrogation, qui n'est pas l'un des moindres entre les *signes du temps*, car elle se rattache aux conditions vitales de la société et fait partie de cet étrange ensemble de phénomènes contradictoires que l'histoire appellera un jour le génie du dix-neuvième siècle.

C'est dans le recueillement du confessionnal, dans l'exercice de la direction spirituelle, à laquelle une précoce et parfaite sagesse l'avait exceptionnellement désigné, c'est en présence de Dieu, face à face avec sa conscience, que l'abbé Bonavino sentit s'élever en lui un premier doute. De hautes questions de morale qui, pour son esprit logique, ne se pouvaient séparer des questions de dogme et qu'il ne voulut point résoudre sans consulter les autorités traditionnelles, furent l'occasion d'une recherche entreprise dans l'intérêt de la foi, mais qui devait bientôt tourner contre elle. Il poursuivait une certitude, mille perplexités l'arrêtent. Il interrogeait la doctrine unique, une multitude de sentiments opposés lui répondent à la fois. Des dissidences notables sur des points qu'il estime essentiels éclatent à ses yeux surpris. Au lieu d'avoir, comme il s'y était préparé, à ployer son obéissance sous l'arrêt infaillible, il lui faut appeler sa raison à contrôler des avis divergents. De l'examen comparé des doctrines naît pour lui un devoir nouveau : il veut serrer de plus près la vérité; il recommence ses études. L'Église gallicane, tenue par les zélateurs de Rome en suspicion, ouvre à l'étroite orthodoxie de Bonavino un espace agrandi d'où son esprit plonge sur des horizons plus vastes

encore. Il marche prudemment; il avance avec méthode. Bossuet l'a conduit hors de saint Thomas ; Pascal le conduit hors de Bossuet; Arnaud, hors de Pascal. Ici, il s'arrête hésitant. Il sent qu'il touche au schisme. Son âme entre en effroi. Il se prosterne. Durant des nuits entières, suppliant, à genoux, en larmes, au pied du crucifix, il met un frein aux audaces de sa pensée. Il les châtie impitoyablement par les macérations de la chair, mais en vain ; un trop puissant éveil est donné à sa raison.

Laissons-le parler lui-même. Il nous dira ce passage terrible, cette orageuse traversée d'un monde à l'autre, que Lamennais a voulu envelopper de silence. Il nous dira, avec un accent de loyauté virile qui ne saurait tromper, ses combats intérieurs et son triomphe. « Je repris alors, écrit-il[1], le cours de mes études. De la morale, il me fallut remonter à l'examen du dogme, et de là à l'histoire ; de proche en proche, à la philosophie, à la littérature, à la politique. Ce travail, qui produisit une révolution profonde dans tout mon être, fut d'abord une lutte effroyable contre moi-même, contre les croyances sucées au sein maternel, contre les enseignements de l'école, contre les sophismes de l'amour-propre, contre les suggestions de la peur : lutte qui coûta des larmes de sang à mon pauvre cœur qui l'entreprit et la soutint lui seul, en secret, sans autre témoin et juge que Dieu ; lutte qui, chaque jour, m'arrachait quelqu'une des convictions que j'avais jusqu'alors professées avec tout l'enthousiasme de la foi la plus pure, auxquelles

[1] La *Philosophie des écoles italiennes*. La *Filosofia delle scuole italiane*. 1852.

j'avais consacré la fleur de ma jeunesse, dans lesquelles j'avais mis mes plus chères délices, mes plus nobles illusions, les espérances les plus douces de ma vie. Mais cet état horrible d'incertitude et d'anxiété, de douleurs et de désolations ne se prolongea pas longtemps; il fit place à une satisfaction, à une sérénité ineffable qui en effaça bientôt tout vestige.

« Après avoir examiné les doctrines des différentes écoles catholiques, j'ai étudié les principes du jansénisme; puis j'ai consulté les systèmes des protestants, interrogé la philosophie du siècle passé, confronté les travaux de la critique moderne, et la première conclusion certaine où mon intelligence a trouvé son point d'appui a été celle-ci : que le critérium suprême de toute vérité réside dans la raison. Ce principe établi, mon émancipation intellectuelle et morale a été accomplie.

« En vertu de ce principe, je suis arrivé immédiatement à la négation de tout ordre surnaturel, de toute théologie positive, de toute autorité théocratique. Ce principe découvrit à mes yeux la loi universelle de progrès et de transformation qui régit la vie du monde physique et moral, des êtres et des idées, de la nature et de la science, de la civilisation et de la religion. C'est en lui que je retrouvai cet accord de l'esprit et du cœur que vainement j'avais cherché dans tout autre système. Et alors, je retrouvai aussi la paix de l'âme : non plus cette paix éphémère et négative qui s'obtient à force d'ignorance, de mortifications, d'obéissance aveugle, qui paralyse les facultés de l'esprit et la force du corps; mais une paix profonde, imperturbable, qui découle de la libre contemplation du vrai, du sentiment

de la dignité humaine, de l'amour désintéressé du bien, du respect spontané des droits d'autrui, de l'observance volontaire des devoirs personnels. Ainsi, j'ai expérimenté en moi-même et la félicité vantée du croyant, et le désespoir prétendu de l'incrédule. J'ai éprouvé les consolations et les douceurs que nous procurent le mysticisme et la philosophie, l'Église et l'humanité; mais je ne donnerais pas une heure de la satisfaction dont je jouis maintenant, pour toute une éternité de ces délices dont l'ivresse trompeuse séduisit ma jeunesse. »

Plusieurs années séparaient encore Bonavino de cette satisfaction sévère qu'il met bien au-dessus des pieuses délices de sa jeunesse. Son cœur aimant, expansif, sevré de toute tendresse profane, avait peine à s'arracher aux mystères de l'union divine. Le moment de la consécration, à la messe, le jetait dans un trouble extatique.

Jamais la vérité, la raison n'eurent à combattre dans une âme plus tendre des illusions plus chères. Telle était cependant la loyauté du jeune prêtre envers lui-même et envers autrui que, à mesure qu'il avançait dans l'interprétation rationnelle du dogme catholique et refaisait ses croyances, son enseignement aussi, correspondant exactement à ses études, tout en restant catholique encore, devenait de moins en moins conforme à l'orthodoxie romaine.

Il arriva ce qui ne pouvait manquer d'arriver. La même question traitée à quelques jours de distance, devant le même auditoire, par l'évêque Gianelli et l'abbé Bonavino, est tranchée par eux en sens inverse. La jeunesse abandonne le vieux prélat et prend parti pour le jeune abbé. Celui-ci comprend qu'il ne saurait plus sans offenser les bien-

séances prolonger une situation qui crée l'hostilité entre lui et son bienveillant supérieur. Il quitte Bobbio, revient à Gênes où le renom de ses talents l'a précédé. Il ouvre une école fréquentée aussitôt par les enfants des meilleures maisons de la ville. Deux ans après, il est nommé directeur du collége national.

C'était le moment solennel des promesses de Pie IX. L'abbé Bonavino, avec toute la jeunesse italienne, se prend d'amour pour le saint pontife. Il rêve l'alliance idéale d'une religion épurée avec une nationalité reconquise. La réaction de 1849 le rappelle brusquement à la réalité. Par la lecture des libres penseurs contemporains, il achève son émancipation politique. Les ouvrages d'Auguste Comte et de Littré, les livres de Pierre Leroux, de Lamennais, les travaux de la critique allemande le persuadent qu'il n'est pas d'accommodement, pas de transaction possible entre Rome et la liberté. Cette persuasion acquise, il sent qu'il ne saurait plus désormais, sans se mentir à lui-même, continuer d'appartenir à l'Église. Plus d'un, entre les plus audacieux, eût hésité avant de faire une démarche irrévocable. Bonavino, on l'a vu, ne possédait rien au monde. Le nom qu'il s'était fait déjà, l'avenir qu'il s'était ouvert, tout allait rentrer dans le néant. Son pays ne le comprendrait pas; sa famille le renierait sans doute; une réprobation effrayante serait le prix de sa sincérité : il n'ignorait rien de tout cela. Mais le besoin de sa propre estime, le besoin de mettre dans sa vie la logique qui était la loi de sa pensée l'emportent sur tout le reste. Avec cette hardiesse tranquille et simple qui est le fond même de sa nature, il écrit au vicaire général de son diocèse ces seules paroles : « A partir de ce

jour, veuillez me considérer comme suspendu *à divinis*. »
Et, dépouillant l'habit ecclésiastique, il s'enferme dans sa
chambre avec ses livres. Ceci se passait en 1850. Deux ans
après, en 1852, paraissait à Capolago, en Suisse, un livre
qui proclamait l'autonomie de la raison et rapportait à son
développement l'évolution et le progrès des destinées humaines. Ce livre était intitulé *la Philosophie des écoles
italiennes*. Il portait le nom d'Ausonio Franchi.

II

Un biographe[1] a dit de Lamennais : « Il avait — privilége
admirable de sa riche nature — avec le désir de posséder
la vérité, le désir de la répandre. » L'existence entière d'Ausonio Franchi — nous donnerons désormais à Bonavino ce
nom harmonieux, choisi pour exprimer la filiation naturelle
et la filiation élective qui le font Italien-Français — n'est
autre chose que l'expression de ce double besoin auquel il
subordonne sans efforts toutes les satisfactions dont se
compose le bonheur de la plupart des hommes. Nous
venons de voir comment, à Bobbio, retenu encore dans les
liens de la hiérarchie sacerdotale, en dépit des motifs
nombreux qui lui conseillent le silence, il communiquait
du haut de la chaire à son jeune auditoire les résultats progressifs de ses études, lui transmettant, pour ainsi dire, jour par jour, le fruit de son labeur solitaire. Maintenant

[1] E. D. Forgues.

que, homme libre, il parle à des hommes libres, il va, se prodiguant, se multipliant, par tous les moyens d'une publicité variée, dans des livres, dans des revues, dans des journaux, dans des cours, combattre les erreurs dont il s'est affranchi, exposer, développer, propager ses convictions nouvelles. Les trois premiers ouvrages d'Ausonio, publiés successivement dans les années 1852, 1853, 1854, sous ces titres : *La Philosophie des écoles italiennes; la Religion du dix-neuvième siècle; du Sentiment*[1], nous donnent, dans leur ordre naturel, son système, ou, pour parler plus juste, sa méthode philosophique. Dès le début, il se déclare rationaliste. Mais, avec une probité d'esprit qui ne souffre pas l'équivoque, son premier soin est de définir cette « autonomie de la raison humaine » à laquelle il soumet toutes les lois de la connaissance, et, par suite, tout l'ensemble du développement individuel et social de l'homme. Il n'accepte pas le sens restreint donné au mot rationalisme par une certaine école théologique allemande. Il n'admet pas davantage le rationalisme purement psychologique de l'éclectisme français ; moins encore celui de l'école italienne de Rosmini, qui fait du rationalisme la science de l'absolu. Il rejette également le système exclusif qui nie la spontanéité, l'instinct, l'inspiration, « sacrifie le cœur à l'esprit, le sentiment à la pensée, la nature à la logique, et, mutilant l'humanité, fait de l'homme une abstraction, une ombre, un fantôme[2]. »

[1] *La Filosofia delle scuole italiane.* Capolago, 1852, 1 vol. in-8°. — *La Religione del secolo XIX.* Lausanne, 1853, 1 vol. in-8°. — *Del Sentimento.* Torino, 1854, 1 vol. in-8°.

[2] *Il Razionalismo del popolo.* Ginevra, 1856.

Le rationalisme, tel que le définit Ausonio, c'est la raison contenue dans les limites de la science et dans les conditions mêmes de la nature humaine, c'est-à-dire, dans la double série des lois qui constituent la vérité et la certitude : lois des choses qui se présentent à l'esprit, lois de l'esprit qui appréhende les choses. De là, le caractère positif du rationalisme qui, circonscrit par les lois, ne cherche point à remonter aux causes, ni à pénétrer les substances.

En dehors de la *série intermédiaire des phénomènes*, il n'existe pour le rationalisme d'Ausonio qu'hypothèses et conjectures. A ses yeux, le Dieu du dogmatisme chrétien n'est guère moins chimérique que le Dieu du panthéisme, que les atomes ou la force vitale des matérialistes. Ces différents systèmes sont considérés par lui comme également dénués de tout élément de certitude, aspirant au delà de ce que peut la raison, voulant connaître l'inconnaissable et résoudre l'insoluble [1].

Entièrement d'accord en cela avec l'école d'Auguste Comte, Ausonio écarte les négations de l'athéisme en vertu du même principe qui lui fait repousser les affirmations de la théologie. Mais, bien qu'il refuse de croire au Dieu des théologiens, il admet, avec Feuerbach, que la religion est une catégorie de l'entendement. Les phénomènes religieux sont pour lui l'effet d'une loi naturelle.

Il affirme que la religion a dans l'humanité les mêmes racines que la pensée, la raison, la conscience, la vie. Jamais, dit-il, le sentiment de l'infini ne cessera de parler à

[1] *Il Razionalismo.*

la raison de l'homme ; jamais la raison ne cessera de le traduire en croyances et en concepts, en religions et en philosophies[1]. Mais bien que la substance de toutes les religions soit identique, ayant pour origine commune le sentiment de l'infini, les symboles et les formes par lesquels ce sentiment se traduit varient selon l'état intellectuel et moral de chaque époque. Chaque religion contient en elle un élément constant, immuable comme l'essence de l'humanité, et un autre élément variable et relatif, produit de l'imagination mobile des peuples. Au dix-neuvième siècle, chez les nations les plus civilisées, l'expression du sentiment religieux, cette aspiration vers un idéal de vérité et de félicité infinies qu'Ausonio déclare impérissable, se retrouve, selon lui, dans le socialisme. Mais de même que, rejetant les formules des Paulus, des Eichhorn, des Cousin, des Rosmini, il a voulu donner sa propre définition du rationalisme, il prend soin d'écarter aussi les formules d'Auguste Comte, de Pierre Leroux, de Louis Blanc, de Proudhon, pour déterminer le sens exact qu'il entend donner au mot socialisme, par lequel on a vu désigner de nos jours tant d'opinions diverses et singulières.

Il rappelle la formule de Gioberti : « Émancipation ou prépondérance de la pensée, affranchissement ou rédemption du peuple. » — *Maggioranza o predominio del pensiero e riscatto o redenzione della plebe.* — « Cette formule, traduite en langage ordinaire, signifie précisément, dit-il, rationalisme et socialisme : deux paroles qui renfer-

[1] *Del Sentimento*, introduzione, p. 117. — *La Religione del secolo* XIX, p. 138.

ment tout le programme de l'avenir et contiennent tous les germes de la vie nouvelle à laquelle l'humanité aspire aujourd'hui avec une puissance irrésistible[1]. »

Au courage très-difficile, si l'on considère le temps, le pays, les circonstances, de se déclarer socialiste, Ausonio joint le courage plus grand encore peut-être de rejeter toute solidarité avec nos chefs d'école ou d'Église. Il critique la conception de la plupart, l'idée accréditée que le socialisme est une conséquence directe et un développement nécessaire du dogme chrétien. Il expose les différences essentielles qui séparent le chrétien du socialiste : l'un plaçant son idéal hors de ce monde, aspirant à s'unir à Dieu dans une autre existence ; l'autre se proposant pour but d'ordonner ici-bas la société de la façon la plus conforme à la justice. « La doctrine du Christ n'avait pas pour objet, dit Ausonio, les rapports extérieurs et sociaux des hommes entre eux, mais seulement leur rapport intime et moral avec Dieu. La charité, la fraternité, l'égalité de l'Évangile sont exclusivement spiritualistes et ne tendent qu'à la vie future, à une béatitude surnaturelle dans le royaume des cieux : tandis que la morale socialiste veut que l'institution humaine procure à tous les hommes l'exercice de leurs facultés naturelles et la satisfaction de leurs besoins légitimes. »

Il affirme que la civilisation moderne a été, en grande partie, non pas l'application, mais la négation de la théologie chrétienne; non la fille, mais l'ennemie du surnaturel ; non le triomphe, mais l'ostracisme de la foi[2]. Il va jusqu'à

[1] *La Filosofia delle scuole italiane*, p. xxv.
[2] *Il Razionalismo*, p. 22 et suivantes. Cette opinion se trouve éga-

prétendre, en examinant les tendances de la société depuis un demi-siècle, que la fonction sociale du christianisme est finie.

Mais l'esprit chaleureux d'Ausonio ne saurait demeurer toujours dans les froides régions de la théorie. Il faut à son activité un but positif, une réalisation prochaine à poursuivre. Il est rationaliste, il est socialiste; mais, avant tout, il se sent Italien. L'amour de la patrie, un amour filial et passionné, fait battre son cœur. Son peuple souffre, sa nation est esclave; « il en verse des larmes de colère, de douleur et de honte. » Il se demande quelle est la religion, quelle est la philosophie qui retiennent en captivité le noble et beau génie italien. Cette religion, c'est la religion romaine; cette philosophie, c'est encore la philosophie romaine : religion d'État, philosophie d'État, immuables et comme pétrifiées dans un dogmatisme rigide, tel encore aujourd'hui qu'on l'enseignait aux peuples asservis du moyen âge. Plus de doutes, plus d'hésitation, il faut combattre, et combattre à outrance ces deux ennemies de la liberté nationale. Comme prêtre et comme Italien, Ausonio a senti doublement peser le joug de Rome. Briser ce joug sera désormais l'effort constant de son esprit. « Aussi longtemps qu'un cercle de fer comprimera les idées dans le cerveau, étouffera les sentiments dans le cœur de la nation,

lement exprimée dans plusieurs documents importants de l'Église contemporaine. Voir, entre autres, la lettre du cardinal Pacca aux rédacteurs du journal l'*Avenir;* une lettre pastorale du cardinal Sisto-Riario Sforza, décembre 1859, où il est dit explicitement que *plus on s'avance dans la voie du progrès, plus on s'éloigne de la voie du salut;* enfin l'allocution de Pie IX en consistoire secret du 18 mars 1861.

nous n'aurons ni dignité, ni existence nationales; nous n'aurons ni science, ni vertu. — A l'œuvre donc, Italiens! avant de vouloir libre le sol, rendons libres nos âmes; pénétrons d'un œil hardi au fond des principes et des croyances que l'école nous enseigne et que l'Église nous impose. — Passons au creuset de la critique cette science que l'on nous donne pour philosophie, cette théologie que l'on nous donne pour religion[1]. » Ainsi parle le patriote, le citoyen indigné.

Ailleurs encore, plus véhément, il jette le défi à l'Église de Rome. Il annonce la fin prochaine du despotisme clérical. « Qui a voulu la guerre, l'aura! s'écrie-t-il. Qui a fait de la force son dieu, périra par le dieu de la force! Ainsi le veut la logique de la nature, contre laquelle ni les violences des princes, ni l'astuce des prêtres ne pourront toujours prévaloir. Les temps sont venus.

« Trêve aux moyens termes et aux intérêts circonspects! arrière l'hypocrisie et la peur! Ouvrons au peuple notre cœur tout entier. Découvrons-lui le fond de notre âme. Enseignons-lui du moins, par notre exemple, à nommer toute chose, hommes et doctrines, actions et principes, erreurs et vérités, de son nom propre. Laissons crier au scandale ces malheureux pour qui la bonne foi, la droiture, la loyauté de conscience sont immoralité, et qui font une vertu de la duplicité et de la couardise[2]. »

C'est dans ces sentiments d'un patriotisme militant, en vue de ce qu'il appelle un *apostolat national*, qu'Ausonio

[1] *La Filosofia*, introd., p. LXXV.
[2] *Il Razionalismo*, p. 323.

Franchi fonde en 1854, à Turin, une feuille hebdomadaire de philosophie religieuse, politique et sociale, à laquelle il donne pour titre : *La Raison* [1].

III

En exposant les motifs qui le déterminent à la publication de *la Ragione*, Ausonio Franchi se montre d'accord avec l'opinion momentanée de M. Cousin qui imprimait en 1848 « que l'on peut et que l'on doit enseigner au peuple la philosophie [2]. » Mais on sent, à la différence d'accent, que ce n'est pas là chez lui un artifice littéraire, une sagesse de circonstance. Il se voue corps et âme à l'édification populaire. Renonçant à la réclusion dans laquelle il a vécu depuis qu'il est sorti de l'Église, il appelle à lui de jeunes écrivains [3]. Il leur demande « un zèle constant, intrépide, infatigable. » Il traduit, il extrait des meilleures publications de la France, de l'Angleterre et de l'Allemagne tout ce qui peut servir à éclairer l'opinion italienne. Toujours loyal, clair, précis, le journaliste, comme l'a fait naguère le philosophe, donne la formule de son idéal : l'indépendance

[1] *La Ragione, foglio ebdomadario di filosofia politica e sociale diretto da Ausonio Franchi.* Torino, 1854.

[2] Préface d'une réimpression de la *Profession de foi du vicaire savoyard*, publiée par les soins de l'Académie des sciences morales et politiques.

[3] Parmi les noms des principaux collaborateurs de *La Ragione*, l'on voit ceux de MM. Mauro Macchi, Ricciardi, David Levi, aujourd'hui députés au parlement; de Boni, Parcto, Félix Henneguy, etc.

nationale, la liberté, l'unité de l'Italie, ce qui implique le renversement de la domination autrichienne et de la domination papale. En principe, il est républicain. Le ralliement à la maison de Savoie, dont Manin donne le signal, lui inspire une défiance extrême. Mais les années 1857 et 1858 apportent avec elles leur enseignement. Ausonio n'est pas des derniers à ressentir la puissante influence qui ramène à l'idée de l'exilé vénitien les républicains les plus convaincus. Il est trop loyal et trop courageux pour ne pas se rendre à l'évidence de la loyauté, du courage dans la personne et dans le gouvernement de Victor-Emmanuel. Les dernières tentatives du parti mazzinien à Gênes l'avaient déjà fortement ébranlé. Après un examen consciencieux des conditions présentes de la société italienne, il est contraint de s'avouer que, pas plus que la papauté, la république n'est l'instrument propice à l'affranchissement national. Il accepte franchement, ouvertement, la royauté constitutionnelle. Fidèle à d'anciennes prédilections, il conseille à l'Italie l'alliance française. Depuis longtemps déjà, il avait adopté la formule de la révolution de 89 : « Liberté, égalité, fraternité, » de préférence à la formule mazzinienne : « Dieu et le peuple[1]. » On comprend que Mazzini n'avait pu laisser passer inaperçues de telles opinions. Il attaqua Ausonio, lui reprochant d'avoir succombé à la *tactique piémontaise*[2]. Celui-ci répondit avec vivacité. Cette polémique

[1] Ausonio rejette cette formule, parce que, dit-il, il n'y trouve rien de rationnel ni de scientifique, Dieu étant une inconnue et le peuple un phénomène d'histoire naturelle. *Perchè Dio e un' incognita e il Popolo è un fenomeno di storia naturale.* (*La Religione del secolo* XIX, v. 2.)

[2] *L'Italia del Popolo*, 29 juillet 1857.

devint l'occasion d'une relation étrange, qu'il ne sera pas sans intérêt de rappeler brièvement.

On sait que Félix Orsini après avoir été l'un des plus fervents sectateurs de Mazzini avait abandonné son drapeau. Il venait de se séparer de lui par la publication de ses Mémoires, dans lesquels, tout en faisant profession de républicanisme, il subordonnait ses opinions personnelles sur la forme du gouvernement à la volonté nationale, se rapprochant ainsi du programme de *la Ragione*. Les articles d'Ausonio sur Mazzini lui plurent. Il en écrivit à l'auteur et lui proposa d'étendre, de transformer sa revue, se faisant fort de rassembler les fonds nécessaires et d'amener au journal des collaborateurs illustres.

Il s'agissait, selon lui, d'écarter la faction du prophète (c'est ainsi qu'il désignait Mazzini) et d'unir dans une même entreprise tous les écrivains indépendants du parti démocratique[1]. Ausonio répondit avec une entière franchise, de manière à ce qu'il fût impossible de se méprendre et de le tenir pour un conspirateur. Il se déclarait homme d'étude et non pas homme d'action; il proclamait la nécessité de soutenir le gouvernement piémontais dans son œuvre libératrice. Orsini ne semblait point étonné. La correspondance se prolongea jusqu'au mois de novembre 1857. A ce moment, Orsini annonçait son prochain départ pour l'Amérique, toujours dans l'intérêt du journal projeté. Mais soudain son zèle se refroidit. Il écrit (16 novembre) que son voyage *s'en est allé en fumée*. Il ajoute que la publication du

[1] Voir, dans les *Mémoires d'Orsini*, la lettre à Ausonio Franchi. Glastonbury, 1er septembre 1857.

journal, *vu les événements qui se préparent*, pourrait bien n'avoir pas d'utilité; puis il se tait. Le télégraphe du 14 janvier 1858 explique bientôt ce silence.

A quelques jours de là, un correspondant de Paris, en racontant l'attentat, ajoutait des réflexions qui parurent au ministère piémontais une théorie dangereuse de l'assassinat politique. « L'assassinio politico è sempre un assassinio... ma nel caso nostro vi sono circostanze sommamente attenuanti, » disait le correspondant de *la Ragione*. Le numéro de *la Ragione* fut saisi [1]; un procès fut intenté. On s'attendait à une condamnation sévère; mais l'avocat Tecchio, qui défendait Ausonio, démontra manifestement, pièces en main, que *la Ragione*, durant tout le cours de sa publication, avait énergiquement combattu les sophismes des conspirateurs et les pratiques des sociétés secrètes; si bien qu'un verdict d'acquittement fut prononcé [2]. Très-peu de temps après, Ausonio Franchi abandonnait la direction du journal.

Une participation active au journal la *Terre promise*, qui se publie à Nice, une seconde édition revue et très-augmentée de la *Religion du dix-neuvième siècle*, un cours libre d'histoire de la philosophie moderne, fait à Milan devant un nombreux auditoire, occupent les années suivantes. En 1860, le ministre de l'instruction publique, Terenzio Mamiani, par une de ces initiatives généreuses

[1] *La Ragione*, seria quotidiana, 20 gennaio 1858.

[2] Ce fut pour réparer l'effet inattendu de cet acquittement, qui gênait les rapports du cabinet de Turin avec le gouvernement impérial, que fut présenté aux Chambres (février 1858) la loi De Foresta sur les offenses envers les souverains étrangers.

qui sont la joie des nobles esprits, offrait au rationaliste Ausonio, dont il avait mainte fois, comme philosophe, subi les critiques acerbes, de faire, à l'université de Pavie, un cours d'histoire de la philosophie.

C'est au sortir de la séance d'ouverture, le 17 décembre 1860, qu'Ausonio, fatigué par le travail de préparation d'un cours qui ne devra pas occuper moins de trois années, vivement ému aussi par les acclamations passionnées de son jeune auditoire, tombait malade, et, contraint de suspendre son enseignement, venait chercher le repos dans la maison paternelle.

IV

Ausonio Franchi entre à peine dans sa quarante et unième année. Il est brun et de petite taille. Son front très-ample, ses yeux grands, vifs et pleins de douceur, ses manières cordiales où je ne sais quoi de timide contraste avec la hardiesse de sa vie et de sa pensée, préviennent pour lui tout d'abord. Malgré l'accent juvénile de son geste et de sa parole, son visage trahit cependant déjà la fatigue particulière aux hommes d'étude et de méditation. Pour soulager sa vue, éprouvée par les veilles, il porte habituellement des lunettes; sa démarche se ralentit; l'attitude de son corps, un peu lassée, semble demander le repos à son âme infatigable.

Par une de ces inconséquences aimables qui surprennent et charment, le solitaire Ausonio, avec la plupart des grands

solitaires que j'ai connus, aime extrêmement la conversation. Il y porte, dès qu'il se sent à l'aise, un entrain merveilleux. Il y prend spontanément tous les tons. Avec des esprits de même trempe que le sien, il discute, il argumente, il serre de près les questions; il est dialecticien habile, invincible. En d'autres compagnies, il change d'allures. A la façon des promeneurs nonchalants, il va, vient, s'arrête, retourne sur ses pas dans les mille petits sentiers de la causerie familière. L'anecdote naît d'elle-même et sans apprêts dans ces propos sans suite. Il la conte avec une gaieté espiègle, avec une mimique expressive et tout italienne qui lui donnent un agrément infini[1]. D'autres fois, rarement, car il hait de parler de lui-même, si son âme s'émeut, il en laisse entrevoir les profondeurs; et toujours il captive l'attention, il éveille la sympathie par l'attrait pénétrant d'une sincérité délicate.

[1] Il contait, entre autres, très-plaisamment sa reconnaissance avec l'ancien instituteur de Sestri, l'abbé Cauvain, qui lui avait ouvert les voies de la science. Celui-ci l'étant venu trouver à Turin : « On m'a dit, mon enfant, que vous écriviez? — En effet. — Vous n'écrivez pas, du moins, contre la religion? — Contre la religion, non, certes; contre *votre* religion, quelquefois. » Le bon abbé s'étonne; il voudrait entrer en discussion. « Avez-vous étudié ces matières depuis que nous nous sommes quittés? dit Ausonio. — Pas trop. — Avez-vous lu Kant? — Jamais. — Alors, comment pourrions-nous discuter? Je connais tous vos arguments, vous ne connaissez aucun des miens, je vous battrais à coup sûr. — Mais enfin, mon cher fils, votre conscience peut-elle être en repos? — En parfait repos. — Est-ce possible? — Regardez-moi : ne me trouvez-vous pas l'air plus calme qu'au temps de ma dévotion? — Mais l'enfer? — Justement, l'un des meilleurs motifs de ma tranquillité c'est que je n'ai plus peur de l'enfer. Et tenez, à défaut d'autres preuves que l'idée que vous vous faites de Dieu n'est pas divine, il me suffirait de cette conception abominable de la damnation éternelle. » Le bon abbé se tut, et ne revint pas.

J'aime à me rappeler la part qu'il m'a été donné de prendre à ces entretiens variés auxquels des promenades, variées aussi, en vue du golfe, sur le bord des torrents, à l'ombre des grands pins, des yeuses et des lauriers de la villa Doria servaient de cadre mobile.

Parfois il s'étonnait de mon admiration pour la beauté de ces sites, sur lesquels son œil, tout intérieur, ne s'arrêtait qu'avec distraction. Il attribuait à la nouveauté, à la surprise la vivacité de mes impressions; et, s'armant contre moi d'une boutade de Lamennais, dont il lisait en ce moment la correspondance : « Qu'y a-t-il donc de si intéressant, disait-il, à voir un peu de neige tout au haut d'une montagne ! »

Ce grand nom de Lamennais, ramené à tout propos dans la conversation, me rendait attentive à bien des analogies qui, sans cela, peut-être, m'auraient échappé : l'enjouement malicieux, presque enfantin; la mémoire circonstanciée des plus petites choses et des plus petites gens; le goût très-provocant de la discussion en règle et jusques au regret naïvement exprimé de ne pas rencontrer de contradicteurs[1]; l'impétuosité batailleuse enfin, l'instinct du sang breton et ligure qui, à défaut d'un autre champ de bataille, les pousse tous les deux dans l'arène du journalisme.

[1] « Il n'y a rien de plus rare qu'un contradicteur, me disait un jour M. de Lamennais; » et, comme je m'étonnais : « Je n'en ai pas rencontré un seul depuis dix ans, » ajoutait-il avec une mélancolie presque comique. J'ai également entendu Ausonio Franchi se plaindre du défaut de logique, du manque de méthode de la plupart de ses adversaires; à peu près comme un habile maître d'escrime qui ne trouverait que des rivaux maladroits, indignes de croiser avec lui le fleuret ou l'épée.

C'est là qu'ils se sentent vivre, qu'ils respirent à pleins poumons. Pendant près de quatre années, Ausonio Franchi soutient à *la Ragione*, avec une verve mordante qui n'épargne personne, le principal effort d'une lutte obstinée. En 1848, au *Peuple constituant*, Lamennais retrouvait toute l'ardeur de la jeunesse pour combattre, seul aussi, dans le silence terrifié de la presse conservatrice, les utopies du communisme [1].

Chose étrange pourtant, si l'on ne savait combien de contradictions peuvent se trouver à l'aise dans les grands cœurs, ces deux hommes avides de combats, ces deux solitaires irascibles et inflexibles qui jamais ne connurent ni les faiblesses de l'amour, ni les attendrissements de la paternité, se montrent en même temps doux et faciles; sensibles plus que personne au charme du foyer, aux grâces de l'enfance; pieux aux souvenirs de la maison paternelle. Dans les déchirements de sa noble apostasie, ce qui consolait Ausonio, c'était l'approbation de son père [2]. Que de fois n'ai-je pas surpris chez Lamennais, déjà vieux, des retours pleins de larmes vers les douceurs regrettées ou devinées de la vie de famille [3] !

[1] Je l'ai vu, dans les ardeurs du mois de juin, respirant avec délices l'air étouffé d'un réduit de la rue Montmartre, inviter le plus naïvement du monde une femme de ses amies à venir s'établir dans la même rue, afin de partager chaque jour, à toute heure, les émotions et les joies de ce journalisme exalté.

[2] Il prenait également plaisir à rappeler le mot d'une sœur de son grand-père. « Je ne comprends pas ce qu'il fait, disait la pieuse femme, en apprenant que son cher Cristoforo avait quitté l'habit ecclésiastique; mais je suis certaine que c'est bien, puisqu'il le fait. »

[3] Un jour que l'entretien roulait sur les conditions les plus favo-

V

Le moment n'est pas venu d'examiner, en les comparant, les doctrines de Lamennais et celles d'Ausonio Franchi. On a pu voir, d'ailleurs, par le résumé succinct de ses opinions en matières religieuses et philosophiques, que ce dernier n'a pas entendu, comme l'illustre auteur de l'*Esquisse d'une philosophie*, établir sur des bases entièrement nouvelles un système qui dût porter son nom. L'auteur de *la Religion du dix-neuvième siècle*, en se détachant complétement de la tradition italienne, en abandonnant les voies où s'illustrèrent les Rosmini, les Gioberti, les Mamiani, s'est approprié, il a rassemblé sous le lien d'une forte logique, les idées du socialisme français les plus conformes à la haute conception qu'il avait droit de se faire, en s'étudiant lui-même, de la nature individuelle et de la nature sociale de l'homme. D'un génie moins puissant et moins vaste que Lamennais, prétendant moins et limitant davantage les prises de son esprit, il est resté plus fermement appuyé sur une base plus solide. Entre les origines et la fin des choses, qu'il croit devoir demeurer toujours impénétrables, il a tracé d'une main sûre une voie droite où la conscience humaine suit, sans crainte de s'égarer, ses deux guides infaillibles : la raison et la liberté.

rables au développement de l'esprit : « L'homme seul est un monstre, s'écria Lamennais avec une vivacité étrange. Oui, madame, reprit-il en souriant tristement, tel que vous me voyez, je suis un monstre. »

Apprécier exactement, dès aujourd'hui, l'influence exercée sur leurs contemporains par ces deux libres penseurs ne serait pas non plus très-facile. Trop clairvoyants tous deux, trop pénétrés de l'esprit de leur siècle pour avoir voulu faire un schisme ou jouer dans l'Église le rôle de réformateurs, ils n'ont pas compté leurs disciples, restés dispersés et l'on ne comprendra entièrement le sens et la portée de leur œuvre que le jour où finira la lutte commencée entre l'Église et l'État, entre Rome et la liberté.

Ce qu'il importait de signaler à notre génération qui ne semble pas, à cette heure, incliner vers l'excès du désintéressement, ou, ce qui revient au même, vers l'excès de la sincérité, c'est l'exemple de deux nobles vies où toutes choses sont subordonnées, sacrifiées au besoin d'une harmonie supérieure entre les actions et les pensées; c'est l'enseignement qui se peut tirer de la carrière fournie par ces deux hommes qu'une égale passion du vrai, une héroïque loyauté emportèrent si loin, l'un et l'autre, par delà les préjugés, les bienséances, les intérêts, au-dessus de tout ce que l'on appelle communément les lois de la vie sociale.

Nés tous deux en des contrées maritimes, de ces fortes races bretonnes et ligures qui, de tous temps, ont donné à l'histoire des noms fameux par l'audace : les Abélard et les Duguesclin, les Colomb et les Garibaldi; bercés au bruit des vents et des flots, nourris à la sévère école de pauvreté, Félicité de Lamennais et Cristoforo Bonavino avaient senti, dès leur plus jeune âge, s'éveiller en eux la curiosité et l'amour des choses infinies. La soif de Dieu tourmentait leur âme ardente; et ce tourment, que chaque année voyait s'accroître, ils en cherchèrent l'un et l'autre l'apaisement

12.

au pied des autels. Par la doctrine et par la sainteté, ils devinrent l'honneur, la prédilection de l'Église. Mais elle ne leur donna pas cette paix suprême à laquelle ils aspiraient, et qu'ils avaient cru trouver dans l'accord de la foi la plus soumise avec le zèle des œuvres les plus évangéliques. Les extases divines qui ravissaient leur cœur laissaient leur raison inquiète et troublée. Le doute y pénétra. Du doute naquit en eux l'examen, puis une lutte intérieure, longue, obstinée, terrible, dans laquelle l'orthodoxie catholique recevait coup sur coup des atteintes mortelles. Après bien des angoisses et de douloureuses incertitudes, le jour vint où des croyances anciennes rien ne subsistait plus que le signe extérieur. Ce jour ne pouvait pas avoir de lendemain dans l'existence de deux hommes d'une aussi entière droiture. Sans nul souci des conséquences d'un acte que va frapper la réprobation universelle, ils rompent ouvertement des vœux qui n'engagent plus qu'un faux honneur. Dédaigneux des grandeurs et des richesses, assurées dans la hiérarchie sacerdotale à leur supériorité incontestée, ils rentrent, pauvres et seuls, dans la vie du siècle, donnant au monde étonné le scandale d'une conscience libre qui ne veut relever que de sa propre loi. Mais en quittant l'habit du prêtre, l'abbé de Lamennais et l'abbé Bonavino n'en quittent pas les vertus. La vérité nouvelle dont leur âme est touchée les appelle à un apostolat nouveau. La liberté, la raison humaine trouvent en eux des confesseurs intrépides. En passant de l'ombre silencieuse des vieilles cathédrales et des conseils secrets du tribunal de pénitence au grand jour tumultueux de la publicité démocratique, ils y portent le même zèle, la même austérité.

A peine ont-ils abjuré les dogmes de l'ancienne orthodoxie, qu'ils proclament à haute voix les principes de la philosophie, et qu'ils ceignent les armes de la politique moderne. De si fortes affinités existent entre ces deux esprits, que, sans s'être jamais connus, ils semblent se deviner, se chercher l'un l'autre. On dirait que leur pensée s'attire et tend à se confondre. Issus tous deux de même source latine, l'Italien, en suivant sa pente naturelle, incline vers la France; le Français va vers l'Italie. Dans ses veilles inquiètes, le jeune Ligure avait interrogé Descartes, Pascal et Condorcet; le vieux Breton devait consacrer à Dante les suprêmes efforts de son génie.

On le voit, dans les lignes générales, à distance, la figure de ces deux hommes extraordinaires nous frappe par de grandes similitudes. De plus près, les dissemblances s'accusent. La principale, selon moi, consiste dans la durée du ministère sacerdotal, très-courte chez l'un des deux, et qui occupe chez l'autre un tiers de l'existence. L'abbé Félicité de Lamennais demeure vingt-deux ans dans les ordres. Il se détache de l'orthodoxie romaine d'abord, puis du catholicisme, puis enfin du christianisme, de secousse en secousse, à de longs intervalles. On dirait un tremblement d'âme où l'on entend s'écrouler, fragment par fragment, l'édifice de ses croyances. A chaque crise nouvelle, il prend à témoin la société. Il en appelle à l'opinion, envers laquelle il est engagé déjà par des professions de foi d'une magistrale éloquence, et qui l'ont mis au rang des plus grands docteurs. Véhément, tout à l'heure présente, il écrit, sans songer à se mettre d'accord avec lui-même, de beaux livres passionnés où la contradiction éclate. Mais telle a été la

puissance d'une longue habitude, qu'il n'y échappe jamais entièrement. Dans les plus hardies révoltes de son génie, dans ses conceptions les plus opposées au symbole de l'Église, dans ses appels à l'esprit d'examen, et jusque dans les emportements de sa politique révolutionnaire, il retient les formules dogmatiques; il garde je ne sais quel air d'infaillibilité, avec un ton d'oracle et de prophète. Il est prompt à l'anathème, à la damnation; il a changé d'enfer, mais il lui faut un enfer.

Très-différente est la transformation qui s'opère, silencieuse, continue, complète chez l'abbé Bonavino. Six années de prêtrise avant l'âge de la maturité ont altéré passagèrement la constitution morale du jeune Cristoforo, mais elles n'ont point imprimé à tout son être le sceau indélébile. Les souvenirs d'un passé qui compte à peine ne gardent sur lui nulle prise; une imagination moins riche, une mémoire moins chargée laissent à son jugement un empire plus absolu. L'harmonie renaît plus vite dans son âme, moins profondément troublée.

Quand je songe à me figurer dans leur relation ces deux nobles intelligences, une image se présente à mon esprit. Je crois voir, non loin l'un de l'autre, deux arbres de même espèce, tels qu'on les trouve encore dans nos antiques jardins, taillés d'abord selon les règles d'un art de convention, puis abandonnés l'un et l'autre à leur croissance naturelle. Celui-ci, façonné de longue main par des soins persévérants à une beauté symétrique, encore qu'il soit rendu dans les années tardives à l'essor d'une sève ralentie, conserve dans la liberté et jusque dans le caprice de ses rameaux quelque chose de l'attitude imposée. Chez celui-là,

au contraire, qui n'a subi qu'une saison les ciseaux du jardinier, toute trace de contrainte disparaît, toute gêne s'efface sous l'épanouissement d'un printemps généreux, sous les caresses de la nature triomphante.

M. GUIZOT JUGÉ PAR M. DE CAVOUR

Contrairement à ce que l'on devait attendre d'un esprit superbe, trompé dans ses calculs politiques, désabusé, selon toute apparence, sur la valeur absolue de ses propres idées, sur le poids des jugements du vulgaire, sur l'importance de ce vain bruit qui se fait autour des hommes de pouvoir aussi longtemps que la fortune leur est propice, M. Guizot semble avoir pris à tâche, en ces dernières années, de ramener vers lui les regards.

Par des défis répétés, il a provoqué la critique qui s'arrêtait silencieuse en présence d'un grand désastre et respectait le seuil de la vie domestique. Les occasions se sont multipliées de lire et d'entendre les opinions du ministre de Louis-Philippe, sur les faits et sur les idées qui se produisent comme au rebours de ses prévisions, dans un état social si complètement étranger aux prises de son esprit qu'il le déclarait naguère impossible[1].

[1] « Il n'y a pas de jour pour le suffrage universel, disait M. Guizot, en 1847, à la tribune de la Chambre des députés, pour ce système absurde qui appellerait toutes les créatures à l'exercice des droits politiques. »

La publication de ses Mémoires, les séances de l'Académie, les assemblées évangéliques elles-mêmes, tout lui a été motif ou prétexte à des apologies hautaines de ce que l'on est convenu d'appeler ses doctrines politiques. Tout sujet, religieux ou littéraire, lui a fourni matière à des allusions, où se trahissent, avec l'amertume des ambitions déçues, de puériles colères contre le développement européen de ces germes de liberté dont il se fait honneur d'avoir favorisé en France l'éclosion.

De là, tout un retentissement factice, inopportun, une poussière de contradictions soulevée autour d'un nom que le silence, en l'isolant des choses de la politique, élevait insensiblement au-dessus des attaques de l'esprit de parti, dans les régions sereines de l'histoire. De là, des récriminations, des indignations rétrospectives, des désaveux qui remettent en question un talent et un caractère pour lesquels allait sonner l'heure des jugements désintéressés. Cela est fâcheux. Mais si l'éminent historien de la civilisation se retrouve, sans nécessité ni bienséance, mêlé à la dispute du journalisme, s'il y rencontrait quelque nouveau mécompte, si le renom de sa sagesse politique y recevait quelque nouvelle atteinte, il ne devra du moins s'en prendre qu'à lui-même. La publicité quotidienne ne le cherchait certes pas; c'est lui qui l'a cherchée. En ce qui nous concerne, si nous prenons aujourd'hui la plume, ce n'est pas pour nous procurer la satisfaction de rappeler ici combien la sévérité d'un jugement porté ailleurs[1] se trouve ratifiée par la suite des événements. Moins encore serions-

[1] *Histoire de la Révolution de* 1848, tome Iᵉʳ.

nous sensible au plaisir de nous joindre à ces représailles de l'opinion, qui, d'ordinaire, ne gardent ni tempérament, ni mesure. L'intention des quelques lignes qui suivent est autre. En étudiant dans ces derniers temps la nature et les causes de la popularité d'un ministre appelé, comme le fut M. Guizot, et dans des circonstances beaucoup plus difficiles, à conduire les affaires de son pays, il nous est tombé sous les yeux une page très-curieuse de l'histoire contemporaine.

Nous retrouvions ces jours passés un jugement porté, à la veille de la révolution de Février, par un homme d'État, alors simple publiciste, sur le ministère conservateur. La politique de M. Guizot, appréciée par M. de Cavour, et cela dans un temps où rien ne faisait présager, ni à l'un ni à l'autre, la ruine et l'élévation qu'un prochain avenir leur réservait, c'était une rencontre historique à la fois très-piquante et très-instructive. Nous soumettons au lecteur les réflexions que cette rencontre nous a suggérées. Elles empruntent, ce nous semble, un certain à-propos aux récentes polémiques que le nom de M. Guizot vient de soulever dans la presse.

C'était au commencement de l'année 1848. M. de Cavour, qui n'appartenait pas, comme on sait, par sa naissance, au parti libéral, ne s'était encore fait connaître que par quelques travaux d'économie politique, et par la direction d'un journal, *Il Risorgimento*, qu'il avait fondé un an auparavant — 15 décembre 1847 — avec le concours de MM. César Balbo, Pietro di Santarosa, Carlo Buoncompagni, etc. Mais, dans le cours de cette seule année, *Il Risorgimento* prenait, sous la direction du futur

ministre, une importance considérable. Il devenait le centre du mouvement libéral ; de telle sorte que M. de Cavour, après une délibération avec les principaux publicistes du Piémont et de la Ligurie, bien qu'il n'eût pu se les concilier tous, se sentait néanmoins autorisé à demander au roi Charles-Albert, dans une lettre à la fois respectueuse et hardie qu'il lui faisait tenir par la poste, l'établissement du gouvernement constitutionnel. Un mois après, 7 janvier 1848, la Charte piémontaise, *lo Statuto*, était promulguée. A quinze jours de là, Camille de Cavour siégeait dans une commission chargée de préparer la loi électorale. En moins de quinze jours, la commission avait terminé ses travaux et rédigeait un projet qui, avec de légères modifications, est devenu la loi aujourd'hui en vigueur. Appelée pour la première fois à l'exercice des droits électoraux, la ville de Turin choisissait pour la représenter le comte de Cavour, qui prononçait, dans la séance du 4 juillet 1848, son *Maiden speech*.

Sur ces entrefaites avaient eu lieu l'ouverture des Chambres françaises et la discussion de l'adresse. Le discours de la couronne ne faisait pas mention des affaires d'Italie. Cette omission blessait le patriotisme du nouveau représentant. Elle étonnait en lui l'instinct de l'homme d'État. Il ne comprenait pas cette politique *indécise et timide*, cette politique *d'excessive circonspection*, imposée à une nation généreuse et hardie par le cabinet conservateur[1].

[1] Sul Discorso della corona di Francia. *Il Risorgimento*, 4 gennajo 1848.

Il se demandait comment une politique contraire aux intérêts de la France non moins qu'aux intérêts de l'humanité avait pu être adoptée par l'illustre homme d'État qui présidait les conseils de Louis-Philippe; comment M. Guizot, après avoir si profondément étudié les lois du progrès social, pouvait se montrer indifférent, quasi-hostile au mouvement régénérateur de l'Italie. Pour s'expliquer une anomalie si regrettable, il jetait un regard en arrière, examinait quel avait été le caractère de la politique française en ces dernières années, puis il exposait les plans du ministère conservateur. M. Guizot, disait M. de Cavour, était entré au pouvoir dans l'année 1840 avec l'intention avouée de renouer entre la France et l'Angleterre les liens rompus sous le ministère de M. Thiers. Après avoir surmonté des épreuves très-difficiles, M. Guizot avait mené à bien son entreprise. Favorisé, il est vrai, par le changement politique qui fit succéder dans le maniement des affaires extérieures de l'Angleterre, à l'impétueux et hostile lord Palmerston, le prudent et pacifique lord Aberdeen, il était parvenu à rétablir entre les deux grandes nations cette alliance qui maintint la paix, et qu'il se hâta d'annoncer au monde sous la célèbre dénomination d'*entente cordiale*.

A ce moment, M. Guizot était maître d'imprimer à sa politique une impulsion forte; il pouvait entrer hardiment dans les voies du progrès qui, seules, conviennent au tempérament et au génie de la France. Il lui était facile, en se prévalant de l'autorité reconquise en Europe et du concours de l'Angleterre, de protéger l'essor des nationalités, non pas seulement par des paroles stériles jetées en pâture aux sentiments généreux des Chambres, mais par une influence

efficace, exercée activement sur tous les points où la lutte s'engage entre les deux principes qui divisent le monde.

Au lieu de cette politique magnanime, et tout ensemble utile aux intérêts de la France, le ministère conservateur, dépité du retour de lord Palmerston aux affaires, ne pensa plus à autre chose qu'à contrecarrer partout l'Angleterre, afin de lui rendre, s'il était possible, les humiliations subies en 1840.

Affaiblie par les rivalités de la diplomatie en Grèce, en Égypte, en Portugal, l'alliance anglaise fut complétement détruite par les malheureux mariages espagnols, que la diplomatie française eut la puérilité de vanter comme un prodige d'habileté et de ruse; tandis que, au contraire, sans conférer à la France une autorité plus grande en Espagne, ils la laissaient dépourvue de tous moyens d'influence dans le reste de l'Europe. C'est ce que ne tarda pas à comprendre M. Guizot, qui, s'effrayant des colères de l'Angleterre et craignant de voir se renouveler la coalition de 1840, se mit à caresser les puissances orientales : l'Autriche et la Russie. Il sacrifia les principes libéraux de la France aux exigences du czar et du prince de Metternich : politique funeste au pays, indigne de ce ministre, qui, mieux que tous les autres, comme écrivain et comme orateur, avait mis en lumière les véritables destinées des nations européennes, et en particulier celles de la France.

Cette politique mal inspirée eut dans les affaires de Suisse les plus fâcheuses conséquences. La Diète, se confiant aux sympathies de la nation française, avait tenu peu de compte des menaces et des prières de M. Guizot. Elle

prononça la dissolution du Sonderbund et chassa les jésuites, aux applaudissements presque unanimes de la France. Aussitôt le ministre, qui avait communiqué au gouvernement fédéral des notes menaçantes, changea de ton et parla de médiation bénévole. Si M. Guizot était demeuré fidèle aux principes libéraux, il eût, peut-être, concurremment avec l'Angleterre, obtenu une solution pacifique de la question; car en délivrant la Suisse des calamités jésuitiques — *dalle calamità gesuitiche* — et des périls de l'union illégale d'un petit nombre de cantons, on ne renversait pas pour cela, l'on n'excluait pas du pouvoir le parti modéré. Mais l'inclination de M. Guizot vers l'Autriche lui inspira dans toute cette affaire une politique faible, incertaine, entièrement négative et d'un effet désastreux pour l'influence française. En Italie, le ministère ne pouvait pas se déclarer contraire à l'œuvre régénératrice de Pie IX, ni porter obstacle aux sages réformes de Léopold et de Charles-Albert. Quel que fût son désir de complaire à l'Autriche, il ne lui était pas possible de laisser paraître pour les créatures de Lambruschini et pour la politique grégorienne les sympathies qu'il avait manifestées pour le Sonderbund. L'hostilité ouverte lui était interdite. Forcé même, sous peine de heurter trop violemment le sentiment national, de donner au souverain pontife quelques marques d'approbation, il prit le parti de demeurer presque entièrement étranger aux événements de l'Italie. Dans ce dessein, la diplomatie française reçut pour instruction de rester spectatrice indifférente de tout ce qui arriverait.

La part que les journaux lui ont attribuée a été fort exagérée. La plupart des notes qu'elle était censé remettre

Rome et à Turin n'ont eu d'existence que dans le cerveau de quelques correspondants des feuilles publiques. Ainsi donc, au lieu de seconder de tout son pouvoir le mouvement qui rapprochait les États de la péninsule du système politique de la France, M. Guizot ne fit rien, ou fit très-peu de chose, se bornant à quelques démonstrations ambiguës qu'il s'ingéniait à tenir cachées. Il voulait, en agissant de la sorte, garder les bonnes grâces récentes de l'Autriche et se maintenir en bons termes avec les partis réformateurs.

Il se flattait d'être agréable aux deux politiques qui se combattent en Italie et dans le monde entier, allant le matin porter des félicitations au marquis de Brignole sur les réformes albertines, causant le soir avec le comte Apponyi des dangers de l'esprit révolutionnaire. Honteuse duplicité, modération inconsidérée de l'homme d'État, faiblesse impolitique, erreur immense! « *Vergognosa doppiezza! scon-* « *sigliata moderazione dello statista, debolezza impolitica,* « *errore immenso* [1] *!* »

« Nous voulons cependant encore espérer, ajoutait M. de Cavour, que le grand homme d'État reconnaîtra son erreur. Déjà, dans le discours du trône, il parle un langage moins hostile à la Suisse ; bientôt, sans doute, il voudra se montrer fidèle interprète des véritables sentiments et des intérêts véritables de la généreuse et puissante nation française. Si notre espoir était trompé, si M. Guizot, soit de son mouvement propre, soit sous l'ascendant d'une volonté royale, persistait dans sa politique équivoque, une

[1] Sul Discorso della corona di Francia. *Il Risorgimento*, 4 gennajo 1848.

pleine confiance nous resterait encore dans l'opinion nationale. Cette opinion, qui a soutenu le cabinet conservateur lorsqu'après 1840 il a rétabli en Europe l'influence française, abandonnerait sans aucun doute M. Guizot, s'il continuait de combattre, comme il l'a fait naguère en Suisse, les principes libéraux ; ou bien si, comme il le fait à cette heure en Italie, il s'abstenait de toute action afin de complaire à l'Autriche. »

A l'époque où M. de Cavour caractérisait ainsi le ministère conservateur et en pressentait la chute, la puissance de M. Guizot était à son apogée. Depuis sept années, la plus docile des majorités se déclarait satisfaite; l'équilibre européen se maintenait. La résistance à l'intérieur, l'équivoque à l'extérieur pouvaient paraître, par leurs résultats momentanés, le dernier mot de la science politique et du gouvernement d'une grande nation. Celui qui se permettait d'y contredire n'était, à ce moment, qu'un simple publiciste dans un pays obscur, gouverné par le bon plaisir d'une dynastie plus féconde en guerriers et en bienheureux qu'en réformateurs, habituée à l'obéissance passive d'un peuple sans culture.

Depuis lors, qu'est-il arrivé? Le ministre conservateur est tombé; et, malgré l'appareil parlementaire dont il s'entourait, il avait si peu protégé la personne royale, qu'il entraîna dans sa chute le roi, et, avec le roi, la dynastie. A peine remis du froissement d'une chute si soudaine, il s'employait avec tous ses amis à compliquer la tâche des hommes de bien que l'enthousiasme populaire avait portés au pouvoir, il s'efforçait de rendre impossible l'établissement d'une république libre et véritablement constitution-

nelle. Aujourd'hui, dans un État que son honneur lui défend de servir, il assiste à la consolidation en France, à l'introduction dans le droit européen de ce suffrage universel qu'il déclarait n'avoir pas *son jour*. Il voit se ranimer et s'étendre cet invisible esprit des nationalités, qu'il avait cru endormir par de vagues paroles. Il en est réduit enfin à déployer toute son éloquence pour faire passer aux mains d'un rival un prix académique que se disputent trois de ses adversaires ; pour comble de disgrâce, l'honnêteté protestante refuse de se reconnaître aux paroles ambiguës par lesquelles il prétend lui faire exprimer ses sympathies pour la *perturbation générale qui afflige* l'Église catholique, qu'il n'oserait appeler de son nom dans l'assemblée des enfants de Calvin, mais qu'il désigne sous la dénomination équivoque de « *une portion considérable de la grande et générale Église chrétienne*[1]. »

Pendant le même espace de temps qui voyait le déclin rapide de cette haute fortune, qu'advenait-il de son humble contradicteur ? Il grandissait dans les luttes parlementaires. Il traversait, en s'élevant toujours dans l'estime publique, une longue et effrayante impopularité. Il entrait dans les conseils de son roi. Il faisait entrer avec lui sa nation dans les conseils européens. Il maintenait dans un pays à peine affranchi, en proie aux plus cruelles vicissitudes, l'intégrité des institutions libres et la probité des gouvernements constitutionnels. Il rattachait à un petit royaume subalpin le sort d'une grande nation. Il intéressait le monde entier aux destinées futures du royaume d'Italie.

[1] Discours prononcé par M. Guizot au temple de l'Oratoire, dans l'assemblée de la Société protestante de l'instruction élémentaire.

Le contraste est frappant et vaut qu'on s'y arrête. Il amène à l'esprit, sur les lèvres, cette question bien simple : Comment deux hommes d'État semblables à beaucoup d'égards, deux grands esprits, profondément versés dans l'étude des institutions et des mœurs constitutionnelles, élevés dans la connaissance familière et dans l'admiration du système représentatif de l'Angleterre[1], appelés tous deux à diriger un gouvernement libre dans un temps révolutionnaire, par quelles vicissitudes M. Guizot et M. de Cavour paraissent-ils aujourd'hui si différents, et par le caractère et par les résultats de leur politique?

Et comment se fait-il que le plus doué des deux par certains côtés de l'intelligence, le plus libéral peut-être dans le domaine de la spéculation, le protestant, l'homme du tiers-état, M. Guizot, ait échoué dans une tâche analogue à celle où devait se signaler avec tant d'éclat l'homme d'ancienne noblesse et de tradition catholique? Quelle a été la supériorité du gentilhomme piémontais sur le philosophe doctrinaire de Nîmes? On ne saurait lui en reconnaître qu'une seule, mais celle-là suffit à tout expliquer : M. de Cavour a eu la conception claire et vive des idées de son siècle. Il a su démêler, du sein d'un chaos d'excitations confuses, le vœu véritable, le vœu réalisable de la nation italienne. Il y a subordonné les tendances particulières de son esprit. Pour tenter une grande fortune nationale, il a mis en jeu son repos, son honneur. Il a écouté ce dieu inconnu qui parle

[1] Il est assez curieux de remarquer que ces deux ministres reçurent en France et en Italie, de la verve populaire, un sobriquet expressif de cette partialité. Le peuple disait à Paris : *Milord Guizot*; à Turin : *Milord Risorgimento*.

obscurément dans les pressentiments populaires. Il ne s'est pas effrayé, lui, le fils de vieille race, de cette démocratie que renient et trahissent ses enfants ingrats et pusillanimes.

M. Guizot, au contraire, n'a connu ni les souhaits, ni les désirs, ni les intérêts nouveaux de la société française. Les études mêmes qu'il avait faites de son histoire l'ont trompé en lui faisant prendre le passé pour unique mesure du présent et de l'avenir. Il a aimé le progrès, mais un progrès en quelque sorte vieilli ; il a aimé les libertés religieuses, civiles et politiques, mais dans une certaine mesure et d'une certaine manière qui aurait convenu à nos ancêtres. En religion, il a été protestant à la façon antique au lieu d'être chrétien à la façon moderne. En politique, il a été un Anglais du siècle passé plutôt que d'être un Français ou un Européen du nôtre. Au lieu de s'appuyer sur les forces vivantes de son temps, sur l'esprit des nationalités, sur l'esprit de la démocratie, il a eu recours à la vaine assistance de forces artificielles, à la bourgeoisie parvenue, à l'habileté parlementaire, au triste respect des faits accomplis. Il a exclusivement mis en œuvre cette politique de la *résistance* qui ne devait être qu'une partie, et peut-être la moindre, de la politique de l'homme d'État au dix-neuvième siècle. Il n'a pas même soupçonné la grande évolution européenne qui substitue le droit des nations au droit des princes. Enfin, pour emprunter les expressions d'un écrivain illustre, à l'extérieur comme à l'intérieur, M. Guizot « *ne servit personne et nuisit à tout le monde*[1]. »

[1] Gioberti. *Del Rinnovamento civile d'Italia*, tome I^{er}, page 58.

Ajoutons en terminant que ce jugement, trop vrai dans sa sévérité, ne frappe dans M. Guizot que l'homme politique. Si, un jour à venir, le comte de Cavour devait voir le sublime effort de son génie condamné par le jugement de l'histoire, il n'y aurait pour sa gloire ni compensation, ni refuge. Elle périrait tout entière avec la grande cause au triomphe de laquelle elle est attachée. La renommée de M. Guizot est assurée d'une autre manière : comme historien, il a peu d'égaux; comme orateur, il ne fut pas dépassé. Il ne tiendrait qu'à lui, en s'efforçant de faire oublier, au lieu de rappeler inconsidérément, à tous propos, l'homme politique, de commander encore les respects de ses contemporains; car chacun serait heureux d'admirer cette belle intelligence, dont le seul tort a été l'obstination aveugle à ne pas comprendre son temps, l'obstination présomptueuse à s'en croire le maître.

DE L'ESPRIT PIÉMONTAIS

ET

DE SON ASCENDANT SUR LA RÉVOLUTION ITALIENNE

ALFIERI. — GIOBERTI. — CAVOUR [1].

> Il Piemonte aspira all' Italia, l'Italia aspira al Piemonte.
> GIOBERTI.

La grandeur de l'époque où nous vivons préoccupe notre esprit; nous la sentons confusément, mais en vain chercherions-nous dans le passé quelque chose qui nous aidât à la comprendre. Déjà plus qu'à moitié entré dans l'histoire, le dix-neuvième siècle n'y portera pas, comme le siècle d'Auguste ou le siècle de Louis XIV, le nom d'une personne illustre; il ne marquera pas, comme le siècle de

[1] *Vita di Vittorio Alfieri*, scritta da esso. Londres, 1807. — *De la Révolution piémontaise*, par le comte Santorre di Santa-Rosa. 3ᵉ édition. Paris, 1822. — *Del Rinnovamento civile d'Italia*, per Vincenzo Gioberti. Parigi e Torino, 1851. — *Opere politico-economiche del conte Camillo Benso di Cavour*. Cuneo, 1856. — *Lettere di Daniele Manin a Giorgio Pallavicino*. Torino, 1860.

Périclès ou celui des Médicis, les temps prospères d'une seule nation; il sera le premier grand siècle de l'humanité; car, en cherchant le lien, en pressentant la loi de ses destinées mystérieuses, il lui aura donné en quelque sorte la conscience d'elle-même. C'est au dix-neuvième siècle, à son inquiète ardeur, à son génie vaste et pénétrant, que le genre humain rapportera un jour les premiers bienfaits d'une civilisation véritable et commune à tous les peuples du monde.

Entre les événements qui concourent à la grandeur de ce siècle, il en est un qui nous touche plus que les autres, non-seulement parce qu'il nous a été donné d'y prendre une part active, mais encore parce qu'il se rattache d'une manière étroite au développement de notre propre histoire : je veux parler de la révolution italienne.

L'indépendance et l'unité, qui pour l'Italie étaient une aspiration traditionnelle, a paru à l'Europe l'application d'un principe nouveau que nous serions en droit d'appeler français, puisque la société moderne, soit qu'elle le repousse soit qu'elle l'accepte, en attribue le blâme ou l'honneur à la révolution française. En consacrant le principe de la souveraineté nationale, l'union des États piémontais, lombard, toscan, romagnol, sicilien et napolitain, qui prend le nom de royaume d'Italie, nous achemine visiblement vers cette fédération des *États-Unis de l'Europe* qui semblait hier encore aux esprits positifs une lointaine hypothèse de la philosophie. Dès aujourd'hui elle accroît dans les conseils européens l'importance de la voix latine; elle y assure, par cela même et pour un long cours d'années, la prépondérance française. On comprendra qu'un certain

orgueil national nous y fasse insister, et que, à défaut d'autre motif, il eût suffi de l'intérêt français pour nous rendre favorables à la révolution, ou, pour parler plus juste, à la transformation qu'un écrivain illustre appelait, il y a de cela déjà dix années, le RENOUVELLEMENT CIVIL DE L'ITALIE.

I

L'idée de l'indépendance et de l'unité italiennes, qui a paru surprendre tant de gens, n'était pourtant ni nouvelle ni singulière. Sans parler des temps reculés où l'Italie une et libre était rêvée, annoncée par un Dante, un Pétrarque, un Machiavel, depuis le commencement de ce siècle elle n'était plus seulement écrite dans les livres, elle était vivante dans les cœurs. Guelfe ou gibeline, papale, monarchique ou républicaine, partout, sur le sol conquis ou morcelé, elle avait ses héros et ses martyrs. Elle était le mystère des sociétés secrètes. On l'avait vue enfin victorieuse aux champs de Goïto, législatrice au Forum et au Capitole de la ville éternelle.

A la vérité, ces succès si promptement suivis de revers, ces tentatives toujours renouvelées mais toujours avortées, discréditaient, aux yeux de beaucoup de gens, les espérances de l'Italie. Créée par l'imagination d'un peuple artiste, l'idée d'unité pouvait séduire les esprits enthousiastes, elle ne méritait pas d'occuper les hommes d'État. Ce que n'avaient pu faire ni la sainteté, ni une royale ambition, ni

le fanatisme révolutionnaire, qui le ferait? Les remords de Pie IX, l'exil de Charles-Albert, les insuccès de Mazzini montraient assez quel serait le sort de ceux qui se fieraient au patriotisme italien et conserveraient le fol espoir de rendre à eux-mêmes des peuples incapables de se gouverner. Le caractère de ces peuples, leurs traditions, la configuration du pays, la nature et l'histoire les condamnaient à une perpétuelle division sous une tutelle étrangère. Tels étaient, ou peu s'en faut, la pensée des souverains, le langage de leurs représentants, l'opinion d'un grand nombre de personnes à qui les longues adversités de la fortune italienne semblaient un jugement de Dieu. L'*expression géographique* du prince de Metternich, la *terre des morts* de M. de Lamartine revenaient dans tous les discours. L'Italie une et libre ne semblait même plus une éventualité discutable entre les hommes qui se piquent chez nous de quelque sens politique.

Cependant la sagacité de ces hommes de négation, à qui l'on a donné de nos jours le nom de conservateurs, était en défaut. Ils négligeaient dans leur appréciation superficielle des choses de l'Italie une force qui se développait en silence. Pas un seul entre nos historiens et nos philosophes politiques n'avait entrevu le rôle auquel depuis longtemps se préparait le Piémont. Pas un seul n'eût jugé possible l'ascendant légitime et décisif qu'il allait prendre dans un mouvement prochain.

A ne considérer que les apparences, qu'était-ce, en effet, que le Piémont? Le dernier, le plus tard et le plus mal venu, le moins civilisé, le moins italien à coup sûr entre les États italiens. Gouverné despotiquement par une dy-

nastie étrangère, — *alpinis regibus*, — façonné par des princes militaires et dévots à une discipline de couvent et de caserne, le peuple piémontais n'a jamais participé aux influences heureuses qui ont fait de l'Italie la patrie des arts. Sans culture et presque sans mouvement, il était demeuré depuis deux siècles sous l'oppression cléricale et sous la tyrannie d'une noblesse « la plus hautaine et la plus ignorante qui fût jamais [1]. » Aussi ce ne fut qu'étonnement lorsqu'on le vit naguère prendre la parole au nom du droit italien et se poser en défenseur de la cause nationale. « Eh quoi, s'écriait-on, ce *petit peuple subalpin* prétendrait à l'honneur de représenter en Europe la noble race italienne! La *politique piémontaise mènerait et confisquerait l'Italie à son profit; le Piémont dirait : « C'est moi qui suis l'Ita-« lie*[2]*!* » Pour rabaisser de telles prétentions, on n'avait pas assez de dédains.

Mais, en raisonnant de la sorte, on ne comprenait pas que cette infériorité même pouvait devenir un avantage; on ne voyait pas que le peuple piémontais, en restant étranger à la grandeur de l'Italie, échappait à sa décadence et qu'il apportait à la vieille civilisation italienne la jeunesse et la vigueur d'un sang quasi barbare. Préservé par son âpre climat des habitudes voluptueuses de Naples, de Florence, de Rome, exempt par son isolement des passions et des haines traditionnelles, le Piémont semblait appelé à

[1] Expressions de Napoléon Ier.
[2] Voir entre autres: Lamartine, *Entretien* LXI; Guizot, *Réponse au discours de réception du P. Lacordaire;* Montalembert, *Lettres au comte de Cavour;* Martinez de la Rosa, *Discours aux cortès;* et parmi les Italiens : Montanelli, Cernuschi, etc.

renouveler de nos jours cet office de *justicier* que le podestat étranger exerçait au moyen âge dans les cités en proie aux discordes civiles. Les mœurs simples du Piémontais, son esprit religieux et militaire le disposaient, d'ailleurs, beaucoup mieux que les peuples plus cultivés, aux sacrifices qu'allait exiger l'entreprise de l'affranchissement national. Et comme il arrive quand la force des choses et non le caprice des hommes amène les révolutions, le vague instinct des masses se personnifiait, il s'exprimait dans des individualités puissantes. De grands citoyens surgissaient dans ce petit pays. Se suivant à de courts intervalles, Alfieri, Gioberti, Cavour paraissaient chacun à son heure. Ils montraient en eux la noblesse d'une race méconnue. Par eux le peuple piémontais grandissait chaque jour, dans sa propre estime d'abord, puis dans l'estime d'autrui. Tous trois, le poëte, le philosophe, l'homme d'État, travaillaient sans concert à une œuvre qui, sous des formes diverses, était au fond la même. Agissant sur l'esprit de leurs concitoyens ou sur les évènements, ils formaient le pays à un rôle héroïque. En inspirant au peuple piémontais l'amour de la gloire, ils le poussaient à franchir les limites de sa nationalité obscure; et, s'il est permis de parler ainsi, ils le *dépiémontisaient* pour lui mieux assurer son droit à la patrie italienne.

Le premier, Victor Alfieri, brisant l'entrave d'un grossier dialecte, allait ravir à Florence son pur idiome. Après trente années d'un labeur passionné, il le rendait à l'Italie enrichi d'accents tragiques qu'elle applaudissait avec transport, croyant entendre la voix du vieux Dante. Après lui, Vincent Gioberti, dans les méditations d'un exil souffert pour la

liberté, ébauchait le plan du *renouvellement civil de l'Italie*, il essayait de le réaliser. Comme Alfieri, il succombait à l'effort, il mourait loin de la patrie; mais sa parole ne mourait pas avec lui. Déjà Camille de Cavour s'en inspirait; et bientôt, mieux servi par l'occasion, plus attentif à distinguer le possible de l'impossible, il entreprenait, il poursuivait avec un succès toujours croissant l'organisation politique de l'unité italienne.

Si nous considérons la vie de ces trois hommes illustres, si nous mesurons le progrès qui s'accomplit d'Alfieri à Gioberti, de Gioberti à Cavour, l'ascendant qu'a pris leur pays sur la révolution italienne cessera de nous surprendre. Un coup d'œil sur la carrière de ces grands citoyens, différemment mais véritablement *représentatifs* de l'esprit piémontais, nous fera connaître, mieux peut-être que de longues observations sur les mœurs publiques, les causes de cet ascendant, la vertu morale et la capacité politique qui ont fait d'un *petit peuple subalpin* la plus puissante expression de la vie italienne.

Nous pourrons étudier en même temps un très-curieux aspect de l'histoire contemporaine, où se marque à la fois l'importance progressive de la science appliquée à l'art de gouverner, et, ce qui semblerait contradictoire, le droit nouvellement reconnu des instincts, c'est-à-dire l'intervention des masses dans la vie politique. Cette part plus grande faite au peuple dans les choses de l'État diminue ou accroît, suivant les circonstances, l'action individuelle de l'homme politique; elle l'accroît quand cette action s'exerce en conformité avec l'instinct populaire qui en centuple la force; elle la réduit presque à rien quand l'individu va

contre le sentiment des masses, dont la résistance est parfois insaisissable, mais toujours invincible.

La carrière de Camille de Cavour est un exemple signalé de cette influence réciproque de la science sur l'instinct et de l'instinct sur la science, qui présage à la civilisation moderne une extension et une perfection que les sociétés les plus civilisées de l'antiquité n'auront pas connues.

Dans la première moitié de son existence, ce grand homme d'État suit son impulsion personnelle; il se développe selon sa nature; sa pensée se dégage des influences traditionnelles; il prend, en quelque sorte, possession de son génie. Dans la seconde, il entre en rapport avec le sentiment populaire; il se pénètre de l'esprit d'une nation; il s'inspire de ses espérances; il vit de sa vie. Quelque chose se passe en lui d'analogue à ce qui, dans le langage dévot, s'appelle *être touché par la grâce*. Il donne à l'Italie, il reçoit d'elle, dans une communication de plus en plus intime, l'élan et la réflexion, l'enthousiasme et la sagesse, la conscience, la joie héroïque d'une grande destinée.

Je m'étendrai sur le rôle de M. de Cavour en raison de l'importance des événements auxquels il a participé et du tour que son génie positif leur a fait prendre. Mais je voudrais auparavant montrer de quelle manière cette influence avait été préparée, et comment, dans ce renouvellement de la nation italienne qui semble devoir être si complet, la poésie et la philosophie avaient ouvert les voies à la science politique.

II

Lorsque Alfieri traçait pour la postérité, d'une plume véridique, son propre portrait, il lui présentait sans y songer une esquisse du caractère national; il lui montrait dans sa propre image une image de la société piémontaise, telle qu'elle était de son temps. Le récit qu'il nous a laissé de ses efforts pour s'arracher à l'ignorance et à la servitude semble l'histoire anticipée des efforts de son pays pour conquérir la liberté. Né au cœur du Piémont, de pur sang piémontais, le poëte d'Asti, sans exercer aucune action politique, fut véritablement le premier libérateur de son peuple; car il lui donna par sa vie l'exemple de l'affranchissement et lui inspira par son œuvre l'émulation de la gloire.

A l'époque où Victor Alfieri naissait à Asti, en 1749, le traité d'Aix-la-Chapelle venait d'assurer la paix au royaume de Sardaigne. Après avoir joué dans les guerres de la première moitié du siècle un rôle assez brillant, il se voyait appelé à des progrès d'une autre nature : il lui fallait se maintenir au rang qu'il avait conquis par l'épée et par la politique de ses princes, en égalant sa civilisation à celle des États voisins. Mais le roi Charles-Emmanuel Ier ne se montra ni désireux ni capable d'une si belle tâche. Persuadé que le maintien de l'esprit militaire était le seul moyen d'accroître la puissance de sa maison, ce prince parut plus préoccupé de créer de nouvelles écoles pour le

génie et l'artillerie que d'encourager les lettres. Sous son règne, l'esprit piémontais resta, à peu de chose près, ce qu'il était auparavant, et le génie d'Alfieri ne put se faire jour que loin du sol où des préjugés étroits, un despotisme méticuleux, l'eussent sans aucun doute étouffé. L'éducation qu'il reçut, et qui était celle de tous les jeunes gentilshommes de sa génération, a été qualifiée ironiquement par lui-même d'*inéducation piémontaise*. Élevé d'abord sous les yeux de ses parents par un ecclésiastique, il passe de là aux écoles militaires. Il en sort à dix-sept ans, n'ayant rien appris, si ce n'est à parler un mauvais français et à faire l'exercice à la prussienne. Un voyage à l'étranger, c'est-à-dire à Milan, entrepris par le jeune officier au risque de déplaire au roi, qui s'ingérait alors en toutes choses et ne voyait pas d'un bon œil sa noblesse quitter la cour ou la garnison, la vue d'un manuscrit de Pétrarque à la bibliothèque Ambrosienne, révèlent au futur auteur de *Saül* et de *Brutus* sa profonde ignorance. Il s'aperçoit, à sa confusion, qu'il ne saurait ni lire ni entendre les poètes italiens; que l'habitude de parler le dialecte, « le jargon » piémontais l'a rendu incapable de penser et de s'exprimer dans la noble langue de l'Italie. Il se reconnaît « barbare, Allobroge; » au dépit qu'il en ressent, on devine je ne sais quel désir et comme un vague pressentiment de la patrie italienne.

Mais ce n'est qu'après bien des années de dissipation et d'oisiveté que s'allument dans l'âme d'Alfieri, avec les premières étincelles du génie, la passion de la liberté et du patriotisme. C'est à Florence qu'il tente ses premiers essais poétiques en langue toscane, et qu'il fait serment de re-

noncer à la gloire plutôt que de la demander à une muse étrangère. Il parlera la langue de Dante et de Pétrarque, cette langue oubliée, « quasi morte; » il parlera pour des morts, puisqu'il ne saurait plus être compris des vivants qu'en empruntant les accents « sourds et muets » d'un idiome étranger. Il le jure, et dès ce jour, secouant l'inertie naturelle à l'esprit piémontais, il s'applique, avec ce courage opiniâtre qui le caractérise également, à rejeter de sa mémoire et de sa pensée tout ce qui n'est point italien.

Dans les plus belles années de la jeunesse, il redevient enfant pour apprendre les règles de la grammaire et de la versification toscane. Convaincu, comme il le dit, que l'on ne saurait être à la fois poëte et vassal, il dénoue un à un tous les liens qui l'attachaient au Piémont. Il renonce à sa carrière, il distribue ses biens, il quitte tous les plaisirs, toutes les élégances de la vie, résolu à la pauvreté, à la mendicité, s'il le faut, dans le seul espoir d'obtenir un jour l'estime des hommes de bien.

Victor-Amédée II, qui régnait depuis quatre ans lorsque Alfieri prenait cette résolution, ne fit rien pour l'en détourner. Les lettres ne l'intéressaient pas; il avait une aversion prononcée pour les nouvelles idées qui commençaient à se faire jour en Europe. L'éloignement d'Alfieri dut lui paraître un acte insensé dont il ne fallait pas, en y donnant trop d'attention, exagérer l'importance. Personne ne se doutait alors de l'influence que devait avoir sur l'avenir du pays cette désertion d'un jeune gentilhomme, infidèle en apparence au devoir et à l'honneur de sa race. Alfieri lui-même ne soupçonnait guère de quelle mystérieuse destinée il était l'instrument.

La persévérance dont il fit preuve est digne d'admiration. Longueur de temps, railleries des siens, impopularité dans son pays natal, sévérités de la critique, humiliation des premiers échecs, une fois à l'œuvre, rien ne l'étonne, rien ne le rebute. En moins de quatre années de séjour à Florence, il a appris le toscan, le latin; il a lu, annoté, traduit cinq fois Dante et Pétrarque; il s'est exercé dans tous les genres de versification. Pour n'être en rien distrait, il se retire dans une profonde solitude, il s'impose chaque jour une privation nouvelle. La fièvre de la composition s'empare de lui; en dix mois il a inventé, mis en vers, dicté ou corrigé quatorze tragédies; sa tragédie de *Cléopâtre* a été représentée et accueillie par des applaudissements. Mais, loin de se laisser éblouir par la faveur du public, il se remet à l'ouvrage, sans autre ambition que de « faire mieux avec le temps, de dérouiller enfin son pauvre intellect, de s'italianiser, » c'est le mot qui revient toujours sous sa plume[1]. Les fatigues de ce travail sans répit minent ses forces physiques; il perd ce qu'il appelle « sa robusticité d'idiot, » il se « squelettise. » Cependant, après chaque maladie, il revient à sa tâche avec « ardeur et fureur. » À quarante-six ans, rougissant de ne connaître ni Homère, ni Pindare, ni Sophocle, il étudie le grec, il se passionne pour cette nouvelle entreprise. Citoyen d'une patrie idéale que la Muse lui révèle, il ne saurait plus vivre que dans ses rêves poétiques, hors desquels la patrie n'a n'a pas d'existence.

Cependant l'invasion française vient l'arracher à ses con-

[1] « Con tutti questi mezzi non veniva a capo d'italianizzarmi. »

templations. Admirateur de la constitution anglaise, qui lui paraissait le gouvernement le plus digne d'un peuple libre, il haïssait la France et sa révolution. Son âme généreuse se fermait à des idées qu'il avait entrevues à Paris, quelques années auparavant, par leur côté violent et despotique, et qui venaient s'imposer à l'Italie par la conquête. Son indignation est si forte qu'elle semble faire de lui un autre homme. Le poëte républicain, l'auteur de *Brutus*, qui avait dédaigné l'amitié de son roi aux temps prospères, Alfieri va porter son hommage au souverain exilé, et s'offre à quitter pour l'épée sa plume déjà illustre. Ces émotions trop vives abattent le reste de ses forces; il tombe épuisé par un travail sans exemple dans une vie de poëte, consumé par la passion de la gloire et de la patrie italienne. Il avait sacrifié à cette passion sa famille, l'amitié de ses pairs, sa fortune, et jusqu'à l'hérédité de son nom, n'ayant voulu devenir « ni mari ni père sous la tyrannie[1]. » On lui reproche de n'avoir pas servi son pays natal; mais comment l'aurait-il pu mieux servir qu'en lui léguant, comme il l'a fait, une œuvre immortelle? Alfieri a donné au Piémont un théâtre qui sera désormais le théâtre national, et qui va devenir pour tout le peuple italien une école d'héroïsme. Avec son nom, il inscrit le nom piémontais sous les voûtes de Santa Croce. Méconnu de ses contemporains, son esprit va renaître dans la génération qui lui succède et qui se nourrira de sa forte pensée. A son exemple, le patriciat piémontais régénéré secouera sa torpeur; il donnera pour

[1] « .. Gridavammi ferocemente nel cuore che nella tirannide basta bene ed è anche troppo il vivervi solo, ma che mai riflettendo, vi si può nè si dee diventare marito nè padre. »

la liberté ses biens et son sang. Vingt ans après la mort d'Alfieri, les Saint-Marsan, les Collegno, les Santa-Rosa se tourneront contre la tyrannie qu'il a maudite, et, tirant pour la première fois une épée libre, ils s'insurgeront, ils combattront, ils mourront en citoyens, au cri de : Vive l'Italie !

III

Dans les dernières années de la vie du grand poëte, le Piémont, réuni à l'empire français, souffrait dans son orgueil national, mais il avait vu du moins sous le régime de l'unité administrative, et ce n'était pas là une médiocre compensation, s'effacer jusqu'au dernier vestige de l'inégalité féodale. En 1814, la Restauration, au lieu de maintenir les progrès accomplis, abusa de la réaction qui se produisait dans le pays contre les idées françaises pour le faire reculer de cinquante ans. Aux vieilles lois rétablies, elle voulut ajouter des édits nouveaux, qui, en ôtant de l'ancien régime ce qu'il avait de bon, ne gardèrent des institutions nouvelles que ce qui s'y trouvait de commode pour l'exercice du pouvoir absolu. La constitution des corps municipaux, l'attribution à la magistrature des fonctions élevées de la police, l'économie dans l'administration, tout ce qui sauvegardait dans une certaine mesure l'indépendance des villes et des citoyens disparut à la fois. Par la création d'une police inquisitoriale, investie de pouvoirs discrétionnaires, par les priviléges rendus au clergé et à la noblesse, par les

atteintes portées au droit de propriété, par la confusion des lois, par la facilité d'y déroger, par l'absence complète de toute publicité libre, l'État sarde ne présenta plus qu'un chaos [1]. La seule force du pays, son armée, malgré les soins particuliers dont elle était l'objet, souffrait, comme tout le reste, des effets d'une organisation vicieuse [2]. Enfin, par la manière dont le congrès de Vienne avait disposé de l'Italie, le Piémont ne gardait plus rien de son ancienne importance, et les princes de la maison de Savoie n'étaient plus, en réalité, que les serviteurs de l'Autriche.

Cependant, sous la double compression extérieure et intérieure qui pesait sur la nation, le germe de liberté semé par Alfieri se développait. En applaudissant chaque soir au théâtre les vertus antiques, la jeunesse piémontaise sentait monter à son front la honte de la servitude. La tyrannie étrangère à sa porte, dans cette belle Lombardie qu'elle reprochait à son roi de n'avoir point

[1] Par l'usage des patentes et des délégations, sans aucune enquête préalable, un propriétaire se voyait dépouillé de l'administration de ses biens; un débiteur obtenait du prince des délais indéfinis pour payer ses créanciers. La simple volonté du roi suffisait pour rendre nulles toutes les transactions civiles. Il faut lire, si l'on veut se faire une idée exacte des iniquités d'un tel régime, l'ouvrage du comte de Santa-Rosa.

[2] Le système de la conscription était juste, mais dur. L'infanterie était bien organisée, mais les états-majors étaient trop nombreux; les grades se donnaient exclusivement à la noblesse; le matériel était incomplet, le personnel insuffisant; on avait fait beaucoup de dépenses pour l'artillerie, mais sans discernement. « Il en résultait, dit Santa-Rosa, que le Piémont, surchargé par les dépenses militaires, n'avait point d'armée, car il n'existe véritablement d'armée que dans un pays où les troupes peuvent passer à l'état de guerre avec rapidité et sans secousse. »

assez disputée à l'Autriche [1], lui faisait paraître plus insupportable encore la tyrannie domestique. Des fréquentations nouvelles avec la noblesse républicaine de Gênes, l'exemple de l'aristocratique et libre Angleterre que l'on allait visiter, le retour au foyer de ces soldats qui, après avoir servi dans les armées françaises, rapportaient dans leur pays la passion de l'égalité et l'exaltation de l'honneur, toutes ces excitations entretenaient dans les âmes un ferment généreux. La révolution de Naples, en 1821, devait faire éclater au dehors des sentiments depuis longtemps contenus. Quand la nouvelle en arriva à Turin, l'on y vit tout à coup, comme par magie, se répandre une multitude de feuilles imprimées, qui toutes demandaient la liberté constitutionnelle. Lorsqu'on sut que l'Autriche faisait des préparatifs pour venir au secours du roi de Naples, l'opinion se prononça. Dans une *Adresse au Roi*, dans un écrit intitulé : *Devoir des Piémontais*, on repoussait avec indignation la pensée d'une entente possible entre la maison de Habsbourg et la maison de Savoie; on insistait sur la nécessité d'une constitution; on suppliait Victor-Emmanuel de se mettre à la tête du mouvement. Le jour où l'on apprit que les troupes autrichiennes avaient franchi le Pô, une proclamation jetée à la fois dans toutes les garnisons appela le roi et l'armée à la guerre nationale.

Mais le silence de la cour, la répression de quelques manifestations de la jeunesse universitaire firent comprendre aux libéraux qu'ils n'avaient rien à espérer du

[1] On croyait, à tort sans doute, que le roi Victor-Emmanuel avait laissé échapper au congrès de Vienne l'occasion propice de revendiquer pour sa dynastie la couronne de Lombardie.

pouvoir. L'ennemi, qui s'avançait à grands pas, ne laissait plus de temps à la réflexion. Une conjuration se forma : conjuration aristocratique, militaire et royaliste, qui comptait dans ses rangs l'élite de la noblesse et qui, afin de mieux marquer sa loyauté, voulut prendre pour chef un prince du sang; mais conjuration italienne avant tout qui imposait au prince de Carignan un programme tout national. « Les conjurés, écrit l'un d'entre eux, — Santa-Rosa — lui dirent qu'il avait devant lui l'*Italie* et la *postérité*, et que la révolution piémontaise devait commencer l'époque la plus brillante de la maison de Savoie. » — « Cette époque est européenne, disait encore Santa-Rosa; il s'agit pour les Italiens de marcher dans les voies de la civilisation à un rang digne de leur génie. » Devançant les philosophes et les hommes d'État de nos jours, la conjuration piémontaise intéressait à sa cause l'Europe tout entière à qui elle promettait, en retour de l'indépendance italienne, un repos que menaçaient incessamment les révoltes de l'Italie. Elle recommandait aux peuples des diverses provinces la concorde, l'oubli des rivalités passées; elle avait foi dans cette gloire nationale que le génie d'Alfieri lui avait révélée [1].

On sait comment, dans quelles tristes circonstances, ce

[1] Par une de ces coïncidences qui se produisent fréquemment entre la préoccupation générale des esprits et le hasard des événements, ce fut la ville d'Asti qui, l'une des premières, ouvrit ses portes à un régiment insurgé. Officiers et soldats, en passant devant la maison où naquit Alfieri, saluèrent de leurs acclamations cette grande mémoire. « Ils croyaient, dans leur enthousiasme, dit Santa-Rosa qui les commandait avec le comte Lisio, voir s'ouvrir devant eux l'ère de gloire que le poëte citoyen avait prédite à l'Italie. »

premier élan national de la noblesse piémontaise se vit trahi. Au moment de l'action, le prince de Carignan se dérobe à ses engagements. Victor-Emmanuel appelle contre ses gentilshommes qui « voulaient le faire roi de six millions de sujets » le secours de ses oppresseurs. Il ouvre l'entrée de son royaume aux Autrichiens. Dans les champs de Novare, deux fois funestes, il leur livre l'honneur de son armée; il remet dans leurs mains ses forteresses. La proscription, la confiscation, la mort frappent sans merci dans les rangs des patriotes. Isolé plus que jamais sur un trône que protégent des baïonnettes étrangères, le roi de Sardaigne, *sauvé* par l'Autriche, redevient « le moins indépendant des princes; » il règne tristement sur « le plus malheureux des peuples. »

Son successeur, Charles-Félix, ne changea rien aux conditions du pays. Après lui, en 1831, Charles-Albert apporta au rang suprême un nom détesté, doublement suspect; en Italie, depuis 1821, on le regardait comme un traître à la cause des peuples [1]; dans les cours étrangères, il était considéré comme un traître à la cause des rois [2]. Entouré des réactionnaires les plus aveugles de toute la Péninsule, sous l'influence d'un clergé hostile à tout progrès, pendant les douze premières années de son règne, il ne voulut ou ne sut rien faire pour améliorer le sort de ses sujets. Mais, sous

[1] « Nessuno fu traditore, fuorchè il destino. » Nul ne fut traître, hormis le destin, » écrivait Mazzini en 1847. C'est aujourd'hui le sentiment de l'Italie tout entière. Ce sera le jugement de l'histoire.

[2] L'Autriche avait poussé le mauvais vouloir envers Charles-Albert jusqu'à demander son exclusion du trône, en faveur du duc de Modène, par l'abolition de la loi salique. Ce fut le gouvernement français qui s'opposa à ce changement.

cette indifférence apparente, l'âme de Charles-Albert cachait des ressentiments profonds. Il ne pouvait oublier la honte de Novare. Le pays non plus ne l'oubliait pas. La conjuration de 1821, malgré sa malheureuse issue, avait très-fortement ébranlé les imaginations. Une heure avait suffi pour montrer au peuple piémontais les changements rapides qui s'étaient opérés dans son sein. Des rangs d'une aristocratie immobile, impénétrable aux idées nouvelles, une jeunesse libérale et ardemment novatrice avait surgi tout d'un coup. On l'avait vue, tendant la main au clergé, s'alliant à la bourgeoisie [1], répondant d'un bout à l'autre de la Péninsule au cri patriotique de la révolution napolitaine, proclamer l'union des classes et l'union des peuples dans la liberté. Dispersée, cruellement éprouvée dans l'exil, elle y gardait intacte, avec son honneur, sa foi politique. En allant combattre pour l'indépendance de la Grèce, elle conquérait les sympathies de l'Europe libérale; elle lui dénonçait les atrocités du despotisme autrichien. Elle prononçait enfin des paroles prophétiques qui relevaient les courages et les espérances : « L'Italie est conquise, elle n'est pas soumise, disait-elle par la bouche de Santa-Rosa; la puissance autrichienne peut retarder le moment, mais elle ne fera que rendre l'explosion plus terrible. *L'émancipation de l'Italie sera l'événement du dix-neuvième siècle.* » De telles paroles, après de tels actes, n'étaient pas dites vainement; vingt années de silence ne les devaient point effacer. Ce fut assez

[1] Les évêques d'Asti et de Vigevano s'étaient ouvertement prononcés pour le mouvement. Le médecin Rattazzi, père d'Urbano Rattazzi, aujourd'hui président de la Chambre, formait, avec plusieurs autres notables de la bourgeoisie, la junte provisoire d'Alexandrie.

d'une heure de réalité pour donner aux espérances populaires la puissance d'un renouvellement indéfini.

Frappée dans ses plus illustres représentants, l'opinion libérale n'en continuait pas moins de se répandre ; le roi lui-même en restait quelque peu atteint. A tout hasard, il préparait son armée à la guerre contre l'Autriche; il laissait même insensiblement se détendre les ressorts du gouvernement absolu; il accueillait quelques projets favorables à la formation de l'esprit public. En 1831, il créait le conseil d'État. Dans l'année 1842, il abolissait la confiscation, autorisait des associations, des congrès, où, tout en paraissant ne s'occuper que d'agriculture et de science, on tenait en éveil le sentiment national et l'on touchait, à l'occasion, les questions politiques. Quelques journaux étaient tolérés. Ils secondaient ce mouvement qui, longtemps incertain, moins avancé sous bien des rapports que le mouvement de 1821, circonscrit dans un libéralisme exclusivement piémontais, antifrançais, *Misogallo*[1] à la suite d'Alfieri, tout à l'admiration de la constitution anglaise, prit soudain, vers l'année 1843, des allures plus résolues. Il reçut une impulsion plus vive d'un homme que sa naissance et sa vocation avaient mis à même de comprendre, beaucoup mieux que les patriciens, le véritable esprit du temps. Cet homme était l'abbé Gioberti.

[1] C'est le titre d'un ouvrage posthume d'Alfieri.

IV

Né à Turin, dans les rangs de la petite bourgeoisie, le 5 avril 1801, d'une famille où le sang français se mêlait au sang piémontais, Vincenzo Gioberti était entré tout jeune dans l'Église. Ses aptitudes, la nature de son esprit l'avaient porté à étudier les origines et à rechercher les principes de l'institution chrétienne; il y avait trouvé la démocratie; et, dès lors, sa vigoureuse pensée avait conçu le plan d'une philosophie à la fois orthodoxe et révolutionnaire qui, rappelant l'Église et l'État à leurs conditions primitives, rétablirait dans la société une harmonie détruite par les envahissements du sacerdoce et par les usurpations des princes. Sollicité par l'extrême malheur des temps à en chercher le remède, Gioberti se persuada que le pontificat romain avait la puissance d'affranchir l'Italie, et qu'on pourrait lui en inspirer le désir. Les succès du jeune prêtre dans la carrière ecclésiastique[1], la pureté de sa doctrine et l'intégrité de ses mœurs lui donnaient l'autorité; il en profita pour exposer ouvertement ses idées. Plus d'une analogie s'y rencontrait avec les idées de Mazzini, qui, lui aussi, voulait édifier la démocratie sur la religion et prenait pour devise : *Dieu et le peuple*. Le journal *la jeune Italie* ouvrit ses colonnes à l'abbé Gioberti. En 1833, il y publiait une série d'articles, signés *Démophile*,

[1] Presque au début, il avait été nommé chapelain du roi Charles-Félix et reçu docteur en théologie à l'université de Turin.

et se trouvait ainsi, bien qu'étranger aux sociétés secrètes, compromis dans les conspirations qui préparaient l'expédition de Savoie. Banni sans jugement, après une détention illégale, sous le prétexte unique « qu'il était au fait des projets de certains conspirateurs, » il habita Paris, puis Bruxelles, où, pendant l'espace de dix années, il médita, il mûrit ses conceptions politiques. Dans ce milieu plus libre et plus européen, Gioberti, dont la souplesse d'esprit égalait la force, se dégagea complétement du radicalisme mystique de Mazzini. Après avoir fait paraître plusieurs ouvrages de spéculation et de critique[1], il publiait, en 1843, le livre extraordinaire qui fit la gloire et la popularité de son nom : *La Primauté morale et politique des Italiens*[2].

Dans un vaste tableau historique, à la fois savant et passionné, l'abbé Gioberti exposait à l'Italie tous ses droits anciens à la prépondérance, à ce qu'il appelait la *primauté européenne*; il lui disait les malheurs et les fautes qui l'avaient fait déchoir; il lui proposait le moyen assuré de reconquérir, avec sa liberté, sa gloire première.

La science encyclopédique que l'abbé Gioberti montrait dans ce livre, mais surtout le patriotisme ardent qui le vivifiait excitèrent l'enthousiasme. La pensée dominante de cet ouvrage singulier répondait d'ailleurs à la préoccupation générale. Ce qui avait été vaguement senti jusque-là, on le voyait énoncé avec méthode et précision. Aux chants tragiques de la muse patricienne, aux voix confuses d'un

[1] *Traité du Surnaturel*, 1838; *Introduzione allo studio della filosofia*, 1839; *Les Erreurs religieuses et politiques de Lamennais*, 1840; *Del Bello*, 1841; *Errori filosofici d'Antonio Rosmini*, 1842.

[2] *Il Primato civile e morale degl' Italiani*. Paris, 1843.

mysticisme populaire, aux accents plus anglais qu'italiens d'un libéralisme aristocratique, Gioberti ajoutait la parole rationnelle d'un homme de classe moyenne qui, nourri de la tradition nationale au sein de l'Église nationale, y trouvait sans effort tous les éléments de la vie nouvelle.

Dans le livre du *Primato*, Gioberti, fidèle à ses premiers engagements, se déclare en théorie républicain ; mais il s'est instruit à l'école de Machiavel à considérer beaucoup moins les théories que les circonstances. Il reconnaît dans la suite des événements ce qu'il appelle « la révélation continue de la Providence. » Il sait, comme il le répète fréquemment, varier selon les temps, *variare prudentemente secondo i tempi*, et conseille à ses concitoyens de se rallier tous à la monarchie constitutionnelle. Il veut la fédération des États italiens sous le protectorat du souverain pontife. Néanmoins, on voit clairement que ce n'est pas là pour lui un moyen unique de salut. Il propose ce qui lui semble le meilleur au moment où il écrit, la seule chose qui soit, à ses yeux, *actuellement possible*. A cette heure, il espère en la papauté ; il la croit vivante dans les cœurs italiens, mais il croit bien plus fortement encore à l'avenir de la maison de Savoie ; il établit avant tout, il met au-dessus de tout les droits du Piémont à ce qu'il appelle l'*hégémonie*. « Le Piémont, écrit-il, a gardé à l'Italie l'honneur des armes ; il lui a donné le poëte le plus national et le plus libre des temps modernes, quasi un nouveau Dante, dans Victor Alfieri. Tout conspire, ajoute-t-il, à faire croire que la maison de Carignan est destinée à accomplir cette œuvre (l'indépendance de l'Italie). La nature des temps, les désirs des hom-

mes, les conditions universelles de l'Europe, le caractère même de l'auguste maison l'y invitent. Si le Piémont est le bras de l'Italie, l'Italie est le cœur et la tête du Piémont[1]. »

Toutefois, malgré cette conception très-nette du rôle qui appartient à son pays natal et à la dynastie de Savoie, Gioberti laisse entendre qu'il ne rejette de parti pris aucun autre moyen d'affranchissement. Ce qu'il veut, ce qu'il attend d'un avenir prochain, c'est la régénération de l'Italie. « Elle se fera, écrivait-il après les déceptions de l'année 1849, avec le pape, sans le pape, ou malgré le pape. » Et, si l'on y regarde de près, on voit qu'il sous-entend : avec le roi, sans le roi, malgré le roi. Cette régénération ne peut s'opérer qu'après l'indépendance conquise; c'est donc à l'indépendance qu'il convie toutes les forces de la nation, les princes et les peuples. Quant à l'unité, Gioberti n'en croit pas l'heure venue; l'Europe, dit-il, ne la souffrirait pas. Dans les circonstances présentes, l'Italie ne peut aspirer qu'à des réformes partielles; ces réformes amèneront l'union des esprits; l'union une fois obtenue, il sera possible, facile de conquérir l'indépendance. Celle-ci, enfin, produira l'unité italienne qui est le but suprême, le dernier terme des efforts de la nation.

On le voit, la politique de Gioberti procède avec une méthode rigoureuse. Il mesure exactement, et comme s'il était sans passion, l'éloignement du but, les obstacles à franchir; il marque, en quelque sorte, les étapes successives de la liberté; il ne veut pas aujourd'hui ce qui ne sera possible

[1] *Il Primato.*

que demain. Tout en travaillant, avec la conscience de ce qu'il fait, à l'une des plus grandes révolutions du monde, il se conforme aux lois de l'histoire.

C'est par là, par cet ordre, par cette discipline imposée dès les premiers jours au mouvement piémontais, que Gioberti a exercé sur les événements une influence considérable ; c'est ainsi qu'il a pu, secondé par l'esprit de méthode naturel au peuple subalpin, donner à la révolution italienne tout à la fois une force de continuité et une puisssance de transformation qui ont manqué à la plupart des révolutions populaires.

Le livre du *Primato* fut pour l'Italie, mais surtout pour le Piémont, une révélation soudaine. Dans ce pays véritablement catholique, la parole d'un prêtre portait avec elle une sorte d'infaillibilité. D'ailleurs, à l'exemple d'Alfieri, Gioberti s'était étudié à revêtir ses pensées d'un beau langage, trouvant, avec le grand poëte, qu'il était indigne de défendre dans un idiome barbare la cause nationale, « *la causa patria con barbara favella,* » et voulant tenter, c'est lui qui nous l'apprend, de séduire par les magnificences du style les esprits qui ne seraient point assez touchés par la justesse des idées. Il y réussit. Une portion considérable des classes lettrées, le jeune clergé surtout, entra avec ardeur dans les sentiments de Gioberti. On pouvait être à la fois libéral et catholique ; la papauté n'avait rien à craindre de l'affranchissement national ; elle en recevrait même une splendeur nouvelle : c'était là une persuasion trop conforme aux vœux des Piémontais pour ne pas gagner rapidement les esprits. Une propagande d'un genre tout nouveau se fit, qui bientôt fut signalée à l'Au-

triche comme étant « plus dangereuse que la propagande révolutionnaire et préparant des événements d'une nature très-grave[1]. »

Tout-puissant sur l'imagination du clergé, le *Primato* n'eut guère moins d'effet sur l'esprit de la jeune noblesse, qui, depuis les désastres de 1821, demeurait comme étrangère à la chose publique, et dont il raviva le patriotisme. Ce fut en annotant un volume du *Primato* que le comte César Balbo réunit la matière et composa le plan des *Espérances de l'Italie* (1844). Ce furent les sévérités du prêtre Gioberti qui permirent à Massimo d'Azeglio de reprocher au clergé romain, dans un pamphlet éloquent[2], les calamités qui pesaient sur les Romagnes. Enfin, Charles-Albert lui-même, en accueillant favorablement le livre révolutionnaire[3], contribua à propager les idées qu'il contenait. Le souverain pontife ne cachait pas non plus la vive impression que lui avait causée la lecture du *Primato*; et le philosophe piémontais a pu dire, sans crainte d'être démenti : « La doctrine de la primauté est le fondement de l'italianité. *La dottrina del primato è il fondamento dell' italianità.* »

L'histoire des soulèvements italiens dans les années 1847, 1848, 1849, est trop connue pour qu'on la répète ici. Il suffit, d'ailleurs, pour l'intelligence de ce que j'en veux dire, de remarquer que le mouvement libéral, commencé en Piémont par les réformes (1847) et par la con-

[1] Lettre du chevalier de Menz au prince de Metternich, 4 mai 1846.
[2] *Ultimi casi di Romagna. Dernières affaires de Romagne*, 1846.
[3] A partir de l'année 1843, Charles-Albert, qui avait exilé Gioberti, lui fit sur sa cassette une pension.

vocation du premier parlement (1848), demeura purement piémontais aussi longtemps qu'il fut soumis aux influences aristocratiques des Revel, des Villamarina, etc., et qu'il ne parut avoir d'autre but que de donner au royaume de Sardaigne des institutions constitutionnelles. La politique ne prit un sens et un accent véritablement italiens que par l'entrée aux affaires de Vincent Gioberti qui revendiqua hautement pour lui et pour ses collègues l'appellation de *ministère démocratique*.

Ce fut le 16 décembre 1848 que l'auteur du *Primato* se vit appelé à présider les conseils de Charles-Albert. Six années s'étaient écoulées depuis la publication de ce livre, six années chargées d'événements. Bien qu'imparfaitement converti aux idées du grand Piémontais, Charles-Albert était entré, lentement d'abord et comme à regret, mais enfin résolûment, dans la voie des réformes. Dès la fin de l'année 1847, il avait amélioré l'administration et fait rédiger un nouveau code de procédure. Par l'établissement des conseils provinciaux et communaux, par la convocation de la garde civique, il préparait le régime représentatif. En apportant la plus stricte économie dans les dépenses, en travaillant à la réorganisation de l'armée, en formant avec les États romains et la Toscane l'union douanière, il rassemblait ses forces pour la lutte prochaine contre l'Autriche; il donnait enfin le *statut* (4 mars 1848). Vingt jours après, à l'appel des Lombards, il passait le Tessin et plaçait hardiment l'écu de Savoie sur la bannière aux trois couleurs de l'indépendance italienne.

Par malheur, le caractère du prince, les défiances qu'inspiraient les souvenirs de sa jeunesse, la crainte de la révo-

lution qui venait d'éclater en France, les répugnances de la noblesse conservatrice et l'impatience des radicaux empêchaient le mouvement régulier de la réforme monarchique en lui suscitant des difficultés que la précipitation des événements ne laissait pas le loisir de résoudre. L'armée qui n'avait été, pendant les longues années du gouvernement absolu, qu'un instrument de répression à l'intérieur et comme une avant-garde de l'armée autrichienne, était loin de répondre aux soins qu'en avait pris Charles-Albert et à l'idée qu'il s'en était faite dans les revues et les parades [1]. A l'entrée en campagne, cette armée que le roi croyait prête ne comptait pas plus de vingt-cinq mille hommes, et bientôt il devint manifeste que la troupe piémontaise ne pourrait continuer longtemps de se mesurer avec les soldats autrichiens. Toutefois, cette première campagne, bien qu'elle fût conduite avec mollesse et qu'elle parût entreprise dans un esprit plus dynastique qu'italien, eut des combats heureux et de très-beaux faits d'armes. Il n'en allait pas ainsi de la lutte parlementaire; une appréhension excessive du parti mazzinien, une antipathie

[1] Charles-Albert, on le sait, travailla constamment à la réorganisation de l'armée; il y consacrait vingt-cinq millions sur un budget de soixante-quinze. Par le système des contingents, il avait établi dans ses États une sorte de Landwehr. L'artillerie et la cavalerie sardes étaient excellentes, mais trop peu nombreuses. Les soldats de l'infanterie, obligés à un service de seize années, ne passaient d'habitude que quatorze mois sous les drapeaux. L'état-major, d'où l'on avait soigneusement écarté les officiers qui avaient servi sous l'empire, manquait également de connaissances théoriques et d'expérience pratique. Les officiers n'avaient point vu le feu et n'exerçaient point d'ascendant sur le soldat qui n'apportait qu'indifférence et lenteur dans l'obéissance militaire.

prononcée pour la France républicaine[1], une grande faiblesse pour le vieil esprit du municipalisme turinois, une inexpérience complète de la vie constitutionnelle, amenèrent des débats orageux et stériles où s'usèrent l'un après l'autre le ministère Balbo, les cabinets Casati et Perrone. L'opposition demandait à grands cris la convocation d'une assemblée constituante souveraine pour statuer sur les conditions du royaume de la haute Italie (c'est ainsi que l'on désignait à l'avance l'État qui allait se former par la conquête de la Lombardo-Vénétie, et par la réunion qu'on négociait des duchés de Parme, de Modène et de la principauté de Monaco). Le gouvernement toujours indécis, la majorité municipale qui craignait de voir Milan devenir la capitale de l'Italie s'efforçaient d'ajourner cette convocation, et proposaient de réunir des consultes particulières pour chaque province. Dans ces débats, un temps précieux se perdait; l'armée subissait des revers. Le parlement effrayé donnait la dictature au roi; mais des murmures, des bruits de trahison, témoignaient que Charles-Albert n'avait plus de pouvoir sur les esprits. Vainement ordonnait-on la levée en masse, le pays restait comme paralysé sous les influences contradictoires qui précipitaient ou retenaient la révolution.

C'est au milieu de ces circonstances difficiles que Gio-

[1] Cette antipathie était si forte, que le gouvernement de Turin attendit jusqu'au mois de juillet pour reconnaître officiellement la république, et cela malgré les témoignages multipliés d'intérêt et de bienveillance que le gouvernement provisoire, la commission exécutive et le général Cavaignac ne cessèrent, quoi qu'on en ait dit, de donner à la cause italienne.

berti était rentré dans sa patrie. Il y avait reçu un accueil enthousiaste. Sa popularité s'était accrue par le refus qu'il avait fait de siéger au sénat. Il avait été élu député par acclamation; et peu après, dans une tournée politique entreprise pour combattre à Milan l'influence de Mazzini, à Florence et à Rome les opinions hostiles au Piémont, il s'était vu porté en triomphe. De retour à Turin, il trouva la Chambre, qui avait commencé la session le 8 mai 1848, remplie de ses partisans, et, comme on le pressait vivement d'entrer aux affaires, il consentit à devenir ministre de l'instruction publique dans le cabinet Casati. Mais ce cabinet hétérogène assumait une tâche au-dessus de ses forces. Les rapides succès des troupes autrichiennes, l'armistice de Salasco rendaient d'heure en heure la situation plus critique. Le parti démocratique exigeait qu'on soutînt la guerre à outrance; le parti conservateur, M. de Revel en tête, estimait la chose impossible et voulait qu'on acceptât la médiation offerte par la France et par l'Angleterre. Charles-Albert essayait de former un cabinet mixte avec M. de Revel et Gioberti, mais la situation ne comportait plus de tels compromis; M. de Revel l'emporta. Aussitôt l'opposition lui fit une guerre acharnée; Gioberti l'accusa de tenir un double langage, l'un de parade, fier et patriotique, pour le peuple, l'autre, le vrai, humble et servile, pour l'Autriche. Il dénonçait au pays la politique honteuse du ministère qui abandonnait la Lombardie pour sauver le Piémont et ne sauvait le Piémont qu'aux dépens de l'honneur. Pendant ces tristes débats Charles-Albert méditait sa revanche contre l'ennemi. Reconnaissant combien le talent avait

manqué à ses généraux, il demandait à la France l'un de ses meilleurs hommes de guerre, Chargarnier, Lamoricière ou Bedeau, pour rentrer en campagne[1]. Dans la nouvelle session, ouverte le 16 octobre, les élections partielles donnaient au parti de la guerre une grande majorité qui portait à la présidence de la Chambre Vincent Gioberti. Peu après, poussé par l'opinion, appelé par le roi, il acceptait la présidence du conseil, et, sur le refus des conservateurs libéraux, il composait le cabinet des hommes les plus connus pour leur opinion démocratique.

Ici commence l'une des phases les plus étranges de la révolution italienne. La tentative en quelque sorte désespérée de Vincent Gioberti, bien qu'elle dût échouer complétement et ne laisser dans l'esprit même de celui qui l'avait conçue que le souvenir d'une erreur, n'en reste pas moins un témoignage extraordinaire de la souplesse du génie italien, et surtout de cette indomptable *italianité* qui se reproduit sous toutes les formes, saisit toutes les occasions, accepte tous les moyens, essaye de toutes les armes, et s'appelle tour à tour et toujours avec passion empire, papauté, royauté, république. Cette italianité n'eut jamais de représentant plus opiniâtre et plus flexible tout à la fois que l'abbé Gioberti.

Au moment périlleux où il consentait à prendre des

[1] Il y eut à ce moment de bien déplorables contradictions dans le gouvernement piémontais. Pendant que l'envoyé sarde demandait à Paris un secours de trente à cinquante mille hommes, le ministre de la guerre, Dabormida, déclarait à la tribune « qu'on ne pouvait se fier à une armée composée de pères de famille, et que la guerre contre l'Autriche était impossible. »

mains du souverain la direction du gouvernement, il aurait pu dire avec Bossuet : *Tout est en proie.* La Lombardie retombée sous le joug étranger ; Rome et Florence en pleine révolution; le pape à Gaëte ; à Naples, un roi absolu ; la confusion, la discorde partout ; la vengeance autrichienne suspendue sur l'Italie entière ; le Piémont abattu, n'ayant plus d'autre espoir que d'arracher encore au hasard d'une guerre inégale ou à des négociations humiliantes une existence chétive : telle était la situation calamiteuse à laquelle il lui était imposé de trouver le remède.

Qu'y avait-il à faire qui ne fût téméraire jusqu'à la folie ou prudent jusqu'à la honte ? Pour se soustraire à cette fatalité, le ministre de Charles-Albert fit un effort prodigieux. Dans ce naufrage des princes et des peuples, des hommes et des partis, où chacun rejetait sur autrui le malheur des temps, il résolut de sauver du moins l'avenir. Reconnaissant l'impuissance de la révolution à soulever les masses, il voulut, en exécutant lui-même les desseins de l'ennemi, en restaurant les princes détrônés, sauvegarder l'indépendance italienne. Il offrit à Pie IX, au grand-duc de Toscane, l'intervention piémontaise pour les ramener dans leurs États et les réconcilier avec leurs sujets [1]. Il voulut mettre l'épée de Charles-Albert au service de l'Église romaine et de la ligue italienne. Il ne demandait en revanche des sacrifices du Piémont que la dictature du roi-soldat jusqu'à la convocation d'une assemblée nationale

[1] Gioberti envoyait à Gaëte le marquis de Montezemolo et Mgr Ricardi, évêque de Savone, pour exhorter le pape à rentrer dans Rome, en lui offrant de mettre sous ses ordres une garnison de vingt mille hommes, aux frais du Piémont.

qui constituerait en toute souveraineté l'état définitif de l'Italie.

Certes, ce n'était pas là une conception vulgaire, et le temps a montré, bien qu'en l'emportant avec lui, que, si elle n'était pas réalisable, des projets plus absolus, la fédération républicaine ou l'unité monarchique, par exemple, ne l'étaient pas à ce moment davantage. Les instances de Gioberti auprès du pape pour lui faire accepter le secours du Piémont; ses négociations avec le roi Ferdinand pour l'attirer dans la ligue italienne; avec les gouvernements révolutionnaires de Florence et de Rome, pour obtenir quelques sacrifices aux nécessités du moment; son habileté à intéresser les gouvernements anglais et français [1] à l'œuvre des restaurations constitutionnelles; ses efforts pour retenir les impatiences de Charles-Albert qui brûlait de reprendre les hostilités; ses tentatives de réconciliation entre les partis, au sein du parlement, montrent une activité d'esprit prodigieuse [2]. Gioberti ne pouvait pas réussir, cela ne fait plus de doute aujourd'hui; mais du moins s'il fut vaincu, ce ne fut pas par défaut de persévérance ou de capacité, ce fut par la force des choses. Les aveuglements de la passion révolutionnaire, les duplicités de la cour de Rome, qui feignait de l'écouter tout en s'arran-

[1] Le ministre de la Grande-Bretagne poussait à l'entreprise et promettait tout l'appui de son gouvernement pour en aider l'exécution.

[2] Gioberti négociait à la fois avec le pape, avec le roi Ferdinand avec le gouvernement provisoire de la Sicile, et avec Mazzini; il entrait en relation avec Kossuth. On lui a reproché ses inconséquences. Comme un navire en détresse, il faisait des signaux à tous les points de l'horizon.

geant avec l'Autriche, auraient suffi à déjouer ses desseins. L'âme à la fois hautaine, inquiète et indécise de Charles-Albert le rendait d'ailleurs tout à fait impropre au rôle politique que lui traçait son ministre.

Dans le conseil Gioberti ne s'accordait plus avec ses collègues sur la question de l'intervention armée en Toscane. Il fut contraint d'en appeler à des élections nouvelles qui, loin de lui être favorables, donnèrent raison contre lui à MM. Rattazzi, Sineo, Tecchio, Cadorna. Il dut se retirer. Après la défaite de Novare, le nouveau ministère, dont il fit partie, l'envoya à Paris en mission extraordinaire avec le titre d'ambassadeur. Mais n'ayant pas tardé à s'apercevoir qu'un autre en remplissait, en réalité, les fonctions, il envoya sa démission au roi ; puis, refusant les pensions et les honneurs qui lui étaient offerts, il reprit, dans une expatriation volontaire et dans une stoïque pauvreté, les méditations et les travaux de son premier exil. Il mourut enfin, seul et triste (26 octobre 1851), mais sans avoir douté un seul jour des destinées futures de la patrie. Il croyait plus que jamais, en mourant, à cette italianité à laquelle il avait consacré toute son existence, et se consolait de la ruine de ses desseins par la certitude que bientôt sa pensée, qu'il venait de fixer dans des pages immortelles [1], ranimerait le patriotisme italien. Il prévoyait déjà l'action prochaine de l'homme de génie qui, après avoir été pour lui un généreux adversaire, devait puiser dans ses enseignements la hardiesse des grandes ambitions et la science de la politique.

[1] Le beau livre intitulé : *Del Rinnovamento*, où Gioberti se prononce pour l'unité italienne et pour l'abolition du pouvoir temporel.

V

Cette année de 1851, où mourut Gioberti, était pleine de tristesse. Le Piémont ne se relevait qu'avec lenteur, en de pénibles efforts, du désastre de Novare. Novare avait tout perdu, tout entraîné dans sa fatale déroute. Un long cri de trahison, parti du champ de bataille et que répétait l'Italie entière, avait poursuivi dans l'exil le roi vaincu. Le nouveau règne, commencé sous les yeux et en quelque sorte avec la permission de Radetzky, semblait ne devoir jamais secouer la honte d'une telle origine. Dès ses premiers pas le gouvernement du roi Victor-Emmanuel avait été contraint de dissoudre le parlement et d'assiéger la seconde ville du royaume, qui se refusaient l'un et l'autre à subir une paix humiliante. C'étaient là de sombres auspices, et rien ne se présentait dans un prochain avenir qui fût propre à rassurer les esprits. Une armée démoralisée, des finances en désarroi, le pays écrasé d'impôts pour payer des revers[1], un prince presque inconnu, déjà suspect à son peuple, des institutions sans racines, telles étaient les circonstances contre lesquelles entreprirent de lutter, avec courage et droiture, mais sans grande capacité politique, un petit nombre d'hommes qui, d'ailleurs, devaient s'estimer heureux s'ils parvenaient à maintenir

[1] L'indemnité stipulée dans le traité avec l'Autriche dépassait les revenus de l'État.

dans les États sardes les libertés constitutionnelles brutalement ôtées à tout le reste de la Péninsule. De l'influence piémontaise sur les autres États italiens, il ne pouvait plus être question. A Venise et à Rome, Manin et Garibaldi, les héros de l'indépendance républicaine, échappaient seuls à l'injuste retour des enthousiasmes trompés. Tous les gouvernements, tous les partis rejetaient à l'envi sur l'ambition piémontaise le malheur public. A peine le Piémont avait-il conquis sa place au sein de la famille italienne, qu'il s'en voyait banni. Tolérée par des combinaisons diplomatiques où son intérêt propre n'était guère consulté, pressée, étouffée entre la révolution et la réaction, la dynastie de Savoie demeurait dans ce qu'on appelait alors le concert européen, sans force, presque sans droits, inutile et comme à charge à tout le monde.

Heureusement, dans cet abandon général, le peuple piémontais ne s'abandonnait pas lui-même. Au lendemain de la défaite, l'ennemi encore sur le seuil, il avait su témoigner au nouveau roi, par son silence ou par ses acclamations, ce qu'il redoutait, ce qu'il voulait de lui, à quel prix il mettait son amour. Victor-Emmanuel avait compris [1]. Bien avant que l'ambition de la gloire fût éveillée

[1] Je tiens d'un témoin oculaire un fait curieux sur ces premiers rapports du roi Victor-Emmanuel avec son peuple. Des bruits inquiétants s'étaient répandus sur l'attitude du prince pendant la bataille de Novare. On craignait que sous la pression de Radetzky, et par les conseils de son entourage composé en grande partie d'une noblesse frivole et antilibérale, Victor-Emmanuel ne révoquât le Statut. L'accueil que lui fit la ville de Turin fut glacial. Le roi en parut affecté : « Qu'ont-ils donc? et pourquoi me reçoit-on ainsi? » demanda-t-il à l'un des membres de la députation municipale qui venait lui présenter

dans son esprit, l'ambition d'être aimé possédait son cœur; et ce fut par ce sentiment très-profond que, dès les commencements de son règne, l'opinion publique eut sur lui des prises faciles et fortes auxquelles il n'essaya jamais de se soustraire. De son côté, le peuple piémontais, par la fidélité de son dévouement, méritait chaque jour davantage la sollicitude de son roi. Il supportait sans murmure les impôts les plus lourds; il se montrait prêt encore, si l'honneur l'exigeait, à payer l'impôt du sang. Dans les élections fréquentes qu'une situation très-critique rendit nécessaires, il résistait aux suggestions révolutionnaires et il apportait au pouvoir royal un concours de plus en plus efficace. En agissant ainsi, il ne se trompait pas. Le souverain était loyal. Victor-Emmanuel repoussait les propositions du gouvernement autrichien, qui offrait d'abandonner en partie ses exigences pécuniaires si la constitution était abolie. Au risque de s'attirer les ressentiments des princes restaurés, il ouvrait ses États et l'accès des fonctions publiques aux exilés italiens qui fuyaient la persécution. Tout d'abord, afin de bien marquer ses intentions libérales, il avait appelé à la présidence du conseil le chevalier Massimo d'Azeglio, dont le nom seul était un engagement d'honneur; et, depuis une année (octobre 1850), on voyait siéger, à côté du plus noble champion des libertés piémon-

l'hommage de la ville. — « Votre Majesté m'autorise-t-elle à le lui dire? — Parlez. — Eh bien! sire, le peuple craint qu'on ne touche au Statut. — Ah! je le jure, s'écria le roi, jamais je ne manquerai à ma parole. Jamais je ne manquerai de respect à la mémoire de mon père! » Et ses yeux brillèrent d'un éclat de sincérité qui porta la conviction dans l'esprit des assistants.

taises, un jeune publiciste qui passait pour avoir hâté, en 1848, par son activité et par son talent, la promulgation du Statut: Camille de Cavour.

A l'avénement de ce nom, que dix années de pouvoir ont élevé si haut, à l'entrée dans la carrière politique du ministre qui a donné à son roi une couronne et à son peuple la liberté, on supposerait qu'un grand mouvement d'opinion a dû soudain se produire : il n'en fut pas ainsi.

Lorsqu'à la mort du comte Pietro di Santa-Rosa, Camille de Cavour reçut des mains de Victor-Emmanuel le portefeuille de l'agriculture et du commerce, il s'était fait remarquer déjà par sa verve dans le journalisme et l'on augurait bien de ses talents administratifs; mais il ne s'était déclaré encore pour aucun des partis qui divisaient le Piémont, et l'on restait fort en doute sur la nature de ses opinions politiques.

Dans sa famille, de vieille race piémontaise, les idées nouvelles n'avaient point eu d'accès. Son frère aîné, le marquis Gustave de Cavour, appartenait au parti clérical. Son père, par la rigidité avec laquelle il avait exercé à Turin les fonctions de vicaire ou préfet de police, s'était rendu très-impopulaire. Lui-même, lorsqu'il rentra dans sa ville natale, après de fréquents séjours à l'étranger, n'était accueilli qu'avec réserve dans les cercles où se réunissait la jeune noblesse libérale. Gioberti, dont la pénétration avait senti là une force cachée, signalait comme un progrès, mais aussi comme un danger, l'entrée aux affaires du comte de Cavour. Il le trouvait trop Piémontais; il se demandait, ne l'espérant qu'à demi, s'il quitterait les errements de la vieille politique."

En effet, rien ne pouvait à cette heure donner aux partisans de la politique nationale la moindre assurance que le comte de Cavour en serait le représentant. Camille de Cavour n'était porté à l'*italianité* ni par ses origines, ni par son éducation, ni par les influences qui eurent la première part à son développement [1]. Pour se transformer comme il le fit, pour devenir de patricien conservateur ou libéral à la façon des wighs et des tories, démocrate jusqu'au suffrage universel, unitaire jusqu'à l'expédition de Naples, intrépide allié tout ensemble du césarisme français et de la révolution européenne, Camille de Cavour eut à dépouiller ses inclinations personnelles, ses défauts, ses qualités propres, tout ce que le sang, l'habitude et les livres avaient mis en lui de contraire à l'*italianité*.

Afin de s'expliquer cette grande évolution politique et ses contradictions apparentes, il convient de la suivre attentivement. Nous arriverons ainsi, non-seulement à comprendre une intelligence digne d'étude, mais encore à pénétrer l'esprit d'une nation; car jamais existence individuelle ne fut plus entièrement identifiée à une existence nationale, et jamais le mot d'homme d'État ne reçut des événements une acception plus haute et plus vraie.

[1] « Cavour n'est point riche de ce don (l'*italianité*) écrivait Gioberti. Par ses instincts, ses sentiments, ses connaissances acquises, il est presque étranger à l'Italie; il est Anglais par les idées, Français par le langage. » « Il Cavour non e ricco di questa dote; anzi pei sensi, gl' istinti, le cognizioni è quasi estraneo da Italia; Anglico nelle idee, Gallico nella lingua. »

VI

Le 10 août 1810, Camille Benso de Cavour naissait à Turin. Sa mère, Adélaïde de Sellon, qui appartenait au patriciat de Genève, avait quitté la religion protestante pour épouser Michel de Cavour. Sa grand'mère, une demoiselle de Sales, avait été dame du palais de la princesse Borghèse qui tint le jeune Camille sur les fonts de baptême. Pour accroître une fortune médiocre, l'activité du marquis de Cavour s'était tournée vers la spéculation, principalement vers le commerce des grains, ce qui n'avait pas peu contribué à l'impopularité de son nom.

L'éducation première du jeune Camille fut confiée, suivant l'usage, à un ecclésiastique. Suivant l'usage encore, son père le fit entrer (1820) à l'École militaire où il fut inscrit au nombre des pages du roi. Dès ce temps, l'indépendance de son esprit se faisait connaître; Charles-Félix le jugeait impropre au service de cour[1]. A dix-huit ans, après de brillants succès dans les mathématiques, il sortait de l'École avec le grade de lieutenant du génie. Bientôt après, comme on voulait l'envoyer en garnison au fort de Bard pour le punir de quelque liberté de paroles au sujet des affaires publiques, il donnait sa démission.

[1] « On m'ôte mon bât, » disait dédaigneusement le jeune Camille, en se voyant rayé de la liste des pages. Alfieri, à peu près dans les mêmes circonstances, se comparait, lui aussi, « à un âne, parmi des ânes, sous la conduite d'un âne. »

C'est à partir de cette époque (1834) que, durant l'espace de quinze années, Camille de Cavour fréquenta la ville de Genève, où, par ses alliances maternelles, il se trouvait naturellement dans une société d'élite et admis malgré sa jeunesse à l'intimité des Sismondi, des Rossi, des de Candolle, des La Rive. Observateur réfléchi, habituellement silencieux, il se montrait empressé d'acquérir des notions exactes, principalement en économie politique et dans les sciences qui s'y rapportent. Par la soudaineté de ses questions qui allaient droit au fond des choses, par la façon vive et franche dont il abordait les idées, il surprenait dès lors les graves personnages qu'il interrogeait. D'une première excursion à Londres, il rapportait, comme l'avait fait Alfieri, une profonde admiration pour la société anglaise. Il prenait de son aristocratie cette opinion qu'elle était la *pierre angulaire de l'édifice social européen*. Rentré dans son pays — il avait alors trente-trois ans — il sentit péniblement, comme le poëte d'Asti, le contraste entre ce qu'il voyait à Turin, et ce qu'il venait de voir *chez l'un des plus grands peuples qui ait honoré le genre humain*[1]. L'activité de son esprit fut fortement excitée par le désir de communiquer à ses compatriotes la connaissance qu'il avait acquise des institutions et des mœurs de l'Angleterre. Il publia dans les revues françaises et italiennes[2] une série d'articles qui furent remarqués.

De concert avec MM. de Balbo, d'Azeglio, de Santa-Rosa, il concourut à la création de la Société d'agriculture

[1] *Considérations sur l'état actuel de l'Irlande et sur son avenir.*

[2] *Bibliothèque universelle de Genève; Revue nouvelle; Annali di statistica; Gazetta dell' associazione agraria.*

(25 août 1842). La mort de son père l'ayant mis peu après en possession de terres considérables, il commença d'appliquer les théories qu'il avait plus que personne contribué à répandre. De 1842 à 1847, il fit, dans de vastes proportions, les premières opérations de drainage qu'on ait tentées en Italie; il enrichit ses fermiers et s'enrichit lui-même par des expériences heureuses. Il établit des bateaux à vapeur sur le lac Majeur, créa une banque et une manufacture de produits chimiques à Turin, forma une compagnie pour obtenir la concession du chemin de fer d'Alexandrie, etc. Vers la fin de l'année 1847, il profitait de quelques libertés accordées à la presse périodique, et fondait, avec MM. de Balbo, Galvagno, Santa-Rosa, un journal qui parut le 15 décembre sous ce titre significatif : *Il Risorgimento* (la Résurrection).

Le programme de M. de Cavour était très-semblable à celui de l'abbé Gioberti : indépendance nationale, ligue des princes italiens entre eux, union entre les princes et les peuples, progrès dans la voie des réformes. Conformément à ce programme, le directeur du *Risorgimento* faisait signer une supplique au roi des Deux-Siciles pour le conjurer de suivre la politique de Pie IX et de Charles-Albert que le jeune publiciste appelait, avec son illustre maître, *la politique de la Providence*. A peu de jours de là, il prenait une résolution de la plus haute importance. Le 7 janvier 1848, une députation de Gênes étant venue à Turin demander au roi l'institution de la garde nationale et l'expulsion des jésuites, comme les principaux rédacteurs des journaux indépendants délibéraient sur l'appui qu'il convenait de donner aux Génois, « qu'avons-nous tant à délibérer, s'é-

cria Camille de Cavour, pour prendre des demi-mesures qui n'aboutiront à rien? Je propose de demander au roi la Constitution. » Cette motion inattendue partagea l'assemblée. Les libéraux l'appuyèrent; elle fut repoussée par les démocrates, qui, dans leur extrême prévention contre M. de Cavour, lui supposaient l'arrière-pensée de précipiter le mouvement, afin de le faire avorter. Seul, le directeur du *Messager*, Brofferio, se séparant de ses amis politiques, se rangea du côté de M. de Cavour, en déclarant qu'il suivrait toujours *celui d'entre eux qui voudrait aller le plus loin*[1]. Le débat s'échauffa. Il fallut se séparer sans avoir rien conclu. Le compte rendu de la réunion fut rédigé par les directeurs de l'*Opinione*, du *Risorgimento*, de la *Concordia*; mais la censure préventive en ayant interdit la publication, M. de Cavour, avec la hardiesse d'un gentilhomme et d'un citoyen, l'adressa directement à Charles-Albert par la poste, en l'accompagnant d'une lettre où il lui démontrait que le meilleur moyen de concilier la *grandeur du trône*, la *force du gouvernement avec les intérêts du pays*, c'était de *donner la Constitution*. Un mois après, la charte piémontaise était promulguée[2]. Quinze jours plus tard, Camille

[1] « Io staro sempre con quelli che voranno di più. » Brofferio écrivait plus tard, dans son *Histoire du Piémont*, que cette réunion avait été le prélude des luttes parlementaires; que les partis et les hommes y avaient pris position. Cette première entente du journaliste aventureux avec le futur ministre, ne fait-elle pas déjà présager et n'explique-t-elle pas, en quelque sorte à l'avance, l'un des plus grands actes politiques de M. de Cavour, le fameux *Connubio?*

[2] Charles-Albert, ne voulant pas sans doute paraître céder aux instances d'un journaliste, se fit demander la constitution par le municipe de Turin.

de Cavour siégeait dans la commission chargée de préparer la loi électorale. La ville de Turin le nommait député, et il prononçait, le 4 juillet 1847, à la Chambre, son *maiden speech*.

Les opinions que le comte de Cavour avait émises au sein de la commission, et qu'il soutint en toute occasion à la tribune, étaient empreintes de cette haute sagesse qui, chez lui, devançait l'expérience [1].

Combattant le vieil esprit de municipalisme républicain et le penchant traditionnel de l'Italie vers une décentralisation exagérée, il montrait les temps changés et ce qui avait été l'unique garantie des libertés civiques devenu le plus grand obstacle à la liberté nationale. Il accordait que la société française avait à souffrir d'une centralisation excessive, mais il faisait observer qu'en Angleterre et en Suisse le parti réformiste s'occupait à restreindre les libertés locales, afin de serrer plus étroitement le lien de l'État et de fortifier le pouvoir central. Il affirmait que ce serait aller contre le mouvement de la civilisation que de réveiller en Italie l'esprit municipal.

Malgré son élocution difficile, en dépit d'un organe peu agréable et d'un geste banal, il captiva dès ses débuts l'attention de la Chambre. Personne mieux que lui n'obtenait le silence. Négligé dans son débit et d'une familiarité qui semblait exclure l'éloquence, il avait, s'il était provoqué, des vigueurs, des soudainetés dans la repartie qui désarçonnaient ses adversaires, des sarcasmes qui mettaient de

[1] Ses opinions étaient publiées au fur et à mesure dans le *Risorgimento*. Voir les numéros des 12, 19, 22 et 25 février 1848.

son côté les rieurs, des éclairs de passion qui entraînaient l'assemblée [1].

Camille de Cavour était allé s'asseoir sur les bancs de la droite, mais la noblesse conservatrice parmi laquelle il siégeait, pas plus que la démocratie, ne pouvait se résoudre à le considérer comme un des siens. La hardiesse de son esprit devait bientôt le tourner contre les timidités de la politique aristocratique. Son aversion pour tout ce qui ne lui semblait pas réalisable l'éloignait également des exagérations de la politique démocratique.

Cependant, l'insurrection lombarde venait d'éclater. M. de Cavour comprit instantanément quel en serait le contre-coup. « L'heure suprême de la monarchie sarde est sonnée. La guerre! la guerre immédiate et sans retard! » s'écriait-il dans un appel aux armes où l'on sent, avec une parfaite conscience du danger, l'intrépide résolution de le braver; et ce n'étaient pas là des paroles vaines. A la nouvelle de la défaite de Custoza, Camille de Cavour courait s'enrôler parmi les volontaires. Il s'apprêtait à partir quand on apprit à Turin que tout était fini et que Charles-Albert abandonnait la Lombardie.

Durant le cours de la première session législative, M. de Cavour, soit qu'il partageât réellement les idées du ministère, soit qu'il estimât impolitique de le combattre, soutint successivement les cabinets Balbo, Casati, Revel. Il com-

[1] Un orateur ayant dit que l'amour de la liberté était plus vif chez les Ligures que chez les Piémontais : « Les Piémontais font voir sur les champs de bataille si la liberté leur est chère, s'écria avec feu le député de Turin; à l'ordre le calomniateur! » Ces paroles, échappées à une généreuse colère, provoquèrent les applaudissements; le rappel à l'ordre fut prononcé.

battit, dans le *Risorgimento* [1], la proposition du gouvernement provisoire de Milan qui offrait la réunion de la Lombardie aux États sardes, à la condition qu'elle serait votée par une assemblée constituante issue du suffrage universel et investie de pouvoirs illimités. Il s'opposa de toutes ses forces à l'impôt progressif. Il appuya enfin de sa parole, de sa plume et de son vote, les mesures les plus impopulaires, l'emprunt forcé, l'acceptation de la médiation anglo-française, pour négocier la paix avec l'Autriche. Il bravait ainsi, il irritait la passion générale, qu'exaltaient les malheurs de la guerre et les récents événements de Rome et de Florence. Traité de rétrograde, d'anglomane, d'ultra-modéré, par le parti qui s'avouait alors presque républicain et qui avait seul les sympathies du peuple, M. de Cavour se vit, aux élections nouvelles, convoquées par le cabinet Gioberti en janvier 1849, préférer un candidat obscur. L'élection d'Ignace Pansoia fut célébrée par la presse démocratique comme une victoire. « Le nom de Pansoia, » écrivait la *Concordia*, « sonnera bien plus agréablement aux oreilles des électeurs que celui de l'économiste qui fit l'apologie de la médiation et de l'emprunt Revel [2]. »

Mis hors du parlement où il venait de donner des marques de la plus rare capacité, le comte de Cavour, sans en témoigner le moindre dépit, reprit d'une main plus assurée encore qu'auparavant la seule arme qui lui fût laissée, sa plume de journaliste. Il attaqua fréquemment l'adminis-

[1] *Il Risorgimento*, 25 mars 1848.
[2] Ignace Pansoia, préféré à Camille de Cavour par les électeurs de Turin, c'est l'un des plus curieux exemples de la sottise où peut conduire l'esprit de parti.

tration démocratique ; mais il se rallia au projet des restaurations romaine et toscane par l'intervention piémontaise, et sa générosité d'esprit le rangea parmi les défenseurs de Gioberti le jour où, tombé du pouvoir, ce grand citoyen se vit désavoué de ses collègues et abandonné de ses amis politiques.

Le journaliste Cavour eut bien vite regagné dans l'opinion la place que le député avait perdue. Après une courte lutte, le *Risorgimento* l'emportait décidément sur la *Concordia*. Dans les élections qui suivirent la défaite de Novare, après la chute du cabinet Rattazzi qui succédait au cabinet Gioberti, la ville de Turin choisit pour son représentant le comte Camille et le maintint désormais à la Chambre à travers les vicissitudes les plus diverses. A peine rentré au parlement, on le vit de nouveau braver l'impopularité en soutenant le ministère d'Azeglio au sujet du traité de paix avec l'Autriche que la majorité quasi républicaine se refusait obstinément à sanctionner. La situation était critique. Il fallut en appeler au pays. Le ministère menacé se mit à couvert derrière le roi [1] qui, adressant en son propre nom une proclamation au peuple [2] le jour où les colléges électoraux furent convoqués (9 décembre 1849), se plaignait amèrement *de la tyrannie des partis,* parlait *d'hostilité à la couronne,* et rejetait à l'avance sur les électeurs *la res-*

[1] On a remarqué que cela est arrivé fréquemment dans ces temps d'inexpérience constitutionnelle, et que le ministère de M. de Cavour est le seul qui n'ait jamais mis à découvert la personne royale.

[2] Cette proclamation est connue dans l'histoire parlementaire du Piémont sous le nom de proclamation de Moncalieri, du nom de la résidence royale où elle fut signée.

ponsabilité des désordres qui pourraient résulter d'un refus de concours. Plusieurs crurent voir dans cet acte d'inexpérience constitutionnelle la menace d'un coup d'État; on rappelait le ministère Polignac; mais les Piémontais, confiants dans la loyauté de M. d'Azeglio, émus par les paroles royales, avertis d'ailleurs par le langage emporté du parti démocratique, envoyèrent à la Chambre une forte majorité conservatrice qui vota le traité avec l'Autriche presque sans discussion (janvier 1850 [1]). C'était là, pour le gouvernement, une victoire dangereuse. Sa coïncidence avec le mouvement qui donnait pour président à la République française Louis-Napoléon Bonaparte était de nature à faire réfléchir. Camille de Cavour voit l'écueil. Il comprend que ce n'est plus le pouvoir qu'il importe de défendre, mais la liberté. Aussitôt, sans hésiter, il publie dans son journal un article dont le titre seul exprime la vivacité de ses craintes. « *Non si tocchi alla stampa!* Qu'on ne touche pas à la presse! » s'écrie impérieusement Camille de Cavour; et il prélude ainsi à la conversion qui le porta des rangs de la droite parmi les députés de la gauche, et qui lui fit quitter ses amis politiques pour soutenir une des lois les plus démocratiques que l'on eût encore présentées: la loi qui supprimait les tribunaux exceptionnels du clergé et qui retient, du nom de son auteur, le nom de *Siccardiana*.

[1] La Chambre, en agissant ainsi, donnait une marque signalée de ce tact politique qui distingue, entre tous les Italiens, le peuple piémontais. Le rapporteur, M. de Balbo, lui avait demandé (17 janvier 1850), sans autre explication, *une approbation imposée par la nécessité et la sanction la plus silencieuse possible;* ce qui fut fait.

VII

Le discours prononcé dans la séance du 7 mars 1850 par le comte de Cavour [1], la scission qu'il amena dans la droite, marquent, selon moi, le moment, non le plus brillant sans doute, mais le plus significatif de toute sa vie publique. On peut le considérer comme la crise qui le fit passer de la jeunesse à la maturité politique. Aux yeux de ses anciens amis indignés, dans l'opinion même à laquelle il apportait un concours inespéré, le discours du 7 mars parut un revirement blâmable; on l'expliqua par un caprice d'ambition. Il ne serait plus possible aujourd'hui de soutenir une interprétation aussi mesquine d'un acte aussi sage. Depuis longtemps déjà le comte de Cavour témoignait de son antipathie pour les timidités et les étroitesses de la politique conservatrice. Son esprit actif, s'il ne voulait jamais que le possible, voulait toujours tout le possible. Le *statu quo* n'était pas une manière d'être supportable pour ce tempérament généreux. Il haïssait d'ailleurs les subtilités parlementaires. « On ne peut pas gouverner sur la pointe d'une aiguille, » répondait-il au professeur de La Rive, qui lui reprochait sa défection. Il avait peu souci de ce qu'il appelait dédaigneusement *les améliorations homœopathiques*. Les libres allures de son génie se trouvaient mal à l'aise dans les voies *semi-négatives* des *petites réfor-*

[1] Discorso sul progetto di legge per l'abolizione del *foro ecclesiastico*.

mes. En appuyant la *Siccardiana*, il était conséquent, si ce n'est avec tel ou tel de ses votes, du moins avec la tendance générale de ses opinions [1]. Presque tous les amis politiques de M. de Cavour estimaient cette loi inopportune et de nature à soulever de fâcheux débats. M. de Cavour l'approuvait parce qu'il la trouvait favorable aux intérêts bien entendus de la religion et à ceux de la société laïque.

La juridiction ecclésiastique était incompatible avec la constitution. Son abolition était virtuellement comprise dans l'article 24 du Statut qui proclamait l'égalité devant la loi, et dans les articles 68 et 71 qui, de fait, annulaient le concordat de 1841, en déclarant toute justice émanée du souverain. Le comte de Cavour s'appliquait à faire ressortir les inconvénients graves qu'entraînerait pour le gouvernement et pour l'Église le maintien d'un privilége aussi vivement attaqué par l'opinion publique[2]. Voyant la droite décidée à repousser l'évidence, il ne recula pas devant la nécessité de s'appuyer sur le centre gauche. D'ordinaire, ce

[1] « Comment est-il possible, disait-il, peu de temps avant sa mort, à une personne qu'il interrogeait sur les choses de France, que des hommes véritablement libéraux, tels que MM. Thiers, Cousin, Villemain, etc., ne soient pas sympathiques à notre cause? — *Véritablement* libéraux, l'ont-ils été jamais? — Véritablement, oui; mais timidement, » reprit M. de Cavour. « *Il faut être hardi*, » ajouta-t-il avec un accent qui le montrait, après dix années d'expérience et dans l'exercice du pouvoir, aussi ennemi de la politique circonspecte qu'il avait pu le paraître à ses débuts.

[2] Dès l'année 1847, le comte Avet, alors ministre de la justice, signalait ces inconvénients. Dans un mémoire en date du 4 mai 1848, le comte Sclopis, garde des sceaux, l'un des plus éminents jurisconsultes du Piémont, en rappelant la note du comte Avet, insistait sur *l'absolue nécessité d'une organisation plus régulière de la compétence ecclésiastique.*

parti qui comptait environ vingt-cinq voix votait avec la gauche. En l'amenant à voter pour le cabinet, M. de Cavour faisait une chose d'un intérêt secondaire en apparence, en réalité très-importante, car il dégageait le pouvoir d'une entrave irritante, et il assurait ainsi, en prévenant d'inutiles conflits, le développement régulier de la liberté parlementaire. A partir du jour où des hommes tels que MM. Rattazzi, Lanza, qui avaient fait partie du ministère démocratique, purent être persuadés de voter avec le ministère conservateur, une révolution pacifique fut accomplie au sein du parlement. « Le vote de la *Siccardiana*, » écrivait en 1851 Gioberti, « autant par les espérances qu'il éveillait que par les promesses qu'il contenait, fut un lointain prélude du renouvellement social. »

Le comte de Cavour sortit de la séance du 7 mars avec une puissance sur l'opinion qu'il ne faudrait pas mesurer au petit nombre de votes qu'il enlevait à la droite. L'attitude de ses adversaires et le langage de la presse pourraient en donner une plus juste idée. Lui-même, jugeant que la Chambre ne tarderait pas à le porter au pouvoir, saisit l'occasion d'exposer devant elle son système politique, et, le 2 juillet, pendant qu'on discutait l'aliénation de la rente de six millions, il prononça l'un de ces discours que, dans nos assemblées, on appelait un discours ministre.

Trois mois après, la *Concordia*, ce même journal qui naguère félicitait les électeurs d'avoir préféré à Camille de Cavour, Ignace Pansoia, écrivait : « L'on donne comme certain que le comte de Cavour entrera dans le cabinet. Le comte de Cavour est notre adversaire politique ; cependant

nous ne voyons pas avec trop de déplaisir arriver au pouvoir ce parangon des hommes d'État. La question cléricale et la question financière, qui attendent une solution depuis tant de mois, ne sauraient péricliter dans les mains du directeur du *Risorgimento.* Quant à la question constitutionnelle, nous souhaitons que le comte de Cavour se souvienne qu'il a toujours été l'admirateur des institutions anglaises et le partisan de la stricte légalité. Nous n'espérons de lui guère davantage, ajoutait la feuille démocratique, attendu que l'esprit du parlement et la force des circonstances ne nous permettent, pour le moment, d'autre vœu que celui d'un ministère de légalité et de bonne administration. C'est au pays, à l'opinion publique, que nous nous adresserons pour développer nos institutions de façon à rendre promptement possible un ministère véritablement *politique* et *italien,* de façon que les journaux démocratiques ne soient pas contraints de saluer comme une bonne fortune l'avénement au pouvoir du comte de Cavour[1]. »

En parlant ainsi, la *Concordia* caractérisait la situation et marquait le sens exact qu'il convenait de donner à l'entrée dans le cabinet d'Azeglio du nouveau ministre de l'agriculture et du commerce; mais elle ne voyait que l'idée actuelle, et ne devinait pas en M. de Cavour cette vive perspicacité qui lui fit toujours saisir le moment juste où l'homme d'État peut diriger l'opinion sans la contraindre, ou lui céder sans être entraîné par elle. Assurément, M. de Cavour n'était pas en 1850 ce qu'il fut dix années plus

[1] La *Concordia,* 10 octobre 1850.

tard[1], et ce serait un anachronisme que de lui attribuer dès lors le grand dessein auquel la gloire de son nom reste attachée. Néanmoins, si l'on prend le soin de rassembler dans ses écrits et dans ses discours de cette époque les points essentiels, on y trouve déjà, largement et fortement tracé, le caractère d'une politique dont les variations prétendues n'ont été que des agrandissements. On peut voir dès l'année 1846, par exemple, à propos de l'établissement des chemins de fer, comme il a présent à l'esprit l'importance stratégique et l'effet moral d'une mesure que d'autres considèrent uniquement dans ses rapports avec l'économie politique. « En améliorant le sort des classes laborieuses, chez lesquelles il reconnaît un *plus grand désir du progrès, un sentiment plus vif de nationalité, un amour plus ardent de la patrie*, en donnant aux classes supérieures l'émulation des entreprises utiles, les chemins de fer, disait M. de Cavour, opéreront un rapprochement heureux[2]. Ils feront cesser l'état d'isolement des provinces en Italie et de l'Italie en Europe. *Ils feront de Turin une ville européenne.* Ils prépareront enfin le pays à prendre part à ce *grand remaniement européen qui détruira l'œuvre inique et arbitraire du congrès de Vienne.* » Les réflexions qu'il ajoute sur l'esprit de nationalité montrent que sa pensée va encore au delà de l'œuvre si difficile de l'indépendance. Il la suppose accomplie, et, formant des

[1] Lorsque le député Castelli, chargé de faire part à M. de Cavour de la résolution du conseil, lui demanda à quelles conditions il y voudrait entrer, M. de Cavour répondit qu'il acceptait tout le programme du ministère Azeglio et la solidarité de sa politique.

[2] *Des chemins de fer en Italie*, *Revue nouvelle*, t. VIII, 1er mai 1846.

projets pour cette nation qui n'existe que dans les pressentiments de son génie, il veut déjà pour elle, avec l'existence politique, une forte vie morale. Il parle de la *grandeur du peuple*. « Les classes nombreuses qui occupent les positions les plus humbles de la sphère sociale, écrit-il, ont besoin de se sentir grandes au point de vue national, pour acquérir la conscience de leur propre dignité. » Et cette réflexion nous découvre en lui un moraliste que peu de gens ont su voir, et qui n'est pas inférieur à l'homme d'État.

Dès son entrée dans le conseil, le comte de Cavour y prenait une importance extraordinaire. Six mois après, le ministre des finances ayant donné sa démission, il le remplaça (avril 1851), et devint en réalité le chef du cabinet auquel M. d'Azeglio continuait à donner son nom.

VIII

Depuis la *Siccardiana*, M. de Cavour n'avait plus que des rapports d'hostilité avec la droite, systématiquement contraire à tous ses projets de réforme. Ce fut malgré les violentes attaques du parti conservateur qu'il réussit à faire voter le traité de commerce avec l'Angleterre et la Belgique[1] : première application de ses théories sur le libre échange, premier lien qui préparait par les relations com-

[1] Voir le discours prononcé par le comte de Cavour, le 14 avril 1851, à la chambre des députés.

merciales les alliances politiques. Mais à peine le nouveau ministre avait-il, par son union avec le centre gauche, imprimé au gouvernement une allure libérale, que les changements politiques survenus en France le forcèrent de s'arrêter. Les conséquences du coup d'État pour l'avenir des gouvernements constitutionnels n'étaient pas calculables. Déjà les envoyés de l'Autriche transmettaient au cabinet de Turin des remontrances sur les *excès* de la presse, qui ressemblaient fort à des menaces ; déjà le gouvernement français faisait, au sujet des réfugiés, des réclamations impérieuses. Le ministère comprit que, dans l'intérêt de la liberté, il fallait s'appliquer à prévenir les occasions de conflit avec le nouveau président de la république [1]. Dans ces vues, le garde des sceaux Deforesta présentait à la Chambre un projet de loi qui tendait à réprimer les offenses de la presse envers les souverains étrangers. Ce projet fut mal accueilli. La droite ne l'interpréta guère mieux que la gauche. Les libéraux y virent un acte de faiblesse. Se persuadant que le Piémont allait suivre l'exemple de la France, les réactionnaires parlèrent tout haut, sinon d'abolir le Statut, du moins d'en changer les dispositions essentielles : la loi électorale et la loi sur la liberté de la presse. Leur conduite ouvrit les yeux à M. de Cavour. Il s'aperçut, que en manœuvrant de manière à tourner les difficultés extérieures, on allait prêter le flanc à la réaction intérieure. La sécurité que le cabinet avait cherché au dehors, on entendait la lui faire acheter

[1] Voir les instructions pleines de dignité données à l'envoyé sarde à Paris (11 janvier 1850), au sujet de l'émigration italienne en Piémont, et les réponses de M. d'Azeglio à M. de Butenval, au sujet de l'internement de 150 réfugiés français à Nice.

au prix de la liberté; l'institution parlementaire était menacée. Il n'en fallut pas davantage pour porter M. de Cavour à un acte beaucoup plus décisif encore que l'avait été son adhésion à la *Siccardiana*. Le chef du centre gauche, M. Rattazzi, était désigné pour la présidence de la Chambre; M. de Cavour l'appuya. Rompant ainsi une seconde fois avec la droite, il conclut ouvertement avec le centre gauche cette alliance si souvent rappelée dans l'histoire parlementaire du Piémont sous le nom de mariage, *connubio*[1].

En agissant ainsi, en se séparant complétement de la droite, M. de Cavour n'avait pas, tant s'en faut, l'approbation de ses collègues. Le chef du cabinet, averti après coup des décisions qu'il lui importait le plus de connaître, froissé des procédés inusités du ministre des finances, l'avait désavoué[2]. Le vote de la Chambre, qui donna le fauteuil de la présidence à M. Rattazzi, et les rapports personnels de M. de Cavour avec le roi amenèrent une crise (14 mai 1852) à la suite de laquelle le cabinet fut reconstitué dans le sens conservateur. M. de Cavour profita des loisirs qui lui étaient faits pour aller étudier de plus près les rapports nouveaux que le coup d'État imposait aux gouvernements de l'Europe. Il vint à Paris dans le mois de juillet, y rencontra M. Rat-

[1] Ce fut le comte de Revel qui se servit ironiquement des expressions de divorce et de mariage. M. de Cavour les releva, et depuis lors *connubio* est demeuré dans le vocabulaire politique.
[2] M. d'Azeglio, à l'insu de M. de Cavour, expédiait le 14 mars 1852, aux agents diplomatiques, une circulaire où il déclarait que jamais M. Rattazzi et la politique du centre gauche ne seraient acceptés par le ministère.

tazzi, avec qui il fut présenté à l'empereur Napoléon; peu après il se rendit en Angleterre.

Dans l'intervalle, des négociations avec la cour de Rome, qui remontaient déjà très-haut, se poursuivaient sans amener le moindre changement.

Dès l'année 1849, avant la présentation de la *Siccardiana*, son auteur s'était rendu à Gaëte pour conjurer le saint père de renoncer à des priviléges abolis dans la plupart des États catholiques, et qui ne pouvaient plus s'accorder avec l'organisation actuelle de l'État sarde. Mais Pie IX, à qui la faiblesse du Piémont n'inspirait aucune crainte, n'avait voulu entendre à rien; le ministère piémontais, sur le point d'être prévenu par l'initiative du parlement, s'était vu contraint de présenter la loi qui fut votée, le 9 mars, à la majorité de 130 voix contre 27. Ce fut, comme on le pense, un grand sujet de colère pour le gouvernement pontifical; les négociations entamées sur d'autres points s'en ressentirent; elles prirent un caractère d'aigreur qui ne permettait guère d'en espérer un bon résultat. Vers la fin de l'année 1851, la nouvelle de la présentation d'un projet de loi sur le mariage civil faillit tout rompre. En vain le comte de Sambuy, envoyé sarde à Rome, en vain l'archevêque de Gênes, Charvaz, ancien précepteur de Victor-Emmanuel, s'entremettaient-ils avec tous les ménagements imaginables pour tâcher d'arranger les affaires; en vain Victor-Emmanuel écrivait-il une lettre autographe, dans laquelle il prenait sur lui de faire au saint père des concessions qui outrepassaient ses prérogatives constitutionnelles; Pie IX y répondait en déclarant que la loi projetée était en contradiction manifeste avec le dogme catholique et la doc-

trine de l'Église. Les complications survenues par la question des dîmes en Sardaigne et par l'intolérance de l'archevêque de Turin [1], l'influence exercée sur l'esprit du roi par les deux reines, la résolution bien connue de M. d'Azeglio de ne point faire alliance avec le centre gauche, inquiétèrent l'opinion publique. Le parlement insistait pour connaître à quel terme en étaient les négociations. La lutte s'engageait violente avec le parti clérical, qui portait aux affaires le comte de Balbo, et le parti libéral, qui mettait en avant le comte de Cavour.

Longtemps le roi hésita ; mais lorsqu'il eut acquis, par les réponses du saint père, la certitude que la nomination de M. de Balbo n'apporterait aucun amendement à des résolutions inflexibles, il céda à l'opinion publique et chargea de la constitution du cabinet M. de Cavour. L'opinion applaudit à l'initiative royale. Cependant, à cette heure, M. de Cavour ne s'appuyait ni sur une majorité parlementaire bien solide, ni sur les sympathies populaires. Des scènes récentes, à l'occasion de la cherté des grains, avaient montré que le peuple l'associait dans ses rancunes à la mémoire de son père. Accusé d'accaparement, il avait vu sa maison assaillie à coups de pierres. Peu après, il lui fallait dissoudre le parlement. Les circonstances lui commandaient plus que jamais la modération. Pendant deux années, sa politique fut pleine de prudence, mais cette prudence n'excluait pas l'énergie. On le vit bien dans le démêlé qui s'était engagé

[1] Mgr Franzoni refusait les derniers sacrements à l'un des hommes les plus religieux et les plus considérés du Piémont, le comte Pietro di Santa-Rosa, par le seul motif qu'il avait voté la loi sur l'abolition des tribunaux ecclésiastiques.

avec l'Autriche, au sujet du séquestre dont elle frappait, à la suite du mouvement mazzinien à Milan (6 février 1853), les biens des Lombards réfugiés et naturalisés dans les États sardes. M. de Cavour les soutint hautement[1], et, n'ayant rien obtenu de la cour de Vienne, il rappela l'envoyé sarde. Par cet acte de politique italienne, il commença de concilier au gouvernement piémontais l'opinion libérale dans toute l'Italie. D'ailleurs, en s'occupant avec activité des réformes économiques qui augmentaient la prospérité de l'État sarde, il avait soin d'y intéresser les populations des autres États.

Le système des voies ferrées, tracé en vue de la guerre contre l'Autriche selon un plan stratégique qui reliait entre eux tous les membres de la confédération italienne, des conventions postales qui permettaient aux journaux piémontais de pénétrer jusqu'aux extrémités de la Péninsule, l'armement des forteresses, la reconstruction des ports[2],

[1] L'amnistie pour les émigrés lombards était exigée dès l'origine par le gouvernement piémontais. Elle était considérée par le cabinet d'Azeglio comme une question *de conscience et d'honneur* (séance du 9 août 1849).

« Si l'amnistie, disait M. d'Azeglio, ne pouvait s'obtenir, nous ne déclarerions pas la guerre, mais nous l'attendrions, et nous serions certains que le pays ne manquerait pas, lorsqu'on lui dirait que l'honneur du Piémont, cet honneur qui a traversé tant de siècles pur et sans tache, est en danger, et qu'il a besoin d'être défendu. »

[2] M. de Cavour s'occupait particulièrement de la défense de Casale et d'Alexandrie. Il proposait à la Chambre de transférer à la Spezzia l'arsenal maritime de Gênes. L'opposition objectant l'imprudence du ministre à placer à quelques milles seulement des frontières la principale force de la marine, M. de Cavour trahit le secret de ses ambitions italiennes en s'écriant : « Qui vous dit que la Spezzia n'occupera pas un jour le centre, et non le point extrême de notre territoire. »

étaient autant d'acheminements vers l'unité. Dans le même temps, la réforme des banques, celle de la répartition des taxes et d'autres mesures qui, tout en permettant d'augmenter l'impôt, soulageaient sensiblement les classes pauvres, popularisaient à l'intérieur le nom de Cavour. L'opinion s'établissait que sa capacité n'avait pas de limites, qu'elle suffirait à tout et s'appliquait également bien à tous les services de l'État. Dès qu'on apercevait dans l'une ou dans l'autre partie de l'administration quelque difficulté, on y voulait voir appeler M. de Cavour. C'est ainsi qu'il fut contraint de prendre successivement les portefeuilles de la marine, de l'agriculture et du commerce, des finances et des affaires étrangères. Une si brillante fortune politique était faite pour éblouir ou satisfaire des ambitions moindres; M. de Cavour ne considéra le rapide accroissement de son pouvoir que comme un moyen d'oser davantage pour le bien public.

Les relations qu'il avait formées pendant son séjour en Angleterre, mais surtout ses entretiens avec l'empereur Napoléon lui ouvraient des perspectives nouvelles. L'occasion s'offrit de tenter, pour le Piémont, une entreprise que tout autre eût estimée hasardeuse, disproportionnée, hors de toute prudence. Seul, ou du moins presque seul, il sut y voir une heureuse violence faite à la lenteur des choses. Il osa croire pour l'Italie à quelque chose de grand qui ne se pouvait encore déterminer. L'Angleterre et la France déclaraient la guerre à la Russie. Au lieu de la neutralité qui sied aux petits États et qui convient aux petites sagesses, le comte de Cavour voulut pour le Piémont les chances de la lutte. Plutôt que de laisser son pays spectateur d'une

guerre où l'avenir de l'Occident était en jeu, il voulut acheter au prix du sang le droit d'y paraître intéressé. Il pensa que le concours des armes piémontaises avancerait, mieux que dix années de relations diplomatiques, le gouvernement du roi dans l'amitié des souverains alliés, et que la confraternité des champs de bataille parlerait plus éloquemment à l'imagination des peuples que les plus belles harangues ou les plus beaux écrits en faveur de l'indépendance italienne. Par le traité du 26 janvier 1855, le comte de Cavour promit d'expédier en Crimée un corps de 15,000 hommes et de l'y maintenir jusqu'à la fin de la campagne.

IX

La discussion qui s'ouvrit le 3 février au sujet de ce traité montre combien le président du conseil était audacieux en engageant le Piémont dans la guerre. Durant cette longue et passionnée discussion, il vit se lever contre lui une opposition formidable où se rencontraient et s'entendaient pour le combattre les hommes les plus éminents de la gauche, de la droite, et même un assez grand nombre de députés habitués à voter avec le ministère. Une députation de Gênes était venue déclarer à la Chambre que la rupture des relations avec la Russie serait la ruine du commerce ligure. Les plus modérés partageaient cette opinion; selon eux la guerre était inopportune, non motivée, contraire aux traditions de la maison de Savoie, impossible à soutenir avec les ressources actuelles, et sans aucune compen-

sation pour le royaume. A ces considérations de l'ordre matériel, l'esprit de parti en ajoutait de plus graves. L'alliance avec la France déplaisait également à tous. On la supposait conclue, sous la pression du gouvernement impérial, à des conditions offensantes pour la dignité du pays. La démission du ministre de la guerre, Dabormida, faisait assez connaître, disait-on, que le traité blessait l'honneur de l'armée : on s'aliénait à tout jamais les sympathies du parti libéral, non-seulement en Italie, mais en Europe. Les Pallavicino, les Brofferio, les Tecchio, les Cabella, répétaient à l'envi que, en supposant les chances les meilleures, le premier effet de la victoire serait l'établissement dans les Etats sardes du gouvernement absolu. D'heure en heure, la discussion prenait un accent plus solennel : « Messieurs, s'écriait le député Deviry, la responsabilité que nous allons encourir au moment où nous jetons notre boule dans l'urne est immense et terrible, car de ce vote dépendra peut-être l'avenir de notre patrie. L'alliance contractée est complice de l'oppression des peuples ; elle nous ôte tout moyen de revendiquer jamais notre nationalité. » Puis, apostrophant le ministre : « Par ce traité, vous vous annulez dans les destinées de l'Italie. En le signant, vous signez la prostration du Piémont et la ruine de la nation italienne. »

Pendant une semaine entière, M. de Cavour eut à lutter contre les plus fortes passions, contre les sentiments les plus nobles, contre les amitiés les plus chères. Sarcasmes, insinuations, reproches, véhémences et perfidies, rien ne lui fut épargné[1]. A ce torrent de colère, il opposa une présence d'esprit et

[1] M. de Cavour ne trouvait d'appui que dans l'approbation du roi

une force d'âme admirables. En faisant l'histoire du traité, il entra dans les considérations les plus hautes et s'appliqua à démontrer l'intérêt vital du Piémont à gagner par un service efficace la bienveillance active des souverains alliés. Il cita des faits où se marquait avec évidence la vive sympathie du peuple anglais pour l'alliance piémontaise. Il expliqua comment l'Italie, appelée à devenir une grande puissance maritime, devait s'efforcer de contenir les prétentions exclusives de la Russie sur la mer Noire et les ambitions qui la poussaient vers la mer Méditerranée. Il signala les inconvénients de la neutralité, qui, en raison de la situation géographique de l'Italie, devenait très-nuisible aux puissances alliées. Il ne cacha pas le mauvais état des finances, en ajoutant toutefois qu'à son avis il n'était pas tel, que l'on dût s'interdire des sacrifices pécuniaires, lorsqu'ils étaient conseillés par l'honneur. A ce propos, il repoussa avec indignation le reproche que lui adressait le comte de Revel de n'avoir point demandé de subside, en déclarant que, bien loin de l'avoir demandé, il l'avait écarté dès le principe, au nom de l'armée et au nom du peuple italien : au nom de l'armée, qui eût rougi de se voir stipendiée par une nation étrangère; au nom du peuple italien, qui, en fournissant des mercenaires aux armées alliées, eût perdu sa dignité et son rang dans l'alliance occidentale. Quant aux reproches de défection, d'abandon de la liberté, M. de Ca-

et du duc de Gênes. Ce dernier, bien que déjà atteint de la maladie qui l'enleva, demandait le commandement en chef de l'expédition. A sa mort, Victor-Emmanuel voulut abdiquer en faveur du prince de Piémont et aller rejoindre l'armée, tant il était persuadé, avec son ministre, que « l'indépendance de l'Italie serait conquise en Crimée. »

17

vour les écarta plus vivement encore : « Nous sommes entrés dans l'alliance qui nous a été offerte, » s'écria-t-il, « *avec nos principes, avec nos sentiments, sans démentir aucun de nos actes dans le passé, aucune de nos aspirations vers l'avenir, bannière levée !* Nous croyons avoir ainsi rendu plus solide le fondement de l'édifice constitutionnel que, depuis sept années, nous élevons lentement. Nous avons la pleine confiance d'avoir raffermi la bannière tricolore qui flotte sur ce parlement, et de lui avoir donné la force nécessaire pour résister dans l'avenir aux ouragans révolutionnaires et aux bourrasques de la réaction. Nous avons enfin servi la cause italienne *de la seule manière qu'il nous était donné de le faire dans les conditions actuelles de l'Europe*[1]. »

M. de Cavour ne pouvait pas tout dire, mais ce qu'il disait et la manière dont il le disait firent une impression profonde. En voyant le grand économiste, l'agronome, le financier, l'homme de science positive, se préoccuper avant tout de relever la réputation militaire du pays et de rendre à l'armée piémontaise la fierté perdue à Novare, les hommes que n'aveuglait pas l'esprit de parti comprirent qu'il y avait là autre chose que la vaine ambition d'une vaine gloire. Une majorité de 95 voix contre 64 ratifia le traité.

Cette petite majorité que lui disputèrent pied à pied les plus ardents patriotes, ce petit nombre d'hommes que M. de Cavour amenait à lui par des prodiges d'habileté et

[1] *Discorso del conte Camillo di Cavour, presidente del consiglio, ministro delle finanze et degli affari esteri*, 6 febbr., 2 marzo 1855.

d'éloquence, pensaient alors ne faire autre chose que sauver un ministère. Quatre ans après, ils purent dire avec le pays que, par leur vote inconscient, ils avaient sauvé la grandeur du Piémont et l'avenir de l'Italie.

La guerre commençait. Pendant que les navires sardes faisaient voile vers l'Orient, le ministère, fidèle à ses engagements, reprenait la réforme ecclésiastique entamée par le comte Siccardi. Il portait devant la Chambre le projet de loi sur la suppression des couvents. Rien n'était plus conséquent et ne faisait mieux voir la connexion intime des pensées politiques de M. de Cavour. Relever l'honneur militaire de l'armée sarde, c'était menacer la domination autrichienne en Italie; fortifier l'esprit civil, c'était amoindrir la puissance du pape. De la sorte, le Piémont se faisait ouvertement le champion de la liberté italienne contre ses deux mortels ennemis. A la suite d'un long débat, il fut décidé que toutes les maisons religieuses où l'on ne se consacrait ni à l'enseignement ni aux soins des malades ne pourraient plus se recruter, et feraient retour à l'État après le dernier survivant[1]. A cette nouvelle, les colères de la cour de Rome éclatèrent. Depuis longtemps, on l'a vu, les négociations allaient mal, malgré les ménagements qu'y apportait M. de Cavour, ménagements dont les preuves, quand elles seront connues, redresseront à cet égard d'étranges erreurs. La rupture devenait imminente. Victor-Emmanuel s'en inquiétait. Ses malheurs domestiques[2], jetaient son

[1] Les biens des couvents devaient être employés à améliorer la situation du clergé séculier, à doter les hôpitaux et les autres établissements de charité publique.

[2] On se rappelle qu'en moins de deux mois Victor-Emmanuel perdait

âme en de grands troubles. Les intrigues du parti clérical redoublaient. Des relations directes s'établissaient entre le saint-père et le roi, plus disposé aux concessions que ses ministres. Le sénat aussi résistait à M. de Cavour. La majorité était très-hostile. En adoptant un amendement contraire à l'esprit de la loi, elle détermina la retraite de M. de Cavour. Le général Durando fut chargé de composer un cabinet. Mais l'opinion publique abandonna le nouveau président du conseil; elle exigea le rappel de M. de Cavour. Après un court intervalle, il reprit son portefeuille, et, le sénat ayant ratifié par son vote le vote des députés, chacun put voir que le pays, pas plus que le ministère, n'était d'humeur à s'effrayer des menaces de Rome.

Les succès de la guerre de Crimée fortifiaient d'ailleurs le sentiment national. L'armée piémontaise avait été cruellement éprouvée, mais l'effet moral prévu par M. de Cavour était obtenu. A Traktir, deux régiments sardes avaient montré le calme courage des plus vieilles troupes. Sous Malakoff, l'excellence de l'artillerie piémontaise avait été signalée. Le corps des bersagliers, tout nouvellement formé par le général Albert de Lamarmora, rivalisait d'ardeur avec nos zouaves. Selon les prévisions du comte de Cavour, un concours aussi efficace resserrait l'alliance. A l'issue de la campagne, Victor-Emmanuel, invité par l'empereur et par la reine Victoria, se rendait à Paris et à Londres; M. de Cavour l'accompagnait.

sa mère, sa femme et son frère. On a prétendu que la reine mère, à ses derniers moments, avait supplié son fils de ne jamais faire porter devant la Chambre des pairs la loi sur le mariage civil votée par la Chambre des députés.

C'est après une réunion au palais des Tuileries où Napoléon III, causant familièrement avec Victor-Emmanuel, lui avait adressé cette simple question : « Que peut-on faire pour l'Italie? » c'est par suite d'une sorte de pénétration réciproque et d'entente tacite entre l'empereur des Français et le ministre sarde, que fut préparé le mémorandum remis cinq mois plus tard (27 mars 1856) au congrès de Paris. Le mémorandum était une réponse hardie à la question impériale, sous laquelle la finesse du génie italien avait deviné ce que personne n'entrevoyait : l'affranchissement prochain de l'Italie par les armes françaises.

X

Le congrès de Paris est le point culminant de la politique cavourienne. C'est alors que M. de Cavour se consacre à l'Italie entièrement, et que l'Italie s'abandonne à lui sans réserve. A partir de ce jour, la destinée de l'homme et la destinée de la nation se confondent de telle sorte, qu'il ne sera plus possible désormais de les séparer. La conscience intime de la grande idée qu'il représente dans le conseil des puissances européennes y donne au ministre piémontais la même autorité d'attitude et de langage qu'il avait eue, dès la première heure, dans les conseils de son roi. Le mémorandum du 27 mars, rédigé par M. de Cavour, et qu'il eut l'art de faire présenter au congrès sous les auspices de la France et de l'Angleterre, n'exprimait que des vœux modérés. En insistant sur la nécessité d'une meilleure organisation des

États pontificaux, il n'allait pas au delà des désirs exprimés en 1815 par le comte Aldini, dans un projet remis au prince de Metternich. Mais les tristes conditions des pays soumis au gouvernement temporel y étaient exposées avec tant de clarté et de précision, qu'il n'y avait aucun moyen de les réfuter. Le mémorandum ne parlait pas le langage de la révolution; il ne faisait pas appel aux passions de la démagogie; il s'adressait, au nom de l'intérêt européen, à la diplomatie européenne; il s'en remettait à la sagesse des princes, à la prévoyance des gouvernements. L'impression qu'il produisit fut complète. M. de Cavour avait touché si juste le point vrai de la question, que, du même coup, il persuadait de sa haute raison la diplomatie et gagnait à sa sincérité la défiance des républicains. Il est curieux de voir comment Manin, le fier, le soupçonneux Vénitien, qui repoussait en 1849 les avances de Charles-Albert et refusait d'entrer dans le ministère Gioberti, s'associe aux vœux de Cavour, et comment il considère la politique piémontaise au congrès de Paris [1]. « La monarchie piémontaise, » écrit-il à Pallavicino [2], « n'a fait aucune concession aux perpétuels ennemis de l'Italie : l'Autriche et le pape. Elle a offensé profondément l'orgueil et les ambitions de l'Autriche, en protestant contre l'occupation militaire des légations et des duchés, en dénonçant à l'Europe le mauvais gouvernement des souverains italiens que l'Autriche pro-

[1] Manin, quoique républicain, fut toujours disposé à se rallier à la maison de Savoie, à condition qu'elle servirait la cause italienne. En 1855, il disait aux ministres de Victor-Emmanuel : « Faites l'Italie, et je suis avec vous. » En 1856, il ne doutait plus de leur *italianité*.

[2] Paris, 11 mai 1856.

tège. *Elle a exercé et fait admettre le droit de parler au nom de l'Italie;* elle a contraint la diplomatie à reconnaître que l'état de l'Italie est intolérable, et ainsi implicitement que, s'il n'y est apporté remède, la révolution est nécessaire et légitime. Elle a fait un pas de plus dans une voie où, soutenue et au besoin poussée par l'opinion du pays qu'elle gouverne, par l'acclamation, la sympathie et la reconnaissance des autres provinces italiennes, il lui sera facile de progresser et, je l'espère et je le crois aussi, impossible de rétrograder. » Manin reconnaît, il affirme que les tendances du ministère sont *loyalement italiennes, schiettamente e lealmente italiane.* Il a confiance dans la *grande capacité* de Cavour; il est convaincu que le ministre de Victor-Emmanuel fera de l'opinion publique la règle de sa conduite; il approuve entièrement enfin la politique piémontaise. C'était là une immense conquête faite par M. de Cavour sur l'opinion. Détacher de l'opposition républicaine des caractères tels que Manin et Pallavicino, c'était en réalité la gagner à soi. A peu de temps de là, Lafarina, puis Garibaldi apportaient leur adhésion, et le parti mazzinien était dissous. M. de Cavour, au congrès de Paris, par la seule force de la vérité, triomphait à la fois et de l'apostolat de Mazzini et de la politique de Metternich.

De retour en Piémont après les conférences, le président du conseil y recevait un accueil enthousiaste et tout italien. Des points les plus éloignés de la Péninsule, les municipalités lui envoyaient des adresses, on frappait en son honneur des médailles.

La situation du Piémont était entièrement changée. On était loin des temps où Alfieri versait « des larmes de dou-

leur et de rage » d'être né Piémontais [1]. « Il y a de cela dix années à peine, disait à la tribune le comte Mamiani (7 mai 1856), que le Piémont semblait s'excuser de ses institutions libres, et qu'il avait l'attitude et le langage d'un homme qui toujours et de toutes choses doit se disculper. Aujourd'hui, dans les conférences de Paris, il appelle au tribunal de l'Europe ses antiques adversaires ; il expose leurs iniquités ; il demande justice de leur tyrannie, et personne ne se lève pour nier ses terribles inculpations ; et, plein de foi dans la nécessité des choses, il attend avec sécurité la sentence finale. »

Animée d'une secrète espérance, l'Italie apprit sans frayeur, de la bouche même du président du conseil, que *les conférences de Paris n'avaient amené aucune amélioration dans les rapports avec l'Autriche, et que la politique des deux pays était irréconciliable.* On sentait derrière ces paroles la confiance en un puissant appui. L'Italie comprenait qu'après lui avoir prêté sa voix dans les conseils, le Piémont lui prêterait son épée sur les champs de bataille. En effet, les éventualités d'une guerre contre l'Autriche avaient été prévues aux Tuileries, et l'empereur avait manifesté les intentions les plus favorables. On avait traité explicitement plusieurs questions essentielles : 1° la délivrance du royaume lombardo-vénitien ; 2° l'abolition des traités de l'Autriche avec les autres États de la Péninsule ; 3° la fédération italienne, dans laquelle, pour des motifs personnels, l'Empereur Napoléon voulait maintenir le grand-duc de Toscane ;

[1] « ...Lagrime di dolore e di rabbia mi scaturivano del vedermi nato in Piemonte... Ove niuna altra cosa non si poteva nè fare nè dire, ed inutilmente appena forse ella si poteva sentire e pensare. »

4° il avait été dit enfin, que, au cas où le roi de Sardaigne viendrait à régner sur une population de douze millions d'hommes, une garantie serait donnée à la France par le rétablissement de ses frontières naturelles. A Plombières, où M. de Cavour se rendit plus tard sur l'invitation de l'empereur, les conditions de l'alliance furent précisées davantage. *La liberté des Alpes à l'Adriatique* fut positivement promise ; on spécifia les agrandissements de territoire auxquels la dynastie de Savoie pouvait prétendre, et les sacrifices que la France exigerait à titre de compensation. Une alliance de famille fut résolue [1].

Bien qu'il n'eût rien transpiré dans le public de ces arrangements, c'en était assez du mémorandum pour irriter le gouvernement autrichien. Contraint de céder à l'opinion du congrès, aux représentations de la France et de l'Angleterre, il avait donné l'amnistie et levé le séquestre qui frappait les biens des sujets sardes. Il voyait finir, sans la pouvoir renouveler, sa convention douanière avec le duché de Parme, et s'armer la forteresse d'Alexandrie au moyen d'une souscription nationale dont les noms et les motifs se publiaient hautement à Paris et à Londres [2].

Les signes de l'union italienne se multipliaient ; les vo-

[1] On s'est demandé s'il y avait eu à Plombières des stipulations écrites. De part et d'autre, aujourd'hui, on semble d'accord pour le nier. Des personnes qui ont dû être bien informées ont cependant affirmé l'existence d'une convention par écrit.

[2] « Le bruit a couru que la souscription pour donner cent canons à la forteresse d'Alexandrie avait été interdite par le gouvernement français. C'est une erreur, écrivait Manin aux journaux anglais ; la souscription est toujours ouverte chez moi, à Paris, rue Blanche, n° 70. » (12 sept. 1856.)

lontaires accouraient de toutes les provinces. L'accueil que reçut à Milan l'empereur François-Joseph acheva d'exaspérer ses ministres. Ils se plaignirent amèrement des attaques de la presse piémontaise, et, comme ils voulurent exiger que M. de Cavour y mît fin et qu'en même temps il fît cesser l'enrôlement des volontaires, celui-ci déclara que cela outrepassait ses pouvoirs constitutionnels. Dans un nouveau mémorandum (1er mars 1859), il répondait victorieusement aux plaintes et aux prétentions de l'Autriche. Les rapports diplomatiques, qui depuis quatre ans se traitaient par de simples chargés d'affaires, furent brusquement rompus. Des deux parts on souhaitait la guerre. Le 29 avril 1859, elle était commencée.

Ce que fut cette rapide et glorieuse campagne de 1859, tout le monde le sait. Le soldat sarde s'y montra l'égal du soldat français en courage et en discipline. Les officiers supérieurs, Cialdini au passage de la Sésia, Sonnaz à Montebello, où par une résistance opiniâtre il sauva d'une surprise la division Forey, Mollard à San-Martino où les positions qu'il défendait furent prises et reprises six fois, grandirent le renom de valeur conquis en Crimée. Par des actions d'une bravoure surprenante même pour les plus braves, Victor-Emmanuel montra combien son grand cœur était sincère quand il avait juré de donner sa vie à la liberté. Chargé à la fois de quatre ministères et de la présidence du conseil, M. de Cavour ne laissait aucune affaire, si minime qu'elle fût, en souffrance. Il pourvoyait à tous les besoins de l'armée et de la marine, multipliait ses instructions aux agents diplomatiques, organisait, selon le Statut, les provinces annexées: jamais on n'avait vu d'acti-

vité aussi prodigieuse. Les effets n'en paraissent pas moins surprenants. Toutes les espérances s'exaltaient. La patrie, la liberté, la gloire, l'amitié d'une grande nation, tout semblait conquis à la fois. Villafranca fit tout retomber dans le néant. Une froide énigme se dressa tout d'un coup devant les imaginations enflammées par des promesses, par des victoires inouïes. Le grand homme d'État qui avait poussé son pays dans cette entreprise héroïque se crut joué. A la nouvelle du brusque événement qui confondait tous ses desseins, sa raison fut étonnée pour la première fois; il accourut auprès du roi, et l'on dit que, dans l'emportement d'un patriotisme exaspéré, il ne ménagea pas au fils de Charles-Albert les reproches injustes. Mais bientôt, persuadé de l'inévitable nécessité des choses et trouvant le roi disposé à tout pour rassurer l'opinion, M. de Cavour, en lui remettant le portefeuille qu'il ne pouvait plus garder, lui conseilla d'appeler M. Rattazzi, et promit son concours au nouveau ministère. Après un court repos qu'il alla prendre à Genève chez d'anciens amis, il revint dans ses terres, et là, en méditant sur les clauses du traité de Zurich, il y trouva des motifs d'espérer. Aussitôt il renoua les fils brisés de sa politique, et reprit d'une autre manière l'œuvre de l'indépendance italienne [1].

[1] Cette idée de l'indépendance italienne était entrée si avant dans son esprit, qu'au moment où il la croyait devenue impossible par la voie régulière et monarchique, il se sentait prêt à la tenter par les voies révolutionnaires. « On veut me forcer à conspirer, disait-il après l'entrevue de Villafranca; eh bien, soit! »

XI

Comme tous les traités et plus que beaucoup d'autres, le traité de Zurich prêtait largement à l'interprétation. M. de Cavour entrevit qu'il serait possible de le tourner au sens italien et d'exercer sur la politique française une action favorable, en aidant le mouvement qui se prononçait contre la paix dans l'Italie centrale. La cession de Nice et de la Savoie, réclamée par le gouvernement impérial, mais devenue discutable par l'inexécution des conventions de Plombières, ouvrait la porte à des négociations nouvelles. M. Rattazzi n'était ni en situation ni en humeur de les entamer. Il n'y pouvait trouver de base acceptable, estimant l'annexion de la Toscane trop chèrement et trop inconstitutionnellement achetée par la cession de Nice, selon le mode proposé par l'Empereur. Au mois de janvier 1860, il céda la place à M. de Cavour, suivant les conseils de la diplomatie anglaise, qui profitait de la paix de Villafranca pour reprendre avantage en Italie. Les affaires étaient devenues plus difficiles à conduire, plus compliquées qu'elles ne l'avaient été jamais. Il s'agissait, pour l'extérieur, de démêler ce qui, dans le traité de Zurich, était, de la part de l'Empereur, œuvre de volonté ou de nécessité, de spontanéité ou de condescendance. Il fallait en même temps, dans les affaires intérieures, apprécier ce qui pouvait, sans péril pour la monarchie, être donné à l'élan révolutionnaire, afin d'agir tout ensemble par la révolution sur la

diplomatie et par la diplomatie sur la révolution, et cela dans une mesure où l'on éviterait également de rien sacrifier, soit à l'une, soit à l'autre, de l'intérêt national.

A un gouvernement si fort ébranlé que l'était le gouvernement sarde par la paix de Villafranca, une telle tâche pouvait sembler impossible. M. de Cavour y consacra toutes les ressources de son génie. Il commença par gagner l'Angleterre à cette unité italienne à laquelle elle avait été toujours opposée. Il y intéressa la diplomatie et la presse anglaises. Puis il s'assura, dans les différents États italiens, le concours de quelques hommes éminents, dont les uns, comme le baron Ricasoli, apportaient à l'œuvre unificatrice la force aristocratique d'un nom ancien et d'une grande fortune territoriale, tandis que d'autres, les Farini, les La Farina, initiés aux sociétés secrètes, mettaient au service du Piémont, où elles avaient eu très-peu de ramifications jusque-là, l'organisation des forces révolutionnaires. La *Société nationale*, présidée par G. Pallavicino et La Farina, établie depuis l'année 1857 à Turin [1] avec l'approbation tacite du gouvernement, et dont les comités s'étendaient jusqu'aux extrémités de l'Italie, dirigea, sous les yeux de M. de Cavour, l'ensemble du mouvement. Il se prononça en premier lieu dans la Romagne et dans l'Ombrie. Les populations de ces provinces obéissaient avec empressement à l'impulsion du gouvernement provisoire établi, depuis le départ des Autrichiens, dans le dessein avoué d'opérer la fusion avec le Piémont. Leur esprit militaire s'était exalté

[1] Cette association s'était formée sur le modèle de celle de Manchester (Anti-Cornlaw-League); elle exerça sur le mouvement italien une action extraordinaire.

par les brillants faits d'armes de la campagne franco-piémontaise. Quarante-cinq années d'un régime inepte et ténébreux les avaient d'ailleurs prédisposées à sentir vivement les avantages d'une administration intègre qui mettait au grand jour ses intentions et ses actes, qui diminuait l'impôt, sécularisait l'instruction, établissait l'égalité de tous devant la loi.

En Toscane, où le peuple avait moins souffert, le mouvement, moins profond, ne dépassait guère ces régions moyennes de la société où tout s'accomplit sans violence. Ni les grands-ducs n'étaient très-haïs, ni les Piémontais bien connus de ce peuple spirituel, accoutumé à vivre, sans en prendre trop de souci, sous les régimes les plus divers. Il dépendait des hommes qui sauraient garder le pouvoir d'incliner vers l'autonomie ou vers l'annexion l'humeur douce et l'esprit indifférent de la population florentine. Par la force des choses, par l'énergie d'une volonté qui contrastait, là plus qu'ailleurs, avec la mollesse générale des caractères, le baron Ricasoli fut dictateur de la Toscane. Sans qu'il y eût eu d'entente préalable entre lui et M. de Cavour, malgré bien des sujets de rivalités, bien des différences de nature, la supériorité de leur esprit les rapprocha ; la politique piémontaise n'eut pas de plus ferme soutien que le baron Ricasoli, ni de plus dévoué aux intérêts italiens de la dynastie de Savoie. Sous l'influence de tels hommes, les assemblées, convoquées dans la Romagne et dans l'Émilie pour voter l'annexion, se prononcèrent, comme la Toscane, à la presque unanimité ; mais aussitôt la diplomatie française protesta. L'empereur Napoléon se montrait positivement contraire à l'unité italienne, et beau-

coup moins bien disposé pour le Piémont qu'il ne l'avait été à l'entrée en campagne.

Il voyait avec déplaisir le mode parlementaire et le suffrage restreint, qu'il considérait comme l'expression de la politique de 1830, appliqués à la révolution italienne. Bien qu'il eût reconnu, depuis la présence du grand-duc dans le camp autrichien à Solferino, l'impossibilité de le maintenir sur le trône, Napoléon III exigeait, s'il devait abandonner l'idée de la fédération et l'exécution pleine et entière du traité de Zurich, que, du moins, le principe de son propre gouvernement et la base de la politique napoléonienne en Europe fussent admis. Il entendait que, en Italie comme en France, le suffrage universel décidât du sort des peuples. Ce n'était l'opinion d'aucun homme politique italien; ni M. Rattazzi, ni M. de Cavour, ni surtout le baron Ricasoli, n'étaient d'avis de consulter le suffrage direct; non que le Piémont eût rien à en craindre, mais parce que, à leurs yeux, il serait d'un fâcheux exemple, au début de l'établissement constitutionnel, de regarder comme non avenues les solennelles décisions des assemblées. M. de Cavour résistait à la fois à l'action officielle et à l'intervention officieuse de la diplomatie française, qui, plus affirmative que le chef de l'État, déclarait absolument impossible la formation d'un royaume de onze millions d'habitants aux frontières de la France. Il essayait de reculer l'exécution des stipulations de Plombières, espérant peut-être que les événements le tireraient de peine et qu'il échapperait à la dure nécessité de donner pour prix de l'unité italienne, avant même qu'elle fût consommée, une portion du territoire. Depuis longtemps il consentait à la cession

de la Savoie, mais il disputait Nice. Le gouvernement français l'accusait d'ingratitude, et les choses allaient empirant de telle sorte, que, sous peine de rupture, il fallut enfin céder. L'ultimatum apporté par M. Benedetti, le 23 mars, à Turin, fut consenti. L'annexion à la France de Nice et de la Savoie s'opéra selon le mode exigé par l'Empereur. Il parut satisfait et consentit immédiatement à l'annexion de la Toscane. Mais à peine M. de Cavour avait-il résolu ces difficultés extérieures, que des difficultés nouvelles s'élevaient à l'intérieur et menaçaient de renverser son œuvre. Il s'était vu contraint dans l'affaire de Nice de manquer à la légalité constitutionnelle. Le traité du 24 mars avait été signé et exécuté sans l'assentiment du parlement. C'était là un fait inouï dans les fastes parlementaires, et M. de Cavour, mieux que personne, en comprenait la gravité. La discussion ouverte le 25 mai 1860 plaçait le ministère et la Chambre dans une situation très-fausse, tout ensemble inconstitutionnelle et impopulaire. La cession de Nice qui sauvait l'Italie ne pouvait être expliquée ; elle blessait l'honneur national, qui protestait par la voix de Garibaldi ; elle insultait à la dignité du premier parlement italien, à qui l'on venait demander un vote dérisoire et dont les droits méconnus trouvaient dans M. Rattazzi un revendicateur éloquent. Elle donnait beau jeu aux attaques de tous les adversaires politiques, de tous les envieux de la haute fortune du comte de Cavour. Dans la presse, Mazzini et ses adhérents dénonçaient au pays les trahisons de la politique cavourienne. Ils annonçaient que la cession de Nice, c'était le prélude d'un partage de l'Italie ; que l'empereur des Français exigeait la Toscane pour le prince Napoléon, le

royaume de Naples pour un Murat. Autant, ou peu s'en faut, en disaient les réactionnaires. Jamais, depuis les plus mauvais jours de ses débuts dans la carrière parlementaire, M. de Cavour ne s'était vu en butte à de plus vives attaques ; jamais, depuis l'expédition en Crimée, il n'avait eu besoin de plus de sang-froid, de plus de présence d'esprit pour parer à des coups plus nombreux et mieux concertés. Il parut dans cette discussion supérieur à lui-même, égal à la grandeur d'une cause dont il ne pouvait plus espérer le triomphe qu'en mettant bravement en jeu l'honneur de son nom. Il n'hésita pas. En présence de la nation, devant l'histoire, il osa revendiquer pour lui seul la responsabilité d'un acte injustifiable autrement que par la nécessité : « Je veux, dit-il, dans la séance du 12 avril, que le parlement demeure exempt de toute responsabilité. *Io voglio che il parlamento rimanga esente da ogni responsabilità.* » A ce langage grave et fier, le bon sens piémontais comprit qu'il y avait là quelque chose d'inévitable et qu'il fallait se résigner. Malgré la verve cruelle des orateurs qui, pendant cinq longs jours, battirent en brèche le traité et le ministère[1], le vote du 29 mai couvrit l'inconstitutionnalité de la cession de Nice. « C'est un vote de honte ! » écrivait le lendemain le *Diritto*. C'était un vote de sagesse et de nationalité. Le jour n'était pas loin où tout le monde allait le reconnaître[2].

[1] Le 27 mai, dans un mouvement d'indignation oratoire et d'ironie, le député Ferrari appelait l'œuvre du ministre « un royaume improvisé par le secours des armes étrangères, et gouverné par des brochures anonymes, écrites en langue étrangère. »

[2] Les démocrates n'ont pas assez remarqué le caractère démocratique de la cession de la Savoie. Ils n'ont pas vu qu'en réalité Victor-Emmanuel renonçait à la souveraineté de droit divin, pour la véri-

La discussion durait encore au parlement, que Garibaldi préparait son expédition en Sicile. Dans la nuit du 5 au 6 mai, il s'embarquait à Gênes. M. de Cavour fermait les yeux. Cette tentative contrecarrait ses projets. Il savait qu'à ce moment même le pape, se confiant dans ses propres troupes commandées par Lamoricière, demandait le retrait de la garnison française à Rome et préparait, d'accord avec le roi de Naples, une attaque contre les Romagnes qui eût tourné au grand profit de la politique piémontaise. Il y avait tout intérêt pour le Piémont à laisser l'ennemi se prendre à ses propres piéges. Mais, comme M. de Cavour n'avait pas les moyens de retenir l'impatience de Garibaldi, et comme l'expédition de Sicile prévenait d'autres soulèvements où Mazzini aurait eu l'action principale, il laissa faire, et bientôt il seconda, dans la mesure où cela lui était possible, le prodigieux élan de la révolution sicilienne.

XII

Cette révolution, préparée de longue main par l'esprit séparatiste de la population, par ses ressentiments contre la cruauté du despotisme bourbonnien, par l'indépendance nationale de l'Église sicilienne et par la propagande anglaise, enleva pour un moment à M. de Cavour le pouvoir de contenir l'opinion et de régler, selon la raison d'État, les entraî-

table souveraineté moderne : celle dont le droit se fonde sur le consentement du peuple.

nements populaires. Ni lui, ni le roi, ni le parlement, ne souhaitaient que le mouvement italien s'étendît à Naples. La prudence piémontaise, qui ne voit pas volontiers se précipiter le cours des choses, conseillait d'organiser la Sicile avant de passer outre et d'attendre des effets naturels de la liberté l'adhésion spontanée d'un peuple voisin. Dès les premiers mois de l'année 1859, pendant la maladie du roi Ferdinand, M. de Cavour exhortait les Napolitains à se serrer autour du prince héréditaire afin de le gagner à la cause italienne. A l'avénement du nouveau roi, l'alliance piémontaise lui était offerte; mais l'esprit d'aveuglement soufflait dans le conseil de ce malheureux prince comme à la cour de Rome; et lorsque, rudement averti par la prise de Palerme, il promit enfin la constitution et voulut, en tendant la main à Victor-Emmanuel, abriter sous le masque du libéralisme sa royauté aux abois, l'heure était passée. Ce n'était plus M. de Cavour, c'était Garibaldi qui commandait à la révolution. L'opinion, ou, pour parler plus juste, l'imagination publique, éblouie par une gloire où le miracle semblait avoir autant de part que l'héroïsme, eût renversé, brisé le ministère, s'il avait osé la braver. Il est hors de doute à cette heure, pour toute personne bien informée, que M. de Cavour employa dans le sens de la prudence et de la modération tout ce que les circonstances lui laissaient de pouvoir. Pour éviter d'en venir aux extrémités, il proposait à l'empereur Napoléon, au roi de Naples, à Garibaldi, tous les moyens imaginables d'accommodement. Mais il avait pu se convaincre, en essayant de devancer à Naples, par la propagande politique, l'établissement du gouvernement révolutionnaire, que la liberté constitutionnelle ne serait pas

là, comme dans les autres États italiens, un attrait suffisant pour passionner les esprits. Il avait renoncé à l'espérance de contenir l'agitation dans les limites qu'il lui traçait ; mais il n'était pas homme à se troubler ni à s'arrêter parce que la révolution ne marchait pas d'une allure égale et sûre comme la politique. Garibaldi à Naples ne permettait plus l'ambiguïté. Il fallait prendre parti pour ou contre lui. Se déclarer contre lui, c'était se déclarer contre l'Italie ; être avec lui, c'était retenir dans les voies monarchiques une révolution très-mêlée d'éléments républicains, où Mazzini paraissait déjà ; c'était détourner Garibaldi de Rome où il allait se précipiter, au risque d'entrer en lutte avec l'armée française.

L'entrevue de Chambéry et l'entrée des troupes sardes dans les États du pape, qui en parut la suite (11 septembre), la bataille de Castel-Fidardo et la prise d'Ancône changèrent le cours des choses. Ces événements, en mettant M. de Cavour dans une situation plus révolutionnaire en apparence, mais en réalité beaucoup plus conservatrice, lui rendirent la puissance d'opinion qu'il avait un moment perdue. Cette entrée à main armée dans les États de l'Église est une des choses qui ont été le plus vivement reprochées au gouvernement piémontais. On l'en a rendu plus directement responsable que de l'invasion des États napolitains. La diplomatie française a protesté. Que l'histoire doive protester à son tour, cela semble douteux. De tout temps, chez tous les peuples, la patrie en danger a commandé aux hommes d'État de ces actes qui passent outre à la stricte légalité, et qui ne se peuvent absoudre ou condamner que dans la perpective historique.

Ce qui dès aujourd'hui nous est connu, c'est que jamais la religion et les droits de l'Église ne tinrent dans les desseins d'aucun homme politique une aussi large place que dans ceux de M. de Cavour. Malgré les influences anglaises et genevoises qui dominèrent sa jeunesse, malgré le tour voltairien de son esprit, M. de Cavour, homme d'État, demeura toujours catholique. Dans les conseils de la politique italienne, il n'hésita pas plus que le calviniste Henri IV ne l'avait fait sur le trône de France à subordonner ses inclinations propres à ce qu'il considérait comme l'intérêt de l'État. Réconcilier l'esprit sacerdotal avec l'esprit laïque, c'était son vœu sincère. L'alliance du catholicisme et de la liberté, cette espérance abandonnée par Gioberti en 1851, il s'y rattachait avec une obstination surprenante dans un si grand esprit. Il voulait bien véritablement « l'Église libre dans l'État libre, » l'autonomie absolue du souverain pontife dans le gouvernement de l'Église, un clergé indépendant, propriétaire du sol, le pouvoir spirituel à l'abri de toute ingérence du pouvoir civil. Sauf dans la question du mariage civil et de l'abolition des tribunaux ecclésiastiques, il se montra toujours disposé à composer avec les prétentions de la cour de Rome. Tout ce qu'il fit dans ce sens ne paraîtra pas croyable[1]. N'étant encore que député,

[1] Un écrivain catholique qui fait autorité et qui a montré toujours, avec une entière indépendance d'esprit, la plus rare pénétration historique, M. le baron d'Eckstein, écrivait tout récemment dans l'*Ami de la religion*, 14 septembre 1861 : « Cavour suivait le cours d'une certaine opinion contemporaine, large en religion, parce qu'elle est indifférente. Mais dans mon opinion, il était *sincère* lorsqu'il parlait d'une Église libre dans l'État libre. Il pensait comme Tocqueville. Il voulait un clergé propriétaire, parce qu'il voulait un clergé citoyen.

il s'était opposé fortement à l'*incamération* des biens ecclésiastiques. Il ne cachait pas son déplaisir quand la presse mêlait les questions religieuses aux questions politiques. [Bien après que les événements eussent rendu la souveraineté temporelle manifestement impossible dans les Romagnes, les Marches et l'Ombrie, il admettait la possibilité de donner, à titre de vicariat, l'administration de ces provinces au roi Victor-Emmanuel. Plus tard, sans se laisser décourager par la mauvaise foi de la diplomatie pontificale, il offrait de laisser au pape la cité Léonine avec une liste civile considérable. Une garnison italienne, entretenue aux frais du gouvernement italien, aurait été établie dans Rome sous les ordres du saint-siége. Mais le saint-siége ne voulait pas d'accommodement. Remettre purement et simplement les choses dans l'état où elles étaient avant la guerre, c'était le *sine quâ non* de la diplomatie romaine. Une haine aveugle pour le Piémont inspirait au sacré collége des résolutions où l'esprit du moyen âge semblait revivre. Le souverain pontife, en refusant d'accorder la moindre réforme avant la restauration intégrale du pouvoir temporel, sollicitait l'agrément de la France pour enrôler des troupes étrangères. Il voulait rétablir à main armée le gouvernement clérical, odieux aux peuples. Il donnait à un général français le commandement d'une croisade prétendue, avec le titre, renouvelé du quatorzième siècle, de *capitaine général*

Il voulait un pape libre, moralement tout-puissant, entouré d'un collége de cardinaux libres. Il était, sous ce point de vue, de l'école du comte de Maistre, d'un fonds d'opinions analogues à celles de M. de Montalembert. »

des armées de l'Église; il ordonnait enfin à tout l'épiscopat italien la désobéissance à la constitution, la rébellion contre l'autorité civile. Une telle politique ne pouvait avoir d'autre fin que la confusion; de tels combats ne pouvaient avoir pour issue que la déroute. La générosité du sang vendéen, trompée par de fausses promesses, rencontra dans les champs de Castel-Fidardo la déception et la mort. Les Piémontais, maîtres d'Ancône (29 septembre), marchèrent vers Naples.

Ce moment fut un des plus critiques de la politique sarde. Le gouvernement français dégageait sa responsabilité et rompait avec le Piémont les relations diplomatiques. Il protégeait ouvertement de sa flotte la résistance du roi François II à Gaëte. L'opinion s'alarmait à Turin. Les mazziniens profitaient de ces complications et des conflits qui se produisaient dans les Deux-Siciles entre le gouvernement régulier et l'administration révolutionnaire pour exciter la défiance de Garibaldi contre le ministère et ses ressentiments contre la France. La sagesse du parlement, l'appui de la diplomatie anglaise que représentait à Turin un homme éminent, versé dans les affaires de l'Italie, le sûr instinct du peuple, aidèrent M. de Cavour à surmonter tant de difficultés réunies.

Le 9 octobre, le roi Victor-Emmanuel était entré dans les États napolitains. Par le plébiscite du 21, Naples et la Sicile se prononçaient pour l'unité. Dans le premier parlement italien convoqué à Turin le 18 février 1861, l'unanimité moins une voix donnait à la politique du ministère un assentiment complet et proclamait Victor-Emmanuel roi d'Italie. C'était là, pour M. de Cavour, un nouveau

et bien légitime sujet d'orgueil. Il n'y voulut voir qu'une situation meilleure pour offrir la réconciliation à ses adversaires. Après les interpellations du baron Ricasoli sur le licenciement de l'armée méridionale, — c'est ainsi que l'on désignait les volontaires de Garibaldi, — et après les discussions parlementaires qui mirent à découvert la faiblesse politique de la petite minorité appelée le *parti de l'action*, Garibaldi, qui s'était laissé entraîner à des violences de langage, en exprima du regret. Aussitôt, M. de Cavour, oubliant l'insulte encore vive, consentit à un entretien. C'était chose délicate. Dédaigneux par tempérament de tout art diplomatique et parlementaire, le dictateur de Naples ajoutait à l'antipathie instinctive qui l'éloignait de M. de Cavour l'amer ressentiment de la cession de Nice, sa ville natale[1]. Une croyance héroïque en son étoile le poussait d'ailleurs aux résolutions extrêmes. Il parlait en ce moment de marcher sur Rome et sur Venise comme il avait marché sur Palerme, et sans plus de souci des troupes françaises qu'il n'en avait eu des soldats bourboniens. A l'issue de son entretien avec M. de Cavour tout était changé. Le héros de Calatafimi partait pour Caprera, et, sans s'expliquer davantage, il promettait d'y attendre en silence l'un ou l'autre succès des négociations politiques.

[1] Ce ressentiment était sans cesse excité par l'entourage de Garibaldi, qui le poussait à une rupture ouverte. « Tu voudrais mettre ta main dans la main du traître qui a vendu les os de ta mère! » lui disait-on quand on le voyait enclin à la conciliation; et cette image, plus hardie que juste, ne manquait jamais son effet.

XIII

La sagesse de M. de Cavour l'emportait décidément sur la passion révolutionnaire. Étonné de le trouver à la fois si simple et si grand, persuadé par l'évidence de son profond dévouement à la patrie, le parti garibaldien venait à lui, homme à homme, comme y étaient venus six ans auparavant les Manin et les Pallavicino. Il trouvait le parlement italien, où se heurtaient en pleine ardeur de combat tous les éléments divers de la nationalité italienne, aussi confiant que l'avait été la Chambre piémontaise. L'heure était venue enfin où l'opinion si longtemps rebelle s'inclinait devant son génie. Jamais, il faut le dire, ce génie n'avait brillé d'autant d'éclat. « Son intelligence paraissait encore agrandie. Ses plans étaient plus vastes et plus harmonieux; ses pensées avaient acquis une ampleur presque idéale, sans jamais sortir de la réalité ni toucher à l'utopie[1]. » Et cependant déjà sur ce front rayonnant de vie était passée comme une ombre rapide. Deux mois auparavant, une congestion cérébrale avait inquiété ses amis et le faisait songer soudain à la brièveté des jours. « La prochaine m'emportera, écrivait-il à une personne de ses amies, mais alors nous serons à Rome. » Les fatigues du parlement, les préoccupations, le poids des affaires, dont

[1] J'extrais ce passage d'une lettre que m'adressait, le 11 juin de cette année, une personne admise dans l'intimité de M. de Cavour, et qu'il honorait d'une entière confiance.

aucune ne se faisait sans sa participation active, peut-être aussi l'impatience des lenteurs diplomatiques[1], l'excessive chaleur de la saison, l'avaient éprouvé. Il souhaitait le repos. Il s'annonçait à Genève; chaque jour il parlait de partir le lendemain, mais chaque jour il différait. Le mercredi, 29 mai, il tombait malade pour ne plus se relever.

M. de Cavour avait ce qu'on appelle vulgairement une santé de fer. Il tenait de son père l'activité infatigable, de sa mère le parfait équilibre d'une constitution très-robuste. Une heure de sommeil suffisait à réparer en lui toute espèce de trouble, mais son tempérament était sanguin et il se sentait disposé à l'apoplexie. C'est pourquoi il avait adopté le système des médecins piémontais et se faisait tirer du sang aussitôt qu'il éprouvait le moindre malaise. Cette fois encore, attribuant à une congestion cérébrale la fièvre et les autres symptômes fâcheux qui se manifestaient, il se fit saigner à quatre reprises dans l'espace de vingt-quatre heures, et, comme il en éprouva du soulagement, il se crut et on le crut guéri. Pendant toute la journée du vendredi 31 mai, il reçut à son chevet les ministres et s'occupa des affaires; mais, dans la matinée du samedi, la fièvre revint tout d'un coup et prit un caractère alarmant; une cinquième saignée exigée par le malade amena quelque apparence de mieux. C'était le jour de la fête populaire pour l'unité italienne; le soleil était splen-

[1] Ces lenteurs n'avaient cependant pas, comme on l'a dit, ébranlé la confiance de M. de Cavour quant à la solution de la question romaine. « Rome est à nous, disait-il peu de jours avant sa mort à une personne pour laquelle il n'avait pas de secrets; un peu plus tôt, un peu plus tard, cela ne fait rien à l'affaire. »

dide, M. de Cavour s'en réjouit. Vers le soir, un nouvel accès accompagné de délire décida la famille à appeler en consultation plusieurs médecins. Ils trouvèrent le malade en proie à une fièvre intermittente très-forte. Ils ordonnèrent la quinine. C'est alors seulement que M. de Cavour parut comprendre la gravité de son état, et que, faisant dépouiller sa correspondance par son secrétaire, il lui demanda avec une sorte d'anxiété quelques renseignements sur la situation politique. Un peu plus tard, une sixième saignée fut pratiquée. A partir de cette heure, le mal fit des progrès rapides. Le délire s'empara de cette belle intelligence : délire révélateur et fidèle où l'esprit, échappé à la volonté, continua d'enchaîner dans un ordre logique les pensées de l'homme d'État. Dans cette crise dernière où la nature parle seule, où l'homme trahit dans ses divagations les sentiments divers qui ont agité sa vie, pas une parole ne vint à ces lèvres mourantes qui décelât une préoccupation personnelle, un souci de gloire, un désir du repos. « L'Italie est faite et ne se défera plus : *Italia è fatta e non si disfa più;* » « L'accord de la religion et de la liberté fera cesser les révolutions dans toute l'Europe : » tels furent les derniers mots intelligibles échappés à cette calme agonie.

Dans la journée du mercredi 5 juin, le marquis de Cavour, perdant toute espérance, fit appeler le recteur de la paroisse. C'était un moine franciscain qui depuis de longues années distribuait les aumônes particulières du comte Camille et qui, dans de fréquents rapports de charité avec le grand homme politique, avait conçu pour lui un attachement profond. Après dix minutes passées seul à seul

dans la chambre du mourant, il en sortit tout en larmes. Le soir, on apporta le viatique. Le lendemain matin, vers cinq heures, on administrait à l'agonisant l'extrême-onction; vers sept heures il rendait le dernier soupir [1].

XIV

A la nouvelle de la mort du comte de Cavour toute la ville entra en consternation. Depuis deux jours déjà les affaires étaient suspendues, les boutiques s'étaient fermées, une foule immobile et muette entourait la demeure de l'illustre malade. Elle interrogeait du regard la physionomie de ceux qui en sortaient. D'heure en heure, les visages s'assombrissaient. On avait vu passer en silence les médecins, le roi, le prêtre qui portait le viatique, et pourtant on espérait encore. On attendait de cette constitution, de cette volonté énergique, un suprême effort. On croyait tout possible, hormis la fin d'une vie si vivante.

Quand le doute ne fut plus permis, quand, après la stupéfaction du premier moment, la douleur du peuple éclata,

[1] On a paru regretter à Rome que les scènes scandaleuses dont la mort du comte de Santa-Rosa avait été l'occasion ne se fussent pas renouvelées à la mort du comte de Cavour. Le bon sens du clergé piémontais, qui, à de rares exceptions près, a su être à la fois patriote et orthodoxe, ne l'eût pas permis. Jamais on ne lui eût persuadé qu'il devait repousser du sein de l'Église l'homme d'État le plus véritablement catholique des temps modernes. Jamais surtout il n'eût pu venir à la pensée d'un prêtre piémontais que l'on eût à demander une *rétractation* au grand homme qui sauvait l'Italie.

il s'en prit de ce grand malheur public à l'ignorance des médecins, à la perversité des *noirs* et des *tristes*[1]. Le soupçon d'un empoisonnement s'empara des imaginations; le bruit se répandit que, le jour où il était tombé malade, le comte de Cavour avait pris son repas dans la compagnie d'un prêtre. Ce bruit sans fondement ne laissa pas de s'accréditer. Aux yeux de tout bon Italien, la perfidie cléricale est vérité d'expérience et de foi; elle est présente partout, elle est capable de tout, et jamais on n'hésite à la reconnaître dans tous les événements où elle peut paraître intéressée. Ce sont là les représailles de la justice populaire; c'est l'aveugle revanche de la conscience publique sur une domination détestée qui s'applique depuis tant de siècles à la fausser et à la corrompre.

Le jour des funérailles toutes les maisons s'enveloppèrent de noir. Partout sur le passage du char, du haut des toits et des balcons, tombaient tristement des couronnes, des fleurs funéraires. Les larmes, les sanglots, ne pouvaient se contenir, et sur tous les visages se peignait, avec la douleur, je ne sais quel vague effroi. On eût dit qu'en menant ce grand deuil le peuple piémontais pensait conduire au tombeau les espérances de l'Italie.

Mais ce peuple éprouvé, qui s'était redressé tant de fois déjà sous les coups de la mauvaise fortune, ne demeura pas

[1] C'est par ces épithètes pittoresques que l'imagination italienne désigne les partisans de l'Autriche et du despotisme clérical. Il serait dur, il serait injuste, sans doute, d'accuser l'erreur des médecins de l'issue funeste de la maladie. Cependant, il faut bien le dire, il paraît étrange que les médecins, opposés sur le caractère du mal, soient tombés d'accord sur la manière de le traiter, c'est-à-dire sur la saignée répétée.

longtemps abattu. Son courage fut égal à sa douleur. Avec tous les hommes d'État dignes de ce nom, M. de Cavour, tout en paraissant chaque jour plus indispensable, travaillait à se rendre de moins en moins nécessaire. En sollicitant constamment l'opinion publique à se prononcer dans la presse, à s'exercer dans l'association libre, il lui avait donné, avec le sentiment de sa force, le calme et la sagesse. En écartant la dictature qui lui était en quelque sorte imposée par les événements, il avait voulu que son pouvoir, chaque jour contrôlé, ne fût que l'expression de la volonté nationale. Dès l'origine du gouvernement constitutionnel, il avait su fixer le cens électoral avec tant de justesse, que jamais l'élection, comme il arrive ailleurs, n'avait donné une représentation factice. Au plus fort des complications sociales, il ne s'était effrayé d'aucune opinion. Non-seulement il avait convié à prendre part aux affaires l'élite de tous les partis, mais il avait voulu laisser son libre cours à l'enthousiasme révolutionnaire, et il avait fait ainsi pénétrer jusqu'au cœur des masses la passion de l'indépendance italienne. Son esprit était si vaste et si souple, que l'autorité et la liberté n'y soulevaient pas une contradiction. Chose rare en ces temps de conflits et de rétractations politiques, dans l'exercice du pouvoir, M. de Cavour ne parut pas moins hardi qu'il ne l'avait été dans l'opposition. La liberté d'enseignement, la liberté de commerce que sollicitait le publiciste, l'homme d'État les établit pleines et entières; et, si la liberté religieuse fut différée, on sait d'où vinrent les empêchements et qu'ils étaient insurmontables.

Persuadé par de tels actes de la sincérité de son gouvernement, le peuple piémontais s'était montré reconnais-

sant et docile. La prospérité matérielle, qui croissait rapidement par la liberté, attachait les classes laborieuses aux institutions nouvelles [1]. Avec nos hommes d'État du juste-milieu, M. de Cavour disait aux masses : « Enrichissez-vous; » mais en même temps il exigeait d'elles de grands sacrifices. Il leur enseignait, avec une sorte de cynisme héroïque, que pour devenir libre il fallait payer de gros impôts [2]. Par l'emploi généreux d'une fortune promptement acquise, il leur montrait que l'argent est le moyen, non le but de l'activité. Il donnait pour correctif à l'émulation des richesses l'émulation du bien public; et de la sorte, à mesure qu'il répandait le bien-être, il relevait les mœurs de la nation. C'est dans cette pensée encore que M. de Cavour, porté comme il l'était aux améliorations sociales qui demandent la paix, s'était appliqué néanmoins à fortifier le Piémont et le tenait en armes. Agriculteur et économiste, il l'avait jeté dans la guerre plus intrépidement peut-être que ne l'eût fait un soldat. Il prenait à cœur d'entretenir dans le peuple l'esprit guerrier; mais, de même qu'il ennoblissait la poursuite des richesses par l'ardeur du bien public, il savait prévenir l'excès de l'esprit militaire par l'habitude de la liberté civile et par le goût de la vie parlementaire. Douze années d'un gouvernement véritablement

[1] « Dans la dernière période de sept ans qui vient de s'écouler, écrit M. Forcade (le *Temps*, 3 octobre 1861), les revenus du Piémont, faible État de cinq millions d'âmes, se sont accrus de trente-neuf millions. »

[2] « La liberté italienne, messieurs, dit-il un jour à la tribune, elle ne se fera pas par les fêtes, les hymnes, les harangues, mais en payant, en payant beaucoup, — *bensi pagando e pagando molto.* »

représentatif et d'une instruction populaire tout à fait exceptionnelle [1] avaient intéressé la nation à ses propres affaires.

Son respect pour l'autorité s'était accru en voyant sur le trône et dans les conseils le respect de la liberté. Par l'exemple des hommes illustres qui portaient au pouvoir la modestie des habitudes domestiques, et quittaient les honneurs pour retourner à la pauvreté avec une fierté d'âme toute républicaine [2], le peuple piémontais, bien que naturellement enclin à quelque avarice, s'était accoutumé peu à peu à honorer le détachement des richesses. Enfin, tout en développant le caractère piémontais selon sa nature propre, M. de Cavour l'avait cependant *dépiémontisé*, en ce sens qu'il l'avait imbu profondément du patriotisme italien. Cette révolution morale et politique s'était accomplie sans secousse et sans éclat, mais d'une manière si complète, qu'à la mort du plus populaire et du plus Piémontais peut-être entre les ministres de Victor-Emmanuel, l'opinion n'hésita pas à désigner pour son successeur un homme que, au temps d'Alfieri, elle eût traité d'étranger. Le parlement, le souverain, le peuple, furent d'accord pour remettre à un Toscan, M. Ricasoli, le gouvernement des affaires. Turin, la capitale piémontaise, si fière de ses tra-

[1] On sait que l'instruction primaire dans les États sardes égale celle des peuples les plus civilisés. Le principe de l'instruction obligatoire a été reconnu en 1859 dans la loi Casati.

[2] Les exemples seraient trop nombreux pour les citer tous. Il suffit de nommer le chevalier d'Azeglio, le comte Mamiani, le général Lamarmora, M. La Farina, etc. Il est difficile en ce temps-ci de se figurer la simplicité des mœurs piémontaises.

ditions dynastiques et de sa gloire nouvelle, imposa pour tâche au baron florentin de la déposséder, de lui ôter son roi, son parlement, sa splendeur; de transporter dans Rome le foyer de la liberté et le drapeau de la patrie.

XV

Mais, pendant que cette transformation de l'esprit public s'accomplissait en Piémont, une transformation plus extraordinaire encore s'opérait en Italie. Insensiblement et comme à leur insu, les Ligures, les Lombards, les Romagnols, les Toscans, les Siciliens, émus du sang versé pour la cause nationale, saisis d'un respect involontaire pour la valeur du peuple piémontais, persuadés par des comparaisons trop faciles de l'excellence de ses institutions, se ralliaient à la royauté constitutionnelle et à la dynastie de Savoie. Peu à peu les préventions se dissipaient, la reconnaissance effaçait les souvenirs hostiles. Gênes donnait l'exemple de ce changement. Son antique républicanisme, ravivé par l'esprit mazzinien, tout en gardant sa fierté, rendait hommage à la souveraineté populaire de Victor-Emmanuel. Milan, si orgueilleuse de ses richesses, si frondeuse, si indisciplinable, rivalisait avec Turin d'enthousiasme pour le roi et pour son ministre. Florence comprenait que le triomphe de la politique piémontaise, loin d'attenter à la souveraineté naturelle du génie toscan, ne ferait que l'assurer et l'étendre. A Naples, l'idolâtrie de

Garibaldi s'alliait ou se substituait à l'idolâtrie de saint Janvier.

En moins de dix années, le rêve d'Alfieri, les espérances de Gioberti, étaient accomplis. « L'Italie était faite; elle ne pouvait plus être défaite. » Le monument qui s'élève à cette heure dans toutes les cités italiennes à la mémoire du comte de Cavour, en disant à la postérité ce que peut le génie d'un homme pour la liberté d'un peuple, et ce qu'un peuple libre peut à son tour pour la gloire d'un homme, sera le premier témoignage sensible du *renouvellement italien*.

Que ce renouvellement, que cette seconde renaissance de l'Italie doive un jour prendre place parmi les plus grands et les plus heureux événements de l'histoire, il n'est pas téméraire de le prédire. Pour nous former l'idée du concours généreux que l'Italie, une et libre, apportera à la civilisation européenne, nous n'aurons pas besoin d'interroger ses splendeurs passées. Sous la calamiteuse oppression des temps à peine écoulés, elle a su défier ses tyrans et répondre à ses détracteurs par une fécondité prodigieuse.

Comptons les hommes et considérons les œuvres. Est-ce bien une nation déchue, est-ce bien la *terre des morts* qui donne à la politique un Manin et un Cavour? à la révolution un Mazzini et un Garibaldi? aux sciences, aux lettres, aux arts, Volta, Lagrange, Leopardi, Manzoni, d'Azeglio, Visconti, Bartolini, Rossini? à la religion, Gioberti? à l'humanité, Confalonieri, Santa-Rosa, Pallavicino?

Où donc est la grande nation qui l'emporte à cette heure sur le *petit peuple subalpin* dans l'amour de la patrie? La-

quelle mieux que lui a maintenu son droit et conquis sa liberté?

A quel pays enfin pourrait-on rendre un plus insigne hommage que d'en dire ce qu'un noble esprit écrivait naguère de l'Italie : « Nulle part l'homme n'a si profondément goûté le bonheur de vivre et de mourir pour quelque chose de grand [1]? »

[1] E. Renan.

FIN

TABLE

Préface.	v
Lettres à madame la comtesse de ***.	1
Lettres à monsieur ***.	84
Lettres à monsieur L. S...	149
De la Rome nouvelle, selon Vincent Gioberti.	165
La libre pensée en Italie. — Ausonio Franchi.	182
M. Guizot jugé par M. de Cavour.	214
De l'esprit piémontais et de son ascendant sur la révolution italienne — Alfieri. — Gioberti. — Cavour.	227

www.ingramcontent.com/pod-product-compliance
Lightning Source LLC
Chambersburg PA
CBHW071616220526
45469CB00002B/363